典藏記盛

卷三

陳振濂 著

前言

提供特定的參照視點，體驗新鮮的知識譜系

《杭州日報》開闢「藝術典藏」專版，在「藝術推介」方面希望給文風頂盛的杭州文人雅士提供一個有品質的專業平台，是一件大好事。杭州有中國美術學院、有百年西泠印社，藝術創意人才薈萃；而「典藏研究」方面牽涉到收藏、鑑定、拍賣、交易市場、藝術品投資等等，別說是一個區域的杭州，即使是放眼全中國，這方面的成果積累也因為當代文物交易政策開禁時間不過十幾年、歷史較短而缺少從思想觀念到運作方式、行業規則的整體梳理，難以形成品質與規模的集聚效應與覆蓋面。鑑於此，報社希望通過我聯合正在對當代收藏鑑定拍賣市場等，從價值觀到方法論進行學科頂層研究的浙江大學中國書畫文物鑑定研究中心的同道們，開闢一個深入淺出的閱讀性欄目，對當代藝術品典藏進行多方位的觀照，補時議之缺失、增業界之未及，這是一件有益於世的大好事。故受邀之際欣然應諾，希望能通過我們的努力，為當世典藏提出一個立足於高端、又面向普及推廣的特定的參照視點。

據我的意願，這個欄目應當有如下一些特質。

一，應該啟人心智，生動有趣，上下五千年縱橫八萬里盡收眼底。讓從業的書畫收藏玩家覺得可讀性強，會恍然大悟自己孜孜終日的業內還有這麼多好玩又典型的史實與案例。

二，應該有系統的從觀念到方法的梳理，一段時間下來，積累的閱讀經驗能串聯成珠玉之鏈，對典藏有一個大概完整的認知。

三，應該有很好的聚焦話題，比如當代拍賣、鑑定、收藏、投資那些膾炙人口的成功事蹟和失敗案例。涉及人物、事實、物品、關係、各種顯性或隱性的遊戲規則等等。

四，應該適當體現出前沿性。典藏在過去是怎樣的？現階段又呈現出什麼樣式？今後發展的可能性？它有哪些不足？今天我們面對這樣一個領域，能提得出什麼樣的批判與倡導、引領？

每週一次的「藝術典藏」版，會有大量的藝術創作展覽、研究、拍賣交易訊息推出，也會有許多藝術大家名師接受採訪閃亮登場，但既特別提出典藏作為核心關鍵詞，當然不僅限於一般的藝術名家成就高下的評判定位，而希望能把各種要素都匯聚到典藏這個點上來——之所以還要在我們的版面上介紹名家大師的成就，不是因為他們的知名度不夠高，而是因為一般看他們多從通常習慣的創作風格、技巧成就入手，而我們現在在藝術典藏版看他們則更會關注他們的存在對拍賣交易市場與收藏界具有什麼樣的意義。角度完全不同，演繹出來的結論也當然不同。亦即是說，我們服務的閱讀對象，不是一般熱衷於學畫的美術實踐愛好者，而是已入行或準備入行的收藏家群體。正因如此，有一個核心的「典藏視線」欄目在專版中起到一個支撐作用，就更有必要甚至必不可少了。

我希望《杭州日報》的讀者在關心、閱讀這個欄目時，能產生與閱讀其他創作研究類藝術、報紙、雜誌時不一樣的感受與思考，能獲得另一種特殊的體驗與新鮮的知識譜系，倘若如此，這個典藏欄目在杭州和浙江、江南的地域文化建設、在收藏鑑定拍賣投資領域中就具有足夠的存在與啟迪意義。

二〇一三年十二月十二日

CONTENTS 目錄

目錄 CONTENTS

CONTENTS 目錄

目 錄 CONTENTS

CONTENTS 目錄

攝影技術與藝術

攝影作品藝術收藏與拍賣的十年

赴京開中國文聯主席團會和全委會，獲贈一大包書，其中有兩本讓我很感興趣：一是《影像藝術品收藏與投資》（李欣主編），另一是《中國電影一百年》。尤其是前者，把攝影的近代史（攝影有賴於照相機的發明，所以沒有古代史）完整地梳理了一遍。

攝影與繪畫的糾葛

從攝影術傳入中國（十九世紀四〇年代）開始，提到一八四四年美國人在香港開照相館；再到晚清攝影收藏、攝影版畫收藏，十九世紀蛋白原版照片收藏、名片照、照相館作品收藏；直到當代影像藝術品、紀實性影像、觀念攝影、行為藝術攝影的收藏，甚至還有特殊的近代戲曲影像、電影膠片、還有攝影界的古籍善本專業書的收藏等等，項目豐繁，令人眼花繚亂。

攝影是一門學科，自有它的體格。過去美術界有一個說法，說是照相術興而繪畫亡，油畫家尤其對此揪心不已，後來看看這樣的「末日」也並沒有到來，油畫家不還是活得好好的？但繪畫寫實寫真的傳統，卻是在攝影術的「倒逼」之下，愈來愈走向抒情寫意和形式抽象，從印象派、後期印象派開始，表

現、立體、達達各家主義輪番上場，畫是畫沒錯，但畫卻愈來愈不像過去我們習慣的畫了。

膠片與數位的角逐

更要命的還有攝影本身的問題，那是剛剛發生在我們身邊的從「膠片時代」到「數位時代」，攝影藝術中的技術部份已經發生了釜底抽薪的巨大變化。記得我在堅持每天書寫《書法「史記」》時引用過一則社會新聞：〈「柯達」宣告破產〉。講的是柯達本為全球最大的膠片王國，其時我們照相機使用膠卷，國產的質量實在不行，所以百分之七十都是柯達，還有一小部份是日本的富士、櫻花膠卷等等。但柯達是個跨國公司，科研實力雄厚，率先發明了數位影像技術，又研製出數位相機。但公司高層考慮到既號稱「膠片王國」，擁有超大規模的生產流水線，已經投入的鉅額資金成本，還有大量就業崗位，遍佈世界的銷售網絡，還有配套的照相機製造業的從機身到鏡頭的龐大工業體系；一旦採用數位新技術，這些立刻會遭到全面廢棄，想想實在得不償失，很難下「刮骨療毒」的決心；於是壓下數位新技術，仍然堅持強大的膠片生產不動搖。

沒過幾年，數位技術為日本企業獲得，一經製造推廣使用，迅速風靡天下，大批量佔領市場，令柯達高層驚恐不安，但此時悔之晚矣，最後柯達公司在市場冷酷的窮追猛打中不得不哀歎回天無力，只得宣佈破產。數位相機打垮膠卷相機，試看今日之天下，還有誰在用膠卷相機？還有哪家店鋪在賣膠卷？

「大眼睛」的拍賣奇蹟

同是在北京，中國文聯舉辦「百花迎春」春節大聯歡，與我同台演出的還有一位中年人解海龍先生，我於攝影界人頭不熟，但當身旁助理告訴我他就是〈我要上學〉作品的創作者時，不禁開始蕭然起

敬了。〈我要上學〉又名〈我要讀書〉、俗稱〈大眼睛〉，大概作品出名後各種題目都已經叫開了。這是一件在攝影藝術界必將載入史冊的經典之作。我在大學教公共藝術概論課時，這是必引的世紀傑作之一。據說正因為這件作品巨大的震撼力量，團中央開始組織社會力量打造「希望工程」並以此攝影作為標誌。一張照片，拯救了幾千萬求學兒童，而作品中的農村小女孩現在已長大成人，最近還欣聞當選安徽省團省委副書記，形成了又一個正面的新聞熱點。

解海龍的〈我要上學〉完成於一九九一年，因其標記了一個特定時代，當然具有極高的收藏價值。作為二○○六年華辰拍賣首場攝影專題的首件拍品，有「限量三十，簽名並附證書」的說明，拍賣底價二十四萬至三十萬，最後成交價為三十萬八千元。

二○一八年三月十五日

藝術學科的內涵

攝影作品藝術收藏與拍賣的十年

二○○六年，解海龍的〈我要上學〉作為華辰拍賣首場攝影專題的首件拍品，有「限量三十，簽名並附證書」的說明，拍賣底價二十四萬至三十萬，最後成交價為三十萬八千元。這件作品完成於一九九一年，因其標記了一個特定時代，當然具有極高的收藏價值。

文化內涵更受關注

在今天的拍賣公司中，華辰影像拍賣是最早啟動攝影藝術作品拍賣的公司。它從二○○六年開始，首推影像拍賣收藏專場風氣，經過十年精心打造，目前已經成為知名度最高、權威性最強的攝影藝術交易平台。五年以後的二○一一年，交易額突破了千萬元大關；又三年後的二○一四年，成交額已經達到兩千五百萬，寫就了攝影作品拍賣的最高紀錄。其後上海影像博覽會也專注於攝像藝術品交易，博覽會旗下各畫廊的影像作品交易額，都在百萬元以上，整個博覽會交易總額肯定在千萬元以上。就這些年的成交情況看，攝影作品中有典型的歷史事件題材主題的，一般會很受歡迎，比如「京劇大師梅蘭芳」、「畫家齊白石」、「一九四九年北平解放」、「五○年代北方農業暖棚」等等。如果有成序列的作品

群，價格會更可觀。香港夢周基金會收藏英國攝影史學者泰勒．博耐特（Terry Bennett）著《中國攝影史》鉅著中的全套圖像藏品，花了七百萬英鎊（五千萬人民幣）。華辰影像拍賣於二〇一六年秋拍中有數套影像藝術品拍賣，都已登上千萬元級。除此之外，一些影像藏家開始關注起攝影收藏的文化內涵，比如大批購入攝影專業的古籍善本、簽名本、手工攝影冊。比如有專家花鉅資搜尋到一部原版蛋白相冊，是一八五七年的最早攝影書；比常識中我們所知的最早時間一八七二年還提前了十五年。收藏家開始不滿足於比拚收藏量和價位高，而是開始講究相關知識系統和文化含量，有研究有思考，這才是一個藝術領域和學科成立的關鍵支柱。

理論體系亟待建立

十年來中國的影像藝術收藏，迅速走過了其他藝術幾百年才走過的路，發展極其迅速。但回頭看，真正要使攝影藝術創作和收藏走向更高階段，首先的問題是要培植、形成自己獨有的攝影史、攝影美學、攝影現象和作品批評的理論架構。如果都是攝影家個人的經驗體會，缺少理論依憑；無法從具體現象中抽象出原理、原則，以作為大家接受評判思考贊否的公共基準，那麼個別現象再精彩，也不具有通用性和可參照性。亦即是沒有提煉出普遍規律。反觀美術、音樂、戲劇、舞蹈，都是以各自擁有一支職業化、專業化的美術史家、音樂史家或還有各藝術門類史學、美學家隊伍作為成熟標誌的。史論的存在標誌著思想、思維、思考的成熟；實踐家有很好的靈感和個性經驗，但要上升為獨立學科，沒有一支強大的理論人才隊伍是無法完成歷史使命的。其次，是要有公共設施硬體建設，比如攝影博物館、各專題的攝影影像藝術館，分專題深入如關於原版老照片、關於紀實性影像藝術品、關於「民國範」、關於「紅色影像」、關於影像交易拍賣、關於人物肖像——如果沒有攝影，我們怎麼會在腦海裡馬上跳出丘

吉爾首相的陰騺表情、麥克阿瑟將軍的菸斗和大長腿，還有二戰結束之時的〈世紀之吻〉？甚至還有西冷印社早期雅集老照片透出的孤山風雅？

除了攝影作品評論之外，關於攝影史，有哪些公認的學術成果？講求技術演進史的？講求社會文化主題史的？講究用光色彩演進史的？梳理攝影理論發展史的？研究中西攝影意識對比甚至如郎靜山這樣有意把攝影向水墨畫上靠近之範例的？一部常識介紹讀物的「簡史」式的文字，和不斷細化每一個分科領域的專題史流變的成果群，其間就是一個幼稚和成熟、簡陋貧乏和豐富厚實之間的差別，而提供對攝影收藏史、鑑定史的支撐也是天差地別的。故這樣的一連串問題，正足以幫助質詢追問我們的攝影影像學界的同道們，目前上述這些我們都有嗎？或者還缺哪些科目沒有成果？從而找出我們攝影界存在的差距並迎頭趕上之。

二〇一八年三月二十二日

關於中國書店和琉璃廠近代史（上）

二○一八年三月十八日，在琉璃廠中國書店作了一場新書發佈會。為上海書畫出版社集中推出的《陳振濂學術著作集》二輯六種書作簽名售書。又按老規矩而出以學術引領，作了一場「書法教育走向改革開放『新時代』」的報告；以切合這次出版的《書法教育學》（重在構架書法教學原理）、《書法學綜論》（各門書法課程的簡明提要）、《日本書法史》《單一書法課程的教學內容與展開）這三個科目。

中國書店之由來

我過去在北京開會，稍有閒暇，一般都會到中國書店走走。早就瞭解了它是國營書店的「特權」單位，可以做其他書店做不了的事。一是自辦出版，不是如國營的新華書店只管發行銷售而不涉新書出版。二是可以經營古舊書，這也是新華書店按分工不能做的業務。我對中國書店老總說起這件事，他十分驚訝，說大部份人都不會關注這兩點，陳先生何以知曉如此？

於是，作為古籍、古舊書收藏研究的一環，我的探尋目光自然轉到這「出版」和「古舊書經營」兩方面來。希望能在此中探個究竟。

中國書店的成立，其實是由無數個在琉璃廠匯聚的個舊古書肆匯集起來。據調查，從清代咸豐年間

到民國，琉璃廠經營古舊書的有兩百一十餘家。到一九四○年，則仍有四十五間書鋪。著名的有「來薰閣」、「翰文齋」、「富晉書社」、「邃雅齋」、「藻玉堂」、「文祿堂」。一九五○年海王村公園辦電信局，許多古書店、古玩字畫鋪都遷移、轉業或關門。剩下的幾十家，在一九五六年公私合營時合併共同成立了一個「北京市中國書店」。

琉璃廠：舊時的公共圖書館

查考古舊書業，最早可以追溯到康熙時。當時要編《古今圖書集成》，琉璃廠一帶書鋪林立，編書者到琉璃廠還有廠甸廟會、燈市口甚至宣南會館來找書；還有部份京官告老，或落榜舉子們在這一帶擇地而居。至乾隆三十七年開始編纂《四庫全書》，琉璃廠都是一個不可不去的所在。進士舉人、學士文人尤其是詞臣們在上午聽朝後，「午後歸寓，各以所校閱某書，應考某典，詳列書目，至琉璃廠書肆訪之」（翁方綱《復初齋詩注》）。按翁氏此述，當時的琉璃廠，幾乎是一個超大的公共圖書館（街）。

人文薈萃，書翰風雅，是天下所有讀聖賢書的科考士子甚至是大臣學士、尚書侍郎主事們的最神聖最重要去處。從康熙以來的幾百年間，我們在許多名家詩文集中發現了有去琉璃廠淘書查書的紀錄。吳梅村、顧炎武、吳偉業、朱彝尊、紀曉嵐、錢謙益、姜宸英、陳廷敬、龔鼎孳、王士禎、趙執信、翁方綱、陳維崧、王昶、朱筠、李文藻、戴震、錢大昕直到吳大澂、潘祖蔭、翁同龢等等。而近代以來，則有梁啟超、康有為、周肇祥、魯迅、胡適、傅增湘、葉恭綽、陳垣、鄧之誠、鄭振鐸、朱文鈞、容庚、謝國禎、林白水、邵飄萍、陸宗達直到啟功先生等等。這樣一份不完全名單，已經可以見出琉璃廠古書肆的魅力和威力了。此外，追究今天中國書店的源頭，那麼還可以追到康熙年到乾隆年間的「松竹齋」（即今榮寶齋），老「二酉堂」、「文錦堂」、「榮錦堂」、「文粹堂」、「同升堂」、「文繪堂」、

「五柳居」、「聚瀛堂」、「先月樓」、「雙峰閣」、「京兆堂」等等。

舊書肆經營者之變遷

當時的古舊書經營者以南方如蘇州、江西、湖州出身者居多，且多依京杭大運河而取船運。而到了咸豐、同治以後，經營古舊書肆者則多來自河北山西，尤其是河北衡水、棗強、冀縣、深縣一帶跑舊書生意的極多。故而清末坊間有「河北人造就琉璃廠」的說法。究其原因，康熙時販書者來自南方蘇、湖、贛一帶，是依仗著江南讀書人多，藏書家多，古書來源豐富的優勢；而到了咸豐、同治以後，則北方刻書亦漸漸繁多，且河北緊貼京師，周邊民眾中的從業者，願意起早貪黑、逐戶挨家、走街串巷，只要有錢賺，民風樸實，吃得起苦；又以古書販運因體積龐大而沉重，比起從蘇湖贛皖長途以船舶販運，在京津冀晉地區用一騎騾馬或一架大車馱來直接出手要方便得多。故而琉璃廠古舊書肆的經營，從江南系到河北系的轉換，一個歷史轉捩的形成，其實也必然是有著人文地理上的原因的。

二〇一八年三月二十九日

關於中國書店和琉璃廠近代史（下）

中國書店被特許自辦出版，也是有淵源的。早在清代，許多有名的古舊書坊就有經營古書和刻印古書的雙重職能，而且，能有實力自刻書是一種店大氣粗、顯擺揚名的舉動。

頗有「門道」的書商

比如，著名的「來薰閣」刻印過《古文聲系》、《廣韻》、《山帶閣楚辭》；「文友堂」印《太平廣記》、《陶說》、《明詩記事》；「雅齋」則有《邃雅齋叢書》、《師友淵源記》等等；更有著名目錄版本學家孫殿起執掌「通學齋」，自著自刻自印《販書偶記》，乃為一代目錄版本學名著。又甲骨文出世，遂有「富晉書社」刊刻《說契》、《殷契鈎沉》為最新考古成果。還有專門針對科舉應試的《皇朝經世文編》、《十三經註疏》（「富文堂」刻）、《大學輯要》（「善成堂」刻）。關於金石學方面，則有《吉金志存》（「文友堂」刻），當然還有《唐詩三百首補注》、《元遺山先生全集》、《音注韓文公文集》等方便讀書人應用的自刻古詩文集。此外，最有意思的還有北京的地方文獻如《清代燕都梨園史料》、《宸垣識略》等等，這一類古書由古舊書鋪自己印製，印量不大，從收藏角度論，在現在都已經是珍稀難覓之本了。

最有意思的是據文獻記載，琉璃廠書鋪中之歷史悠久和名聲在外者，掌櫃的會在店內置床桌筆硯，

官帽椅三四張，蘭花月季環繞，客人來訪，店家甚至會備藕粉粥加砂糖以饗客，慇勤謙恭，周到備至；

而因為大量經手善本孤籍，又與藏書家們打交道，初入道時還少不了師傅傳授、學者熏陶，故即使是一個小夥計，不顯山露水，但其中也有不一般的懂行者。若是在櫃上時間長十數年的老夥計，見多識廣，日積月累，更是通曉版本目錄之學，對各種古舊書的來源、流傳及基本內容，了然於胸；連許多藏書家也不得不求助於他們，雖曰「書商」，其實倒是一批專業懂行人士。其中有的古舊書鋪，還兼營古書修繕之活計，哪家大戶收了珍本，見有殘損，便會託這些古舊書鋪幫助補殘、重裝、修頁等，由專司其職的夥計們來幫助打理。

琉璃廠自康熙以來尤其是清中期繁盛以來，河北鄉鎮農村一帶，通過老鄉提攜、朋友相薦的傳承關係，到店鋪裡來做學徒的不少。都是十五六歲的孩子，三年學徒生涯，什麼苦都要吃。學徒期滿，按當時琉璃廠風氣，竟是留在老東家店鋪的並不多，而另立門戶自己單幹卻有不少。當然，學徒滿師了卻仍然是青澀稚嫩，肯定不會有大店名店一呼百應的影響力。故而一般會在琉璃廠四圍的胡同裡租一間「門臉兒房」，或為省費用寧願與自己住家結合，前店後屋。更有還專門給一些大的文化機構如北京圖書館、大學圖書館或博物館，一些知名藏書家的府邸跑腿送書求售。民國年間的這些送書夥計，每每用藍色或白色包袱皮兒包著古籍，捆在自行車後架上，從琉璃廠出發，遊走於京城之大街小巷豪門大戶，在老北京人看來，也是一道有趣的風景線。

中國書店的錯位發展

一九五六年公私合營，琉璃廠地區幾十家古玩字畫店、碑帖鋪全部合併加入「北京市文物商店」。而所有古舊書鋪也全部加入「北京市中國書店」。這就是今天中國書店的前身。據中國書店朋友們提

到，當時要改造舊文化，倡導革命文化，琉璃廠一帶店鋪分為兩個板塊：首先是古籍舊書系統，再又是字畫文玩系統。前者合為「中國書店」，至今仍然生機勃勃，與市民的文化生活戚戚相關水乳交融。而後者則隨著《文物法》解禁開放，原有的「文物商店」已是蕭條寂寞，難以再生；而轉向新的藝術品拍賣和文物拍賣的二級市場。就原有體制而言，已經完全解體。這樣看來，「中國書店」其實還是十分幸運的。尤其是承傳當年琉璃廠古舊書鋪文化的兩大要素：首先是經營舊籍舊書，與國有的新華書店經營範圍錯位發展，拾遺補闕，既有一個市場空白的填補作用，又能聯結上百年學術文化血緣的承接；其次是兼營出版，有自己的出書目標和特色，尤其是線裝書的印刷刊行，反而為整個國家的出版提供另類要素，形成了一種多元互補。尤其是在古籍拍賣中一旦得到流失國外的善本珍本，又可以通過古籍線裝書出版而還原其風貌。作為其現實的一例，近日聞有從日本回流的一部《梁啟超手批稼軒詞》在被中國書店拍得後，即依原版作朱墨兩色復刻刊行，青布函套，箋紙精印，古色古香，雅致清澈，撲面而來。我本來就酷嗜《稼軒詞》，承蒙中國書店諸公言及作為今次合作的見面禮而獲慷慨賜贈一部，真是愛不釋手，當視為此次琉璃廠簽書之行的最大得益也。

二〇一八年四月十二日

從《四庫全書》編纂談到「武英殿聚珍版」（上）

清代乾隆皇帝主持修《四庫全書》，專設四庫館，眾所周知，總纂官是赫赫有名的紀昀紀曉嵐，歷時十年，終成其事，收書三千四百六十一種七萬九千三百零九卷，裝訂成三萬六千多冊，共錄八億字、兩百三十萬頁，號為歷史上最大規模的叢書。從乾隆三十七年（一七七二年）開始，十易寒暑，方得有成。四庫者，經史子集四項目各成四書庫者，又稱「四部庫書」。

恩寵不衰的總纂官紀昀

總纂官是具體幹活的，拿主意的是皇上；故而在皇威之下，紀昀也不得不親力親為，以他淵博的學問，無遠弗屆，撰寫了《四庫全書總目提要》二百卷，對各書取其大要、辨別文字、評騭得失，條分縷析，追源尋流，在中國文史研究中貢獻卓著，後又奉聖旨裁簡取精，又撰成《四庫全書簡明目錄》二十卷。他的同僚《四庫全書》總閱官朱珪即在紀曉嵐墓誌銘中特別指出：「筆削考核，一手刪定為全書總目」，以總閱官（總審稿）評價總纂官，其言當不虛妄。紀曉嵐自己亦有自詠《自題校勘四庫書硯》，借詠硯表出心跡：

檢校牙籤十萬餘，濡毫滴渴玉蟾蜍。

汗青頭白休相笑，曾讀人間未見書。

而十年之間，因修書有功，他也從侍讀學士升為內閣學士，加為兵部侍郎，左都御史、升禮部尚書，更御賜紫禁城騎馬，一路陞遷青雲直上，可謂榮耀已極。更有意思的是，同朝為臣的權奸和珅在乾隆去世後立即被嘉慶皇帝抄家殺頭；但紀曉嵐卻恩寵不衰，八十大壽仍蒙嘉慶聖恩賀壽，還加拜協辦大學士加太子少保銜兼國子監事，在歷史掌故和今天的電視劇裡水火不容、鬥得死去活來的兩人，竟然有如此冰火兩重天的人生「收場」，實在是令人唏噓不已。

四庫館的四千抄書手

《四庫全書》的總纂官是紀曉嵐，而他的副手金簡，卻是知者不多。其實若論著書立說，正是紀昀和同朝為臣的三百多官員學者焚膏繼晷、日夕不止、潛心著述而成。但除了直接參與編撰的三百學士外，四庫館還有四千抄書手。漢代有「書吏」、「書史」，唐代六部有「楷書手」，當然古代還有佛教「經生」、「抄經手」，那麼在《四庫全書》館舍作抄謄工作的這四千人（一說三千八百人）肯定也是書法（毛筆字）寫得極好極熟練之人。尤其是我認為：它與我們批評的清代館閣體「烏」、「方」、「光」並非是一回事，那應該是已入科舉之舉人、進士、狀元、探花之間，世情交際往還後為人寫楹帖中堂對聯和大字匾額時那種特定的書法趣味，大抵是指大楷以上的大字；而抄錄《四庫全書》者的小字恭楷，點畫清晰可按、規範正確，細究這樣的實用基調，正是從明代台閣體的要求楷字乾淨整潔中來；它並不是烏、方、光的典型表現。小楷恭書，細勁穩健，既非「烏」、也不「方」、「光」，過去我們把明代台閣體和清代館閣體混為一談，實在是誤解了古人。或者更準確地說，烏、方、光至少還是書法風格表達

方面一個不太高端的表現，擁有起碼的粗淺的藝術意識；而抄書手則完全是實用的寫毛筆字，它是愈整齊畫一布如算子、愈像印刷字愈好。

「聚珍版」的由來

金簡為四庫全書館之副總裁，主持刻書庶務事宜。抄書手當然都歸他管。從乾隆匯刻《永樂大典》稀見典籍開始，他就是專管抄、刻書的庶務和技術活兒，而並不介入文字內容學者編撰序列。這一判斷是從金簡的出身朝鮮族、又隸屬滿族正黃旗而非漢臣的背景中得來的。他又是內務總管大臣，善於忙事務，比如，因為卷帙實在浩大，雕版雖然精細考究，但耗費耗時將遙遙無期，於是奏請恩准，改用木活字印刷，還擬出實施方案、預算費用耗資若干，據說皇上雖然贊成用活字以省工費又有快捷之便，但卻嫌「活字版」稱謂不雅，遂改為「聚珍版」。皇上金口一開，「聚珍版」印刷遂獲定名，正式的名目，是「欽定武英殿聚珍版叢書」。《四庫全書》原是抄本，共抄七部：文淵閣本（紫禁城）、文溯閣本（瀋陽故宮）、文源閣本（圓明園）、文津閣本（河北承德避暑山莊）、文匯閣本（揚州）、文宗閣本（鎮江）、文瀾閣本（杭州），並不牽涉到刻版的問題；而匯刻收入《四庫全書》中的《永樂大典》稀珍本及其他刻本約有百餘種，這個「聚珍版」活字版就起重要作用了。

二〇一八年四月十九日

從《四庫全書》編纂談到「武英殿聚珍版」（下）

「武英殿聚珍版」，成了中國古籍收藏史上唯一的在技術上沾染皇家氣息的一個特殊類型。與唐人雕版、宋人畢昇泥活字版再至印刷術大盛相比，過去刻書賣書貨貿交易都是書商書賈的天下。記得以前讀到過俞樾俞曲園之與人書札往還，討論印書一頁費銀幾何、比較價昂價廉的委託印刷內容；這樣的函札，羅振玉、王國維等等也有許多。再早如官至浙江巡撫、兩江總督的阮元開書局印《經籍纂詁》、《十三經註疏》，可能都會討論印費問題。但皇上卻完全不必存此計較之心：「普天之下莫非皇土」，編撰《四庫全書》歷時十年，所耗金銀已是天文數字，那麼為什麼又沒有全套刊刻上版呢？

木活字的優勢

我以為《四庫全書》的目的，是為了收藏經典，總其大成。抄有七部並分儲全國七處，已可確保安全無虞。但當時君臣，並不著意於大面積流通流傳。束之高閣，以示文化特權（皇權）足矣，故取抄本最合適。但問題正在於，抄本可以不講究太嚴格的格式包括字之大小字體、行距字列的間隔、天頭地腳，只要大致整齊即可；但若是鳩工印刷，當須有嚴格的規則。副總裁金簡既然是始作俑者，想想沒有操作程式規範，反而橫生諸多不便，於是一不做二不休，乾脆建章立制，在乾隆四十二年（一七七七年），專門撰印了一部章程《武英殿聚珍版程式》。它的開篇，即是一首出自乾隆之手的〈御製題武英

〈殿聚珍版十韻·有序〉：

校輯《永樂大典》內之散簡零編，並蒐訪天下遺籍，不下萬餘種，彙為《四庫全書》，擇人所罕覯、有裨世道人心及足資考鏡者，剞劂流傳，嘉惠來學。第種類多則付雕非易，董武英殿以活字法為請，既不濫費棄梨，又不久淹歲月，用力省而程功速，至簡且捷。考昔沈括《筆談》記宋慶歷中有畢昇為活版，以膠泥燒成；而陸深《金臺紀聞》則云毘陵人初用鉛字，視版印尤巧便，斯皆活版之權輿。顧埏泥體麤、鎔鉛質輭，俱不及鋟木之工緻，茲刻單字計二十五萬餘，雖數百十種之書，悉可取給；而校讐之精，今更有勝於古所云者。第「活字版」之名不雅馴，因以「聚珍」名之。而系以詩：

稽古搜四庫，於今突五車。開鐫思壽世，積版或充閭。張帖唐院集，周文梁代餘。同為製活字，用以印全書。精越鷞冠體，富過鄴架儲。機圓省雕氏，功倍謝鈔胥。聯腋事堪例，埏泥法似疏。毀銅昔悔彼，刊木此慙予。既復羨黎棗，還教慎魯魚。成編示來學，嘉志符初。

乾隆甲午仲夏。

在注中，乾隆自己還有這樣一段頗重要的說明：「康熙年間編纂《古今圖書集成》，刻銅字為活版排用，葳工貯之武英殿；歷年既久，銅字或被竊缺少，司事者懼干咎，適值乾隆初年京師錢貴，遂請毀銅字供鑄，從之。所得有限而所耗甚多，已為非計；且使銅字尚存，則今之印書不更事半功倍乎？深為惜之」。

乾隆輯《永樂大典》用木活字，康熙編《古今圖書集成》用銅活字；宋代畢昇的泥活字因易於損毀

早已棄用。有如乾隆自云：泥活字太粗不精細、鉛活字太軟易耗損，銅活字又貴重易遭竊盜，木活字才是最可取的。又比之不講究流傳傳播的《四庫全書》之抄書，乃有「功倍謝鈔胥」之便利，「武英殿聚珍版」的名目，可以確立矣！

《武英殿聚珍版程式》的價值

金簡《武英殿聚珍版程式》目錄如下：一、成造木子。二、刻字。三、字櫃。四、槽版。五、夾條。六、頂木。七、中心木。八、類盤。九、套格。十、擺書。十一、墊版。十二、校對。十三、刷印。十四、歸類。十五、逐日輪轉辦法。

不但有這些嚴格的操作規章制度，還有關於活字尺寸、版面長寬、版心大小等等的標準規定。更有一些詳細的訊息，是很容易忽略而其實卻是十分重要的。比如金簡奏請皇上製木活字時，還有一番說辭：「六十七兩五錢。計寫刻字一百二十八萬九千零，每寫刻百字工價銀一錢，共用銀一千一百八十餘兩，是此書僅一部，已費工料銀一千一百五十餘兩。今刻棗木活字套版一份，通計亦不過用銀一千四百餘兩，而各種書籍皆可資用，即或刷印經久，字畫模糊，又須另刻一份，所用工價亦不過此數……如此則事不繁而工力省，似屬一勞久便」。

雕版印刷與活字印刷的對比，討論孰優孰劣，自是一個身居高位又老於庶務的金簡的拿手好戲。更可寶貴的是其時工價料價，悉數紀實，對於我們瞭解乾隆時代書籍印製的經濟內容和市場狀態大有裨益，雖然說的是皇宮內府之定價例昂，如若下一層級如阮元這樣的總督巡撫設書局刻官書，乃至最大眾的民間書賈刻書，當然價格要低一些或低很多。但這些記載，還是可以成為我們學術思考時的參照。

金簡《武英殿聚珍版程式》是中國古籍出版史上的最重要文獻。它是第一部由朝廷（國家立場）頒

佈的木活字印刷標準文本——不僅僅是行業文本，還是官方文本。在歷史上具有樹立標竿的里程碑意義。正因其「前無古人」，故在清三代以後即為刻書印刷出版業奉為不二法則，還被轉譯為日文、英文、德文；而聲望不著的朝鮮人金簡，也因此留下大名。《四庫全書》是乾隆老兒和紀大煙袋的功勞；而聚珍版刻書成形，卻是金簡專屬。過去重文史不重工匠技藝，總裁（總纂官）紀曉嵐乃得風雲際會、而副總裁金簡無人問津，今天卻是倡導「大國工匠精神」的新時代，金簡之功，豈可忽之？

二〇一八年四月二十六日

三國禁碑時代——曹魏、孫吳的罕見碑刻（上）

關於漢末三國時期赫赫有名的曹操禁碑，史書有如下記載：「漢以後，天下送死奢靡，多作石室石獸碑銘等物。建安十年（二○五年）魏武帝以天下凋敝，下令不得厚葬，又禁立碑」（《宋書・禮志二》）。

禁碑的舉措在書法史上的意義是非常深刻的。一方面，這是對東漢厚葬風氣的「移風易俗」，反奢靡尚勤儉；另一方面，對於石刻文化、碑版文字的大發展又是一個嚴厲的阻斷。書法史中的金石時代在興盛之後逐漸走向沉寂。它在自身日趨衰弱之際，反過來刺激了紙帛書寫材料的興盛與發達，從而造就了一個橫貫兩千年的書法墨跡新時代。

從立碑氾濫到禁碑

東漢立碑風氣的興盛，今天很難想像。《宋書》記載的「天下送死奢靡」、「下令不得厚葬」，表明它不僅僅是碑刻一項而構成更大的社會問題，如果有一比附，那麼它與今天我們「反奢靡之風」是相類似的一種規定和倡導——當年反對厚葬民俗導致「禁立碑」，使石刻文化遭到了一道大坎坷；我們書法家們當然會痛心疾首、扼腕浩歎。但審視禁碑的東漢現實環境，卻又會感慨禁碑令的迫不得已。因為當時的朝野官民瘋狂立碑，簡直就是一種「禍國殃民」。為墓主立碑歌功頌德，是當時營喪活動中的一

個主項。葬儀上既有盛大的集會，又有「立石碑、樹石闕、建石祠石室、高土厚封」的鋪張擺闊；今天看著名的山東嘉祥「武氏祠堂」遺跡，起墳壟、建祠堂、樹墓碑，種種「折騰」，即可一睹當時場面。

曹操禁碑令強調「不封不樹」，即針對此而發。而這種奢靡浮華的厚葬之風，又在社會風俗中被分解為官位大小、聲望高低、財力厚薄而滲透到每一個階層和每一家族。正因為墓主墓碑歌功頌德的祭悼文辭的需要量太大，延請名流文士撰文以自高聲價也成為約定俗成的攀附風氣：當時如楊修、馬融、皇甫規、桓麟、崔瑗、崔實、蔡邕、邯鄲淳，都是世家豪族撰碑文請託的大名家。尤其是蔡邕這位書法大家，曾與同僚提到自己「為碑銘多矣，皆有慚德」。用今天的話說就是：我寫了許多阿諛奉承華而不實的碑文，實在是慚愧失德啊！

「上尊號奏」和「受禪表」的政治意義

禁碑令一出，再加上別人攻擊曹操軍紀太亂，有組織盜墓並以所得金銀充軍費，乃至有「摸金校尉」、「發丘中郎將」的名號，一正一反，雖然不是寰宇一統，但在北方地區，卻是風氣為之不變。大量碑誌一瞬間銷聲匿跡。當然也有個別例外，比如「曹真殘碑」碑主是貴族大將軍，「王基殘碑」碑主歷五帝官封東武侯，還有「孔羨碑」、「范式碑」二三種而已。估計是朝廷特許立碑的例子。而最著名的是曹丕篡漢自立時的最重要文本：「上尊號奏」和「受禪表」石刻，那是為了令篡位行使皇權、使之具有合法化正統性而刻意作秀的產物。

看過《三國演義》的讀者一定還記得曹丕篡漢一節。第一是〈上尊號奏〉，由華歆等人領銜上奏漢天子，希望漢獻帝主動將帝位禪讓於魏王曹丕；而曹丕暗中策動，假文武群臣之意，三推三讓，虛偽之極；於是有〈上尊號奏〉之文；戲演完了，曹丕受漢禪登帝位，華歆等又擬〈受禪表〉以記之。本來，

曹操頒禁碑令之時，民間禁立碑，曹丕為操子，本不該犯禁。但因為是改朝換代登帝位的千古大事，於是破戒而刻石上碑，即有了〈上尊號奏〉、〈受禪表〉這奏、表之碑。很明顯，這是與上古秦始皇封禪泰山同一思考的政治立場。

「隸筆而楷形」的魏隸

石刻史上的三國石刻，以此二碑為最早。自東漢隸書發達以來，三國早期已經開始有楷書的形態，由隸到楷、由扁入方；只要看看與曹操同輩的鍾繇有〈宣示表〉、〈薦季直表〉，是完整的楷書筆畫——一支不過是偏扁方形的楷書，而不是後來初唐歐虞褚的四角正方形楷書。當然，鍾繇〈宣示表〉、〈薦季直表〉傳世至今是刻帖墨拓，與墨跡手書的真實度相比還略顯遜色。但它表明，三國時的楷書萌生期，是「楷筆而隸形」，已經與東漢隸書碑版石刻書風書體的扁形而波挑，拉開了明顯的距離。

而反過來，不過十數年之後的曹丕「上尊號奏」、「受禪表」的石刻碑版，在體式上卻是取「隸筆而楷形」。其特徵，是每字字形完全取楷書式的正方形；但橫筆的蠶頭雁尾尤其是波挑的漢隸特徵，卻有明顯的保留，證明當時人還是上承濃重的東漢隸書用筆線條意識。從我們今天的立場看，這是一種於漢隸而言很生硬的方形構造，但它的筆畫卻是一任隸書之舊有魅力。我們稱它為從漢隸到唐楷的「過渡體」；其實它在鍾繇筆下是隸形楷筆，在曹丕群臣筆下是楷形隸筆，一正一反，從兩個端口互相向自己的對方行進，在中間進行了交會與交叉後又各自走向自己的終極目標。出發點是漢隸，終極點是魏碑到唐楷。

二〇一八年五月三日

三國禁碑時代——曹魏、孫吳的罕見碑刻（下）

討論三國碑刻，更有意思的是這樣一組比較：三國魏初期曹丕時代，有石刻隸楷書〈上尊號奏〉、〈受禪表〉，又有刻帖中的名家鍾繇的〈宣示表〉、〈薦季直表〉；三國吳末期孫皓時代，也有石刻篆楷書〈天發神讖碑〉（傳皇象書），也有刻帖中的皇象〈急就章〉。曹魏、孫吳之對應堪稱完美。但最受正統之名的蜀漢劉備一方，則未見其例也。

魏、吳石刻與刻帖對比之啟示

先看魏、吳的這兩方石碑給我們帶來的啟示：

〈上尊號奏〉等，是隸書向楷書過渡，「楷體隸筆」；它告訴我們的是從東漢隸書沿襲而來的對正方形楷書之字體的努力追求：這是一種順應歷史的追求，與舊有的隸筆（「線條」舊樣式殘留）相比，它更在意於「新體」（字體間架）的新創。

〈天發神讖碑〉則是從上古篆隸字法直接過渡到提按頓挫的新筆致。比如篆書字形尚長，〈天發神讖碑〉也取長形，與此前東漢隸書風氣格格不入，顯得特別另類。但其線條筆畫又大展「懸針」、「垂露」之線形，粗細對比強烈，起筆必方、收筆必露尖，這種放肆大膽的寫法，正是東漢隸書所十分忌諱的。對比曹魏，它應該是在沿襲舊有篆體（字體間架）尚長方的基礎上的創新用筆（線條）。

再來看兩組刻帖範例：

字形：曹魏的鍾繇〈宣示表〉、〈薦季直表〉已是很成熟的楷書字形，只是還有些許東漢隸書尚扁的殘韻——從東漢隸書來，走向盡可能標準規範的楷法；因為靠近於後世唐楷，故而今天我們接受它毫無障礙；習慣得很，也熟悉得很。

筆畫：孫吳的皇象〈急就章〉則從線條用筆出發，更強調字形的簡略草化而在用筆、筆法上開拓放縱，進入「章草」世界而成為第一代章草書經典範本。我們在看它時，不會被引向正楷；而是必然會被引向章草、小草書。無論是字形簡略似草，還是點畫提按更見豐富變化。

根據這兩組對比，碑版兩套、刻帖兩套；因其分屬三國的禁碑時代，當然是十分難得。如果研究刻帖，那麼鍾繇和皇象分別開創了「楷書」和「章草（草書）」的新的書法時代；但若是評價碑版，那麼〈上尊號奏〉、〈受禪表〉卻是承漢隸來源並走向楷書，而〈天發神讖碑〉則更是上接古篆長形，顯然是古文大篆即金文的遺孽，以三國時代跳過東漢直接兩周，其書法風格技法更見詭異而鬼神莫測。這樣的石刻碑版，在千古石刻書法史上可謂絕無僅有。清代金石學家張叔未有言：「吳〈天璽記功碑〉（即〈天發神讖碑〉）雄奇變化，沉著痛快，如折古刀，如斷古釵，為兩漢以來不可無一、不可有二之第一佳績」。「不可無一、不可有二」是絕高評價，而「如折古刀」的比喻更是非常貼切：古刀鋒利出銳尖之形，如此碑筆畫之露鋒出尖幾如草書；而古刀遇「折」，成一斬截斷片，必呈方斜之片形。亦正是此碑的每筆起筆必取方折之筆。民俗喻魏碑曰「折刀頭」，正是張叔未的「如折古刀」的生動形象，而與其他如蠶頭雁尾、無往不收無垂不縮的南派隸楷之法所完全不吻；而出於山野的北朝系列如墓誌、造像記、摩崖、碑刻卻是與之有諸多暗合之處的。

禁碑時代的歷史真相

至於為什麼已經是禁碑時代，居然還有這些石刻碑版的傳世？我以為有兩個理由值得重視：第一，禁碑是糾正民間廣泛立碑的豪奢侈靡之風，是與曹操「尚節儉」的政令和時代提倡相對應的。民間大面積禁碑，並不等於不刻碑，只是不立碑罷了。而大量立碑的傳統風習，開始轉向了魏晉南北朝的墓誌──從立於墓墳之上改為埋於墓穴之下。這樣，刻石、刻碑書丹的行為沒有變，但不「立」而是「埋」，才是當時禁碑時代可能的歷史真相。第二，凡遇重大軍國重事，並非一般的民間風俗的奢靡，而是具有特別紀念意義的時刻，則自然不入其禁。比如曹丕不乘虛而入篡漢，位登九五，自然需要銘石記史以傳之千秋萬代，〈上尊號奏〉、〈受禪表〉即屬於這類改變歷史的最重要文獻，至少在曹丕這個謀劃者和受益者看來是如此。而〈天發神讖碑〉又名〈天璽記功碑〉，「神讖」、「記功」，非軍國大事而何？受禪是換朝代換皇帝；而神讖記功，又是吳主孫皓在昏庸殘暴政局動盪之時佯稱天降神讖文、以為東吳祥瑞故而刻石為銘以告臣民之特殊舉措，事關江山社稷，又託名上神，與早前的漢末民間立碑奢風相較，誠不可同日而語也。

三國禁碑，還有「曹真殘碑」、「王基殘碑」，碑主都是大將軍和貴族王侯特權階層；唯曹魏碑還有一方「孔子廟碑」，黃初二年（二二一年）刻，現立於曲阜孔廟。而東吳碑也還有宜興一方「禪國山碑」，是吳主孫皓封禪國山時銘刻。這些，大致也都不出天授神權或軍國重事的範圍。證明我們對三國禁碑特殊時期幾方碑刻存在理由的解釋是完全成立的。

二〇一八年五月十日

古印譜編輯與收藏中的汪啟淑（上）

過去我們對古印譜的價值定位，是它承載了古璽印與篆刻家們的創作作品，在印譜紙上鈐出印蛻。

我們要學習古代名印名家的技藝，當然先要從古印譜頁面上的印蛻開始；「軍司馬印」、「軍曲候印」、「武威將軍章」以及後來的丁敬、黃易、奚岡的西泠八家、鄧石如、吳讓之、趙之謙、吳昌碩，都是先從他們的印譜中找到喜歡的印蛻，從而模仿和臨刻的。這樣的話，我們看印譜，首先認可它是名家印蛻的承載體，通過印譜去找到名家印蛻以便於我們學習；而印蛻才是我們需要的主角。

配角而已；而印蛻才是我們需要的主角。

篆刻家都習慣於這麼看。「買櫝還珠」是一個笑話，既得「珠」（印蛻），還要這個「櫝」（印譜）作甚？所以，我們關注篆刻即印面而忽視印譜，本來是十分正常的。但換一個角度，印學研究家、文史學家卻不這麼看。

西泠不滅，張魯庵就不滅

二十年前，我曾經花大力氣編著過一部《中國印譜史圖典》計兩千三百頁的超大規模的精裝上下冊，後由西泠印社出版社於二○一二年出版。在編撰之初，即已遇到「輯印蛻」還是「排譜頁」的分歧。一個是以人和作品為主，又一是以「書」的頁面形式為主。既然我們明確認定取的是「印譜史」的

概念，那麼當然應該以「譜」即「書」（印譜作為古書形態）本身為主。故而遇到一部有名的印譜，對於鈐拓印蛻的主要內容部份，只能是點綴一二而不照收全本；但對於印譜封面、扉頁、序跋、版式字號乃至版本標牌等，則盡可能蒐集排比羅列之。《中國印譜史圖典》出版後大受歡迎。一位收藏家說：如果要用心蒐集古印譜，只要把這部大書備在案前，一遇好的印譜，只要查一下此書，大致就可以知曉其來龍去脈，十分方便可靠。年前去北京琉璃廠中國書店二樓古籍善本拓片部，工作人員也備有一部在手，一遇到印譜的收購交易，這就是最可靠的鑑考依據。我記得當時還花費較多的時間和力氣寫了一篇五萬言的長篇大論〈中國印譜史研究導論〉。《中國印譜史圖典》提供原始狀態的高精度彩色印刷件，每一頁都是珍貴無比的歷史資料；而卷首的〈中國印譜史研究導論〉，則標示出我們當代人對這一領域史料、發展脈絡、分期和關鍵點的提示，從而體現出它應有的學術高度。

由此想到了西泠印社的功臣、業內譽為印譜收藏「海內第一家」的張魯庵先生。

一直有一個心願，要為印社前輩張魯庵先生做一些專題性的研究。在六〇年代初，臨終前夕的張魯庵先生和夫人葉寶琴女士商議，將用盡一生精力蒐集、鑑定的家藏四百九十三部珍稀古印譜和一千五百餘方古印，全部捐獻給西泠印社。今天我們西泠印社文物庫房裡最大宗的鎮館之寶，首推張魯庵先生的這批價值連城的捐獻。西泠印社之所以號為「天下第一社」，這批最珍貴的頂級印譜藏品當然是一個不可或缺的「支柱」。老輩印家的道德風範，足可銘鑄千秋萬代。我還認為：西泠印社與張魯庵這個名字，是緊密捆綁在一起，生死相隨休戚與共的；西泠不滅，張魯庵先生就不滅。

張魯庵研究的成果

我主編西泠印社社刊《西泠藝叢》十五年，一直計畫組織一期「張魯庵研究」專輯，把他老人家的

煌煌功績展示給世間公眾看。數度動員要求，但苦於找不出新資料，張魯庵家族的資料遺存也大抵散失殆盡，無法串聯成一個有體量有秩序的研究成果群。拖延日久，迄未成形；故而積攢十多年的這一念想，竟然成了我的一個心病了。

從去年到今年，可謂峰迴路轉，雨過天晴。

首先是在上海，新發現一部張魯庵先生詩稿，這位首屈一指的古印譜收藏大家，刻印章、製印泥，組織印人活動，在印學界影響巨大，但本來我們並不知道他會寫詩而且還有詩集傳世；又想得到他還有興趣和精力從事這泰」藥行的少公子，富家子弟，屬於上海灘上的「小開」，也沒有人會想得到他還有詩集傳世；又想得到他還有興趣和精力從事這昏然老朽的古詩文；所以一知道這個訊息，極其高興，立即委託幾位熱心的青年才俊著手作文獻整理，又尋覓得老家寧波有一專家對慈溪張氏家族來龍去脈進行梳理，撰成一份極詳細可靠的資料；此外還徵集到關於魯庵印泥研究的相關內容，專輯漸漸有了規模。

其次，是同在去年我們主辦的「孤山證印——第五屆國際印學峰會」上，西泠印社文物庫房的鄧京同志又花費巨大精力，撰成一篇兩萬餘言的「望雲過眼，西泠留珍——魯庵先生所捐藏品史事考辨」，對張魯庵一九六二年捐獻西泠印社的古印章，尤其是古印譜的清單作了系統整理，因為資料珍貴而從未公開過，梳理也最稱詳盡清晰，這篇論文還被評委會評為印學峰會的二等獎。至此，《西泠藝叢·張魯庵研究》專輯（總三十九期）作為二〇一八年第三期，終於順利面世；十幾年的夙願終得完成。對於這一位為古印譜收藏和西泠印社發展作出卓越貢獻的前輩，我們作為後來晚輩總算是未愧對先賢，盡了一份應盡的文化責任。

二〇一八年五月十七日

古印譜編輯與收藏中的汪啟淑（下）

談到印譜史，又須回到概論界定上來。

所謂「印譜」，本來就是收藏的結果。收藏的古印多了，鈐拓成譜，即為印譜。端方輯《匋齋藏印》、丁仁輯《西泠八家印譜》、葛昌楹等四人輯《丁丑劫餘印存》；再早的《三堂印譜》即張灝《學山堂印譜》、汪啟淑《飛鴻堂印譜》、周亮工《賴古堂印譜》，也都是蒐集別人印章，先收藏再鈐譜的。即使是時人創作印譜如吳昌碩《缶廬印存》、王福庵《麋研齋印存》等，所收諸多成千成百的印章皆本人為親友賓客所刻，原印散落各處；但取走之前皆有印蛻留存，當然也不違「收藏」之義。乃至還有清代陳介祺《十鐘山房印舉》，是以已藏之大部，合二三朋好所藏之一部，輯成浩瀚大譜，但也未失「收藏」本旨而已。

偏好收藏編譜的「印癖先生」

偶然在中國書店看到一部清乾隆年間汪啟淑的《飛鴻堂印譜》，鈐印本，一木櫃共二十冊，四冊一格。而其原輯共為五集，每集有四冊，每冊二卷，共四十卷。每一頁鈐錄二至四印，均附釋文。約收印三千五百方。據汪氏言殺青在乾隆四十一年（一七七六年），耗時前後竟跨三十多年。我素知此譜完整版極難得，據各大圖書館目錄，公藏亦只三五部而已。故而一見名物本尊，喜出望外，一打聽，此譜乃

是中國書店專門從日本回購者。

汪啟淑為安徽歙縣人，久居杭州，自稱「印癖先生」，與厲鶚、杭世駿等過從甚密。在篆刻藝術圈則有林皋、丁敬、黃易、吳麟、董洵、張燕昌、桂馥、程瑤田、汪士慎、潘西鳳等切磋風雅，出入浙派篆刻西泠諸家和揚州八怪之間，更藉家族經商而富，遂捐官，初為戶部員外郎，遷工部都水司郎中、兵部郎中。因是捐官，貌似並不全力以赴，是否真到職視事亦未可知；但畢生興趣在印章一道，卻是有目共睹的。

最難得的是，汪啟淑堪稱是自古以來最專業的印譜編輯收藏家。過去我們看收藏印譜，或是金石學家收藏古璽印以便文史學術研究，或是篆刻創作家收集印譜以求前賢名家印蛻臨摹把玩；而像汪啟淑這樣不刻印，只癡迷於印章收藏，且以大量編譜行世而得名的例子實在罕見。前無古人是肯定的，後無來者也不為過言。陳介祺號為「萬印樓」，輯《十鐘山房印舉》，藏印七千餘方，但他以收藏「毛公鼎」等重鼎大器在學林烜赫一時，終究還是先為金石學大家，兼及嗜玩古印，與汪啟淑顯然還不是一個路數。

古代印譜史上第一人

汪啟淑一生編印印譜無數，可舉的如《訒庵集古印存》、《漢銅印原》、《漢銅印叢》、《退齋印類》；甚至還有為了便於隨身攜帶即時賞玩的袖珍本印譜（如《錦囊印林》）等各種新意迭出的印譜，約有成譜六十餘種，這個數量在歷史上首屈一指。而作為專業的印譜編輯家，他甚至還為他人之不能為：比如，當時大多數人編印印譜，是收藏收集到哪些古印即編出什麼樣的印譜；而汪氏還主動邀約在世篆刻家命題創作，先請知名篆刻家刻出新印三千方，再以這批宏大的時人新作輯成《飛鴻堂印譜》。清

中葉以前的杭州，「飛鴻堂」又是浙籍名士詩客的薈萃之所，汪啟淑甚至專門提供衣食生活條件，供養篆刻家門客以集中刻印。比如篆刻家周芬，居於飛鴻堂，為刻印章達一百七十六方；強行健被汪氏聘請來校勘書籍，又善刻印，亦有印作五十七方之多；今檢《飛鴻堂印譜》均可查得。

這樣的舉措是無可比擬的——既是匯集乾隆一代手纂成印譜而作，目的性很強，還是專題專人創作。在中國古代印譜史中，這樣的集當代名家之作、專為印譜編鈐之作、還是指定內容之作，數量又多達三千五百方，規模體量皆無與倫比。謂為專業印譜家第一之「創始紀錄」，不為過言。

更有意思的是，汪啟淑家藏書宏富。於是他在編輯《飛鴻堂印譜》的同時，還編纂刻刊了一部《飛鴻堂印人傳》，為同時的篆刻名家同好立傳，留下了乾隆時期篆刻家們活動的第一手文獻資料，並與印譜同時刊刻面世。後因清初周亮工有《印人傳》，《飛鴻堂印人傳》在年代上正續其後，於是有人將《飛鴻堂印人傳》易名為《續印人傳》以銜接於清初周亮工《印人傳》之後，配套使用。今之坊間刻書，不知有《飛鴻堂印人傳》而只知有《續印人傳》矣！

為同時代篆刻家立傳，又是一譜一傳對應配套，還與前人同類著作配套相接，以這樣的做派來看汪啟淑，誰謂他不是古代印譜史上的第一人？

汪啟淑家的藏書極富，由其子汪庚編有《開萬樓藏書目》，後散落坊間店肆，有記載是在嘉慶十三年（一八〇八年），曾為杭州城隍山「集古齋」書鋪購去。今日杭州，不知還存有「飛鴻堂」舊址、與城隍山麓「集古齋」書肆的遺跡留痕否？

二〇一八年五月二十四日

石刻、墨跡：談「碑」與「帖」之名實（上）

中國文字和書法在幾千年來的傳承中，除了墨跡手寫和石刻墨拓之外，別無他途。從甲骨文、青銅彝器銘文、秦漢石刻、六朝隋唐及至北魏碑版，這是一個清晰的石刻墨拓本的序列；它的傳承方式，是刻鑄而後作墨拓，以墨本為傳播。另一序列是從竹木簡牘、玉片絹帛，再到繭紙麻紙，則是直接用毛筆書寫在紙帛材料之上，分冊頁立軸條幅對聯手卷扇面各式，而以篆隸楷行草書體分領之。這是一個手書墨跡的序列。

石刻、墨跡兩大傳承形態之界別

石刻（拓本）和手書（墨跡），分別代表了書法史的兩大傳承形態。清代書法家錢泳於此一道最有睿識精察，其〈書學〉有云：

碑榜之書與翰牘之事是兩條路，本不相紊也。

南北兩派判若江湖，不相通習。南派乃江左風流，疏放妍妙，宜於啟牘；北派則中原古法，厚重端嚴，宜於碑榜。

長箋短幅，揮灑自如，非行書、草書不足以盡其妙。大書深刻、端莊得體，非隸書、真書不足以擅其長也。

如蔡、蘇、黃、米及趙松雪、董思翁輩亦昧於此，皆以啟牘之書作碑榜者，已歷千年；則近人有以碑榜之書作啟牘者，亦毋足怪也。

綜上，「石刻類型」和「墨跡類型」，代表了兩種不同的書法傳承，讓我們對幾千年的書法史有了一個整體的把握，陽剛陰柔，天覆地載，脈絡十分清楚：石刻碑榜，厚重端嚴，中原古法，大書深刻；揮毫啟牘，疏放妍妙，江左風流，長箋短幅。

古代法書名跡的流傳，除了在皇宮內府的硬黃鉤摹如唐太宗時代的〈蘭亭序〉馮承素摹本和武則天時代〈萬歲通天帖〉「王氏一門書翰」各件摹本以外，既沒有印刷（尤其是圖像印刷），也沒有照相攝影製版，因此，名家墨跡的傳播和複製，始終是一個技術上的大障礙。即使是硬黃鉤摹，身在帝王將相的宮殿內廷貴邸王府，極小的空間範圍，偶爾有複製一二以供祕藏之功能，但其效率十分有限，無法進行大批量的複製傳播。唐太宗取〈蘭亭序〉入葬昭陵的故事之所以為世所津津樂道，正是因其真本唯一難得而複製亦不易之緣故也。記得二○一一年在故宮第一次辦蘭亭大展國際研討會時，我曾寫過一篇論文，題為「摹揭之『魅』」──關於〈蘭亭序〉與王羲之書風研究中一個不為人重視的命題」，即是討論初唐皇家宮內雇專業高手作硬黃摹揭古之名跡的極珍稀的各種現象。

「刻帖」之概念矛盾

硬黃摹搨，數量極少，只能滿足於收藏而完全缺乏傳播的含義。如何才能使古代的書畫（圖形）也化身千萬，在社會上產生重要的文化擴散和傳遞效應呢？早在漢晉碑刻時，我們推測應該已經有石刻墨拓的技術。如果只是碑碣，那只不過是平面的文字雕刻，一件而已；仍然無法達到大量傳播的社會目的。雖然到目前為止，並沒有找到漢晉時代傳世實物拓本；當時面對石刻的墨拓究竟是什麼樣子，目前也沒有清晰的證據。漢末蔡邕有隸書「熹平石經」、魏「正始三體石經」，旨在為全社會樹立一個「正文字」的標準，因此必然會有傳播方式的情況考慮，當時應該會有一種特定的墨拓技術以供複製傳播的社會大眾需求。「熹平石經」有這個需求，而其他書法石碑精美書法包括文字當然也有這樣的需求。在出現雕版印刷（晚至唐代）尤其是雕版活字印刷（宋代）大盛之後，相比於文字印刷的圖像圖形複製，仍然是一個在印刷技術上無法逾越的挑戰。

到了宋初，以漢「熹平石經」和唐代豐碑巨顏的墨拓複製為啟發，開始出現了一種嶄新的應對姿態：以王著編《淳化閣帖》為標誌，「刻帖」的複製即取歷代法帖字跡筆畫複製而刻木刻石，並以墨拓傳播的方式再次興起。但這次，不是碑，而是帖。只不過不是墨跡書寫的「帖」，而是刻石墨拓的「帖」——而後者，本來應該是「碑」的專利而與帖無涉。

就這樣，明明是「帖」、墨跡，書寫之跡；但卻以石刻即刻碑的形式出之。文字書風格式是「帖」，但呈現方式卻是碑式。先鐫刻、再墨拓，黑底白字，本來不是「碑」麼？但現在卻是「帖」。為了區別本義的墨書之帖，於是另起一個名目，叫「法帖」（刻帖）。「法」者，古聖賢之所為也；「帖」而稱「法」，當然是幾代幾十代先賢之無上書跡；但「帖」本來是寫，卻又稱「刻」，矛盾之甚

也乎？古人沒有圖像印刷，無法流傳久遠，唯靠刻石以存遺跡。故上古書聖有書跡，為傳播而刻石者，稱「法帖」；而近世當世書家的書跡書作則僅可稱習字帖，而當不得這個「法」字而已。

石刻必稱「碑」，本來是取對應於簡牘縑帛之意。今石刻而竟稱「帖」，曰「法帖」，其中糾纏，可謂書史中第一混淆事也。

二○一八年五月三十一日

石刻、墨跡：談「碑」與「帖」之名實（下）

上海博物館藏王獻之〈鴨頭丸帖〉，為一代名跡。傳世王羲之書法沒有真跡，只有硬黃雙鉤摹搨之本。〈蘭亭序〉以下，〈姨母〉、〈喪亂〉、〈孔侍中〉、〈行穰〉、〈初月〉、〈頻有哀禍〉、〈快雪時晴〉等等，都是雙鉤廓填之本。而傳世晉帖，除西晉陸機之外，王獻之有〈中秋帖〉，被懷疑是宋代米芾臨本；〈鴨頭丸帖〉則大多認為是可靠的原跡，也有指為唐摹。

流傳有緒、化身百千的〈鴨頭丸帖〉

〈鴨頭丸帖〉為一紙尺牘，僅兩行，文字如下：「鴨頭丸故不佳，明當必集，當與君相見」。揣其文意，應該是魏晉時士大夫喜服丹藥以求長生的風氣熾熱，羲之、獻之也皆熱衷於此。關於這方面的情況，可參見魯迅〈魏晉風度及文章與藥及酒之關係〉。史載王獻之體弱多病，常服藥，「鴨頭丸」乃藥名，專治「面目肢體悉腫、腹脹喘急」之症。服食「鴨頭丸」後感覺效果不佳，遂約朋友明天集會時商討云云。其實只是一紙便條小札，按我們上述分類，顯然是「帖」即翰牘之書一類。但原跡只一孤本，即使有唐人硬黃鉤摹，也不過一古絹本而已。為使這樣的絕世精品能有更多的人賞玩受益，於是在墨跡本之外，又有各種刻本墨拓本出現。如它被刻入最早的北宋初的刻帖之首《淳化閣帖》列第十，又《大觀帖》亦列第十。《淳化閣帖》是棗木版刻；《大觀帖》以降皆是石刻。其後則刻入《東書堂法帖》、

《寶賢堂法帖》、《玉煙堂法帖》、《餘帖》等，可謂化身百千，人人得而習之。這是刻石的情況。

至於這件唐摹絹本〈鴨頭丸帖〉本身，雖是孤本，卻也是流傳有緒。宋初刻帖皆出於皇宮內府，並有宋徽宗「宣和」、「政和」御璽和「雙龍」璽鈐於其上，復有北宋柳充、杜昱觀款。其後又入宋高宗紹興內府御覽，至元代又有柯九思和虞集跋：「天曆三年正月十二日敕賜柯九思，侍書學士臣虞集奉敕記。」流傳文獻著錄除見於北宋《宣和書譜》外，屢見於明張丑《清河書畫舫》、明陳繼儒《妮古錄》、明董其昌《畫禪室隨筆》、清吳其貞《書畫記》、清卞永譽《式古堂書畫匯考》等，單件作品有此收藏紀錄，歷歷可按，實在是一件很難得的事。

魏晉南北朝時期，除了職業抄書手及書吏之類以外，有名望的文人士夫流傳下來的書法，就作品形式而論，基本上都是尺牘手札，是一種私人書寫的狀態。當時的公式書法，是各種石經，還有墓誌銘、碑版、摩崖、造像記等石刻系統。像唐摹〈蘭亭序〉這樣的正式文辭書寫，當時也只此一件，鳳毛麟角，無有其匹。而從陸機〈平復帖〉、王羲之〈姨母帖〉以下十數種、王珣〈伯遠帖〉、王獻之〈地黃湯帖〉和這卷〈鴨頭丸帖〉，都是兩三行的短札尺牘書信而已。並不是長篇大論的詩賦文學作品。其實，後世的文學大家歐陽修就有一個在書法美學上堪稱精闢的著名論斷，專門言及古之法書手札的內容形式：「其事率皆弔哀候病，敘睽離，通訊問，施於家人朋友之間，不過數行而已」。

數行短章裡的本真之美

文辭內容是實用的、日常的、有溫度的、隨機的；書法格式是「數行而已」的短章而不是後來那樣的長篇大論洋洋千百言。這就是〈鴨頭丸帖〉、〈孔侍中帖〉、〈伯遠帖〉等代表的「書法」：它不屬於有目的的工具式抄寫——實用的職業飯碗；它也不是奏表策論——與治國平天下有密切聯繫；它還不

是高頭講章——與佈道箴言或學術宏富也不太沾邊。「數行而已」所落腳的，就是日常書寫。但也正是這個「日常」，使它拂拂而出，雲舒雲卷，橫斜無不如意；又隨機而生，紙幅大小寬窄，皆可順時應勢，信手而得。從美學角度分析，它不是主動的有明確目標的表現和表達，而是被動的記錄和留存；但正因為書法的用筆線條具有充份的魅力，它是視覺圖像「心電圖」，又是可以誘使觀眾追隨、作「內模仿」的特殊載體，於是這種出於隨機信手的尺牘書札，因其無須做作而且是不加思索信手拈來，反而閃爍著人性的光輝，傳遞出書法（書寫）最本質、最純真的美。

由此想到了王獻之與父親王羲之關於書法的一段對話。見唐張懷瓘〈書議〉：

子敬年十五、六時，嘗白其父云：古之章草未能宏逸。今窮偽略之理，極草縱之致，不若稿行之間，於往法固殊，大人宜改體。

首先，當時流行的是「古之章草」，王羲之擅書書自然也不例外。當時的草書其實就是指章草，上下銜接排列，一字一格。而王獻之認為要改成新體，當以「稿行之間」為新變，自然與章草之「往法」不同。新變的特徵是「極草縱之致」。草縱者，更自由更放肆之意也，而獻之勸父親王羲之改的「體」，正是這個被指為「草縱」的「稿行之間」的新體。今天看來，沒有王獻之，沒有草縱的揮灑自如，沒有「稿行之間」的定位，就不會有行書的發明和盛於世。「稿」者，日常書寫之草稿也；「行」者，「行書」名目之由來也。「稿行」二字，終於落到實處，檢諸〈鴨頭丸帖〉，適足以為見證耳！

二○一八年六月七日

「金石學」視野下的度衡權量（上）

馬衡為故宮博物院院長，又是西泠印社第二任社長。但如我們在梳理馬衡前輩的學術業績時，第一個關注到的，是他對於中國近代金石學學科奠基的定鼎之功。《中國金石學概要》開風氣之先，為後世我們金石學教學的必讀之書。而與其他學者研究金石學多關注重鼎大器和豐碑巨額不同，《中國金石學概要》中有許多戈戟、銅鐙、虎符等的敘述；其中尤為引世人關注的，是他對古代度量衡制度和新莽嘉量的考釋。度量衡中有斛、尺、權等。「度」為長度標準，區分為分、寸、尺、丈、引；「量」為容量標準，有龠、合、升、斗、斛；「權」為測重標準，分成銖、兩、斤、鈞、石；所有典章制度，首先由此而生。而金石學貼近社會民眾的那一個最溫情的側面，不是重鼎大器，而正是這一類小件器物。

從音律出發的度量衡

「度」相當於我們今天的尺，「量」相當於今天的容器，而「權」相當於民國前後我們常見的秤砣。在馬衡先生的著述中，有這樣一些文章的標題，比如〈隋書律歷志十五等尺〉，竟是從「律」即音律開始的。度尺衡器量秤是從音律開始，這實在令人錯愕。《隋書·律歷志》論尺，先從音律開始：「武帝泰始九年，中書監荀勗校太樂八音不和，始知為後漢至魏尺長於古四分有餘，勖乃部著作郎劉恭依《周禮》制尺，所謂古尺也。依古尺更鑄銅律呂，以調聲韻」，可見論尺先是從太樂八音不和開始的。

又《獨斷》云：夏以十寸為尺。殷以九寸為尺。周以八寸為尺。合王莽時劉歆銅斛尺、後漢建武銅尺、荀勖晉前尺，各種存世度器，皆有官鑄與民鑄之別，沿用日久，遂有紛亂差距之弊。以度器推之於量器、衡器，也有官鑄與民鑄之別，沿用日久，遂有紛亂差距之弊。故爾《禮記·月令》記載，無論是天子還是諸侯乃至小國，每年仲春二月或仲秋八月，日月夜分，必有一個行儀之法：曰「同度量」、「鈞衡石」、「角斗甬」、「正權概」。有時一年之內而再行二、三次，以防各行其是，離標準相差太甚。查得《史記》在〈商君列傳〉中即提到商鞅變法，「平斗桶權衡丈尺」，此中「桶」即量斛之器也。又〈秦始皇本記〉「分天下以為三十六郡……一法度衡石丈尺」。其實在當時，不統一而差異即「不齊」乃是常態，而官府逐年推行官頒度量衡，盡量統一標準以為天下之規即「齊」，則反而是偶然個別之舉。這統一度量衡，與「車同軌」、「書同文」以及改封建為郡縣之政治制度，其實是同一機杼，足可並駕齊驅，在中國歷史上是具有極其深刻而決定性的歷史涵義的。

「古器物學」與西泠文脈

律，候氣之管也；度，所以度長短也；量，所以量多少也；衡，所以秤物知輕重也。《漢書·律歷志》認為「徵天下通知鐘律者百餘人，使羲和劉歆典領條奏」，檢諸秦漢，出於音律，是統一度量衡的最始發的原點。依此推斷，劉歆「典領條奏」以知鐘律，他應當是朝廷首席音樂家；他又傳有「劉歆銅斛」（即新莽嘉量），是制訂度量衡的權威。這音樂家和度量衡形制專家合於一身，足見律度量衡其實是四位一體，只不過「律」後來分為音律樂舞，成專門之學；而度量衡則仍為制度之應用，進入社會法治和體制層面上，代代嬗遞，每個朝代都有正訂、遵循、調試的官方標準舉措。由此，我不禁想到，就像漢唐各代在文字長期應用過程中必然錯訛百出，故隔一段時期都有朝廷頒佈「正訂文字」的官方舉

措。漢代蔡邕有「熹平石經」、魏有「正始三體石經」，到了唐代顏真卿代表大家世族書寫《干祿字書》。這些訂正文字的實質，與從戰國秦漢時代度量衡的標準化統一的努力，其實是出於同一社會需求的。如果這一認識被認可的話，那麼我們今天在學習古文字學時建立起來的一套認知模式，當然也適用於對古代金石學中權量度衡的研究。

馬衡先生有〈歷代度量衡之制〉一文，開宗明義，狀金石學中古器物之度量衡，最為扼要：「度量衡為測驗一切物品之標準。欲知物之長短，不得不資於度。欲知物之多少，不得不資於量。欲知物之輕重，不得不資於權衡」。

度量衡之研究（包括詔版、戈戟、銅鏡、錢幣等用器），首先屬於金石學歸屬的大概念。近現代學術走向現代後，它就有了一個更貼切的名稱「古器物學」——凡是為當時社會生活而設的、通常是小型日常物件的青銅器；當然還不限於青銅器，農具、陶罐、瓦灶、木凳以及鍋、碗、瓢、盆、簍、筐、犁耕，都可被納入「古器物學」的範疇。當然，青銅器中的度衡權量，自然是最正宗的研究對象。記得先師沙孟海曾經在浙江大學歷史系承擔過「古器物學」的課程，我想其中必定會有度衡權量的內容——在「金石學」這個領域裡，主持故宮博物院的馬衡和浙江省博物館的沙孟海，作為前後兩任西泠印社社長，在金石學和古器物學、度衡權量的研究方面，肯定是一脈相承、氣息相通的。

二〇一八年六月十四日

「金石學」視野下的度衡權量（下）

青銅權、鐵權、石權、青銅方斗、青銅尺，還有秦詔陶量、陶斗等等，在度衡權量的世界裡，大部份青銅器物都會有銘文。銘文大抵作「詔版體」，是秦篆小篆的寫法，但稍現自由縱肆之韻；與同為秦篆標準的〈泰山石刻〉、〈琅琊台石刻〉、〈會稽刻石〉以及宋摹〈嶧山碑〉相比，是稍見隨意但仍然保持篆書的基本樣態。

帝國運行的基礎

表面上看起來，度衡權量之類是一類不太起眼的實用器，平淡無奇，與青銅時代的重鼎大器如「司母戊大方鼎」、「大盂鼎」、「毛公鼎」、「四羊方尊」、「青銅冰鑑」等相比，似乎不足道。但也有收藏家對這些古器物意義上的小物件十分有興趣。比如清末端方出任陝西巡撫，在任上竟收藏到銅鐵權四十八件，還編成圖譜發行於世。此外，傳世「秦詔版」文字云「廿六年皇帝盡并兼天下諸侯，黔首大安，立號為皇帝。乃詔丞相狀、綰：法度量則，不壹歉疑者，皆明壹之」。詔版之文，傳為李斯所書，與在豐碑巨額上書篆自然不同。不同的場合用不同形制，有青色銅質長方版片形、有銅質秦權四面皆刻環形，還有青銅方斗斗壁內刻形，都記有這段文字。詔版文字本為告示功能，並無實用，正規的秦詔版甚至在版片四角還有圓孔以供掛繫之用，因此，它是只供閱示而不關乎度量衡的實用器具的。在嚴格的

金石學分類中，秦詔版文字通常被歸於篆書刻金、刻石一類而與「泰山刻石」等等齊觀，而不屬於「古器物學」之度衡權量之用物。但檢諸上舉詔版文字，其中明記有度量標準「不壹歉疑者，皆明壹之」，講的正是度量衡的製作標準必須「明壹」即標準統一，互相之間有密切關係，故而我們仍然把它歸於器物一類進行探討。

一個剛剛統一六國的大秦帝國，必然需要建立起一個龐大而有效的組織運作架構，而在此中，郡縣與郡縣、中央機構與地方、村坊與村坊，乃至人與人、家族與家族、行業與行業，都需要有一整套運行規則和互相間的溝通配合，守本循事，但這樣的溝通配合，百般行為，皆須先有一統一的、雙方或多方皆須恪守的標準以為思考、行為和選擇基礎，那麼度衡權量的存在，正是各方賴以取得互信的基礎。甚至不妨說，正是這些銅尺、銅量、銅衡和銅權、鐵權、石權的存在，才有了一個龐大帝國正常運行如秦漢唐宋的輝煌歷史。

銅鐵嬗變的實證

中國國家博物館藏有一件王莽新朝的青銅方斗，其上有銘文，年款為「始建國元年」（公元九年）。史書載王莽篡漢，廢西漢孺子（劉嬰），改國號建立新朝，都長安。對王莽而言，建立新新朝後當然首先是建章立制，故而官定「斗」、「量」等標準銅器以供朝野之用。但值得注意的是，出土文物中，「斗」、「量」之器竟然數量上不多，所以彌足珍稀也。

甘肅省博物院則藏有銅權一柄，耀金燦爛，把手已被反覆提摸而發烏，但權身仍然奪人眼目。其實，先秦的春秋戰國時期，權量已經是社會生活交易交流的必須用品。但秦始皇時代不一樣，第一是秦時才有詔版文字，「廿六年皇帝盡并兼⋯⋯」這是一個時間節點。此前的春秋戰國銅權，斷無此文句，

而且大多缺銘文。第二是周權之質只取銅鑄；而至秦權，則銅權、鐵權皆出現，漢時甚至還有石權；；證明秦漢以降，經濟活動遽然猛增，組織管理更見標準而有效率，故而權量的使用和相應的製造，自然也數量大增。河南寶豐有出土秦權，即為鐵權，呈半球形，重三十公斤。上有銘文為秦始皇詔版篆書二十行四十字，考其年代，為秦始皇統一六國後第一年（前二二一年），顯然是秦帝國新定統一度量衡標準，而與推行郡縣制；統一文字、貨幣；築長城、畫一道路是出於同一理由。至於此權為生鐵所鑄，更是證明在青銅時代之後期，冶鐵技術高度發達——從鑄銅到鍛鐵，是中國文明的一大進步。而銅鐵並用時期的存在，作為一個歷史文明類型的研究，早已有過定論；我們的權量研究，也鮮明地佐證了這一史實。

清末文人金石家圈子裡，以秦權形制墨拓為賞玩的風氣益濃。我曾在一年前於本報《藝術典藏》專欄中發表過一篇〈把「主題收藏」玩到極致的一位清末封疆大吏〉，其中談到端方的權量收藏有四十八枚之多，集為《秦漢宋元明權量文字》一冊，其中大部份是他在陝西巡撫任上（即「陳皋秦中」）蒐集所得。但我以為，這四十八枚權肯定不單是秦權；漢以下權應該有不少；又肯定不單是銅權，而應該有大量鐵權、石權，但無論如何，既是貴族皇親又是巡撫總督還是曠代金石學家的端方，有此一冊傳世，還有大量的名人題跋拓片的流通於世，允推彼賢為大家、為權量收藏第一人，洵非妄語。

二〇一八年六月二十一日

帛書二則（上）馬王堆出土《戰國縱橫家書》

湖南出土了超大量的竹木簡牘，又出土了罕見的帛書。

最著名的，要推一九七三年長沙馬王堆漢墓出土帛書，和一九四二年長沙子彈庫出土楚帛書。按時序，子彈庫出土帛書要早三十多年。那麼以知名度而言，應該是子彈庫帛書更有名，但實際情況正好反之。

馬王堆帛書又名《戰國縱橫家書》，其文字內容記錄的是舌辯之士的鼻祖、戰國時佩六國相印的權謀縱橫家蘇秦的語錄書信，而子彈庫帛書的文字內容則是以四時十二月令為代表的宇宙生成內容和日月、四季、曆法、禁忌等問題。而且還畫有十二個神怪，稱得上是圖文並茂的極罕見的文獻。

司馬遷所未見的珍貴史料

馬王堆帛書出土之時，中國學術環境惡劣，本來應該沒有多少人關心它的價值。但正是在這一特殊時期，帛書的面世吸引了許多時間充裕又學問精深的歷史學家的關注。更由於經歷幾千年歲月、保存於墓室的原物折疊破損的現象嚴重，但有賴於其後拼接復原和釋文工作，學者們忽然發現這是一份失傳的極貴重的歷史紀錄、甚至可以補《史記》之闕失的重要文獻。著名學者唐蘭更有長文〈司馬遷所沒有見過的珍貴史料——長沙馬王堆帛書《戰國縱橫家書》〉，點明這批文獻持久被收藏又被長期埋入地下，連

漢武帝時司馬遷著《史記》亦未見過，故而《史記‧蘇秦列傳》的許多謬誤，賴此才有改正的可能。以唐蘭在學術界的威望，明確說這是當時第一手資料，判斷蘇秦的傳記「在見到這部被埋沒了兩千一百多年的重要資料以後將需要重寫」，這樣的定位足以讓學術界感到興奮。

《戰國縱橫家書》共二十七章，前十四章是關於蘇秦的談話錄和書信；後五篇為戰國其他文書；再後八章中，是摻雜蘇秦文書和其他相關文書。據文字推斷，應是秦始皇立國後、焚書坑儒之前，「書同文」之前所輾轉抄錄。許多文字字形還是戰國楚系文字的孑遺而非秦篆，此外，由於地處湖湘楚蠻之地，抄本中有關於零陵地名之述，因零陵距長沙不遠，在地域上也顯得合情合理。對照整個篇目書跡，有十章又見於《戰國策》、八章見於《史記》；重複並計，有十一章都是著錄過的文字，另有十六章則未見記載，當屬佚文。《史記》、《戰國策》皆為西漢時著作，那麼這批抄錄文字中有零星部份即是後來司馬遷、劉向著書時據以參考者，而其他則未在引據之例。但就《戰國縱橫家書》的全篇抄錄內容言，司馬遷和劉向應該也沒見過。唐蘭先生的論文有此標題，點出了這份帛書文件的珍貴之處。尤其是司馬遷〈蘇秦列傳〉，有了這個帛書文獻，幾乎要大幅修改了。而司馬遷之所以會謬誤，我推測這些文件都是私密的書信和談話紀錄，當時應該是保存在蘇秦的追隨者和弟子手中，蘇秦死後文件逐漸流散，輾轉抄錄，「其事大洩」，開始傳播於世，其縱橫家翻雲覆雨的形象更清晰地顯露出來。但並未都入司馬遷、劉向之眼。更多參考的是早已流傳的蘇秦「合縱八篇」，這才有了後世司馬遷〈蘇秦列傳〉給予我們的一個基本印象。於此有研究的，過去已經有楊寬、徐中舒等戰國史專家；現在長沙馬王堆帛書一出，更可以確保專題研究更深入了。

戰國職業書家的手筆

我最感興趣的視角，其實還不同於歷史學家。《戰國縱橫家書》是一個戰國到秦始皇統一六國時的抄錄本。從書法史的角度看，春秋戰國當時的諸侯王宮或民間私學中，可能有專司抄書的「書吏」、「書佐」、「楷書手」一類的職位。東漢官府有「書佐」，唐代六部設有「楷書手」，專司文字抄錄。

檢諸馬王堆帛書《戰國縱橫家書》，也是抄錄而成。楊寬先生認為它是「戰國縱橫家遊說詞的輯錄」、又指它是「秦漢之際編輯的一種縱橫家言的選本」，它當然不可能是蘇秦自己手書，而是有專司書寫、輯錄、選編的文字寫手。在當時，他們應該就是「書法家」，是重要文字的傳播者。至於是否落腳到蘇秦？是否「學長短」（《史記·酷吏列傳》，今天叫搬弄是非親疏權謀）？是否涉及「長短縱橫之學」？那是歷史學家關注而書法家卻未必關注的事。而仔細研究這篇《戰國縱橫家書》的書寫水準，筆畫結構，分行佈白，卻是相當專業的姿態。謂為戰國時的職業書法家，不為過也！

戰國時有沒有「書佐」？史無明載。但據這篇帛書的篆隸交替的水準論，應該是專門家的手段，那麼自然應該信其有。其實不僅僅是帛書，流傳至今世的竹木簡牘上有許多重要文獻，書法精微細密，非行家莫辦。那麼，「書於竹帛」之「書」，即使在上古時代沒有書法家時，也必是受過專門訓練的書寫高手——亦即相當於今日之書法家，而不會是籠統的民間庶民身分而已。於是，一段時間裡關於「民間書法」的時髦語，或許也要禁受再一次的檢驗了。

二〇一八年六月二十八日

帛書二則（下） 長沙子彈庫出土帛書

另一份重要文獻，是長沙子彈庫出土帛書。弔詭的是，這件帛書從一九四二年出土以後，長期身居美國，在中國一直未熱起來，也一直不是學術界的時尚話題，雖然它早於前述長沙馬王堆帛書《戰國縱橫家書》三十多年，但卻一直是沉寂孤獨。倒是在海外有不少人關心過。

子彈庫帛書的神祕與波折

戰國楚文字的研究家，從商承祚、陳夢家、饒宗頤開始到今天健在的李學勤等學術大家，可以構成一部楚帛書的學術史。比如，曾為西泠印社社長的饒宗頤先生，即在一九五四年之初就發表了相關論文，形成系列成果。而從改革開放以後的新時期算起，最早的研究為北大李零先生於一九八〇年著述，又於一九八五年出版面世的《長沙子彈庫戰國楚帛書研究》，那是一部里程碑式的著作。二〇一七年，浙江大學為李零先生七十壽辰展開了個學術祝賀會，他在會上直接把子彈庫帛書釋為曆忌數術之，遠不如不像馬王堆帛書那樣可以比勘人人熟知的《史記》、《戰國策》以及蘇秦這樣的歷史名人，合縱連橫，諸侯爭戰，光是牽涉到的燕、齊、秦、魏、趙的國度與人物，就夠令人眼花繚亂的，堪稱處處都是新聞聚焦點。而子彈庫楚帛書所涉的曆法、四季、十二月神以及禁忌，實在是讓普通庶民插不上嘴。書——四時、十二月令月神、曆法、禁忌，這些知識要瞭解掌握就不容易所以熱不起來，因而讓後三十年面世

的馬王堆楚帛書佔了先機，也是順理成章的。

但還不僅僅是這個原因。一九四二年出土的子彈庫楚帛書，本來是遭盜墓賊之手。古文字古史學家商承祚有云「長沙盜墓甚熾」（〈長沙發掘小記〉），為一時風氣，盜墓群體中也不乏文物發掘技術的高手。當時盜墓的四個農民，姓名都還有記錄。叫任全生、漆孝忠、李光遠、胡德興。這四個人後來都被收編為湖南省博物館考古部的技工。而當時盜墓之人，俗稱「土夫子」，最喜銅器、漆器、木器，而於織物大約以為不值一提。四個人隨手將此繒書附送而與幾件古董一併賣給了古玩商唐鑑泉，唐也不識貨，一次閒聊時提到有一疊織物，上有字跡。傳到湖南大藏家蔡季襄耳朵裡，蔡氏為一方豪紳，一見即判定為寶物，遂以三千元價值一併收買成功。當時帛書被填在一個竹簍底下，折疊為數層，還有許多帛書的碎片。蔡遂將之拼接完整又洗盡泥污，大致恢復了本來面目。

子彈庫楚帛書之入蔡季襄之手，亦屬幸事。在湖南長沙，蔡氏為屈指可數的豪紳，開綢緞莊、錢莊、典當鋪，嗜收藏文物，又因與著名藏書家葉德輝為親戚，切磋古物精通文史，鑑定能力極強，漸成湘省古董文物收藏之領軍。但還不僅乎此。他還對子彈庫楚帛書展開研究，於兩年後的一九四四年撰寫出版了《晚周繒書考證》，這是第一次公開的研究成果，迥非唯利是圖的古董文物商人可比。其後，帛書字跡漫漶不清一直困擾著他。有人建議他赴上海尋求紅外線拍攝掃描，結果在上海遭美國人柯強以幫助拍攝為名騙借不還，迅速攜往美國，蔡季襄望洋興歎，一九四六年～一九四八年之間多方託人和寫信索討，均未成功。一九五五年湖南省人大會議，他以列席代表身分揭露被騙經過。來龍去脈，言之鑿鑿，為我們留下了一段無人知曉的文物流失隱情。

流轉國外幾時得歸

美國的流轉情況，並無詳細紀錄。但至少有兩則史料是可以據信的。一是蔡季襄在一九七四年寫信給著名學者商承祚，希望打一場跨國官司，追回楚帛書。時局不穩，無人問津，自然未果。二是一九八二年，湖南省博物館高至喜赴美參加學術會議，於紐約大都會博物館看到展出的子彈庫楚帛書，還量出尺寸為高三十八・五釐米，寬四十六・二釐米。研究中國古文物外流史，目下成果不少，但能有子彈庫楚帛書這樣的傳奇經歷並不多，可算是一個十分珍貴的個案。

更有一個訊息，是子彈庫楚帛書的最完整主體部份及一截殘片，已被收藏於美國華盛頓賽克勒美術館，賽克勒曾出資捐贈北京大學建賽克勒美術館，曾言明一旦新館落成，即將給中國文物界一份大禮，即把子彈庫楚帛書捐回北大賽克勒美術館，但賽克勒先生不久去世，此後再無人提及此事矣！

據說另有一件十四字子彈庫楚帛書殘片為商承祚所藏，估計在蔡季襄之前已遭分散流失，商承祚先生去世後由其家屬捐贈湖南省博物館。

最後再談談蔡季襄。他後來進入湖南省文管會工作。他的收藏最著名而耳熟能詳者，一是戰國帛畫〈龍鳳人物圖〉（又名夔鳳人物圖），二是「四羊方尊」，曾在抗戰時遭轟炸散成碎片，後來蔡氏主持塑型修復。此外，長沙墓戰國筆也是他收藏並作復原的。蔡季襄著作等身，著有《漢代貨幣圖考》、《長沙馬王堆一號漢墓考》（二集）、《長沙仰天湖楚簡考釋》、《楚辭器物圖釋》（四集）、《略論楚文字的繼承、演變和使用》總計百萬言，原稿無法出版，差點被當成廢紙賣掉，幸被湖南省博物館聞訊迅速洽商，竟以三百零八元買回，一代學術竟有如此不遇不幸，聞之令人唏噓！

二〇一八年七月五日

中國考古學的濫觴和李濟先生（上）

民眾記得安陽殷墟考古的最重大事件，是甲骨文的發現。一八九九年，清末國子監祭酒王懿榮在北京偶然發現中藥鋪有「龍骨」，上刻文字，遂開啟了浩瀚甲骨學史的新歷程。劉鶚、羅振玉、王國維等相繼投身其間，著作魚貫而出。故爾，「安陽殷墟」——「甲骨文」是一個關聯度極高的定式，它代表了中國古代文字發展的第一段歷史。但是請注意，它的始發點是在北京：先有北京的王懿榮，才會有以後殷墟的甲骨文殘片考察與著述。

但安陽殷墟中不僅僅是甲骨片和古文字學，還有一個領域，即是中國剛剛開始的「考古學」。在民眾看來，甲骨文發現與考古學似乎是一回事，其實它卻是兩個完全不同的領域。

以科學方式構畫早期文明形態

與中國歷來的古董古玩、碑帖之學和傳統金石學不同，「考古」概念卻是一個西洋舶來品。中國古代學術有文獻考證，但沒有嚴格意義上的考古。就今天的學術方法論而言：考證是傳統「文史」；而考古卻是西洋「科學」。前者是古已有之而今人只是應用；而後者則是西洋傳來的新立場，目的、方法都具有獨特的形態。比如，王懿榮在北京發現甲骨文，當然是改變歷史的重大發現，但它卻不是考古的。羅振玉（以及後來的甲骨學家）想去安陽搜尋更多的甲骨，即使他到了殷墟田野的現場，看到了一丘一

磚，刨地挖土，但也還是不屬於考古。近代史上有「甲骨四堂」即羅振玉（雪堂）、王國維（觀堂）、郭沫若（鼎堂）、董作賓（彥堂）；但論中國近代考古學先驅，則是李濟先生。亦即是說，即使在同一個地點如殷墟，或許還有同一個人物比如董作賓（他也參與殷墟發掘），但只要沒有對甲骨文發掘按一套科學的規則方法來實踐展開，那就不屬於考古的行為。

最早的考古，竟發源於地質調查。一九二一年瑞典人安特生（Johan Gunnar Andersson）在河南澠池縣仰韶村進行發現與發掘，被認為是中國近代科學考古之始。而這位安特生先生，即受聘於中國地質調查所。故爾當時的考古學家，大都是在國外學人口學、人類學、民族學等等，五花八門，應有盡有。以此為契機，從美國學成歸國的李濟、梁思永、再後的蘇秉琦等，最初在山西夏縣、後來在安陽殷墟和後岡、及陝西寶雞等地陸續開始了考古的大項目，並逐漸形成了中國式的「地層學」和「類型學」的考古學兩大支柱。如果說羅王之學是先聲，尤其是王國維的「二重證據法」即他一九二六年發表於《國學月報》的名篇〈古史新證〉有云：「吾輩生於今日，幸於紙上之材料外，更得地下之新材料」，「此二重證據法惟在今日始得為之」；這裡提到的「地下新材料」，當然是密切相關於考古的。但檢討當時的王國維時代直至其去世的一九二七年為止，尚未有真正成熟意義上的科學考古，而多是金石學視角上的出土文物，我想他的本意，是重在以出土古物成果去證經補史，核實已有文獻記載的得失；那麼李濟、梁思永等人的努力，卻是在以科學方式去構畫上古時代的早期文明形態，它的著力點，不僅僅是文史；更是發現、強調文明產生和成長過程中的各種節點。即使沒有任何文獻史籍隻言片語的記載憑據，科學考古仍然能夠勾畫出舊石器時代、新石器時代直到龍山文化，仰韶文化時期（亦即夏、商、周之前）的基本文明形態與樣式。

考古學與諸舊學之分野

中國考古學從西方引進的學科內容、不同於傳統金石學的內容有哪一些？

首先，是關於考古目標和方法的確立，一是類型與樣式之學，而斷代即「年代學」又是一個非常重要的指標。比如時間編年分類和地域空間分佈之分類、還有功能的分類等等。其次是考古對象的空間設定：如土地、圍溝、窖穴、線狀土丘、農地遺址、石壘、採礦、採石遺址、城廓遺址等等。再次，是遺物的技術考察：如打製石器的製作過程、磨製玉器石器、金屬加工、土器和燒陶技術等，再伸延向石斧、石刀、燒窯、馬具、車駕、農耕伐木等等較複雜的文明工具內容；大約相當於今天的大學考古專業課程中的「古器物學」。

與傳統金石學與古玩古董之類的最大區別是在於：前者是重在「物」的本身文史價值和收藏價值，而近代考古學則是通過「物」還有各種遺址的類型，去追究它的文明形態和社會生活方式。比如從近代考古學可以引向「文化人類學」，又可以上探「上古史」如舊石器、新石器時代即史料記載以前的遙遠古史，它是現代科學和學術的歸屬；而傳統金石學則無法有此伸延。

反映當時這種新學舊學認知障礙的例子，是李濟在一九三四年發表於《東方雜誌》上的〈中國考古學之過去與將來〉：「十年前我在一個中學當歷史教員，那時地質調查所在河南、奉天一帶發現的石器時代遺址才公佈出來，我在講堂中於是摒棄三皇五帝不談，開始只講石器時代文化、銅器時代文化，我總覺得學生應該對於我的這種『認真』的精神，鼓舞些興趣起來。不料全體學生都以為我在講壇上講笑話，而報之以大笑，笑得我簡直不能繼續講下去。」

後來李濟先生就辭去中學教職，專門做考古和上古史研究了。而我讀了這一段文字後感覺到的，是

當時新興考古學與舊史學在觀念上的格格不入。連術語概念都相去千里，比如從《史記》等歷史文獻而來的三皇五帝、堯舜、禹夏、商、周的「朝代」意識，和從石器時代到青銅器時代再到冶鐵時代的材料文明作為依據的考古斷代概念，其間的對立，的確是一個學術文明意識的巨大差別。而且李濟先生還有一個極有預見性的、語重心長的告誡：「（考古學家）他們應該有一種人格的訓練，最少限度，他們應該能拒絕從『考古家』變成一個『收藏家』的這個魔鬼似的引誘。」

二○一八年七月十二日

中國考古學的濫觴和李濟先生（下）

甲骨文的發現，其功在收藏家王懿榮，但最著名的「大龜四版」的發掘者，卻是以考古學家李濟、董作賓為代表的中研院史語所殷墟考古發掘隊。民國十八年十二月十二日，考古發掘隊在河南安陽小屯村北地殷墟遺址中心地大連坑南段的長方坑中，在離地面五‧六米之土層，發現了一套完整的龜殼四塊，面積很大但不太完整的龜板上刻滿了殷商時代的貞卜文字，稱為「大龜四版」。在它的下層，還有許多殷商時代遺物。

殷墟考古引發的風波

大塊殷墟龜甲文字，極其少見。此套甲骨文一經發現，立即獲得最妥善的處理，公佈及時，研究迅即展開。董作賓先生作為領隊，馬上開始「大龜四版」的文字考釋。其後，在中央研究院慶祝蔡元培先生六十五週年生日之際，並引出他對中國上古時代「曆法」的研究興趣。其後，董作賓撰寫了〈甲骨文斷代研究例〉這一原創性的重要論文，其後在抗戰中，又撰述了不朽的《殷曆譜》。考古發掘之大收穫引來大著作，解決了多少年都搞不明白的上古重大課題，改寫歷史，重新定位，皆是從這「大龜四版」中萌生激發而成，考古學的強調科學性，於此可見一斑！

其實，在中央研究院歷史語言研究所精心組織殷墟考古發掘團第三次發掘開始之時，河南省教育界

人士聽信傳謠，認為安陽地下藏古物是河南省本土的財產，錯以為中央研究院的考古發掘，是如盜墓賊一樣的古董販子，只是貪取河南寶物而已，於是由省政府下令停止發掘。仔細想想，在當時中原西北盜墓風氣橫行之時，這樣的誤解是十分正常的。為此，中研院史語所所長傅斯年親赴開封，與教育界人士溝通洽談，又以中央研究院院長轉陳國民政府說明，經過多方努力幹旋，終於重開發掘。據說在前述被叫停的最後時刻，才偶然發現這套「大龜四版」；它已經成為傅斯年先生為殷墟考古的必要性奔走呼籲、說服朝野的最有力的事實證據。

在當時，考古文物發掘，首先是被認為等同於「盜墓賊」，其次則是唯利是圖的「古董商」。其時的知識界看文物古器，則如勞榦先生所指的「懸金以求，募賊以竊」，都是牟利之徒的形象，注重商業目的遠大於學術價值。故而地下一出古文物，首先讓人懷疑的是考古發掘隊得到「寶貝」佔了大便宜可賣大價錢的印象，連當時一般鄉紳士族也都是這樣認為的。這樣的傳統式的定位於「古董商」、「金石家」的認知承傳，與近代西方引進的考古與科學研究的含義，可稱是相去千里。

李濟的奠基之功

而李濟先生年輕時赴美國麻省克拉克大學和哈佛大學留學之際，中國歷史考古尚未萌起和走上軌道。待他學成歸來，先入南開大學，繼在一九二五年入清華大學國學研究院任導師而與王國維、梁啟超、陳寅恪、趙元任齊名，尤以近代科學考古田野考古第一人著稱於時。從民國十八年開始至民國二十六年的八年之間，以安陽殷墟為中心，共進行了十五次發掘，奠定了中國科學考古的基礎。李濟自己對考古隊員有嚴格規定：反對私藏，無論發掘買賣，涓滴歸公。他自家客廳臥室，沒有一件古物陳設，這種職業化的規範品行，使他的近代科學考古與學術，與附庸風雅耽玩金石的「古董客」劃清了界

線。而在中央研究院的最初殷墟考古發掘中，學術界的最初期望也僅僅在於此舉可以多發現一些甲骨文

以證古史。在當時學者心中，只有「金石學」而並沒有考古學；只有考經證史而沒有科學目標。連當時

的國學大師如章太炎，甚至還認為甲骨文是偽造。但正是因為李濟的十五次考古發掘，才有了考古學上

的遺址、小屯宮殿、侯家莊的墓葬，乃至陶、骨、石、蚌、玉、青銅器，還有已經腐朽的木、漆器、水

銀、錫、編織物等生活材料，更有綠松石鑲嵌、海貝貨幣、銅鑄用泥範，以及象牙、鹿角、牛骨、龜

甲，還有鯨骨、象骨、水牛骨、扭角羚骨等等。僅就陶器一類，有陶片二十五萬片、復原有一千七百件

之鉅。

　除了如上所述殷墟考古，而李濟先生率中央研究院史語所考古組，還在山東歷城、滕縣、諸城、日

照，又在河南輝縣、浚縣，四川岩墓、西北古文化考古發掘方面貢獻卓著。而據目前資料記載，他最早

的考古發掘、也是以中國考古學家身分的第一場科學考古，是遠在殷墟考古三年之前的一九二六年，地

點是在山西夏縣西陰村古蹟遺址，李濟正是在此間發現了蠶繭，證明在上古新石器時代，先民已有養蠶

的事實。這些成果，對於中國早期文明史的構建，都堪稱是起著決定性的作用的。

二○一八年七月十九日

「前文字」時期的諸樣態（上）

我們習慣中的「書」，是以文字的產生、應用為前提的。它是紙張、書寫、抄本、印刷術以後的概念。而追究或檢討「書」的歷史和它的形制，我讀過的最著名的兩部經典，一是張秀民先生的《中國印刷史》（一九八九年上海書店出版社），另一是錢存訓先生的《書於竹帛——中國古代的文字記錄》（二〇〇四年上海人民出版社）。前者重點是在印刷術發明之後即唐宋以後；而後者重點是在印刷術發明之前的甲骨文、金文、陶文、玉石刻辭、簡帛紙張的書籍早期形態。但它們都還未花大篇幅討論「前書史」、「前文字」時期的種種問題。

注重刻畫之跡的考古派

過去我們習慣於認為，殷商時代甲骨文的發現是古代書史的最早源頭，第一是有完整的文字形態，成章成句，並可供識讀與記事傳播；第二是有相對成熟的物質形態，文字落腳到物質的甲金玉石竹帛等等上，便於攜帶和儲存。但也有學者不同意。認為應該有更早的書史和文字形態。這種不同意的觀點，又可以分成兩派，各有自己的主張。

一派是考古派，注重刻畫之跡，主張陶文刻畫應該是更早的源頭。如被指為距今六千年之遠的仰韶文化系統中，尤以在一九五四年發掘出土的西安半坡原始陶文為典型。半坡陶片有一百一十多件、姜寨

陶片有一百三十多件，其中二十二種簡單刻畫符號，是十分獨立又十分清晰的。尤其是二十二種刻畫中還被發現有不少是重複的刻畫符號，顯見得是同一語義表述的多次需要；而這正是作為文字的初始特徵。有學者認為這些符號不可釋讀，不知音義，所以還不能算是完整的文字，當然也與「書」無涉；但只要把一九五二年至一九五四年發掘於陝西西安半坡的仰韶文化與一九五九年發掘於河南偃師二里頭的夏墟文化遺址相比，其中關鍵點，是無符號（夏墟）和有符號（文字）的根本差別；且既有不同符號刻畫，必然有不同的記事功能，至少應該是萌生初見的文字雛形。至於在一九五九、一九七四、一九七八年三次發掘山東泰安縣大汶口遺址出土新石器時代晚期的圖像文字，距今亦有五千年之久。大汶口文字符號共發現六種，最特殊的是已開始有組合文字如日、月、火上下銜接三部件，曾被學者釋為「炅」。這些當然更應該是具備了文字的基本形態，可以被引為中國書史的最早源頭。

注重圖畫飾形的文獻派

另一派是文獻派，注重圖畫飾形，但其中又可以細分為兩種支系。

一是「符圖型」：從美術史和美術考古出發，認為先有「符」的存在，如引《易·繫辭》「河出圖，洛出書，聖人則之」，認為最早的文字和書史起源，並不是成熟的文字符號，而是周易符號和《河圖》、《洛書》式抽象符號。從根本上說，皆得謂之「符」──它們都不是文字紀錄，而是包含各種訊息、信號的抽象圖示符號。其次是由「符」轉向「圖」以求內涵逐漸豐富之，如新出土的陶紋中的簡單圖畫符號，如青海大通縣上孫家寨出土的〈舞蹈圖〉、河南臨汝閻村出土的〈鸛魚石斧圖〉，還有連雲港的將軍崖岩畫等等，都是先從裝飾用的幾何圖案圖形開始，從「符圖」開始，因此它們都是最早的源頭；再往後則有前述山東大汶口出土的「炅」，才進入文字寓意（指事或會意）符號的新的歷史時期。

是先有圖像（抽象的如《河圖》、《洛書》、稍具象的如陶盆上的〈舞蹈圖〉、〈鸛魚石斧圖〉及各種陶器上的魚形、鳥形、馬形符號），再到大汶口文化的出土組合符號文字如「炅」。它的特徵是「符」而「圖」。

二是「符記型」：從結繩開始，《易·繫辭》：「上古結繩而治，後世聖人易之以書契，百官以治，萬民以察」，於是有倉頡造字的遠古傳說：蒼頡是因為有感於「鳥獸蹄遠之跡」而創文字；後代更有「夫龜文成象，肇八卦於庖犧；鳥跡分形，創六書於蒼頡」（舊《唐書·經籍志》）的生動表述。而關於結繩和書契的解釋，如結繩以記事，幫助記憶；用不同形狀大小的繩結，可表示不同的含義。而書契，學界最初都以為即是指我們熟知的甲骨文書契，叫「契文」、「契刻」。但其實在更早時，先民們只是在裁好的木條邊上切一個缺口如結繩之標識，缺口大小不等，二、三缺口也不等，上下側切的缺口也不等；這些不同的記事方法，都具有符號的功能，都表示不同的含義。比如青海樂都柳灣馬廠墓葬中出土有獸骨條四十餘片，邊緣都刻有大小不同的刻口，必然是有表示簡單的不同意的意思在的。以「符」而「記」事義；以此推斷，我們今天所理解的甲骨文式的「書契」文化，應該是很後來的事了。

二〇一八年七月二十六日

「前文字」時期的諸樣態（下）

上篇談及，關於甲骨文成熟之前的「前文字」時期書史和文字形態，學界主要有兩個派別。其一是考古派，注重刻畫之跡，主張陶文刻畫應該是更早的源頭。如被指為距今六千年之遠的仰韶文化系統中，尤以在一九五四年發掘出土的西安半坡原始陶文為典型。另一派是文獻派，注重圖畫飾形；但其中又可以細分為「符圖型」（從美術史和美術考古出發，認為先有「符」的存在）和「符記型」（以結繩和書契幫助記憶）兩種支系。

到目前為止的討論，是考古派佔上風，一則近代以來「考古」是新學，是西方引入的科學；在近百年中國「西學東漸」的時代大潮下，自然有著文化姿態上居高臨下的優勢。二則討論《河圖》、《洛書》和易學八卦圖形，屬於上古神祕文化的脈系，目前我們也缺少精確的釋讀能力。而且自古以來，許多傳世文獻在各代如在周、秦，尤其是兩漢時期，屢被儒生方士作纂改修訂加工乃至增益減損，已非原貌，難以為憑。故而其範圍只是限於專門的周易研究系統中，或還有人提及；而《河圖》、《洛書》本身作為符號含義的研究，卻很難有長足的推進。但站在上古文字起源的視角上看，文字起源研究領域中的利用考古方法（即「考古派」）所獲得的結論，已經作為近百年來得以確立的科學常識而為大家所關注所接受所諳熟；而「文獻派」中注重圖畫飾形一脈即「符圖型」古史的研究，也已先有上古文獻作為憑據、又輔之以近代美術考古學的新方法而能取得大致輪廓，在發展中並無方法論上的特別困難；唯有

「文獻派」中的「符記型」古史研究一系，正因為其上古語彙思維都與我們後世十分隔膜，反而在文字起源研究的學術框架中，是最難以措手的一類。

《河圖》、《洛書》是一種由神祕符號（並非是文字符號或刻畫符號）組成的數字方陣，它可以排列成不同的序列圖式。但怎樣排列？為什麼要這樣排列？其實我們並不知道它的規律和含義。考古《易傳》：「神龜負文而出列于背，有數至九」；《宋書·符瑞志》：「青龍臨壇，銜玄甲之圖，吐之而去。禮於洛，亦如之。六龜青龍蒼兒止於壇，背甲刻書，赤文成字。」。在這些關於《河圖》、《洛書》的記載文字中，關鍵詞是「神龜負文」、「銜玄甲」、「六龜」——龜甲是第一個關鍵詞；又「有數至九」、「六龜」，九和六都是數字，這數字是又一個關鍵詞。故而學者們認定：龜甲的清晰規則的天然紋理，和抽象符號的數字方陣，應該是早期「前文字」時代最重要的兩個因素。《隋書》曰：「俯龜象而設卦」，「龜象」即龜甲之紋理之象；「卦」則涉及術數也。

甲骨文的龜甲獸骨的出土原物，當然是今天我們收藏鑑定的理想對象；地下發掘的陶繪、陶飾、陶文，即使有一二殘片也彌足珍貴；唯有這《河圖》、《洛書》的存在，只是存在於文獻中，明知經過歷年損益增刪的改動，已不太可靠但卻又別無選擇、割捨不得。或許，今後它會成為我們打開上古文化、古文字形成過程之精奧的一把神祕鑰匙？

二〇一八年八月二日

「玉」上的書法（上）

上古時代的中國，陶文和甲骨文金文之外，能以最正規、最嚴肅、最慎重的方式施以書寫鐫刻者，是玉冊，又曰玉版、玉片。在書法史上，我們習慣了甲骨文、青銅器銘文、陶文、竹木簡牘之書，縑帛之書；紙張之書更是橫貫兩千年。反觀這「玉書」，究竟是一種什麼樣的存在？

「侯馬盟書」出土

中醫古籍《素問》云：「著之玉版，藏之臟腑，每日讀之。名曰玉機。」其實不僅僅是醫道，政治也在其例而且還是主要的範例。我們現在最熟悉的玉書，是在山西侯馬晉國遺址中出土的晉代盟書。這是罕見的書寫在玉片上的主要是朱跡及少量墨跡，共有五千多片。在距今兩千四百多年的春秋晉時，青銅器、陶器上的刻畫仍然還是十分常見；但在玉片上的手寫之跡，終兩周之代，還未發現過。又因發掘時正是一九六五年底，在當時可謂是文物考古領域的大熱門，曾被譽為是「偉大勝利」。我當時才十歲蒙童，也因了這宣傳而留下深刻印象。

「侯馬盟書」記載春秋時期晉國趙鞅與其他諸侯國與卿大夫訂立盟誓的文辭。有宗盟、委質、納室、詛咒、卜筮等各類內容，而若干首盟約誓詞涉及各個社會生活領域，竟用如此多達五千餘片玉片作為書寫材料，可謂是亙古未有；在中國古代書籍文獻史上，也是絕無僅有的孤例。

其實，陸續出土的玉書還有一些：如二十世紀三〇年代殷墟發掘時發現有「玉版甲子表殘片」，陳邦懷還在《文物》一九七八年第二期上發表〈商玉版甲子表跋〉；斷其年代曰「商」，是比「侯馬盟書」的春秋晉國還要早得多。只是僅僅殘存二個半字。抗戰中在河南濟源縣曾出土過戰國的有字玉簡；到一九五二年時河南輝縣固圍村戰國墓亦出土過五十枚玉簡，可惜無字，但從玉簡形狀來看，顯然是為供書寫而設的。

堅貞貴重的首選

其後到唐五代，玉版不再僅僅是一種貴重的書寫材料，還具備了身分等級的含義。《舊五代史‧禮志》云：「唐初悉用祝版，唯陵廟用玉冊。」有唐一代帝王陵墓中，一般必有玉冊。以發掘實踐驗證之，如一九六六年在北京豐台林家墳唐墓中出土品相完整的三片玉冊；一九七一年在唐懿德太子墓發現玉冊十一片。玉質或為漢白玉、或為大理石，皆打磨精細，形制完備。其後的南唐開國皇帝李昇陵出土二十三片玉片「哀冊」；但到二世李璟陵，也有四十片「哀冊」，或許因為國力衰弱，就是石質而非玉質了。南唐二陵發掘在一九五一年，其間玉、石交互而用以隨葬，顯見得是愈來愈有變通的趨向。

陵墓用的「哀冊」，或寫或刻，甚至也有無字的情況。但像「侯馬盟書」這樣的事關國交的重要歷史文獻，卻是義無反顧地選用玉片。其實，在春秋晉國之際，竹木簡冊已漸漸流行，甚至縑帛也已進入文書世界；侯馬盟書不取竹木簡牘還好理解，因為竹簡木牘取材太廉價，無法顯示莊重嚴肅的氛圍；但不取縑帛，則另有說辭——縑帛也是貴重之品，論重視也有足夠份量，但國與國之間結盟，講究山河永固天長地久，則玉之堅而久，又是第一首選了。石亦堅久，但不貴；縑帛自然珍貴，但不堅久；簡牘日常書寫，既不貴重又不堅久；相比之下，玉片、玉簡、玉冊存在的合理性和必要性，真是毋庸置一語矣！

二〇一八年八月九日

「玉」上的書法（下）

說起宋代以後帝王陵中的玉簡、玉冊，不得不提及民國時的一段史事。民國二十年一九三一年，軍閥馬鴻逵在泰山挖掘出兩套古代玉冊，分別是唐玄宗和宋真宗的「封禪玉冊」。

封禪玉冊補史之闕

玉冊上分別以楷書恭書後鐫刻塗金，內容是唐玄宗、宋真宗禪地祝禱之文，唐玉冊書法謹嚴，宋玉冊則較鬆靈。封禪之舉，自秦始皇以來即有之。「封」者，天子登泰山築壇祭天；「禪」者，在泰山下小丘處祭地，宣告世間太平。其實封禪之舉，應該追溯到三代先民築壇祭祀的習俗，而在唐宋帝王手中，則更增加了莊嚴奢華的氣氛。既為皇帝祭天，自當恭撰祝禱文。但在唐玄宗以前的史書中均未見載錄。故而這唐玄宗、宋真宗兩套禪地玉冊所載之祝禱文，正可以補正史之不足；但更大的疑問是，既然封禪泰山這麼重要的事，又是祝禱文這樣重要的文章，為什麼竟不載於史籍呢？目前為止，也還是無解。又從文史角度上看：其實不僅僅是這兩套「封禪玉冊」，就是帝王陵墓中的「哀冊」，再早如「侯馬盟書」，其中的文字內容，也是足以對史籍起到補闕正誤的作用的。

有了玉冊、玉簡，當然還有許多玉質的作為圖譜文獻附件而傳世的珍寶。比如上舉唐宋兩套玉冊在泰山出土時，還有一具方形的玉匱作為容器；更還有大小不一，方、長、梯形的各色玉嵌片共五十二件

同時面世，玉片上裝飾著龍、鳳、雲紋；可能是玉匣各角上的組件。所有這些玉匣玉嵌片，也已成為玉匣存在的一個不可或缺的佐證。

玉書之類型特徵

「玉片」的稱謂，其實是一個籠統的範圍。細分一下，可包括三類：

一、玉版。玉質的手版，相傳義皇上人曾授予大禹玉尺，即為玉版。又前引《素問》玉版又名「玉機」。尺、版、機，這些都是上古傳下來的名詞。

二、玉簡。泛指玉質的簡札，可以與竹木之「簡」同取一義，又稱「書簡」、「簡翰」，是從書寫文辭的文體上定義的。但在社會應用層面，尤其有兩個形容之義：第一是尊稱，專指帝王封禪、詔告天下的文書，可以是玉也可以是石。玉簡為單片；如多片連綴，以金絲貫連，則稱玉冊。第二是延伸義，竟有專指道家在紙張上畫的符籙亦為「玉簡」。雖非玉質，但也是一種固定的稱謂。

三、玉冊。專指帝王的封禪詔告之刻文，形制是連綴的多片組合的，也可指陵墓裡的「哀冊」之類。連綴為冊，散落則為片。但帝王在鄭重場合如封禪之文，肯定是較長的文字，要權威發佈，敘述詳盡，故而非連綴之「冊」不足以承載之也。

從春秋「侯馬盟書」開始，在陶、甲、金、竹、帛時代即前紙張時期，「玉書」也是一種早期書法史上的類型。比如「侯馬盟書」之筆畫體勢，與當時流行之體亦有不同，具有書法上的獨特性。又比如在玉書上，絕不見有草書如章草、小草、狂草而必是正書如篆、隸、楷。晉國「侯馬盟書」為篆體、隸筆之間，宋真宗「禪地玉冊」亦為楷書。在材質上，它是一種限於帝王貴族層面上的特定範圍的類型。

與陶、竹等不可同日而語，和相對高階的金（青銅器）、帛（縑書、繒書）相比，也還高出一頭。

由「玉書」又想到印章史上的漢「玉印」，那又是一個浩瀚的世界，此處不贅。

二〇一八年八月十六日

「胸有成竹」話文同（上）

宋代文同（與可）擅畫竹，為蘇軾表兄。蘇東坡有〈文與可畫篔簹谷偃竹記〉。其中最著名的一句「畫竹必先得成竹於胸中，執筆熟視，乃見其所欲畫者，急起從之，振筆直遂……」。耳熟能詳的成語「胸有成竹」，即從蘇軾此文中得來。又在蘇門四學士中，亦見晁補之也有類似的句子，「與可畫竹，胸中有成竹」。但大家還是把出處歸於蘇東坡，大約是因為蘇髯更有名的緣故？

傳世文獻與畫作之悖

文同傳世有〈墨竹圖〉，繪秋窗竹影，所取方構圖在宋院畫中常見，但在文人畫中卻極少見。中國畫史中，每以文同為畫竹之鼻祖，又言文、蘇為文人士大夫繪畫之體系創造者，其特徵是「抒情以寄興，狀物以言志」，尤其是不拘泥於外形的準確，和畫理的嚴密。愚少時學美術史，奉為真理信而不疑。但看看文同的墨竹畫，其實對竹的外形刻畫倒是十分嚴謹的；完全不像後來的石濤、鄭板橋、蒲作英、吳昌碩等等的揮灑如意。「成竹」之在胸，自是無異；但說他揮灑自如，不拘竹之外形，卻未免有些故弄玄虛、言過其實了。

文同畫竹，所取態度非常專業，觀察竹子極其仔細。但凡觀察仔細者必有細密精詳的表現。目下傳世的〈墨竹圖〉，即是這一路數。但這觀察細密和傳世作品給我們後人的印象，卻與蘇東坡的描述大相

逯庭。且看蘇軾的〈文與可畫簧簹谷偃竹記〉中的文字描述：「執筆熟視」（當然是視白紙），「乃見其所欲畫者」（在白紙上彷彿有竹影搖動），「急起從之」（跟進速度很快），「振筆直遂」（一揮而成），「如兔起鶻落」（迅疾之甚），「少縱則逝矣！」

這樣的場面表情，分明是潑墨揮灑，一瀉千里的生動活潑的音容相貌，豈是工細縝密的今傳文同〈墨竹圖〉所可彷彿？所以，把文同推為文人畫之祖師，以他與蘇軾作為開創者，顯然與我們對中國繪畫史形式筆墨變遷的基本認識大相逕庭。

文人畫的最明顯標準，第一是水墨寫意、逸筆草草，抒寫心中逸氣，而與工筆重彩狀物摹形隨類賦彩不同。第二是講詩情，所謂「畫中有詩、詩中有畫」。文學尤其是詩介入繪畫，這是中國畫不同於西洋畫、宋元以後以花鳥山水畫的文人水墨畫掩蓋晉唐工筆人物畫的最大分水嶺。第三是講「傳神」：「作畫求形似，見與兒童鄰」（蘇軾〈書鄢陵王主簿所畫折枝二首〉）。古代畫論有「形」、「神」之爭；但到最高境界，一定是「傳神阿堵」、「手揮五弦易，目送歸鴻難」，從魏晉到宋代，「傳神」理論一直是中國畫論中最核心的部份。以此三者論，文同的貢獻主要是在後兩者。畫梅竹，用墨不用色，不同時辰的竹的形象，長短粗細，抑揚動靜，均作細緻入微的觀察，可謂傳竹之「神」。但唯有最「物質」最可視的第一條，即形式筆墨技巧，顯然不符。

文人畫的最初代

我想站在繪畫史立場上看文同與文人畫，和站在鑑定收藏史立場上看，是完全不一樣的。在繪畫史上，文人畫有一個萌生、發育、成熟的過程。文同成為文人畫最初始的第一代，還處於剛剛萌生、形式

與技法則屬於試探和模稜兩可的幼稚時期。但理念、精神、意識則開始有明顯的位移，在審美上有一些新拓展新傾向。文同、蘇軾、米芾甚至趙孟頫時代都是這一狀態。但南宋的米友仁、梁楷、揚補之等人已露端倪。到了元四家黃公望、王蒙、倪瓚、吳鎮再到青藤白陽，才開始真正進入到發育成熟的文人畫時代，形式與技巧，都有了一個完整的和諧呈現。

立足於鑑定收藏史的看法，則與繪畫史不同。鑑定收藏只針對作品這個物質存在，是「樣式（形式）」第一；不考慮作家和觀念思想。於是，文同是個大畫家，詩書畫俱佳，這是一流的文人畫家的知識結構。他又與蘇軾交好，引為同道，這個圈子也非常「文人」。但他傳世的〈墨竹圖〉卻仍是關注竹子本身的形貌，未能「逸氣」耳。

蘇軾有詩曰：「與可畫竹時，見竹不見人。豈獨不見人，嗒然遺其身。其身與竹化，無窮出清新，莊周世無有，誰知此凝神。」

以此喻文同的用志不紛，癡迷「墨君」（文同喻竹語）。還比擬為當世莊子，可見兩人親誼之外又加上知交之厚，默契自非庸常可見。文同自取齋號曰「墨君堂」，蘇軾為文同還專撰有〈墨君堂記〉。北宋文人士夫之雅，亦見於此：竹子明明是綠色，所謂「翠竹」是也；文人性喜謔，翠色何以成「墨」之黑？又何以植物擬人稱「君」？

二〇一八年八月二十三日

「胸有成竹」話文同（下）

由文同〈墨竹圖〉的話題，延伸向作為畫題的梅、蘭、竹、菊。在中國畫中，作為文人畫最典範的標誌，梅、蘭、竹、菊是非常固定的繪畫題材。但它也並非起步即是如此，而是有一個變化、定型的過程。

「四君子」概念的形成

宋代畫家最喜竹、梅。文與可（同）畫竹，揚無咎（補之）畫梅，在當時都是畫界最高的品牌。此外還有畫松，宋畫中也有大量存世珍品。但在當時，它們並未聯手而是各行其是，各擅其專。到明代則由文人合三為一，歸結為「歲寒三友」，喻其不畏風寒而皆有高節。而元代畫家吳鎮，則在三友外增補蘭花一品，吳鎮傳世有松竹梅蘭〈四友圖〉。但當時應該還未有菊。再看相關的文獻和文字著作，南宋范成大有《梅譜》，南宋王貴學有《蘭譜》，而早在南北朝時戴凱之已有《竹譜》，范成大又輯《菊譜》。但傳世之古《松譜》卻未見也不為世知。

明代萬曆年間，新安黃鳳池刻書，輯《梅竹蘭菊四譜》為畫譜，刪松而補菊。其初意為愛菊有陶淵明這樣的大名人，且宋代文人的菊花著述眾多；如北宋劉蒙有第一部《菊譜》、又有史正志《史氏菊譜》、史鑄《百菊集譜》，合起來竟有八種之多，足可引入畫中。且「菊」以淡泊、傲霜而成花中隱

士，正可示士大夫潔身自好的心願。當然，這本來只是集雅齋主人黃鳳池的個人意願而已。而真正使梅

傲、蘭幽、竹堅、菊淡四者合一成為定局的，有兩個節點：

一是黃氏《梅竹蘭菊四譜》刊佈時，好友陳繼儒在畫譜上題曰「四君」，即此四品皆有君子之節操。陳繼儒可是個大名人，一言既出，頓時風傳天下。於是，完成了從文學理念轉向寫意繪畫概念的成功轉型。「四君」之名不脛而走，成為一個品行高潔的、固定的、既不局限於文學也不局限於繪畫的、與修身養性齊家治國平天下密切相關的「文化概念」。

二是通過清代《芥子園畫譜》在諸人物畫、山水畫、花鳥畫之前，單列「蘭、竹、梅、菊」四譜刊行於世。本來，四君之畫，只是繪畫題材中擁有文人士大夫節操的高端象徵而已。但經過《芥子園畫譜》的大普及，和藉助於近代版刻印刷術的傳播力，早早成為世之熱點。更以畫譜針對初學入門者起手式的廣泛的大眾市場需求；若學畫，老少男女皆日必先從梅蘭竹菊開始，於是在畫界和在民眾之間，梅蘭竹菊又成了學畫入門必需的門檻。

湖州竹派的影響

比如畫竹，從畫竿法、畫葉法、畫節法、畫枝法、畫墨竹法、位置法以及各種祕訣，以及「起手發竿點節式」九則，「發竿發枝式」四則，「布仰葉式」八則，「布偃葉式」七則……以及「一筆橫舟」、「一筆偃月」、「二筆魚尾」、「三筆飛雁」、「五筆交魚雁尾」、「六筆破個字」、「七筆破雙個字」、「疊分字」、「過牆大小二梢」、「老葉出梢結頂」……各種程式分列，極易上手，一學即會，自然遍傳市井大眾。畫竹法如此，畫梅、畫蘭、畫菊各項皆有成套的程式。以木版印刷的化身千萬；再以社會上下暢行通用十分親民，這梅蘭竹菊四君子的固定概念，自然成了婦孺皆知、老少

皆宜的了。

從文同又牽涉「湖州竹派」。文同和蘇軾既有表兄弟之親，文為兄蘇為弟，皆出於四川。蘇軾自然會多為文同畫竹寫詩撰文，如〈文與可畫篔簹谷偃竹記〉、〈墨君堂記〉及若干詩篇。湊巧的是：文同曾拜湖州太守而赴任中卒。三月之後，蘇軾即調任湖州太守。而元初趙孟頫乃為吳興（湖州）人，於是後世概括總結出一個輪廓清晰的「湖州竹派」，而稱文同首倡為「文湖州」竹派。湖州為吾浙江南富郡，尤以產竹聞名。文同畫竹馳名於世，但他中年以前多在川陝和中州等地為官，老病才有乞守湖州以覓竹鄉癡迷畫竹之舉。雖未到任，但因為乞守湖州而已得湖州太守名份，又與蘇東坡前後守湖州相差不過三個月；文同可既以畫竹名，當為「湖州竹派」的開創，蘇東坡自然當為「湖州竹派」成派的中堅。

他自己也稱：「吾為墨竹，盡得與可之法。」繼承關係十分清晰。

再後的湖州人趙孟頫，以宋宗室又為元初文壇班首，亦擅墨竹，他除了傳世諸竹畫之外，還有名句「石如飛白木如籀」，寫竹還應八法通」的以「寫竹」通於書法之闡述，在理論上為文人畫「書畫同源」提供了充份的理論依據。他的夫人管道昇、還有高克恭、李衎、柯九思、吳鎮、黃公望、王蒙、倪瓚、顧安、李倜、盛昭等等，都有精彩的墨竹畫存世。其中高克恭、李衎唯以墨竹名世，「妙處不減文湖州」。據此可以斷定：元代已經是墨竹即「湖州竹派」大盛的一代。其後明代的文徵明、徐渭、清初的石濤、李方膺、鄭板橋直到蒲華、吳昌碩，都是中國畫墨竹之「湖州竹派」的餘緒而已。若須祖述源頭，當仁不讓的，必首推北宋文同文與可。

元代文同墨竹，傳世已極少見。元人湯垕《畫鑑》曰：「文與可竹，真者甚少，平生止見五本，偽者三十本」，即是明證。以視今文同〈墨竹圖〉之碩果僅存，洵屬難得。

二〇一八年八月三十日

說不盡的顏真卿（上）

三個多月以後的二〇一九年一月十六日至二月二十四日，日本東京國立博物館將舉辦「顏真卿：超越王羲之的名筆」特展。預告消息一出，業內亢奮，書法圈和收藏鑑定圈人士奔走相告，以為必是近年來水準極高的「極品」展覽。尤其是借展的顏真卿〈祭姪文稿〉，是首次赴日亮相，更是令大家無不歡呼雀躍。

「顏體」的意義

顏真卿是少有的與王羲之並駕齊驅的曠代大師。他的歷史功績如巍巍高山，這在別人或許是一句客套話，在他卻反而是一句猶嫌不夠到位的庸常評語——「巍巍高山」竟是庸常評語，這讓許多書法家著實想不通。

王羲之的貢獻，是在兩周、秦漢、金文、篆、隸、章草的書法「古風」籠罩下，以一手優雅的、舒卷自如的行草書，亦即是史籍所載王獻之建議父親要「宏逸」的獨特的新書風，走向魏晉的「草」與「楷」。草書本有後漢張芝，楷書有三國鍾繇，算起來都是王羲之的前輩。但唯有王羲之，把古法的草和新體的楷作了一次千古未有之融合，形成了魏晉行札書的體式，統治了三千年以來的書法史。這樣不世出的輝煌業績，當然是震古爍今的。

顏真卿的貢獻，在「草」與「楷」之上又以一種非常超前的藝術表達，分道行遠，以一個古代文字書寫實用時代無法成功的「藝術化」方式，塑造出了唯一的「顏體」特有的典範。即使是同為唐代名家的初唐歐陽詢、虞世南、褚遂良；盛唐徐浩、李邕直到中晚唐柳公權，這一連串的書法大咖若真的排起隊和顏真卿打擂台，也基本上是望風披靡、無力抗衡。顏真卿有此超凡的修為，自然足以為萬世所敬仰。

一作一面貌

顏真卿最負盛名的當然是楷書，「顏柳歐趙」，向來是清末民國以來學書入門不二經典，尤其是國民小學課本中約定俗成的規範。論時間，應以歐陽詢為冠，但多少年來大家不約而同都奉顏為尊；似乎是獲取了大多數士大夫讀書人的心。有人把他歸結為忠臣烈士，萬古一雄；因為歐、柳無此節烈，而趙孟頫更是被指軟媚，故顏真卿在書法史上的「首位度」穩穩當當，更是實至名歸了。

顏真卿楷書的最大貢獻，是他把唐代楷書作了自歐陽詢、虞世南、褚遂良、薛稷以來前所未有的、徹底顛覆的大改變，這種「顏家樣」的獨特性，自有楷書以來就從未有過，故世稱「顏體」，有明確的獨創性。千古一人，無有其匹，當然是大師級的人物。但還不僅僅如此。顏真卿竟更能把他的「顏體」寫得與時俱進，八面生風，隨時新意迭出，這又是他的獨門絕技，歐、虞、褚亦不及也。排列一下：從三十四歲書〈王琳墓誌〉（七四一年），四十三歲書〈郭虛己墓誌〉（七五一年），四十四歲書〈多寶塔碑〉（七五二年），進入顏體的成熟期，四十五歲書〈東方朔畫贊〉（七五三年），五十歲書〈謁金天王祠題記〉（七五八年），五十四歲書〈鮮于氏離堆記〉（七六二年），五十六歲書〈郭家廟碑〉（七六四年），六十二歲書〈大字麻姑仙壇記〉、〈臧懷恪碑〉（七七一年），六十三歲書〈大唐中興

頌〉、〈元次山碑〉、〈八關齋會報德記〉、〈宋廣平碑〉（七七二年），六十四歲重書與三書〈天下放生池碑〉（七七三年），六十五歲書〈干祿字書〉（七七四年），六十八歲書〈李玄靖碑〉（七七年），七十歲書〈顏勤禮碑〉（七七九年），七十二歲書〈顏家廟碑〉（七八〇年）……據此排序，乃知顏真卿在一個世所周知的固定的「顏體」個人風格中，竟有如此多的變化。從三十到七十歲，橫跨四十年的楷書面貌，既有循序漸進逐漸變化的基本軌跡；還有對每一作品的獨到把握。對傳於今世顏書二十多件的分析告訴我們，除年齡作品前後變化差異之外；在六十三歲時一年之間的〈大唐中興頌〉、〈元次山碑〉、〈八關齋會報德記〉、〈宋廣平碑〉共四件，如果比較一下，互相之間風格差異仍然極大，並無一重複雷同。這就是說，顏真卿看自己的「顏體」楷書，不僅著眼於「體」以致生「千篇一律、千作一貌」之弊；而是針對每一作皆施以獨特的匠心和形式語言。這樣的創作意識，別說在唐代絕無僅有；在幾千年後的今天，對照那些充斥遍至的奢談千人風格而極度狹隘頑固的書法觀念，也同樣堪稱絕無僅有！

看顏體如果只看到「體」，那是很外行的做派。而把二十幾件名作排比起來，領悟到顏真卿在幾千年前即已先知先覺，成功實踐了我們幾千年後才竭力提倡還遇到很多誤解的「一作一面貌」式的藝術創作要求；這樣的超前幾千年，有哪個即使也同樣擁有領袖群倫地位的名家所能達到？

這還是僅僅就顏真卿的「顏楷」碑刻論，如果還綜合傳世墨跡本如〈告身帖〉、〈祭姪文稿〉、〈劉中使帖〉和刻帖〈爭座位帖〉等等，那又是一個多大的書法世界？以一人之力有這樣的覆蓋力、影響力，自古以來，除顏真卿外並無第二人。

故這次東京展的展題，提法是「超越王羲之」。初見時曾頗為躊躇；學者思維講究嚴謹，王右軍，顏魯公分領不同時代的展題，歷史功績也不同，原無所謂誰超越誰；但仔細一想：論顏公在一個楷書中

的「一作一面貌」的強烈視覺藝術風格表達，這倒的確是王羲之時代也沒有過的。「超越」云云，似亦不為無據。

二〇一八年九月六日

說不盡的顏真卿（下）

顏真卿的楷書開宗立派，千古一絕，他的行草書也是驚天地、泣鬼神，〈祭姪文稿〉當然是首選，還有〈祭伯父稿〉、〈爭座位稿〉，合稱「三稿」。在東京國立博物館的「顏真卿：超越王羲之的名筆」展時作為廣告招貼宣傳的，正是台北故宮藏的〈祭姪文稿〉圖版。表明這件名作是他們此舉的一個最核心內容。

〈劉中使帖〉的意義

我少時學行草書，也是照老輩人的規矩，先學〈祭姪文稿〉，以求「取法乎上」，但一直找不到感覺，困惑不已。後來想想要不就〈爭座位稿〉吧？再後來又是〈祭伯父稿〉，輪番試了一圈，仍然不得要領。

偶然發現顏真卿有一封手札〈劉中使帖〉，大為興奮。首先想到的是在初學入門時，老輩書家都告誡我們，要學堂堂正正之象，顏真卿自必是首選。還有一個老說法，叫「顏筋柳骨」，顏真卿勝在「筋」，有彈性；柳公權勝在「骨」，清峻削拔。對照字帖，印象也八九不離十。但少時侍奉沙孟海先師，每有家長帶著十來歲的小女孩拿書法習作來求教沙老。當時初學流行正是一水兒的顏體。家長孩子走了以後，沙老對我說：很清秀的一個小女孩，怎麼教她寫一手重濁的顏體？我當時回答：顏筋

柳骨，她老師和父母肯定也從旁聽到這個說法，於是隨大流。但學學顏體之「筋」，有力度有彈性，總歸不壞。

殊不料，沙老卻非常不贊成。解釋說初學兒童，寫趙孟頫也並非不可以；至於筋骨，那是要有相當基礎以後考慮的事，現在橫平豎直，才是第一要緊的。這在當時很讓我驚愕自己的粗心大意。

楷書中的顏筋，有鬚眉男兒氣，但也易濁。「又手並足如田舍郎翁耳！」這是南唐李後主對顏體的批評。而米芾則更論曰：「顏書筆頭如蒸餅，大醜惡可厭」；又「顏行書可觀，真（楷）便入俗品」。這些批評，或在精神上與沙老的議論脈息相通？但顏楷雄強重拙卻不惹人喜歡曾是事實，那麼「可觀」的顏氏行書何在？得非〈劉中使帖〉耶？

旦夕揣摩品讀，乃知此為不「入俗品」、不「醜惡可厭」、不「又手並足田舍郎翁」而又有充份的顏筋特徵的絕世妙帖，於是，每日反覆臨習，自謂得其精妙。今日拙書行草中，仍然有許多〈劉中使帖〉的筆法意識和痕跡。三五行字而受益良多，或正是得益於當時沙老的隨口點評而悟得大道所在也。

勾塗畫改中的美感

「顏筋」是十分重要的，無它就不成其為顏真卿。比如顏書傳另有一札〈湖州帖〉傳世，但因缺少「筋」的彈性線條和專屬筆法，終不為後來者追捧；以至鑑定家們多認為〈湖州帖〉係北宋米芾臨顏之臨本，已非顏筋本貌矣。

由這個「顏筋」伸延到現在的當紅名角兒〈祭姪文稿〉，或許悟性所得，另有一重新境界也未可知。二十幾年前在中國美術學院書法專業上本科生課，討論顏真卿。讓學生們拿出〈祭姪文稿〉印刷本，當時還只是黑白印刷，字帖紙張也很差，只能看一個大概。但我指著字帖中段的幾處勾塗畫改或墨

點示錯之跡，說在顏楷二十種正書字帖中找「顏筋」，不算本事，因為辨識度高；在〈祭姪文稿〉手卷各行各字中找「顏筋」，要有一些積累了。一個短豎，一個繞筆，有「筋」則勁健，無「筋」則坍塌；有「筋」則強弩射千里，沒有則疲沓軟弱甚不足觀。但最有趣味的，是令學生們專門試試臨一下這些勾塗畫改點誤墨團的筆畫，看看在一個並無文字意義的畫線過程中，能否感受到一種「筋」的彈性美感？

我摘出的幾頁如下，共七處。

「每慰人心」前有四字被圈改；

「爾父」下有密集塗抹方塊；

「賊臣不救」前有六字長線條圈改；

「移牧何關」中有三字、二字圈改；

「攜爾首櫬」下有四字塗改；

「遠日」側有二字及以下塗改；

「幽宅」後有一字塗改；

學生們最初是為了連正字都臨不準而大傷腦筋，老師居然還要逼著他們去關注模仿塗改圈改，自然都覺得大謬不然，一臉的不屑，認為是陳老師在戲謔他們。但在孤立的勾塗畫改嘗試體驗之後，忽然覺得這個練習其實十分有難度。因為這些塗改圈改的筆畫墨點，看似不正規，其實都隱含著大師的筆法動作，沒有一筆是疲沓軟塌，而是「筋力」彈性十足。模仿並不容易，反覆多次也達不到原帖的質感。我當時就告訴學生們：「巧學習」不是僅注重寫字技巧，而是不放過任何機會和可能性來理解和培養審美感受還有判斷力。

多少年過去了，學生們當初在課堂裡的畏難、不屑、惶惑的表情，還時時浮現在我腦海裡，成為我

的四十多年書法教學生涯中一個非常有趣的紀錄。而從二十多種顏真卿楷書碑誌的按年齡排列、到回憶沙孟海先生曾經不一概贊成小孩入門必須先學顏、再到我從顏公〈劉中使帖〉中真正理解「顏筋」之旨、又到在鑑定收藏界對顏真卿（傳）〈湖州帖〉因少「筋」而遭鑑家質疑、再到在美院教學取〈祭姪文稿〉為範本卻有意捨本逐末、去追究勾塗畫改之跡並專注求「筋」的徹底表達……我以為，書法名家名帖的審視、甄別、鑑定；和學習臨摹教學，十分需要培養起書家一種「通感」的審美把握能力。而顏真卿正是因為擁有如此宏大的傳世作品體量和種類；於是它正可造福於我們，並且已經創造出了一個可以讓我們肆意馳騁的美學世界。

二〇一八年九月十三日

《故宮日曆》：歷？還是歷？還是曆？（上）

二〇一八年九月十日，北京故宮再次以「讓故宮文化成為一種生活方式」的理念，推出《故宮日曆》二〇一九年新版的發佈會。作為一個成功的文創品牌和文化 IP，《故宮日曆》廣受各界人士追捧，是一個非常了不起的傳統文化和故宮文化的成功傳播事例。

八十年前的《故宮日曆》萬眾爭求

新時期《故宮日曆》的推廣和重生，起於二〇〇九年。當時看到硬皮紅色的日曆，一派皇家氣象，十分討人喜歡。這一記憶，至今已是十年光景了。

其實要追溯這本日曆的原型，那應該是在八十多年前。一九三三年到一九三七年盧溝橋事變前，故宮曾經推出過五冊《故宮日曆》。第一冊日曆甫一面世，那是風靡士林，萬眾爭求。但當時的印刷裝幀條件簡陋，基本上都是很薄的新聞紙，上印日曆和故宮文物照片，而且都是黑白的，印刷精度也很差。

裝訂方式是在裁齊的長方形日曆上端打左右兩圓孔，豎式，以粗繩繫之。日曆逐日翻頁，隨翻隨撕；一年到頭，即日曆撕完最後一頁，就是新年元旦。一九三四年即第二年，《故宮日曆》第一頁上豎排印一小篆「故宮日曆」四字居中，右上方有豎兩行，「中華民國二十三年」、「西曆一九三四年」。左側則記星期、節氣、農曆日等要素內容，連續五年，大致不出這一形制。抗戰軍興，兵荒馬亂之際，再無條

件堅持了，無奈只得棄而止之。

時隔七十年後的二〇〇九年，故宮開始推出新版即翌年二〇一〇年日曆。以二十世紀三〇年代版作為藍本，進行理念與形式上的複製與創新。但恰逢改革盛世，中國的經濟高速發展，製造業興起而書籍印刷裝幀工藝已躋身於先進行列。新出《故宮日曆》自然是今非昔比，由簡易的隨用隨棄的日曆懸掛，改成精裝書籍形制。且封面大紅，切合故宮紅牆之色，一冊在手，喜氣洋洋，誠可謂人見人愛。此外，自二〇一一年即初試兩年成功之後，每年的日曆編輯，三百六十五張文物圖片選擇，開始皆以生肖主題為貫串：如壬辰二〇一二龍、癸巳二〇一三蛇、甲午二〇一四馬、乙未二〇一五羊、丙申二〇一六猴、丁酉二〇一七雞、戊戌二〇一八狗、明年己亥二〇一九豬……切合每年生肖，包括文物、炊具、食器、飲器、宴飲場面、服飾、家具，尤其是書畫名作的排列，可以說是一個專題的故宮文物書畫紙上展和相關藏品目錄。相傳一九三三年剛推出之時，文化名人梁實秋、俞平伯等皆以此為饋贈，比如俞平伯在日記中曾記載持贈此日曆奉呈老師周作人。在當時，這種做法在京華名流之間已成時尚風氣。即使在今天，老友同門師友相見，也都有持贈《故宮日曆》以為禮敬者。二〇〇九年至今十年間，我就收到過故宮文博界同行分年贈送五冊之多。

《故宮日曆》犯低級錯誤？

橫貫八十年又已在新時期作為故宮文化ＩＰ而推行了十年之久，但從一見到這一冊日曆的第一眼，我頓時覺得有些異樣感而陡生詫疑。因為眼尖目快，忽然發現《故宮日曆》的「歷」，竟是「歷史」的「歷」，而不是「日曆」的「曆」。在今天，這兩個「歷」、「曆」均簡化為「历」，不分彼此；但在繁體字時代，卻是有嚴格區分的。比如，我們經常參與全國書法展覽的評審，許多投稿作品所書寫的文

字内容，是宋范仲淹〈岳陽樓記〉。其起句「慶曆四年春，滕子京謫守巴陵郡……」許多從簡化字學習中成長起來的中青年書法家，或經過「文革」的中老年書法家，對繁體字已經十分陌生，於是在寫書法時，都寫成「慶歷四年春」而不是「慶曆四年春」。「歷」、「曆」混用不分，屬於完全不懂簡化字從繁體字中來的淵源關係，自然屬於「沒學問」而遭嗤笑；在全國書法評審上遭一票否決：「斬立決」。

在常理上，我也認可這種淘汰的處理意見：寫錯別字而不否決，自然會貽笑大方。

但一看到這《故宮日曆》的封面後，我惶惑了。博大精深、深不可測的故宮博物院，專家如雲，怎麼也會犯這樣低級錯誤？悄悄問過幾位故宮朋友，說是古來如此，封面文字為民國所集，不是今天新集隸書，是原有封面即是這四個字。但這就更讓我惶惑了。上世紀三〇年代並沒有強行推廣簡化字，那應該是一九四九年後六〇年代的事。那麼這即是說，這樣的錯誤，是在繁體字時代造成的？而不是簡化字推廣普及以後、以「簡」溯「繁」時因為缺乏傳統文化知識和「沒學問」才造成的？

如果是在繁體字時代，那「歷」、「曆」之分，本來應該是常識吧？堂堂大故宮，還牽涉俞平伯、周作人這些以繁體字寫作的大文豪，怎麼可能犯如此低級的錯誤？我從最初的鄙夷不屑，還拿著《故宮日曆》莽撞嘲笑竟有如此大大的錯別字而責備故宮丟人現眼，忽然開始覺得事情可能沒這麼簡單。

繁體字時代，不會有我們以今日「簡體」去倒推「繁體」的尷尬和極可能犯的張冠李戴錯誤；又是出於故宮博物院這樣的聚集一流人才的最高文化機構，他們為什麼有意視而不見？即使專家們也都啞聲，社會上也應該會有多少人出來指謬正誤？怎麼能任由錯謬橫行於世？——這個「謎」還真不好解。

二〇一八年九月二十日

《故宮日曆》：厤？還是歷？還是曆？（下）

《故宮日曆》的「歷」，是古字。古代並無「曆」，曆是後起字。查許慎《說文解字》，有「歷」字而無「曆」字。證明到東漢時，「曆」字尚未出現。清代鄭珍有《說文新附考》：「歷，乃曆象本字」。知在上古時代：日曆年曆，皆用「歷」而沒有曆字。比如《左傳・昭公十七年》：「鳳鳥氏，歷正也。」意思是鳳鳥氏是掌管曆法的長官。但用的是「歷」而不是曆，因為當時並無曆字。這即是說：經歷、歷史是「歷」；日曆、曆法也是「歷」，是同一個字表達兩種含義，早期就是混用的。

但在東漢、三國到魏晉南北朝，開始出現了「曆」字。比如漢代靈帝時出土的〈光和斛〉共八十九字，上有「曆」字，原文如下：

宋後「曆」字獨立，已與「歷」分道揚鑣

大司農以戊寅詔書：「秋分之日，同度量，均衡石、桷斗桶、正權概，特更為諸州作銅斗、斛、秤、尺，依黃鐘律曆，九章算術，以均長短、輕重、大小、用齊七政，令海內都同。光和二年閏月廿三日，大司農曹楼、丞淳於宮、右倉曹掾朱音、史韓鴻造。」

目前我們知道最早的「曆」字，即出於〈光和斛〉。但除此一例，未見有它。南北朝時期北魏有〈樂安王墓誌〉「開基軒符，造業魏曆」；〈李使君墓誌〉「屬晉曆失御，戎狄亂華」。而南朝梁顧野王《玉篇》中亦收「曆」字，注曰「像星辰分節序四時之逆從也，本作歷」。至宋代徐鉉修《說文解字》增「曆」字：「厤象也。从日、厤聲。」

以此推斷，「曆」字用法，從無到有，從後漢萌生到南北朝，漸漸走向了前台，而與「歷」統攬一切的傳統用法逐漸拉開了距離。突出了「曆」新起的存在價值。唐代有「開成石經」，則是兩者混用：如其中《尚書》篇有「曆象日月星辰」，是新字法；而《洪範》篇有「五日曆數」，又是舊字法。新舊交雜，顯然還未定於一尊。

到了北宋初的徐鉉《說文解字》，「曆」字用法正式進入官頒字書而被固定下來。到了范仲淹〈岳陽樓記〉時，「慶曆四年春」的「慶曆」，自然不可以寫成「慶歷」了。也即是說，依此標準，我們今天書法評審時的判斷，仍然是恰當的。不用說現在，即使是范仲淹時代，即寫假如他有手稿留存下來，那寫的也一定是「慶曆」。在當時，除了宋刻本工匠手民中還有混用之外，分工愈來愈清晰：「歷」代表過去、經歷；「曆」代表曆象，日曆，是與度量衡相同的「曆法」之義。兩者已經不混淆了。

在早期，是「歷」包辦一切而無「曆」字，漢末到魏晉南北朝，「曆」字新出，唐代仍然混用「歷」、「曆」；但「曆」已呈新興崛起之勢。宋代以下，則「曆」字獨立，指代和寫法、含義均獨立，而與古老的「歷」字分道揚鑣了。

《故宮日曆》用「歷」的兩個原因

理清楚這兩個字的來歷，即可以再檢討《故宮日曆》的「歷」字之來由了。它肯定不屬於編者失誤或是沒文化的錯別字現象。宋代以來，「曆」字走向前台，堂堂正正，毋庸置疑；且是人人皆知的常識。但今天「曆」又為什麼在日曆上再被「歷」取代？這就要考慮到另一些新因素，不然又難以釋疑了。

第一個原因是文化上的。清乾隆皇帝，諱「弘曆」。中國古代典籍文獻的文化承傳中，論傳統文化中最核心的即是避諱文化。皇帝用過的字，決計不能再用，否則是犯大不敬而罹殺身之禍。故檢《四庫全書》，所有典籍中二十幾萬次出現的「曆」字均改為「歷」。梁章鉅更在《南省公餘錄‧文字敬避》中提到，遇「曆」字，必須改寫，字中寫作「林」即麻而非「麻」，下寫作「心」而非「日」。而《諱字譜》更有說明：諱「曆」曰「歷」，缺筆作「麻」。如果書明代萬曆年號為「萬歷」，永曆為「永歷」。

《故宮日曆》問世是在推翻清皇朝的民國之後，當然不會去刻意避幾百年以前的乾隆弘曆之諱。但既在故宮，遺老遺少們又長期習慣於避諱，直接犯諱好像也做不出手，處於兩難境地。但我偶然發現，在一九三四年的《故宮日曆》中，有兩個現象十分引人注目。一是在封面上，篆書「故宮日曆」四字中是「曆」，從「日」，好像沒有避諱。而在右上角「西曆一九三四年」一行中，「歷」卻是避諱字「歷」，顯然，諱或不諱，似乎處於舉棋不定之際。以此看來，用「曆」的本字「歷」來作為封面，似乎又可能是邊界不嚴格，或曰無可無不可了。

第二個原因是書法史上的。我想更有可能的是，《故宮日曆》封面是漢碑隸書集字，如前所述，兩

漢碑版時皆為「歷」而無曆字，編輯正在苦惱遍檢不得之際，許是故宮內有學問之「掃地僧」幽幽地指出古「歷」字即「曆」也，沿而用之，有何不可？正所謂一語點醒夢中人，於是一錘定音，卻留下如此一樁千古謎案？

一冊《故宮日歷》，竟有「歷」、「曆」、「歴」三種寫法，其中還有那麼多的文化故事，而且至今也難定於一尊。「歷」為古字，今已不用，亦已無曆法之含意。「曆」字雖是正宗，但避乾隆皇帝諱，至少有清乾隆以後兩百多年未用。《四庫全書》用「歴」字二十七萬四千多處，亦不見一「曆」。而「歴」字改筆，在漢字學上又找不到依據和來源，且「厤」改「麻」、「止」改「心」，亦顯得生硬難解。諸多紛繁迷亂中，其中卻透著實實在在的大學問。

但回想起當時我初看到《故宮日歷》時的「下車伊始」，馬上譏笑嘲諷別人是錯別字而自歎高明的尷尬，現在真是要汗流浹背，臉紅得要鑽地縫了也。

二〇一八年九月二十七日

說漢碑之初（上）

西泠印社孤山上有一「漢三老石室」，是西泠先賢們出資捐助又號召社會義賣募捐，「贖回」後專門為之建造的。西泠社史上稱「搶救漢三老碑」，代代傳延，交口稱頌，為百年史上最著名的佳話。

山東曲阜緣何多漢碑

「漢三老諱字忌日碑」之所以在當時已經被賣往國外、裝船待運之時又被搶救回來；搶救活動展開之初在士子中進行動員時，印社文告中有一個非常關鍵的理由說明：是因為浙江漢碑極罕見。唯有如此一塊，斷不能被賣到國外去以損吾浙鄉邦士紳的臉面。不能保全祖產遺物，那是要被責罵敗家子和不肖子孫的。當然這本來無關西泠印社諸賢之事，因為他們並不是直接責任者。但「天下興亡匹夫有責」，他們都是慷慨激昂的士大夫，自認為不能置身事外。故而動員各方力量，最後搶救成功，終成正果。

浙江的漢碑僅存「漢三老諱字忌日碑」，是因為秦漢三國之間，文明的中心在西北和中原，比如秦都咸陽、東都洛陽、漢唐都長安。而東夷南蠻的吳越之地即今蘇浙，當時並不是中心而是邊緣。唐碑多見於長安即今西安，南北朝碑多見於洛邑，漢碑則多見於陝西和山東兗、徐一帶，世替風移，時過境遷，今天漢碑的集中地，則是在以學統聖地標譽的曲阜孔廟。曹操下「禁碑令」是鑑於東漢末年樹碑風

氣奢汰過甚，而他的駐地在青州、兗州、徐州，那麼這碑版天下盛行和促使曹操痛下「禁碑」決心的地域，正在洛陽到兗青徐即河南、山東一帶。後來的河北冀、幽、并諸州即袁紹舊地和孫權東吳、劉備西蜀之國，都不見有大量漢碑群聚，正表明這種空間阻隔的地域差也。

山東曲阜多漢碑，實在是因為孔孟文教淵藪的緣故。琴弦雅音，櫻下學禮，戰亂少而儒冠興。但論嚴格的漢碑起始，最早的卻是河南偃師出土的「袁安碑」（永元四年，九十二年）、「袁敞碑」（元初四年，一一七年）。其後是「西嶽華山廟碑」（延熹八年，一六五年）。二袁碑的形制，是缺碑額但有碑穿，已是立碑之功用，論年份當可計為排序最早的漢碑。但這是實物之證，若檢諸記載，則「西嶽華山廟碑」有「建武之元……自是以來，百有餘年，有事西巡，輒過亨祭，然其所立碑石，刻紀時事。文字摩滅，莫能存識」，表明在延熹八年華山立碑前的一百多年，華山嶽廟已有碑石，只不過今日不得見而已。算起來，比已知最早的「袁安碑」、「袁敞碑」又至少早三十到六十年了。

「碑」在形制上的四個特徵

其實，如果不限於嚴格的漢碑形制，那麼西漢石刻更多。比如曲阜有西漢「魯孝王刻石」即「五鳳二年刻石」。新莽時有作為壇壝刻石的「祝其卿刻石」、「上谷府卿刻石」；鄒縣孟廟則有「萊子侯刻石」。再後有「大吉買山地記刻石」。但這些都不能稱「碑」而只能是粗線條地稱「刻石」，學名叫「碣」。若要稱「碑」，在形制上當有四個特徵：一是必須是豎立於墓前的長方形片石。二是必須有正文文字上端有「碑額」，而底部則有「碑座」呈龜形石基，又叫「龜趺」。三是碑面上必須有圓孔以繫粗繩縛棺入墓穴，曰「碑穿」。四是正文碑記之後必有銘辭並且有韻。但西漢以降的「五鳳二年」、「祝其卿」、「上谷府卿」、「萊子侯」這些雖然都是鐫刻於石版之上，卻沒有「額」，也沒有

「穿」，又不附「銘」，甚至還都是橫式，當然無法稱之為嚴格的「碑」了。而這些條件的得到配合和完形，是在東漢的「西嶽華山廟碑」和「袁安」、「袁敞」二碑之時。不過，「西嶽華山廟碑」在百年前的「立碑石，刻記時事」只見於文字記載；而二袁碑雖有「穿」卻沒有「額」，是為一憾。又二袁碑是漢篆字體，而不是標準的漢代隸書，又是一憾。作為漢碑的經典樣式，仍嫌不足。西泠印社孤山上的「漢三老諱字忌日碑」，既無「碑額」又無「龜趺」，其實也不宜稱「碑」，而應稱「三老石刻」或「三老碣」，本來出土之初學者專家就稱其為「三老石刻」；但吾淅本無漢石，更無漢「碑」，順口叫「三老碑」，一則簡便明瞭，人人皆知而不會招致習慣上的誤解，二則在吳越邊蠻之地，本來就沒有大量嚴格的「碑」以自劃邊界，混用「碑」與「碣」，並無大妨礙。於是約定俗成，除書面文獻外，通俗的做法，順口就叫「三老碑」而不再自找「三老刻石」彆扭了。

關於「碑額」，本來只是碑文的標題而已。但它的來源，也頗可一說。古代的石柱、石門框上例有刻字。如寺廟之有山門，或墓地之有關柱：漢代石門關初無字而僅立石柱為關，其後則有刻字如「漢故兗州刺史王稚子闕」（山東）、「漢故幽州刺史馮煥闕」（四川）、「沈君闕」等等，漢墓闕題字才開始盛行，至東漢正規形制的碑，在社會上大普及；遂取石闕形制轉為碑額而發揚光大之。今之學者持此一說，雖無實據，亦足備我輩參考也。

陸維釗先師善擘窠大書，其在杭州岳飛廟前有古隸「青山有幸埋忠骨，白鐵無辜鑄佞臣」，骨力洞達，俊逸倜儻，而筆勢沉雄，竊謂足當百年近代書法代表作之譽。其實這也是一種「石闕」即古代形制的樣式。陸維釗師之所以有此卓越造詣，乃是他一直關注漢石闕書法之魅力。記得我剛入學臨〈西狹頌〉，筆力屏弱，陸師當時已纏綿病榻，指我的練習說：學漢隸可學「嵩山三闕」，求骨勢開張，不陷

俗媚。這「嵩山三闕」是指河南嵩山之〈太室石闕銘〉、〈少室石闕銘〉、〈開母廟石闕銘〉三銘，字形在篆隸之間，渾穆混沌，一派天機，漫漶殘剝，筆畫辨識不易。當時我實在看不懂，學了幾天就堅持不下去了。若干年以後才恍恍有所悟：陸師能獨創「蜾扁」新體，正得力於此也。

二〇一八年十月十一日

說漢碑之初（下）

漢碑的「撰」、「書」、「刻」非為一體

漢碑是一個豐富多彩的世界。

從「碣」（刻石）到「碑」還有「闕」，石刻文化的歷史形態到漢末，已大致定型。當然說是大致，是因為後世石刻類型中還有墓誌銘與造像記的出現。但「碣」、「碑」、「闕」，乃至「摩崖」典型如陝西漢中褒斜棧道上有「開通褒斜道記」、「石門頌」、「郙君表記」、「楊淮表記」、「西狹頌」等石門十三品，這些合起來，成就了石刻書法的大端。

漢碑書法大都出於民間職業書匠之手，他們的脫穎而出，首先是因為漢字社會應用的層面擴大到庶民，其次是東漢末年官僚豪強是主導力量，大興立碑風氣，諛墓頌德，因立碑需要而形成巨大市場，鬻文鬻書，幾可致富，不僅餬口謀生而已。其中，既有蔡邕這樣的一代宗師，亦有官府養著的書佐、胥吏、抄書手，更有下層百姓中識文斷字的秀才、塾師，當然還有鑿石刻碑的匠作。而且，漢碑時代，已經出現專職作文和書者、刻者的分工。比如我們最熟悉的「張遷碑」中，竟有一個有趣的錯誤，碑文有「爰曁於君，蓋其繾綣」。撰文四字銘記，體例如此。結果書工只擅書寫技巧（包括刻工鑿刻）卻不通字義，竟把「曁」字書刻成二字「既且」。於是竟成「爰既且於君，蓋其繾綣」，讀不通亦不知何意

了。如果是撰、書、刻一體，文義通暢，書者和刻鑿者定不會出此謬誤。那麼反推當時，一定是撰文

者和書刻者分為兩造：書者刻者為匠作，而撰文者為士大夫文人也。亦即是說：專攻書法技藝的書、刻

之匠，文化程度一般都不高。漢代這種情況，也不同於南北朝和唐。北魏造像記和墓誌，是書法寫好了

但刻鑿者文化水準低，故爾老是有缺筆漏字的現象。而唐代碑版書者皆有名家手筆，如歐、虞、褚、

薛、顏、柳，皆是一代聖手，刻者有工匠，也有名手，相傳顏真卿就自己嘗試親手刻過碑。那麼從漢碑

開始，我們就找到了三種類型，一是「張遷碑」類型，撰文以外，書者刻者皆文化甚低，遂有「暨」誤

拆為「既且」之例。二是北魏墓誌銘造像記類型，是書者無誤但刻鑿工匠有誤導致了漏刻缺筆。三是隋

唐碑版，書者有名或不有名但文化修為較高，刻者也較少失誤。

撰文水準牽涉文字文學，本來社會地位就甚高，這是漢、北魏、唐三者共同的。而書刻水準皆如

漢碑中的「張遷碑」；書優刻劣如北碑，書優刻優如唐碑，卻呈現出三個不同的樣式。以此來推斷古代

碑刻文化：關係到撰文、書丹、鐫刻三個環節。撰文一般肯定是仕子文人，毋庸贅言；而書技與刻技之

間的對比差異則很有名堂：沙孟海先師在他的著名論文〈兩晉南北朝書跡的寫體與刻體〉及〈漫談碑帖

刻手問題〉中，有此一精闢觀點：

從書刻效果的角度，將南北朝碑刻分為三大類：一是書刻俱佳者，二是書佳刻不佳者，三是書刻俱

劣者。

這當然是以楷書標準（唐楷標準）來衡量南北朝時期尤其是北碑的情況，所以有「書劣」的問題。

但在沙老的「書刻俱佳」、「書刻俱劣」、「書佳刻不佳」三者之後，為什麼沒有「刻佳書不佳」的第

四種類型呢？我當時有點納悶。

漢碑是隸書，很難從書寫風格技巧上的差異出發而指誰的書法為「劣」，因為當時並沒有一個標準的隸書文字形態作為參照，〈禮器碑〉、〈張遷碑〉、〈曹全碑〉、〈史晨碑〉、〈西狹頌〉、〈石門頌〉，各取姿態，在書法的書寫風格技法上均無法斷定孰必為劣。那麼〈張遷碑〉的書寫出現錯訛（包括刻鑿的沿襲錯訛），當然可以首先作為「書劣」即書者水準不高的證明：連字都寫錯，不識字形，證明於此道十分陌生；其實還涉及不到刻鑿者之前，書者已經先露怯了，這非「書劣」而何？而「張遷碑」鐫刻水準渾厚樸茂，自成一格，故「刻」卻不劣也——以此作為「書劣刻佳」的僅有範例，斗膽補充沙老的「三缺一」，可乎？

東漢中後期是「漢碑」的全盛期

此外，就「文」、「書」、「刻」三者之間的孰為輕重而論，依我們今天的經驗知識推斷：撰者是文人，書者本來應該也是文人，只有刻者是工匠，靠技藝吃飯。但返觀秦漢，則書者其實也是工匠而非文人，「書」的社會地位應該與「刻」並行，而與「撰」未可比肩耳。

回到「漢碑」本身。「碑」這一形制的演進或曰「碑史」，大約經歷了幾個階段。第一為草創期，從刻石即「碣」開始，司馬遷《史記·秦始皇本記》中有「立石」、「刻石」、「石刻」三種固定稱謂，如「刻石記事」（《漢書·孝武帝紀》），其後古文獻中多次提到「刻石立於田畔，以防分爭」、「刻石，紀績也。立石三丈一尺」、「授以庫兵，與刻石為約……」直到東漢光武帝時，仍無「碑」字出現而統稱「刻石」。直到許慎《說文解字》才開始出現了「碑」字：「碑，豎石也。」再後則「西嶽華山廟碑」亦明指「所立碑石，刻記時事」，這是關於「碑」作為概念術語的梳理。

而從實物來看，西漢都稱「刻石」，並無碑額、碑穿、碑趺、碑陰等等的名堂。「五鳳二年刻石」、「萊子侯刻石」等皆為橫式，而非「豎石」。而作為過渡到「碑」的第一個關鍵物證，則是西漢末漢成帝河平三年（前二十六年）的「麃孝禹碑」。但沙孟老編《中國書法史圖錄》，仍稱「麃孝禹刻石」而慎稱「碑」。之所以會出現又稱碑又稱刻石的騎牆現象，正是因為它已經漸有「碑」的形制了。

比如碑頂為小圓首，長方整飭，通體修挺，有碑額但極小，還有豎線界格，這些要素，已經相當接近於「碑」了。

東漢中後期尤其是桓帝、靈帝、獻帝時期，是「漢碑」的全盛時期，這一時期，長形片立，有「額」有「穿」，有「碑陰」，於是真正的「碑」才成為一個千古不變的典範，而為後世唐宋元明清引為慣例了。

二〇一八年十月十八日

「全才」華新羅（上）

福建上杭人華嵒，字秋岳，號新羅山人，是一位奇葩式名家。

華新羅最有名的當然是花鳥畫。在後世自述師從華氏的花鳥名家不計其數。民國時候的上海畫壇，號為「四大名旦」的唐雲、江寒汀、張大壯、陸抑非，皆自言學從華新羅；還有更早的趙之謙、虛谷、任伯年、任渭長、錢吉生、吳昌碩一輩，也都在詩文自述中提到奉華新羅為宗，可見其枝脈茂盛，流風遠被。

過去在浙江美院讀書時，侍奉陸抑非為師，聽他講自己的學畫經歷。清初惲南田自是當家路數，但老先生對華新羅卻是佩服得五體投地。我以為陸抑非先生為當世花鳥畫大家，其精髓正在於寫生，圖式變化、形象勾勒，皆取自然啟發而少陷程式，而這正是華新羅在清代畫壇地位中鶴立雞群的最醒目特徵。

而自宋元文人畫風氣以來，對筆情墨趣、程式圖形的瀟灑追求，和抒情寫意的個人視角，使得中國畫尤其是唐末五代花鳥畫黃荃、徐熙創始的「寫生」傳統日漸衰弱；描禽繪蟲、絲絲入扣的寫實功力，被指為工匠而沉淪於底層。而中國畫中的人物畫更是因欠缺寫實能力而淪為遊戲而甚少專業造型指標的約

束。即使是如陳洪綬、任伯年等不世出的人物畫大家，也志不在此。信手造型之風雅，遠勝於精準的描摹刻畫；論寫實造型能力不差，但論嚴格的寫生意識，仍然只是十分力只用二三分而已。以此來看清中期康雍乾時期的華新羅，自然是不同凡響、甚至可以說是唐宋以後，一人而已了。

文人畫的理論基礎，從最早開始，就是「詩中有畫，畫中有詩」，這本是人人都嚮往的理想境界。但一落腳到實踐，詩文的表達和抒情寫意，常常偏於畫家主觀感受而輕視、忽視、無視客觀外象的規定性，作畫成了「逸筆草草」、「聊抒胸中逸氣」的畫家個人訴求，乃至自說自話、任性行事而且還可以用一套歪理曲為己飾。筆墨遊戲成了高自標示的資本。尤其是元明之際，這種風氣愈演愈烈，潰敗不可收拾；而作為其反面，過份庸俗的匠人畫的確也乏善可陳；更以文人畫家身分皆高，社會地位顯赫，掌握著畫史的話語權，重寫實日日勞作的畫工繪匠本不是對手，自然是匍匐於地，任由「寫意」的文人畫一家獨大了。

以職業畫家的全能對壘文人士大夫的「墨戲」

「寫意」時風一手遮天，「寫實」淪為匠作；前者大抵是社會名流，後者卻是職業飯碗；華新羅的成功，正在於他以極高的造型色彩寫實能力，又天生具備筆墨悟性，在「寫意」成為時尚之際，一反常態，轉身投入了「寫實」寫生的世界中樂不思蜀，這在當時是非常另類、驚世駭俗的舉止。

適足以證明他的另類的，一是他作為職業畫家的全能。對一個文人畫家而言，是先學一招一式，形成穩定的程式後反覆表達以求熟練，目的不在對象的實態外象，而在於自己的抒情寫意是否充份而淋漓酣暢，為了自己的感覺，可以省略甚至不惜拋棄實物對象的呈現。而華新羅卻是人物、山水、花

鳥，工筆寫意、重彩水墨，勾勒暈染，有什麼畫什麼，對什麼就觀察表現什麼，相對而言，完全沒有明顯的固定招式。

二是他的寫生能力，栩栩如生，眉目傳情，尤其是花鳥畫，翎毛草蟲、人物肖像、鞍馬走獸，無不俯仰側尾，愈是造型最難處卻愈能信手拈來。如果說，畫禽鳥走獸的正面形象因大家熟見，還不難把握；而畫對視頭面或尾部而能造型準確，沒有精熟的視覺推演和勾畫能力，大部份畫家是避之唯恐不及、盡量不畫直面和尾視的角度；但華新羅卻是知難而上，敢於蹈險，能畫人之所不畫，這顯然是依賴於他卓越的寫實功夫。近代大家吳湖帆特別認定「華新羅寫生為有清一代第一手」。這「第一手」之譽，不僅僅是指一般意義上的擅長寫生。寫生是許多畫家都善於為之的；當然比純靠圖式、程式的墨戲畫家，寫生已經是一個了不起的堅持和擁有嫻熟造型能力的標誌了。但華新羅的最大價值是在於：他在通過寫生養成高超精準的造型能力而為許多畫家所無法企及之上，還利用寫生發掘出更奇特、更冷僻、更出人意料的造型表現。寫生對他而言，不僅僅是描摹自然物象的一個現成的方式，還是發掘新的觀察視角、自如地把握對象，畫人之不能畫、不敢畫，進行創意造型的一個穩定的激發點。就這一點，他很像後來的任伯年——筆墨誠然精妙，但卻首先是為外象造型服務。而不取文人畫「墨戲」式的態度，其背後的潛台詞是，畫首先是「畫」：所有追加的人文內涵和文化修養還有詩文境界，都必須以畫為前提；捨畫而奢談文化，即使有再高邁的陳義立旨，看似高深莫測，其實也還是如浮雲飄忽、空中樓閣，皆為華新羅與任伯年們所不取。

只可惜，這樣腳踏實地的本真之論，在近千年的文人畫理論籠罩下，始終處於下風而屢遭鄙視。南北宗理論的倡導者和實踐者，都是高官顯宦、重臣大吏，社會身分極高，動輒以修齊治平自欺，視書畫為餘技，自然會陳義甚高。而華新羅們則為職業畫家，以手中一枝筆餬口養家，凡有索求，無不應命，

時間一長，養成了一種全能的本領：信手拈來，百式皆能，題材不限，畫風任點；而且詩書畫兼長。比如華新羅有《離垢集》詩文集五卷，雖是職業畫家，卻也是一副文人士大夫的派頭而毫不遜色。職業畫家的全能，可以對墨文人士大夫的「墨戲」；但畫上多題詩並有詩集，卻又逸出於畫匠職人的範圍，甚至他偶爾也會在詩文談吐中表現出非常士子的一面：比如他久居杭州，畫事頻繁，重陽攜徒登吳山頂，有「俗累漸相忘」之句。表明其實他是有士子情愫，意識到整日埋頭丹青，案牘勞頓，苦於應百家之請，乃是一種「俗累」；這樣的詩文感慨，或為普通的畫匠繪工視之習以為常、未能感歎而已。

二〇一八年十月二十五日

「全才」華新羅（下）

久居杭州的華新羅，為何被列為「揚州畫派」？

華新羅久居杭州，但卻被列為「揚州畫派」。過去明代畫壇上有戴進、吳偉的「浙派」，清代篆刻史上有丁敬、黃易的「浙派」。久居杭州的華喦華新羅，卻沒有一個「浙派」的名份而列籍揚州，似乎令人大惑不解。

華新羅的列名於清代康熙末到乾隆時期的「揚州八怪」，是一種含糊的史錄傳說。本來，關於「揚州八怪」的經典說法，見於李玉棻《甌缽羅室書畫過目考》，是金農、鄭板橋、黃慎、李方膺、李鱓、高翔、羅聘、汪士慎這八位，並沒有華新羅。但後來眾說紛紜，又有高鳳翰、華喦、閔貞、邊壽民四人，繼起者又加上阮元、李勉、陳撰、楊法，稱為另一版本的「八怪」，於是畫史界又有一種曲為之飾的理論，認為「八怪」是約稱，實際上不止八位。但既非八數，何以稱八怪？自相矛盾，或可置而不論。

華新羅之所以會被列入揚州畫派，與他經常往返於杭州、揚州的行跡有關。康熙癸未歲（一七○三年）他二十三歲，從福建上杭（汀州）出遊，首先的流寓地即是杭州。其路徑是先由閩入浙，在遂昌一帶謀生，因為沒有背景，甚至還轉道景德鎮做過瓷畫工；最後定居錢塘，在此結交了很多文士學人，又曾短暫北上入都，返江南後往來於杭、揚之間，主要是在揚州鬻畫以謀生計，蓋因揚州多鹽商富豪，作

畫頗得生計。華氏最後暮年生涯亦在杭州舊居「解弢館」，最後一次赴揚返杭的四年以後，乾隆二十一

年（一七五六年）在杭州謝世。因此，從離福建起，初居杭、逝於杭，頭尾始終，都沒離開過杭州。康熙

末修《錢塘縣志》即收華新羅，列為鄉賢。但他從雍正二年（一七二四年）開始，的確是由錢塘屢赴揚

州，藉助於揚州鹽商的富庶闊綽與附庸風雅，賣畫市場極好；又在交遊、切磋研討、提升畫風方面，取

得了長足的進展與提升，從而走向了自己的巔峰。

揚州徽商的存在，其實不僅僅是在繪畫一系，在文學界也是一股舉足輕重的力量。其中，尤以久居

揚州的徽商鉅子，經營鹽業的馬曰琯、馬曰璐兄弟，號為「揚州二馬」，最為突出。他們的私家園林

「小玲瓏館」，幾乎成為雍正至乾隆年間揚州文藝圈內的明星會館。不但大量資助畫家，如成為金農等

的購畫金主，還培育了清詞中的「浙西詞派」和厲鶚（樊榭）等人的文藝創作活動。倡導所謂的以南

宋詞風為宗：「詞學奉樊榭為赤幟，家白石而戶梅溪。」厲鶚是杭州人，與華新羅一樣，經常往來於杭

州、揚州之間，與畫家金農、詞家全祖望、陳章、陳撰、姚世鈺等皆館於二馬處，立詞社曰「刊江吟

社」，又在二馬小玲瓏館熟讀經典，馬氏兄弟「所藏七略、百家、二藏、九部，四方名士聞名造廬，適

館授餐」，經年無倦色……有急難者，傾身赴之」。這是關於詞史的記載。以此視「揚州八怪」，又以之

視華新羅，若他們有急難，當然也必獲周濟之。寒士入二馬之所，「適館授餐」的物質條件，以及重金

購置華品、金農之畫的愛才之舉，使得華新羅必然也視「揚州二馬」諸商為寄依，經常赴揚州受託命

畫，或參與「小玲瓏館」的詩社畫會。華氏之所以被列入「揚州八怪」名冊，應該與他常赴揚州、常參

雅會有密切關係。在雅集聚會觥籌交錯之中，想必一定少不了華氏的身影；而且每落筆得力作，又必是

令人歎為觀止，這樣，大家自然而然都認為他是揚州畫家中的一員而無疑義了。

憑著完美技藝和深厚修養華新羅贏得今日收藏界青睞

華新羅出身貧窮，父親務農，又兼造紙。他少年時在造紙作坊當學徒，又替鄉里祠堂畫壁畫，這樣的經歷，當然於卑微的「畫匠」一役是引為當然且感情上不排斥的。但這樣的出身又逼迫他練就一身過硬的基本功，山水花鳥人物，工筆寫意重彩水墨，樣樣都拿得起。到杭州後又結識厲鶚、徐逢吉，開始在士子文人圈中遊走，並獲得了大加讚賞：「壯歲苦讀書，句多奇拔，近益好學，長歌短吟，無不入妙」。這是年長前輩的徐逢吉對他的評價。而他自己則「讀書以博其識，修己以端其品，吾之畫如是而已」（〈新羅山人像〉張四教跋述）。從畫匠出身而遍學丹青功夫，論繪事匠藝無所不能，是在藝上有了足夠的儲備積累；到杭州後又專心苦讀書，提高自己的胸懷襟抱，出口成章，還有一部《離垢集》詩集傳世。論匠藝畫技之精，以浮泛「墨戲」自詡的文人畫家自然不能望其項背；而要論詩書學養，一般畫工即職業畫家更難攀援，匠工要出詩集更是天方夜譚；這還是就個人條件而言。若再加上出奇的人生機遇，如在杭州交好厲鶚這位開宗立派的文壇盟主，赴揚州則與金農、李方膺、高翔、鄭板橋等揚州名流雅聚，還有就是又遇到豪商如江春、賀君召、安歧，尤其是「二馬」這樣的金主，與小玲瓏館這樣的雅集朋友圈，天時地利人和無一有缺，想不成功也難。

當然，從畫家角度看，少時的畫匠學徒生涯是至關緊要的。若不然，後天再補丹青技藝則顧此失彼必不專業。而且，既然是畫匠出身，刻苦攻研，對技巧有極高的要求，一旦養成習慣，也會擁有對畫作優劣定位的穩定的價值觀，成名後再玩那些無聊的毫無技術含量的「墨戲」，連他自己這道關也過不去。

更有一說，在完美的技藝運用展現和深厚的藝文修養之上，才華橫溢的華新羅，還有一些出神入化

的超常發揮。他在七十四歲時所畫的〈天山積雪圖〉，初看時以為古法之外，竟有色彩和現代構成的充

份表現。似乎是具有極強的現代人的構成意識，而且用色大紅，與雪山之白，烏雲之黑，形成紅白黑三

對比，這樣的大膽用色與險峻造型，別說是同時代名家，即使前後數百年中亦無此聖手。我甚至還認

為，有清一代人物走獸畫，華新羅的〈天山積雪圖〉是不世出的傑作，當推「神品」，一見印象深刻，

長久不能從記憶之中抹去或淡忘，這樣的超越式體驗，遍檢古來所有傳世名畫，不出十數也。

關於華新羅畫作在今天市場上的高認可度，十多年前已現端倪。他的價位，遠高於同輩的揚州八

怪。二○○六年北京榮寶拍賣會上，華新羅的〈欲繫紅香倩柳絲〉軸拍出三百一十九萬的高價，當時其

他「揚州八怪」如羅聘、李鱓、黃慎的作品，都大致穩定在一百萬左右。十多年過去了，今天的書畫市

場，更容易見出反差來。由此可見，華新羅顯然是令收藏界特別青睞重視的。

二○一八年十一月一日

宋徽宗〈瑞鶴圖〉說異（上）

當下正在瀋陽遼寧博物館展出的中國古代繪畫展中，最受關注的，就是宋徽宗〈瑞鶴圖〉。十一月二日，因在外連續開會，遂從北京轉道瀋陽，一則應遼博之邀，為新開的「璽印館」作一場紀念演講「印學史視野下的宋遼金元印」；二則也順便看一下展出的法書展和名畫展。浙大研究所、評論基地和書畫社的十餘同事們聞知此事，相約二日同時聚於遼博，一是觀展，二是為我的演講助威。於是，想到應該為遼博展中作為頭牌的〈瑞鶴圖〉說些什麼，在《藝術典藏》中刊發一下以為回報。

中國古畫不乏一些異類

中國古代繪畫中，有幾張畫是稱得上十分另類的。比如，傳為徐熙的〈雪竹圖〉，傳五代佚名〈丹楓呦鹿圖〉和遼〈秋林群鹿圖〉，還有宋徽宗的〈瑞鶴圖〉。這些絕世之作，都是與我們印象中的中國繪畫史的習慣認知大相逕庭，甚至是被學者認為恐非出於傳統畫家之手。

比如，〈丹楓呦鹿圖〉、〈秋林群鹿圖〉被認為不是從唐五代到遼（北宋），而是它們本來就是遼人之畫，所以既無線條傳統又不重筆法，完全是以色彩堆疊；這種方式，顯然不是唐宋時期中原主流的中國傳統畫法，而是當時少數民族的遼代（今東北瀋陽地域）的另類畫法。更有學者如台北故宮博物院的李霖燦先生認為，這就是遼代繪畫中難得一見的遼興宗所畫，現存一對，其實應該是五幅通景屏，甚

至它還與中亞繪畫有某種溝通。畫史典籍上說是「五代」，應該是不知如何判斷的含糊其詞，其實它就是遼畫。

還有傳為徐熙〈雪竹圖〉，無款，但因為畫法奇特，純用墨染而無線條勾勒，以這樣的大屏障和畫法成熟，之前畫史上竟一點痕跡也沒有，自然令人生疑。謝稚柳從文獻考訂和比照出發，認定這就是畫論中提及的「落墨法（落墨花）」技法，是五代徐熙的新創，所以此前未有過；而徐邦達先生不同意，互有辯論，各持一說。於此已經可見〈雪竹圖〉的另類和奇奇怪怪了。前一期我們提到的華新羅的〈天山積雪圖〉在圖像和色彩上的別出心裁，或許也可以歸入此類。

〈瑞鶴圖〉特別有趣的「五異」

宋徽宗〈瑞鶴圖〉的另類和異樣，更是令人歎為觀止。

一、古代山水畫有高遠、深遠、平遠之「三遠」法，宋徽宗深諳此道，但〈瑞鶴圖〉顯然不屬於其中任何一「遠」。此一異也。

二、古代畫山水，近溪淺岸，竹籬茅舍，仗策騎驢，漁舟唱晚。中景則松林茂密，紅楓黃杏，夾葉出枝，曲徑通幽，掩映其間；如有樓閣，則又是界畫精嚴細密，層台疊階，迴廊曲折，戶窗井然；樓頂必有青瓦琉璃，塔尖直指蒼穹。遠景則高山大嶺，遠岫近巒，泉瀑直掛，雲霧流行。這些，都是山水畫的固定格式。即使每一幅畫不用全部，至少是依此招式。自五代、北宋以來，荊關董巨、李成、范寬、郭熙、王希孟、燕文貴、米氏父子，直到南宋劉李馬夏，再到趙孟頫、董其昌、四王吳惲，皆是循此套路。即使是小眾的樓閣界畫，如清代袁江、袁耀，也是一整套從屋頂樓脊戶樞窗櫺的一筆不苟細緻描繪。但宋徽宗〈瑞鶴圖〉畫面除了一個宮殿的大屋頂，頂上有二鶴左顧右盼，群鶴舞於蒼穹，界畫的細

節全然未現。有界畫之表象而無界畫之細伎，此二異也。

三、中國畫講空白，從六朝展子虔〈遊春圖〉以來，天留白、水留白、地留白；齊白石的蝦和蝌蚪留白，從來都不會畫滿畫實，意到為止。荊浩董源、石濤八大，沒有畫滿的例子。即使宋畫宮廷畫師作畫，也無有不留白者。唯〈瑞鶴圖〉非唯宮廷殿宇，連漫天飛舞的白鶴背後的天穹，按說人人都會留白，但宋徽宗卻以天青色全部填滿不留一絲空白。翱翔的十八隻仙鶴千姿百態，迴環引繞，天色湛藍，可謂亘古未有。幾千件傳世畫作中，僅此一例。我幾乎從中看出近代油畫中印象和抽象的影子來，千年以前古老的北宋皇帝，何來如此想頭？此三異也。

四、古來畫史取式，非豎長即橫展，忌用正方。因為中國畫是線條藝術，流動行進，橫則綿延萬里，縱則一瀉千里，各取其勢。而正方形非長非扁非豎非橫，最不得「勢」。除了小幅宮扇之外，鮮有人犯此禁忌。宋徽宗傳世名畫，橫式有〈柳鴉蘆雁圖〉，豎式有〈聽琴圖〉，本皆是中規中矩者；豈料〈瑞鶴圖〉有意取最犯忌、最不討巧的方構圖，而且還是滿幅不留空白的較大尺幅，細細品玩，此四異也。

五、中國畫重用筆，重運動，重時間，重起止，重造險，要出奇制勝不落平庸窠臼，即使是平實之相，也必求平中見奇。故而對稱、平均、中線、左右齊整的幾何式，尤其是光滑直挺的「機械線」……這些都是重筆墨的「徒手線」所不屑的。宋徽宗是一代丹青宗師大家，自不會不明白這個道理。但他在〈瑞鶴圖〉中，卻用了大量近「機械線」的畫法，更在構圖上用對稱、幾何、中界等中國畫從來不用的方法，顯出其明顯的「非中國畫」樣式特徵。甚至今天還有研究家認為，〈瑞鶴圖〉是中國繪畫史上最具備視覺「設計」意義的典型作品。請注意，是「設計」而不是「繪畫」，此五異也。

有此五異，〈瑞鶴圖〉允推中國繪畫史上最特別、最有趣的所在。

二〇一八年十一月八日

宋徽宗〈瑞鶴圖〉說異（下）

宋徽宗是個亡國之君，又是一個藝術大家。看起來這治國平天下，的確與藝術風雅背道而馳，甚至簡直無法並存。

宋徽宗的治國與治藝

徽宗皇帝的藝術不僅僅是風雅而已，而是十分專業，分門別類，比專業畫家還要專業十倍。他在中國繪畫史上的各種創舉，彪炳史冊，顯然都具有歷史發展的轉折點與標竿意義。二〇一七年十一月北京故宮召開〈千里江山圖〉暨青綠山水畫國際學術研討會，我與會參與討論和發言、評議。其後，今年五月在北大一百二十年校慶時，北京大學人文論壇又舉辦〈千里江山圖〉研討會。收到發來的邀請，我因為排不開時間而未去成。而〈千里江山圖〉的作者王希孟年方十八，正是在皇家的宣和畫院，由宋徽宗親自指點命題，才完成這樣一件不世出的煌煌大卷。少年郎再有才華，要獨立完成這樣的絕世傑作，無論是經驗、技法、認知都肯定不夠，還因為是山水畫超長卷，其胸襟氣度更難企及。如果不是宋徽宗這樣的頂尖高手在高屋建瓴地提點，恐怕是難有此大成也。因此，這無妨看作是宋徽宗的丹青手段和眼光，只不過是借十八少年王希孟的手來展現在畫卷上。技術是王少年，審美與畫面掌控必定是這位非凡的皇帝。只不過高居九五之尊，不屑於與少年畫工搶名頭而已。也就是說，〈千里江山圖〉每一個局部

的實際畫者是王希孟，而這幅畫的作品整體控制和審美基調甚至是形式展現的主導者，應該是宋徽宗。

宋徽宗的存世繪畫，內容廣泛，題材全面，幾乎沒有缺漏。比如人物畫有〈聽琴圖〉、〈文會圖〉；山水畫有〈雪江歸棹圖〉、〈祥龍石圖〉、〈柳鴉圖〉。尤以花鳥畫最多，有〈桃鳩圖〉、〈五色鸚鵡圖〉、〈寫生珍禽圖〉、〈芙蓉錦雞圖〉……在這次遼寧省博物館的大展中，還有超長的、堪稱一代草聖的宋徽宗〈草書千字文〉；還有宋徽宗的「瘦金書」獨步天下，而且他落款喜用「押書」，這些都是他在書法上的絕高造詣：正草兼勝，還有獨創。此外，顯示宋徽宗作為專業人士的、還有他在理論上和制度建設上的大舉措。今天研究書畫史必備的《宣和書譜》、《宣和畫譜》，《宣和博古圖》，均是在他手裡組織文人學士們編撰完成的，作為工具書，這幾部大書有千年不移之功。此外，他組織宋代宣和畫院，任命米芾為書畫學博士，又培養出像王希孟、張擇端、李唐這樣的一代天才。人才輩出，崇寧、大觀、宣和、正和之間，是中國書畫出現精品最集中的一個時期。大批宋畫正起於此時，「院畫」或為中國繪畫史上的一座高峰，具有標竿作用，此評諒不虛妄。

宣和畫院的運作機制

談到宋代宣和畫院的培養人才方式，不是以畫論畫，只重技能；而是在重技能的基礎之上，更重意境、意義、內涵的巧妙表達。這與宋徽宗的藝術理念是密不可分的。他開設「畫學」，親自指導授課，還建立考試選拔制度。比如，他曾出題「深山藏古寺」試畫院學生，有畫古廟於山腰深林中，有畫廟宇之一角或截牆者，種種不一而足，但批卷的徽宗均不滿意。而為「魁選」者，乃為一畫生畫崇山峻嶺，清泉飛湍，而有一老僧擔水而行。日有老僧必有古寺，和尚老邁還須自挑水擔，可見古寺必非金碧輝煌而有孤寂、破敗、寒儉之意。古寺在深山而不見，寓古寺之「藏」意。有此三旨，故推勝出。又徽宗決

定招考天下畫士，取詩境以待，命題曰「踏花歸去馬蹄香」，「花」、「歸」、「馬蹄」皆可畫，而「香」不可畫。眾畫生多畫花瓣而走馬，為最淺白者；又有畫少年揚鞭躍馬，手拈花搖曳之態者，更有以馬蹄上沾花絮者；最後擅勝者則是畫一文士騎馬，馬蹄周邊蝴蝶翻飛以隨，蓋因馬蹄沾花香而蝶誤以為花競相逐之，這樣注重意境詩趣的優劣之選，顯然是過去只重畫技者所不能為，而宋徽宗這樣的頂級文藝家卻希望倡之的。此外，史書記載，當時畫院的考試題，還有「野水無人渡，孤舟盡自橫」、「嫩綠枝頭紅一點，惱人春色不須多」等等。在翰林圖畫院中，徽宗還增大幅增加畫師俸祿，並將畫院選考列入與科舉制度同一的體制中去，並分「畫學生」、「藝學」、「待詔」、「祗候」、「供奉」等等。身分與官職齊，是為崇寧、大觀、宣和間獨創，宋以前未見而元以後亦無此制，可謂地位尊崇，空前絕後。而關於畫學之考試與科舉齊這一項，則可舉當時考試科目證之。徽宗領撰《宣和畫譜》中明列「道釋」、「人物」、「宮室」、「番族」、「龍魚」、「山水」、「畜獸」、「花鳥」、「墨竹」、「蔬果」十門。以此看畫學之考試科目，分類清晰，邊界明確，如果再加上每次皇上即興出的「詩題」，縱橫交叉，顯然是非常有序而層次分明，可惜當時這方面留下來的文獻史料太少，無法作更細緻入微的分析。

宋徽宗其實是一個專業書畫大家。他書畫兼美，書法則狂草與瘦金體雙絕；繪畫又人物山水花鳥皆為一世之冠；他引詩題入畫，開一代畫境風氣；他還建立畫家等級體制；主持《宣和書譜》、《宣和畫譜》纂輯，明確主張畫有十門，是一種清晰的古代學科意識；他培養的畫學人才，直到金、南宋、元，還流風餘韻不絕。所有這些，都具有首創之功。後世都說他做皇帝是失敗者；但我以為，他是翰墨丹青中無可爭議的「千古一帝」。

二〇一八年十一月二十二日

章太炎、康有為關於甲骨文及金文的誤判（上）

王懿榮於一八九九年發現龍骨並確定為「甲骨文」，拉開了中國古文字研究和上古溯史最早一站的帷幕。今天的學術，以近代四大發明為主脈，聚殷商甲骨文、西北簡牘、魏晉西域殘紙、明清大檔之精粹，無不稱為「顯學」。西北漢簡研究方面，有羅振玉、王國維的《流沙墜簡》作為起步，立意既深，陳義更高。而甲骨文方面，當然有赫赫大名的「甲骨四堂」領時代風騷。經歷百年，當下甲骨文已成顯學，大家都交口稱頌甲骨文的深奧和甲骨學的高邁，當然還有「甲骨四堂」引領新學時的威風八面；但如果細細尋繹歷史，其實在甲骨文出土和被發現之初，一些學者奉其為學術淵藪深入研究上古文明史。如羅振玉、王國維的釋字尋義以證古史，又如董作賓還據此作殷曆之譜、排出年號，基本勾畫出了甲骨文時代堪稱清晰的歷史嬗遞真相。以後則分脈立葉，幹繁枝茂，學術愈做愈細也愈做愈大，後來者都是一味稱揚歌頌，甲骨學巍然成學術核心大端。但在最初一段時間裡，甲骨文並沒有那麼堂皇與正確，而是在出現之初即質疑聲四起。甚至有人批它是假古董，其中所牽涉到的大名人，第一首推章太炎。

國學大師指斥最「國學」的甲骨文是偽物，是假古董，這可是一個天大的喜劇性事件。尤其是章太炎這樣精通古文字學的曠代學者，才高八斗，一言九鼎，他若是指斥甲骨文不可信，必然會在學術界引起軒然大波，更以他是與羅振玉、王國維這樣同為大師的角色若作對決，作為近代學術史上最吸引眼球的一幕，自然是應該永載史冊的。只不過後代史家習慣於為尊者諱，有意低調處理罷了。

在章氏《國故論衡‧理惑論》中，他直截了當地批評了甲骨文在當時的成為時風：

——近有掊得龜甲者，文如鳥蟲，又與彝器小異，其人蓋欺世豫賈之徒。國土可鬻，何有文字？而一二賢者信以為真。斯亦通人之蔽！

——夫骸骨入土，未有千年不壞，積歲少久，故當化為灰塵……龜甲何靈而能長久若是哉？

這是明顯的全盤否定甲骨文的存在，斥它是「欺世豫賈之徒」所為。第一是當時必無文字，第二是即使有也歷千年而必壞，早已化為灰塵，龜甲不可能保存長久至今。

《國故論衡》刊行於一九一〇年的日本，離甲骨文被發現已歷十年，在這段時間裡，孫詒讓、劉鶚，尤其是羅振玉、王國維、《殷契粹編》，都已經把甲骨文的熱度炒了起來，「甲骨學」最初十年已經有了規模和輪廓；章太炎卻跳出來唱反調，著實令人驚愕不已。

在此之後，章太炎不再一味否定甲骨文的存在，但卻找到了另外的推測和判斷。他認為這些面世的甲骨文都是偽造的：

——考古之士，往往失之好奇。

——民國十七年中央大學研究院又派人往洹上一帶搜求，得於村民屋下，輾轉發掘，所得遂多；且村民自告之耳！然則此洹上之人，因殷墟之說而偽造之也。

文中所述，顯然是得之道聽塗說，傳言而已。推為「偽造」，其實質還是在重申「甲骨無有」之

論。他既然已經毫不猶豫地作出否定的判斷，當然不肯輕易改口，自己否定自己。

又過了幾年，關於甲骨文的傳說和著述愈來愈多，而且成批發現的事實也一再動搖章氏的態度。再一味否定，視而不見，採取鴕鳥政策，於章太炎這樣的學術大師的形象和聲譽，顯然十分不明智。於是，他再一次改口。至少承認甲骨文可能是「真物」了。但對於其功用，仍然是不屑一顧的：

——龜甲且勿論真偽，即是真物，所著占繇，不過晴雨弋獲諸瑣事，何足以補商事？

在近代甲骨學史上，我們過去習慣於誇讚那些極其正面的先行者、貢獻者，如王懿榮、劉鶚、王襄、孫詒讓、羅王郭董「四堂」，以及後一輩的胡厚宣、饒宗頤；他們都對甲骨學作為學科大廈的成立，作出了莫大的貢獻。但諸多的甲骨學著作，卻鮮有人涉及最初階段其實必然會有的懷疑者和否定者、反對者。這樣就給我們造成了一種錯覺，好像它與生俱來就是主流的、正確的、重要的、沒有任何雜音。但仔細想想，這樣一件大事，這樣一個可以據以改寫文明史的新材料，又有如此大量的出土面世，完全令人猝不及防，從天而降，怎麼可能會不遇到懷疑呢？如果在當時沒有章太炎唱反調，指其全偽，全盤否定，如果人人都已經未卜先知，欣然接受，我們倒認為這樣的情形反而是十分可疑、不合邏輯的。

章太炎為什麼要極力反對甲骨文？在甲骨學已經興起十年，各種著作魚貫而出時卻仍然堅持己見一意孤行，以至鬧出笑話？當時即有議論，認為章太炎精於小學尤攻《說文解字》學，對他而言，《說文解字》所代表的古文字學原則當然是金科玉律，是不可動搖的。而龜甲文字不見於經史；龜甲材料易得，又易於作偽。最關鍵的是，甲骨文的構成方式與章氏已有的知識結構完全兩途。一旦承認事實，章

氏的小學功夫在很大程度上就要推倒重來。而他又不是現代意義上的、接受過西方學術訓練的考古家如李濟、董作賓、傅斯年類型，思維不在一個頻道上，自然是格格不入了。

郭沫若以其學術上的敏銳明察秋毫，他又是甲骨四堂之一。他有一段精闢的評論見於〈甲骨文辨證·序〉：「（章氏）於甲骨則由否認變而為懷疑，此先生為學之進境也」。「竊觀先生之蔽，在於盡信古書，一若於經、史、字書有徵者無不可信，反之則無一可信。」一語道破，誠哉斯言！

二〇一八年十一月二十九日

章太炎、康有為關於甲骨文及金文的誤判（下）

以許慎《說文解字》為小學津梁，看甲骨文認定都是偽物，其實卻是很合乎邏輯的——以秦漢籀篆到許慎時代穩定的「六書」認知，若去倒推一千多年以前的甲骨文，肯定是格格不入、互為抵牾。於是，章太炎不但看甲骨文不順眼，看金文、大篆也同樣是疑心四起。但與對甲骨文的全面而堅決的抵制稍有不同，對青銅彝器與大篆、金文他卻是疑信參半；因為相比之下，《說文解字》中本也有「古文」一項，且習小篆是西漢後到東漢的後起規範，若溯其根源，應該先落實到此前的金文、大篆和六國古文；互相之間本就有銜接的源流影響，是基因相似的近親關係。不比甲骨文遠在千數百年之外，近似度太弱，在章太炎的意識和本能上推測，當然要將龜甲文字拒之於千里之外了。

無獨有偶，與章太炎同時代，有一個橫跨政、學兩界的死對頭，是同樣赫赫大名的康有為。兩人勢同水火，互相排斥。但在對古文字「六書」以前的甲骨文、金文的存在，卻同樣地堅決不認可，立場竟是高度地一致。這真是近代文化史上最奇葩的一幕。

康有為曾經認為，今天我們看到的古代鐘鼎彝器上的商周金文遺書，皆出於漢代劉歆和其門徒的偽造，不值一提。不僅古文字是偽造，連青銅彝器本身，也是被造假者事先埋入土中。事見梁啟超《清代學術概論》和他著的《康有為傳》中所述。與章太炎是「古文經學」的大師正相反，康有為是「今文經學」的領袖，這兩派經學各有不同主張，也是水火不容。而康有為對金文文字研究的極端排斥，更是由

來有自。正是因為他所反對的古文經學（但卻是章太炎所信奉的）的漢代劉歆，乃是以「古文經」之

與漢哀帝時流行的立於學官為天下準繩的「今文經學」博士本完全有異，後者都是暴秦焚書坑儒後漢初

經師憑記憶口耳相傳而成形的，其間錯訛甚多，這樣的「今文經」當然是不可靠的…既非真經也非全

經。在西漢武帝之前，「今文經」長期壟斷官學，又雜入讖緯之學，雖時有失於妄誕，但它卻是當時幾

百年的學術主流。

而劉歆信奉的「古文經」則是因為漢魯恭王壞孔子宅取壁中書（類於今天的考古發掘所得），相比

於漢代經師的口耳相傳以訛傳訛當然更可靠。故而劉歆以領校祕書之職，極力主張倡「古文經學」而不

取「今文經學」，還立古文經博士。在西漢末經歷王莽新朝、入東漢馬融、許慎、鄭玄、盧植，成為自

西漢中期以後除光武帝短暫時期外乃能橫貫幾千年的經學主流。

清末「今文經學」重起，主張經世致用，康有為以它作為變法維新的學術史依據，大張旗鼓地號稱

治《公羊》、《穀梁》之學，屢屢以「今文經學」來適應時事，當然會排斥「古文經學」以及它的祖師

爺劉歆。又加之在書法上，「古文經學」是用秦以前的籀篆、金文；而「今文經學」則以隸書為之。康

有為要堅決捍衛自己的主張，必須根本否定金文、大篆研究，而且指斥鐘鼎彝器之類是冒充古物事先埋

土的假古董，而且還指實是「古文經學」的劉歆及門徒直接偽造的；初看起來，其判斷非常偏激狹隘而

意氣用事，但仔細想想卻不為毫無緣由。比如，我們可以將此一邏輯關係拆分為三段：一、以「今文經

學」（今隸）否定「古文經學」（古篆）本出於學術史紛爭，二、由此痛批「古文經學」（古篆金文）

等乃是劉歆作偽埋假古董偽造古文字，三、進而全盤否定金文研究的價值；仔細想想，與章太炎全盤否

定甲骨文的存在事實，在過程上，何其相似乃爾？

兩位國學大師對甲骨文、金文的態度，反映出了一個同樣的因果關係…章太炎精古文字學，但擅

長以《說文解字》「六書」為宗。現在忽然來了一個甲骨文，完全在「六書」以外而且遠遠早於「六書」，幾乎要摧毀《說文解字》的知識譜系；他當然會惶惑彷徨，於是極力反對甲骨文的存在與價值，而且馬上就指定為偽；在眾多甲骨學專家來看是出洋相了。

康有為倡「今文經學」，反對「古文經學」，雖有變法的現實需要，但一葉障目，遂斥「古文經學」的劉歆及其門徒乃至青銅彝器的物質存在皆屬偽造；在專業的金文學家看來，也是嗤之以鼻不屑一顧的笑話。

當然，這些枝節的瑕疵無損於章、康兩位煌煌學術功業和人生高度。但他們卻均是以超強的學術自信和眼光，反而蒙蔽了自己的心智，從而在近代學術史上留下了一段魯莽的紀錄，這也是毋庸諱言的事實。

我唯一覺得好奇的是：章、康二人本來是勢不兩立的死對頭。在政治上：章是革命派共和派，康是保皇黨。在學術上：章是「古文學派」大師，康乃「今文學派」鼻祖，而且兩人有過非常尖刻的公開罵戰。比如章太炎〈駁康有為論革命書〉刊發於光緒二十九年（一九〇三年）年《蘇報》，志在反清，文筆酣暢淋漓，一時眾口傳頌，有洛陽紙貴之譽。其中痛批康氏立憲保皇而主張革命推翻清廷的文辭內容和語句，完全表明了章太炎蔑視康有為的態度，並且在輿論上已經大獲成功。

但這樣兩位完全南轅北轍的人物，怎麼對甲骨文、金文的出現，竟抱有如此的步調一致、連口吻都如出一轍？

二〇一八年十二月六日

王蒙、葛嶺、餘杭「黃鶴山」（上）

山水畫史上的「元四家」，是指黃公望、王蒙、倪瓚、吳鎮四位巨匠。黃公望的知名度最高，因為他有一卷〈富春山居圖〉。關於〈富春山居圖〉的傳奇故事，是一個難以盡然言說的曲折情節；又在近年以分藏台北博物院和浙江省博物館的同一卷二段合展，象徵兩岸的文化融合，在專業書畫收藏鑑定圈以外的文化層面上，更引起了全社會的關注。其間故事，自然是一個無窮盡的綜合話題。但流傳敘事既廣，話題又熟，在我們而言，只能暫時略去而不加贅詞了。

王蒙為何畫〈葛稚川移居圖〉？

王蒙卻是一個非常有價值的話題。他是元四家中的第二位，作為大師，自然有足夠的含金量。更重要的是，他與浙江杭州有著千絲萬縷的關係。而在過去，對於他的杭州葛嶺和餘杭臨平的背景，史料卻是涉及不多並且也不太為人關注。比如，王蒙是浙江吳興（湖州）人，這是常識。湖州緊挨著杭州，這算是一個杭州「遠親」之說法。但大多數人都是把王蒙出生湖州與同為湖州的趙孟頫、管道昇、趙雍等關聯起來，王蒙與趙孟頫、管道昇是外孫與外祖父、外祖母的親戚關係。對一個名畫家而言，有這樣的祖上三代直系親緣關係，上掛名門之後所謂「根紅苗正」的正牌傳承，與其他同時代的畫家相比，王蒙的優勢自不待言。

王蒙傳世有〈葛稚川移居圖〉，絹本設色，今藏北京故宮博物院。其主題是描繪晉時道教代表人物葛洪，攜家移居南粵廣東羅浮山修道升仙的歷史故事。葛洪號抱朴子，出身道教世家，自從祖父葛玄一代開始，即精通煉丹術和修道，葛洪原住杭州，聽說廣東南方有交趾，盛產丹砂，丹砂是煉丹用的主要原料，於是要求去廣東當句漏令，轉而進入羅浮山隱居修道。

葛洪在杭州的煉丹地點，正是在今北山路葛嶺，這曾經是七〇至八〇年代西泠印社文物庫房所在地。我在那裡待過兩個月，對周邊路途的一草一木十分熟悉。葛嶺有一處煉丹台，傳說即為葛洪起居出入處。沿階而上，左湖右樟，石欄平台上苔蘚茸茂、樹林蔭翳；若論湖邊景致，不遜於西泠孤山四照閣的平眺湖面襟抱悠遠。葛洪是否是從杭州葛嶺攜妻女童子直接出發赴南粵羅浮山與交趾尋找丹砂？目前查無實據，但王蒙在畫〈葛稚川移居圖〉之時，他並沒有其他的住遊紀錄，因此，完全有可能王蒙是在杭州葛嶺一帶遊歷，得知道士葛洪在山上留有煉丹台，看到一草一木，浮想聯翩，又得知葛洪曾攜家遠赴羅浮山的故事，才有了畫一幅〈葛稚川移居圖〉的創作衝動，這雖然只是個推斷，但在兩晉以來傳世史料有限、在不足以連綴成線的情況下，有此一說，也不為完全無據空臆斷的空穴來風。

王蒙身處元中後期，其時朝廷的宗教政策十分優渥。道教全真派的丘處機，曾經被元太祖封為國師，身分尊貴。而元代道教與繪畫關係密切，許多畫家都信奉道教。雖然畫史上並沒有王蒙入道教的實際資料，但他對道教題材入畫本不陌生；又有葛嶺之葛洪煉丹台的遺跡、更有葛洪「移居」由浙入粵的線路設置的可能性，而葛嶺可能就是「移居」的出發點。所有這一些，便構成了〈葛稚川移居圖〉的創作起因和創作動機。

〈葛稚川移居圖〉之特別與稀罕

山水畫中的點景人物，依古法本來是不寫實的。但畫中葛洪頭戴道冠，身披道袍，左手揮羽扇，左手牽麋鹿，鹿背馱道藏典籍古書，漫步橋上而有顧盼之姿。橋前有一老者、二小童席地而坐，旁有書卷、葫蘆、行李等等；身後還有一翁牽黃牛、牛背上一老嫗抱一幼童，更有一背琴、一背丹石之筐，像如此細緻入微的人物關係和道具刻畫，在過去的山水畫點景人物尚簡略不求寫實的傳統做法中看來，是非常特殊的、具有明顯而充份的描繪敘事功能的。

我們可以把它看作是〈葛稚川移居圖〉相對於其他山水畫（即使是王蒙其他山水畫作）的最特殊的所在。而且，這樣具體入微的人物老少男女和麋鹿、黃牛等家畜的細膩的描繪刻畫，正證明了畫史文獻上記載的王蒙「亦善人物」的史實。與一般山水畫家略會人物聊作點景相比，這樣寫實的繪畫功力表明，他這個「善人物」的評語可不是浪得虛名。

〈葛稚川移居圖〉的另一個極其稀罕之處，是此畫上端竟有完整的題款、而且是篆書款。這在宋元之際的前一代傳世繪畫中，也是絕無僅有的。在畫幅的右上角，有小篆書「葛稚川移居圖」，行書款曰「昔年與日章畫此圖已數年矣，今重觀之，始題其上，王叔明識」。這是一種非常標準的題畫格式：有時間、有地點、有贈畫對象、有自己的署名；所有要素，皆不缺位。

在中國繪畫史上，花鳥畫書法長題落款較多見，但山水畫則相對較少。而元代四家中，王蒙則是在山水畫畫幅題款上最多也常見的畫家。目前所知的，如〈西郊草堂圖〉、〈青卞隱居圖〉、〈素庵圖〉、〈秋山草堂圖〉、〈東山草堂圖〉、〈夏山高隱圖〉、〈谷口春耕圖〉、〈關山蕭寺圖〉、〈瑤岑玉樹圖〉、〈太白山圖〉等，其中有一些規律也值得一提：首先是有許多畫題專用篆書，明顯看得出與他

的外祖父趙孟頫擅六體書尤其是篆書獨步元初的關聯度甚高。其次是題款主要集中在中堂、豎式大幅之中，冊頁之類相對題款少很多，顯然是事關王蒙積極呼應下訂單的藏家們的需要。再次是署名有黃鶴山人、王叔明、王蒙等；名、字、號錯綜使用。據此可以下一判斷：到元四家尤其是王蒙，大幅畫上作題款（包括畫題篆書居多、時間年份、對象受贈人、本名又兼字號、作畫地點），已經是體制健全、要素齊備，十分成熟。後來的元明清時期畫上書法題款風氣的盛行，正是按照王蒙的成功實踐樣式而延續的。

二〇一八年十二月二十日

王蒙、葛嶺、餘杭「黃鶴山」（下）

王蒙的畫風專注於「高遠」

唐畫無款。北宋畫有款者極罕見；南宋已經有題款的例子，但不成體例。到了元四家尤其是趙孟頫和王蒙，才算成了定例。尤其是王蒙的題款，簡直就是照耀千古的模範樣板。由此看來，王蒙還真是個倡導風氣轉折的關鍵人物。

在元代山水畫家諸種風格中，王蒙仍然是一個特殊的存在。

趙孟頫是工筆寫意、人物山水花鳥全能，是元初丹青班首。而在元四家中，黃公望（黃大癡）是「疏體」，〈富春山居圖〉的揮灑水墨簡筆披麻皴即是明證。還有倪瓚（倪雲林）也是「疏體」，疏林孤枝，以取逸氣。但王蒙（黃鶴山樵）則是最孤傲不群別出心裁的唯一「密體」。這樣義無反顧的「密體」，趙孟頫沒有、黃公望、倪瓚、吳鎮都沒有，唯王蒙有之。

層巒疊嶂、山捲岩墨、盤徑落瀑、主峰側嶺、厚壁險崖、緩坡急灘……尤其是在山水畫的平遠、深遠、高遠這「三遠」法中，只有王蒙的畫風，才是專注於「高遠」的空間意識和構圖方式。這種意識，與另三家黃、倪、吳，全然不同調。或者可以說：崇山峻嶺式的山水畫空間塑造，在從唐李思訓、李昭道以後到荊浩、關仝、董源、巨然各家，已經十分成熟；但在筆墨表達方面與後世相比，則未達至善之

境。而在兩宋之間的山水畫，既有范寬、李成、郭熙的高軸大幛如〈谿山行旅圖〉、〈早春圖〉；又有南宋馬遠、夏珪的冊頁團扇「馬一角」、「夏半邊」等截景斗方小品，推衍向元代，仍然是上（遠）、中、下（近）三分法。黃公望、倪雲林等，甚至都是三分再簡約為二分法，在構圖上，明顯是呈現出由繁到簡的取向。

而王蒙的巨大貢獻，正在於他力排時風，回過頭去，在眾口皆簡之時，卻反求其繁。這種樣式，給我留下了極深的印象。在當時我這樣的二十多歲的青年學子看來，胸中逸氣排霪的抒情寫意還有崇尚簡略意趣，格調高則高矣；但浮泛蹈虛，於我們而言太過浮泛奢侈，屢有空洞迷幻之惑。真正取實實在在的技法形式風格的掌握，卻應該是王蒙這樣的繁密深邃的「物」之境、「形」之趣。它才是充份體現出難以高企的難度係數並值得我們為之全神貫注進行投入和反覆磨練的所在。

〈青卞隱居圖〉藝術語彙神鬼莫測

王蒙的代表作，除了〈葛稚川移居圖〉之外，更著名的，是今藏上海博物館的〈青卞隱居圖〉。記得我少時習畫，正兒八經地臨摹古畫的，第一件即是〈青卞隱居圖〉。剛開始以四尺單宣試筆，對它的解索皴（礬頭）和披麻皴（山體）的錯綜其列，怎麼也掌握不好。更使人束手的，是其皴法之毛茸茸的線質；我輩寫書法者，一動筆就是筆墨沾飽，光潤溜滑以求暢順，無法靠近本相。後來用皮紙接成八尺，特別用碎細筆觸皴擦破鋒，才開始有了一些蒼茫的韻味。但在全幅臨完後，仍然有難傳其神的遺憾，只是經此一場歷練，終於知道看畫不能只是皮毛，不細緻入微地觀察和揣摩還有反覆實踐試驗，可能永遠也得不到真傳。更以其層巒疊嶂、盤曲迴旋、拾級而上、高聳入雲，且山形大小銳鈍正斜、配置前後互為穿插映襯，極其錯落有致，才真正領悟到了中國古代山水畫家強調「胸有丘壑」的含義所在。

在〈青卞隱居圖〉之後，唯有臨摹明代沈周〈廬山高〉大軸和清代王原祁的疊石成嶺、堆岩立峰的大軸，所獲體驗與經驗能與第一次臨摹王蒙八尺大軸相彷彿。現在想來，即使是後二者，究竟還是不能與〈青卞隱居圖〉的藝術語彙多變神鬼莫測而相提並論。老輩人反覆告誡我們，學山水畫尚「元」，比尚「宋」更重要。過去我們書法推崇晉唐，中國畫推崇唐宋；好像沒「元」（又是異族入侵時代）什麼事；但從黃鶴山樵王蒙的〈青卞隱居圖〉開始，既有丘壑幽遠又有筆墨揮灑，正是恰到好處。就中國山水畫史的大格局而言：其前之宋則重丘壑少筆墨；其後之明清則重筆墨而弱丘壑。返視王蒙，正處在關鍵的轉捩點上也。

王蒙善詩，今傳其〈竹石圖〉立軸上竟有七絕四首詩題於主要部位：「太湖秋霽畫圖開，天盡煙帆片片來，見說西施歸去後，捧心還上越王台⋯⋯」其後則題曰，「至正甲辰九月五日余適遊靈岩歸，德機忽持此紙命畫竹，遂寫近作四絕於上，黃鶴山人王蒙書」。畫面上幾乎是以工穩娟秀的書法「鳩占鵲巢」，本來畫竹的主旨正體，反倒成了陪襯；沒有詩文和書法的自信，一般畫家斷難為此。在他之前，無論唐宋諸賢及元初趙孟頫諸家，均無此長題且畫面竟以書法為主之先例也。

除了杭州北山路葛嶺與〈葛稚川移居圖〉有瓜葛之外，王蒙的「黃鶴山人（樵）」雅號亦與杭州牽連甚多，他年輕時即隱居餘杭臨平「黃鶴山」幾十年，至元末張士誠起兵浙西，他曾入為長史，後棄官再回臨平，號「黃鶴山樵」，取齋名曰「白蓮精舍」。明初曾為山東泰安知州，旋因胡惟庸案繫獄瘐死。曲終人去，化為黃鶴，一代畫宗，惜哉！

二〇一八年十二月二十七日

唐宋鑑藏印撎談（上）

早在浙江美院讀書時，陸維釗先生指定我研究作為書法史斷代的兩宋。在宋代書畫史之外，宋代印章篆刻史自是我的研究視野中的當然之選。但就宋代篆刻印章的藝術而論，官私印不少，都屬應用而已，顯然不屬盛世；與周秦古璽、漢印名作膾炙人口和明清浙皖諸派名家如雲相比，宋代因為是人們印象中的「官印時代」，名家極少，名作亦乏善可陳。如果說，文學史上唐詩宋詞一代風流，書法史上則蘇、黃、米、蔡越唐楷而創文人書法新境，繪畫史上則有李成、郭熙、范寬、李公麟、燕文貴、崔白，直到宋徽宗，還有少年王希孟等巨匠大師輩出群星璀璨，而以此看宋代印章篆刻領域，似乎難以交出一個稍稍像樣的藝術史和藝術名家的成績單。於是，我寫宋代印章史，寫什麼呢？

「鑑藏印」伴隨書畫收藏而盛行

討論上古印章史，無非是官印私印。在戰國古璽入秦印到漢印的過程中，官印私印無論尺寸形制格式，其實互相之間區分都不大；只有印面文字是有明顯差異的：私名文字和官職爵銜，一目了然。隋唐開始，因為簡牘廢、紙張興，官印在衙案放置，或鈐印於官告捕榜，要讓民眾能醒目地看得到，還必須顯示官家威懾嚴重，尺寸漸漸開始遠大於過去使用方便的小枚私印。這是一個印學史發展上的趨勢，是常識。

但在這種對比中，另有一種非官非私、亦官亦私的印章類型，就是在特定時期，伴隨著皇宮內府和

豪門大族的書畫收藏風氣盛行起來的「鑑藏印」現象，對後世篆刻藝術史發展起到了示範、引領、導航的重要作用。記得我曾經寫過一部十萬言的《宋代印章史》，共分六章，而最記憶深刻的，是特別闢章節拈出宋代鑑藏印自成一派，我認為這是形成了新的印學歷史解讀角度，堪稱有「史觀」上的梳理發明之功，反映出當時我對鑑藏印的現象有過持久的癡迷。

古代書畫名作劇跡中，自唐以後，多鈐有可斷為鑑藏印的印跡。如唐有「開元」（其實從文獻角度論，更有唐太宗年號「貞觀」連珠鑑印的紀錄）。宋代皇家收藏，著名者當首舉宋徽宗「大觀」瓢形印，還有圓印「雙龍璽」、長印「宣和」、「政和」，再早有取大官印式的「建業文房之印」鈐於昇元四年二月款上。雖然原印不存，但有這樣的印跡在，作為印學史上的依據，當然是沒有問題的。北宋嚴格意義上的鑑藏印，有「米芾祕篋」（米芾）、「卿珍玩」（王詵），「蔡京珍玩」（蔡京）等等，尤其是傳世米芾有七印，如「楚國米芾」、「米芾之印」、「祝融之後」、「米姓之印」、「米黻之印」等等，還分不同品級的收藏品，而鈐押不同藏印以示區別。到南宋則有「紹興」連珠印、「內府圖書」。古書畫遺跡中留存最多的個人鑑藏印，首推權相賈似道「秋壑圖書」（九疊）、「秋壑珍玩」（白文）、「似道」（朱文）等等。又相對於宋的金，則有「明昌御覽」、「內府圖書之印」，雖出於北疆邊夷，而用字取形，完全是印學正脈之相，堪足列為一個清晰的研究序列。結合實物印蛻和文獻紀錄，我們把這一時期印學史上鑑藏印作一梳理，其實是想開拓出一個新的印學理論研究的領域，能避免陷於普通常識角度上不分層次、不分邊界地打混仗，從而樹立起一個清晰的「鑑藏印」的學術概念。

「鑑藏印」也有許多複雜的構成

其實「鑑藏印」顧名思義，當然是專用於書畫文物鑑定收藏。但真要追究起來，其間也有許多複雜

的構成。像宋徽宗「雙龍璽」和「宣和」小長印專門用於古書畫上鈐蓋，範例如隋展子虔〈遊春圖〉入宣和內府，上有宋徽宗題署，其鑑印的鈐蓋有一定之規：「雙龍璽」鈐於前，而「宣和」和「政和」長方印鈐於前後隔水處或騎縫處。再如宋徽宗〈瑞鶴圖〉的與本畫相對的書法對幅之中行，有「雙龍璽」；米芾〈研山銘〉還同時出現「雙龍璽」、「宣和」、「紹興」；「內府書印」甚至出現了三次。這種成套印記，而其他非收藏場合則並不見使用之例。當然可以被判斷為書畫鑑定時專用璽印。它長置宋徽宗御案，以備隨時取用，正符合「鑑藏印」的全部含義。南宋高宗的「紹興」，金章宗的「明昌御覽」、賈似道的「秋壑珍玩」，皆屬這種專印專鈐。只見用於古書畫賞玩鑑定之用；直到清代，還有「乾隆御覽之寶」、「嘉慶御覽之寶」等，書畫以外的用例，從未有過。

但有的本身是名印而印文未明涉鑑藏，如南唐「建業文房之印」，是文房之印，但卻未必是古書畫鑑定收藏之專用。若是刻一部古書鈐印以志歸屬；或自己揮寫一件作品，如李後主李煜興致勃勃，下旨用澄心堂紙、李廷珪墨、御筆揮毫作「金錯刀」書法，並不是古書畫上題識更未必有鑑定的內容，如果在卷尾用此「建業文房之印」鈐捺於款書「昇元四年二月」字跡上，亦無不可。此外，古往今來，許多鑑定家在鑑審古書畫後或鈐印認可或題跋記事，也並不用專門的鑑藏印而僅僅是鑑定題跋後鈐一方名印或齋館字號印，當然也具有足夠的鑑印示信功能，而不必特意製作「鑑藏印」來專司其職。相比之下，收藏家卻因為要顯示物之有歸、表明主人身分，反倒會去專門託人刻製「鑑藏印」頻繁使用。像這樣一些不同情況，今天都被籠統算作「鑑藏印」，但卻是有鑑藏專用之印（必於印文中標出），和用於鑑藏場合的名號齋館諸印這兩種不同的。

二〇一九年一月三日

唐宋鑑藏印撾談（下）

鑑藏印與款印之辯

早在一九八七年初，我曾經寫過一篇〈款印綜考〉發表在《書法研究》第四期（總第三十期，九二—一〇三頁）上，那是研究宋代印章史的一個副產品。題款並鈐印，本來就是宋代才有的現象，唐以前的秦漢、魏晉南北朝是沒有的，殷周時代就更不用說了。

與「款印」概念雁行而互為映襯的，正是這個「鑑藏印」。鑑定收藏、題跋落名款後必須用印，故而「鑑藏印」在絕大多數情況下必然表現為「款印」。哪怕只是鑑藏中一個極簡單的「觀款」即只署個名，只要鈐印，當然也是「款印」。只有不善寫字怕玷汙了法書名畫，於是只鈐一印，那才是一個非款印的孤立的「鑑藏印」——但凡古之大收藏家例有科舉背景，從小入塾，自然皆是文墨高手，怎能會怯於署款落名？所以說「收藏印」是「款印」乃稱「絕大多數」，這一結論並非過言。但只有在近代民國時期如上海、南京，有些大資本家聚財有方，富可敵國，又受影響玩起收藏，大進大出，並無財力上的掣肘，但本人或者文字怯弱，甚至個別目不識丁也未可知；只用「鑑藏印」以示擁有而不署字號，這種情況也是有的。

用於鑑藏目的而不是專用的齋館姓名字號印，有收藏功能但卻是「款印」形式的，最早可以追溯到

唐代。沙孟海師《印學史》直指古刻帖上複製法書時鐫有唐代「貞觀」朱文連珠印，屬於初唐太宗時期，認為「這是後世鑑藏印的開始」，語氣十分肯定，必有所據。唐代更有李泌的「端居室」見於明甘暘《集古印譜》卷五，其印下註：「玉印，鼻鈕。唐李泌端居室，齋堂館閣印始於此。」考慮到唐代還沒有文人自題室名、齋號更不會入印鈐用，這樣的風氣而要等到宋初才興盛，斷此乃是「齋號印」的開始，是鳳毛麟角的罕見之例而有創始之功，應該是歷來的共識。又有清後期何昆玉輯《吉金齋古銅印譜》六卷，吳大澂審定。而其中竟收錄「世南」、「真卿」二印，有人懷疑這是虞世南、顏真卿私印，但這是極不可靠的。因為清人凡纂《古銅印譜》收印下限通常為魏晉南北朝。檢諸《吉金齋古銅印譜》目次：卷一三代周、秦，卷二秦漢魏，卷三、卷四秦漢六朝，卷五秦漢六朝子母吉語印，卷六漢魏六朝兩面印、六面印。其中並無隋唐留跡。後人牽強附會，但以何昆玉收藏宏富又有吳大澂這樣的大家掌眼，又豈會有此低級錯謬？

唐代唯一引人注目的，是文獻記載有一方唐代王涯的「永存珍祕」。實物自然未見，印蛻也未見。但王涯是寫〈春遊曲〉的著名詩人：「滿園深淺色，照在綠波中」，這樣通達的語詞，想他更會富收藏；至於擁有專門的「永存珍祕」鑑藏印，應該是有充份可能性的。而到了宋代，歐陽修有「六一居士」寬邊古文大璽，蘇東坡有「眉陽蘇軾」、「東坡居士」；黃庭堅有「山谷道人」，都見於刻帖中的落款之上。同代和後代在翻刻過程中可能有什麼樣的改動，無法判斷；但因為不是第一手資料，只能參考。又上述都是姓名齋號印，並不是被作者指定或認定是專門為鑑定收藏時所製且專用之印，不如「建業文房之寶」、「內府書印」，徽宗的「宣和」、「政和」、「雙龍璽」，還有賈似道的「秋壑珍玩」等等，都是直接鈐見於紙絹之上；且印文直指鑑藏或專門用於鑑藏。其作為證據的價值自然要更高。

鑑藏印的兩個層次

要理清楚早期「鑑藏印」的基本脈絡和樣式，是非常不容易的。其中包含著實物、功用、存世方式、複製形態，以及相近的類別如「齋館印」、「字號印」，或許還有「閒章」（內容）、「款印」可以（形式）等等各種不同的歸類或分辨內容。我們目前認識所限，若要定位唐宋以來的「鑑藏印」，都是圍繞鑑定收藏而發，它有點像鑑分為兩個層次：一是專用的鑑藏印——從印面文字到用途到形制，都是圍繞鑑定收藏而發，它有點像鑑定青銅、陶瓷、玉器時文物鑑定專業通用的「標準器」；二是使用於鑑定收藏場合的、有特殊標誌如反覆使用的古人姓名齋館字號印，含有明顯的鑑定收藏標識功能的款印之類。

二〇一五年九月，北京故宮九十週年院慶，舉辦規模宏大、被稱為是全面曬家底的「《石渠寶笈》特展」。我應邀前去參加學術研討會並作主持評議。當時民間最熱情高漲的也最具話題性的，當然是皇帝老兒禁宮內的鑑藏故事。尤其是〈清明上河圖〉跟前，人山人海，萬頭攢動，清晨排隊排十多個小時到晚上故宮關門還輪不到；甚至還發明了「故宮跑」的比喻。但我當時印象深刻的，卻是在武英殿一進門處，以投影打出《石渠寶笈》中最經典的皇家庋藏活動中那些著名的鑑藏璽印，而且也有璽印實物櫥櫃展示；甚至還有指明哪些印專門用於哪類內府藏品或幾級品的詳細說明。其中許多著名的鑑藏璽印，如「三希堂」、「石渠定鑑」、「御書房鑑藏寶」、「重華宮鑑藏寶」、「乾清宮寶」、「三希堂精鑑璽」、「石渠寶笈所藏」、「乾隆御覽之寶」、「嘉慶御覽之寶」、「寶笈重編」、「八旬天恩」、「古稀天子」、「八徵耄念之寶」、「五福五代堂古稀天子寶」、「太上皇帝之寶」、「懋勤殿寶」、「乾隆鑑賞」、「乾隆宸翰」、「宜子孫」、「內府圖書」等等，約在五十餘方左右。而其中最主要的十幾枚，在最著名的古法書名畫如〈伯遠帖〉、〈蘭亭序〉帖上都有印跡。若不講年代早晚，只論清

代，這些倒是真正的專用專文的「標準器」，只可惜它是皇上的派頭；標準是標準了，但這樣可望而不可即的、超奢華超體量數量的標準「鑑藏印」，平頭庶民哪得望其萬一？

自古以來風雅文韻的「鑑藏印」，沾染上清宮的皇氣，怎麼看都有些變調。有如看簡潔的明式家具之後，再看繁瑣飾華的清式家具，怎一個「歎」字了得？

二〇一九年一月十日

中國畫色彩觀的哲學性（上）

中國畫史研究中，究竟有沒有「進化論」的影子？恐怕很難遽斷其非。我們在觀賞〈簪花仕女圖〉、〈虢國夫人遊春圖〉這樣的唐代人物畫時，如果回想起最早的卷軸畫是出土於長沙的戰國時代的帛畫〈夔鳳人物圖〉和〈御龍圖〉，除了墨筆勾線之外，仕女人物造型基本上是平面的、裝飾的、紋樣的。而且沒有色彩，只是塗墨和空白交替。

「五色」出於早期的思維和概念

那時可不像後來許多理論家的諄諄提示，所謂的中國畫是五彩繽紛後的歸於水墨素白，還有什麼「墨分五色」的名堂；在戰國時期一直到秦漢，中國畫除了有硃砂礦質塗抹之外，求顏色斑斕而不可得，絕對不會端著譜兒說我們拒絕五彩而專門鍾情於水墨以示高貴。也即是說，那個時候是沒得選的。

這就看出了畫家（當時是畫工）與哲學家、詩人的截然不同來。哲學大師老子有言，「五色令人目盲」（《道德經·第十二章》）；孔子有言，「繪事後素」（《論語·八佾第三》）；更有《詩經·衛風·碩人》還有「素以為絢兮」。無論是素在前還是素在後，當時的文士包括哲學家和詩人，都首先重視「素」的地位和由此引出的所謂傳統審美觀。但同為戰國、秦漢的畫工畫匠，卻沒那麼深奧而高傲，他們苦於求「五色」而不得，根本不在乎會不會「目盲」。

那麼，春秋戰國時老子所言的「五色」，究竟是哪五種顏色呢？據典籍所載的序位乃是黃、青、白、赤、黑；即今之黃、藍、白、紅、黑五種原色，又曰「正色」。更有為了證明這五色的合法性，甚至還搬出傳統的「五行說」即金木水火土來對應，如金（白）、木（青）、水（黑）、火（紅）、土（黃）。但這樣的附會雖未能盡然妥貼，卻影響久遠，代代奉為圭臬；時間長了人人習慣，也沒有人生疑了。尤其是還有文人將之比擬方位之東南西北中，中醫之心肝脾肺腎，音律之宮商角徵羽，以「五」為貴；再看五色之黃、青、赤、白、黑，顯然皆是出於早期傳統文明的同一種思維模式和概念邏輯。

從兩件帛畫出發，又經過了漫長的秦漢魏晉墓室壁畫和漆畫時期，繪畫的色彩使用儘管還很幼稚，簡單的不分層次的原色平塗還是最常見的做法。但從上古時期簡單的五色觀並予以「五行」式的解讀，隨著思維的進步和社會生活的日益富足繁盛，對色彩的要求也開始複雜多樣起來。比如在魏晉墓室壁畫中，已經開始有了個別的變化痕跡。比如，各種繪畫和工藝製作過程中，開始有粉紅—白與赤間，有青紫—赤與黑間；有翠綠—青與黃間；老子原有的「五色」是黃、青、白、赤、黑，被推為最基本也最權威的「正色」。而變化的色彩內容，有紺、紅、縹、紫、流黃，（一說綠、紅、碧、紫、流黃），為老子「五色」之輔，曰「間色」。

無「間色」不足以言畫

在哲學家和理論家看來，「正色」威嚴不可動搖，而「間色」則為輔助，地位次之。但對於一個真正的畫家（畫工、畫匠）而言，「正色」用處反而不多，絕大多數情況下，則是「間色」的橫行天下。甚至可以說：無「間色」不足以言畫。

這是因為，任何一種哪怕最純正的「正色」，在各種不同光線、明暗和環境色、並列色的影響下，

必然不可能保持完全的「正」，而必會偏向某一面，從而漸漸轉換成為「間色」。生活中各種色彩的千變萬化，也必然是在「間色」範圍中的變化。亦即是說：「正色」只是提供標準樣板供人沿循使用，「間色」才蘊含了無窮可能性。

色彩上的大發展，並不是在趣味高雅的宮廷御畫院，而恰恰是在生機無限的民間。其實，從戰國帛畫以降，在南北朝時期墓室壁畫和棺槨畫，以及墓葬中最常見的漆器色彩重紅黑中可以看出，其應用時通常只重概念正誤，色彩單調還處於小心翼翼的象徵功能之間，但在這同時，已經有敦煌壁畫的五彩絢爛、富麗美豔的重彩畫風，其一種觸手成妙、橫斜無不如意，甚至是略見混亂無序、肆無忌憚的色彩表現，簡直令人瞠目結舌。亦即是說，在當時，除了帛畫、墓室壁畫和漆器，當然還有漢晉服飾用色的講究「正色」的系列以外，還有一個完全民間的、非中原儒家文化標準的敦煌石窟壁畫的用色系統──它生發出無窮無盡的「間色」，打破了自古以來繪畫色彩重象徵、重概念含義、重標識的文化依附功能，而以一種自由自在隨心所欲的揮灑，展現出蓬勃的、積極向上的生命姿態。直到今天，還有許多畫家癡迷於敦煌壁畫，為它的狂放不羈和燦爛輝煌的色彩所折服，從而形成了對中國繪畫史中色彩史的另類解讀：這是一種除敦煌以外無法重複的解讀。

以此對比著看古來存世的第一件卷軸畫隋展子虔〈遊春圖〉，畫自是好畫，但在色彩上仍然是十分約束收斂，並非無所顧忌和盡情放肆。傳為顧愷之〈洛神賦〉圖，因被疑為宋摹本故不足以為證。而從〈遊春圖〉以下，到了唐代，一大批仕女畫中的新穎的色彩表現，開始告訴我們在卷軸畫系統（而不是敦煌壁畫系統）中，竟有了一次大轉折和大變革。〈簪花仕女圖〉中仕女的衣飾用色，光紅色就有了十幾種不同明暗、不同光線、不同冷暖、不同色相的細膩表達。這樣的細緻區別，當然都是當時畫工畫家們活用「間色」而不是固守「正色」的結果。戰國長沙出土帛畫的〈夔鳳人物圖〉等作為不用色的卷軸

畫，可稱第一階段；漢魏晉墓室壁畫的只用少數幾種「正色」為第二階段，展子虔〈遊春圖〉作有節制的色彩展開，是第三階段；到唐代仕女畫即〈虢國夫人遊春圖〉等，以有色調的「間色」發揮和細分為第四階段。這樣，在另類的敦煌壁畫系統以外，我們在卷軸畫（它是中國畫傳統認知上的本體），大致找到了四個循序漸進的分期發展軌跡。

二〇一九年一月十七日

中國畫色彩觀的哲學性（下）

「色不礙墨」與「墨不礙色」

走向成熟期的唐宋中國畫色彩觀，走的並不是西方的方法。以墨線勾勒為造型基本形式語彙，使中國畫中的色彩，始終是依附於造型墨線而行，古代畫論在記錄畫工口傳心授的祕笈時，有「色不礙墨，墨不礙色」之訣，但其實，「色不礙墨」才是真正的原則。墨為君，色為臣。在壁畫世界裡或許還有畫工以平面的原色堆積的做法，但在卷軸畫史中，卻百不一見，基本上是依墨而行，不可能產生「墨」反而「礙色」的情況。而且，色彩本身並不具有造型能力，而是為造型提供輔助，謝赫六法有「隨類賦彩」，請注意這個「類」字的含義──不僅僅是「視覺」的（生理的、直覺的），還是「類型」的（觀念的、人文的）。在此中，人文觀念的經驗認知在控制著直覺感觀的視，所以許多學者認為中國畫色彩理論，是文化式的出發點而不是生理直覺的出發點。通俗地說，是它按道理應該是什麼顏色或我此時希望賦予它什麼顏色，而不是我看到了什麼顏色。這即是說：一時一地的根植於人體生理機能的本能直覺經驗，必須讓位於傳統人文精神和歷史觀、審美觀的引領。而在我們看來，前者是科學，而後者是人文。

最有趣的例子是文人畫史上的「硃竹」。相傳畫朱竹始於蘇東坡，蘇髯在試院判卷用硃，興至無

墨，遂用硃筆畫竹。有譏之日，世有墨竹，何取朱？坡曰，世本皆綠竹而無墨竹，然既可有墨竹，何不可有朱竹？完全是文人自出新意的任性解讀。但朱竹一系，由此卻綿延不絕矣！如元時宋仲溫（克）亦有試院卷尾以硃筆掃之，管道昇也嘗畫懸崖朱竹，明清畫朱竹者更多。雖然未見自然界有赤朱之竹，但因為蘇東坡認為畫竹就可以用朱紅色，於是構成一個文化史視點，大家都樂此不疲了。若論中國畫的色彩觀，此可謂典型之一例也。

唐宋以降的色彩，是由全盛再走向衰弱。一是崇尚水墨以適應文人畫，不耐煩精雕細刻的匠作之風，自然在色彩上取簡略而寫意了。二是受「正色」君領「間色」臣的習慣影響，多以硃紅為主色調，兼取白、黑、青色為輔，如閻立本〈步輦圖〉、周昉〈簪花仕女圖〉、張萱〈虢國夫人遊春圖〉、〈搗練圖〉，直到五代顧閎中〈韓熙載夜宴圖〉，基本用色，都不出「正色」和「間色」十餘種，並不像敦煌壁畫那樣令人眼花繚亂眾彩紛呈。其沉穩而雅致的格調，實在是只研究西方色彩學或習慣於油畫、水彩、水粉的畫家所難以理解和把握的。

「固有色」與「觀念色」

去歲冬率眾生專程赴遼寧省博物館，親睹了著名的〈虢國夫人遊春圖〉，據說這也可能是宋摹本，但去唐不遠。其中人物衣飾的淡青、深青、菊花青、胭脂，加上烏騅之黑驅，侍衛銀袍粉白，細節如貴夫人之青襖、紅裙、白巾、綠鞍、黑鬢，既無受光後的色彩變化，也無環境色的相互影響。基本上都是「正色」、「間色」之間的協調與調節而已。過去，我們認定中國畫的這種色彩特點，叫「固有色」，而且這一術語已經沿用日久﹔現在，還可以多加一個概念術語：可稱為外國沒有而獨具中國特色的「觀念色」。

中國畫的色彩史，在中世紀以後，開始有了明顯的分道揚鑣的「雙軌制」現象。發展的主流形態，是「水墨化」傾向，藉助於寫意文人畫的大盛，講究筆墨、「墨分五色」，當然也有一個從工細精密、刻畫入微到縱筆揮灑的演變過程。前者，可以擷取傳為五代徐熙〈雪竹圖〉為經典範例，謝稚柳先生認為這是失傳了的「落墨法」存世孤例。至於後者，則元明清的黃公望、董其昌、八大山人、王原祁亦是佼佼者，逸筆揮掃如八大，筆勁墨醇如王原祁，皆是不世出的絕代高手。

而作為一個非主流形態的重彩畫，除壁畫之外，在中國畫世界中，也有如宋徽宗〈瑞鶴圖〉這樣鮮豔又罕見的純色寶藍底和金殿黃瓦白鶴飛翔、王希孟〈千里江山圖〉之大青大綠層巒疊嶂中色彩層次豐富，還有如指為遼畫的〈丹楓呦鹿圖〉等等，明代仇英是工筆畫青綠山水的大師級人物，至清末任伯年則是寫意人物畫卻用色豐富而靈活，有時以色代線代形，亦是中國畫色彩史上開宗立派的大人物。

回到中國畫色彩觀的話題上來。作為「正色」的五色即紅、青、黃、黑、白，仍然是中國人色彩尤其是「觀念色」的主體。與其他西畫色彩系統不一樣，在中國人的人文歷史結構中，色彩之間不是平等的，而是必須分三六九等的。「正色」五色最高，處於至尊地位。「間色」次之，根據客觀需要多為世間活用之、輔助之。然捨此之外的色彩，大抵被排斥或最多偶一出現，「不足為訓」耳！於是，「環境色」、「受光色」等等，只能隱性地存在於一些個別案例中，皆無法成為正脈。

還是回到蘇東坡，傳頌千古的〈前赤壁賦〉中有云：「耳得之而為聲，目遇之而成色」，這是千古名句。但是，凡「目遇之」者真的即能成「色」？一千個人的「目遇之」，一定是同一個「色」？恐怕亦未必，沒有經過中國人歷幾千年形成的人文精神和審美觀念的篩洗，「目遇之」未必即成其色。西方人「目遇之」，其所成之「色」，恐怕亦是截然不同的。西方式講求物理、生理真實的「受光色」、「環境色」，出於科學思維立場；而中國畫的「觀念色」卻是基於人文歷史和認知方

式，它甚至在特定條件下，可以是事先給定的。

這幾乎成了一個比較文學、比較繪畫色彩學的命題，看官聽說，是否有點扯遠了？

二〇一九年一月二十四日

佛造像和「造像記」（上）

魏晉南北朝時期，中國金石文化的發展在兩漢碑版摩崖之後，發生了兩個方向的轉進：一個是從曹魏禁碑開始算起，大量地下墓誌被應用製作以敷社會之用，從墓上樹碑到墓內置志，由豐碑巨額轉向中小型的方正平整，又從漢隸轉向楷正，風氣為之一變。這一點，可以由今天數以千計的墓誌銘出土得到佐證。另一個是隨著佛教的大規模進入中土，開始流行造佛像、鑿佛龕為亡故的父母、兄弟、姊妹、夫妻等亡魂超度祈禱冥福，為一家、一族、一人的遇災遭難罹病和遠戍邊軍長久未歸而祈佛法保佑；通過造像敬佛，以實際上的作為來表示虔心並留下紀錄，參與的人一多，更有互相攀比佛造像大小、精粗多寡以示高下，試圖最大限度地爭取佛祖的關注庇蔭。

立佛造像：以求佛緣以祈冥福

佛造像在當時是隨著佛教的普及迅速發展起來。但它的區域性也很強。雖遍佈南北，而聚集性很明顯，有幾個中心地域。最著名的當然是洛陽龍門石窟造像群。但也有河南鞏縣的石窟造像、山東響堂山千佛山北齊造像等數十處。更值得一提的，是吾杭靈隱飛來峰石窟的從五代吳越至宋初的造像。至於西北，如甘肅敦煌莫高窟、大同雲岡石窟、甘肅麥積山石窟乃至四川巴蜀和藏區，都有關於佛造像石窟的發現和記載，無非是有些地方的石窟佛像被發掘之後，因為沒有銘文刻鑿而難以考證其時代地域諸緣

由，難以進入金石學家和文史學家視野，從而難以進入歷史而已。

立佛造像以求佛緣以祈冥福，於是就有了建石窟鑿佛龕的需要，一方面佛為至尊，不可令有風曬雨淋之虞，先鑿佛龕以雕佛像，有如先建一虛擬的屋宇廳室空間以奉尊者，自是供奉出資立願人必然會有的想頭。富豪大族者不吝錢財，講究氣派宏大兼顯虔敬，而中產以下、小官微吏甚至一般殷實百姓，則量力縮小空間，但作為佛首佛軀所立的空間「龕」和龕內立佛像，自然必不可少。洛陽龍門有大小佛龕近兩千之數。從北魏孝文帝遷都洛陽以來，一百五十年之間，鑿龕造佛像竟達十萬餘尊，星羅棋布，在幾個山壁上密集分佈左右上下，錯落位置，挨挨擠擠，十分集中。唐貞觀十五年（六四一年），著名書法家褚遂良有〈伊闕佛龕碑〉刻於洛陽龍門石窟山崖壁上，其上有句云：

若夫七覺開緒，八正分途。離生滅而降靈，排色空而現相。唯妙也，掩室以標其實；唯神也，降魔以顯其權……功既成，俟奧典而垂範；跡既滅，假靈儀而圖妙。是以載雕金玉，闡其化於迦維；載飾丹青，發其善於震旦。

這段駢儷鏗鏘的文字由褚遂良的遒勁楷法書出，對於洛陽龍門自六朝以來的幾千間大大小小的佛龕和佛像，實在是非常精闢又文采斐然的概括。

造像題記：採取永恆而與天地日月同在

立石窟、鑿佛龕、雕佛造像，本來是中國美術史、雕刻史的內容。上引文中有「雕金玉」、「飾丹青」云云，已經可以窺出其定位。但石窟佛像很多，而在每尊像的上下左右，凡佛龕連接排列之稍有空

隙處，都有大小不等的題記即造像者姓名、祈願等文字紀錄共計三千多塊。因其字跡生拙，比之漢碑、

唐碑之堂皇肅穆嚴整而法度井然，依附於佛造像雕刻的隨記文字，乃是由初通文墨甚至目不識丁的雕匠

（而非書法家）依樣信手鑿出，許多情況下是歪斜無定，且還有缺筆漏刻或俗寫訛謬，聊無字法、筆

法之雅美，故而長期以來是不受史家重視，以為不值一顧。佛窟、佛龕、佛像，本來主體是雕塑、雕

刻、雕琢、是「丹青」；鑿刻乃工匠之職，原也與書法沒有多少關係，偶留文字，記名錄事而已，實

在不值得認真對待。

佛造像刻在天然的山岩崖壁上，是常例。典型的當然首推洛陽龍門造像群。連褚遂良〈伊闕佛龕

碑〉也是刻在龍門山壁之上，故而叫它「碑」並不準確，應該叫「伊闕佛龕」之「石刻」或「摩崖」或

「頌」更貼切些。但長久以來，入鄉隨俗，大家叫習慣了，明明是摩崖，也就籠而統之泛稱「碑」了。

之所以要在山岩崖壁上刻佛造像並題記，當然是取它永恆而與天地日月同在。龍門石窟中的佛造

像，一般只雕面相、身像部份，背部不雕而與石崖天然相連接。佛造像無法移動，除非山川變異，不然

佛造像就永世不滅。這正是出資雕像祈福的善男信女無論高官豪門或士庶百姓們的共同心願。但也同樣

是在北朝之時，開始有了佛造像世界中的「可移動文物」——大都呈四方圓柱體或圓錐體或塔形上窄下

寬之體，四面各雕佛龕內置佛像，亦有銘文，相比於山野懸崖上的佛造像的銘文粗疏，它卻十分嚴整。

幾年前曾有一朋友過訪，貽我兩尊。當時百思不得其解，猜不出它的用途，後來接觸所見同類「四面

像」日多，仔細想來，這可能是名寺大廟或高塔窟室諸建築中作為四樑八柱尤其是庭柱的材料，本是用

以支撐屋頂以防塌陷。有些是在石窟中天然石柱中進行雕刻，有些是在廟宇起建時人為構築。甚至還有

可以連續分為五級七級相疊成柱、而各級佛造像基本尺寸形態相似的情況。在文字則成「經幢」，在佛

像雕刻則成「四面像」。

「四面像」石刻造像因為可移動而便於流通，存世甚多，乃猜測古時候也有「批量生產（琢刻）」的可能性。更想起佛偈有「救人一命，勝造七級浮屠」，佛語「浮屠」即塔。但何謂「七級」卻語焉不詳。而這種作為庭柱的「四面佛像」，從地到頂累級而上，疊到七級，以至於「七級浮圖」成為常用俗語，這樣解釋，似乎也合於情理。

二〇一九年一月三十一日

佛造像和「造像記」（下）

「造像記」才是「文」

「造像」是指「圖」（立體的雕刻），而「造像記」才是「文」，記文也。所以中國美術史、雕刻史上有「造像」；而中國書法史上則有「造像記」。過去我們許多書法史家寫論文提到龍門造像，都用「造像」一詞，其實是不準確的。因為它會讓我們誤以為是指美術史上的石刻人物造像而與書法無關。

嚴格的稱呼，必為「造像記」。這才是文字對象，是書法史的一個有機組成部份。過去帶學生臨習魏碑書法，風格形式上分四大類，碑版、摩崖、墓誌、造像記。我有強調：墓誌銘的「銘」字可省，因為「志」即指文字；但造像記的「記」字卻斷不可省。有它才是文字書法，無它則成美術雕刻矣──當時有同學解釋作業侃侃而談，碑版、摩崖、墓誌、造像，都是兩字一句，十分整齊，我卻說整齊固然整齊了，但意思卻有差錯了。墓誌可省「銘」，而造像必不可省「記」。做不到兩兩整齊也沒辦法，做學問，總不能以辭害意吧？

造像記（尤其是龍門造像記）在今天被指為書法經典，北派極則。我們看到的是印刷品，一大摞精美的字帖中，造像記《龍門二十品》是與王羲之〈蘭亭序〉、〈聖教序〉、歐陽詢〈九成宮〉、柳公權〈神策軍碑〉、趙孟頫〈膽巴碑〉等我們向來奉若神明的名家法書並列在一起的。歐顏柳趙莊嚴肅穆高

不可攀，《龍門二十品》既進入這一序列，當然也就跟著高不可攀。它的經典性毋庸置疑，但這卻是一種籠統之論。

一九八五年，我在中國美院留校當老師後第一次帶書法本科生班，擬定取西安、洛陽一條線。我忽發奇想，要求每個學生到洛陽龍門石窟後，必須合力完成一個作業：把龍門的古陽洞、賓陽洞中最赫赫有名的二十品，七位同學分工畫出方位圖：佛造像在哪個位置，佛造像本構成一個什麼樣的關係？大小比例，是像與記等大還是大小懸殊差五到八倍？造像記的位置有無規律？出發前這些剛剛大二的學生無不忐忑不安，因為從來沒有老師上書法課要他們畫地圖，而且外出考察也是第一次，毫無經驗，不知道會遇到哪些挑戰。但一圈回來後所交的作業，卻有非常鮮活之感。尤其是印證了我當時的一個判斷：今天至高無上的北派經典極則「龍門二十品」，其實就是出於北魏時期的山阪草民、村野匹夫、職業多為雕刻工匠也許個別還目不識丁的匠作之手。要麼刻得很粗糙生硬，要麼減筆漏刻，〈龍門造像記〉的審美，主要並不是來自於漢字書法從秦篆、漢隸、魏晉章草行札的縱向書寫傳統，而是以雕刻工匠的眼光趣味，習慣於講究雕塑造畫以形為上之審美為橫向依託。而且處理「造像記」的外形尺幅排列，也能看出當時刻手應該屬於缺乏書法意識，信手揮出、十分隨意而沒有強調固定規則的一面，比如它在佛造像雕刻的底下、頂端、左側、右邊，大小不一，形狀不一，顯然是隨手即興與刻鑿並無事先的謀劃確定，哪裡有空隙，就把文字填到哪裡。至於一篇之中，有疏有密，行不成陣、字不成列者十分常見。

「經典」成於時代所需

綜合看來，今天我們認它是北碑刻石「經典」，是我們站在今人審美角度上的重新詮釋和解讀，而

當時在龍門的雕刻工匠自家卻完全不具備經典意識，往世俗裡說，它就是一份職業、一個餬口飯碗；更以在錘打刻鑿過程中，是佛造像為主，造像記既為附屬自然無須多費心力——相比之下，佛造像是必須精美以討主家（委託方）歡喜，而造像記則只要不缺即可，好壞正斜均可忽略不計。

但正是這種無可無不可的率性隨意，讓我們看到了一種活潑潑的天機，是一種雲卷雲舒、橫斜無不如意的格調。就像我們今天看〈蘭亭序〉、〈祭姪文稿〉是古今絕唱，但當時人的書寫，它就是一稿本而已；隨性塗抹竄改，並無正襟危坐之姿。換言之，這個「經典」，是根據今天我們的需要給定的，而不是當時「在場」者的願望和目標。

此外，一般來說，佛造像和造像記都是在石窟壁上開鑿，面相身軀向外，背貼山岩直壁。由於石壁石像連體，不可移動，後來文物偷盜者為牟取暴利，整尊體量太大，遂只盜鑿佛頭，販往國外。龍門石窟的佛造像的佛首幾乎被盜鑿一空。更有一些供於廟宇佛堂中的小型石刻佛造像，十分精美。往往在佛造像的背部刻有銘文，記有出資人、家屬父子、供佛緣由、年份等等，與石窟造像的文字記載在體例上大致不謬。但這類立體的圓雕式佛造像的「記」，以其體積小，通常只刻有幾十字。又還有一類以平面碑形的佛造像：碑面刻佛龕、佛像或供養人像，更有花草星辰、日月鳥獸，雲紋環繞，螭龍盤曲，而在碑之下方刻造像銘記文字。如果是一個大家族的功德，人數眾多，還會在碑側兩端甚至碑陰上都刻有共同出資敬佛的族人姓名。

至此，我們可以有如下概括：

一、「佛造像」是美術，是雕刻。而「造像記」是文字、是書法。二者不可混淆。

二、造像可分三類：石窟貼壁佛造像（不可移動）、圓雕立體供奉佛造像（可移動）、碑形平面浮刻佛造像（可移動）等三大類型，均可各自成系列。而造像記則彼此差別不大，均只是承擔輔助的記事

功能，肯定不是主角。

　　三、我們今天從審美出發，才賦予了它深厚的美學含義：使它首先作為南帖的對應面「北碑」的極則而擁有不可動搖的經典地位，更清晰地區分出碑版、摩崖、墓誌銘、造像記四大類型——請注意，不是「造像」，而是「造像記」。

二〇一九年二月十四日

「全形拓」之源流（上）

西泠印社百年社慶以後的十五年間，我們大力提倡「重振金石學」，首先把追蹤、復原傳統金石學中青銅器「全形拓」，即「器物拓」作為一個急需搶救的「重振」方向來作不遺餘力的推動。在十幾年前，它是一個瀕臨滅絕的傳統文化形態，存世還掌握這一行技術的民國初中期那一輩皆已寥寥無幾，碩果僅存且步入老衰之年。五十歲以下的，幾乎不知「全形拓」為何物。泰山將傾，失傳的歷史，看起來無可避免，也無法挽救。

「全形拓」的來龍去脈

在我們立志要調動百年西泠的所有資源，來試圖不自量力地拯救「全形拓」之前，先得梳理一下這個「全形拓」（器物拓）的來龍去脈，這就要從古代的複製技術談起。

中華文明承傳和傳播的最早方式，就是被列為「四大發明」之一的印刷術。從唐代雕版印刷到北宋活字印刷，包括銅活字、木活字、鉛活字，文字（文化、文明、文獻）的複製和傳播，從寫卷到書籍的形式演進，印刷術迅速成熟且在手抄之外另闢新境。始終貫穿於幾千年歷史。這是一個龐大無比的話題，因為不是我們的討論重點，故而忽略不作展開。

除了文字（文獻）的複製傳播之外，圖像的複製和傳播，始終是一個難題。岩畫、壁畫、帛畫是有

效的傳播。但若論複製，除了一件件手工抄摹之外，別無他途。唐摹本〈蘭亭序〉、〈萬歲通天帖〉，宋摹本〈虢國夫人遊春圖〉、傳顧愷之〈洛神賦〉圖卷，皆是複製等於「複本」，而無法像印刷術中的古經卷、古典籍那樣化身千萬。

後漢時代蔡邕書「熹平石經」及魏「正始三體石經」，一經刻石，立於鴻都門學，據當時記載是觀者如堵，車水馬龍，巷陌填塞。這當然只是指觀者讀者或經生儒學持所用抄書來核對經典並發現謬訛者。但既有石刻，自然可以以紙作墨拓，三十五十不限，自可化身百千。於是，藉助於紙張的發明與廣泛應用，新興的拓墨技術迅速發展起來了。這是第一次真正複製傳播技術的「革命」；比印刷術發明還要早許多年。

自漢代碑刻以後，墨拓複製技術初起於漢魏兩晉南北朝，大盛於隋唐，尤以宋為大成；至元明清歷久不衰。今日傳世拓本以宋拓最為名貴，即是明證。它與印刷術的區別是在於：它雖然也鑴刻隸楷篆草文字；但印刷術只取字符，只求千篇一律整齊畫一以便識讀，而刻石拓墨雖然也是取書法（漢字）的外形如顏柳歐趙篆隸楷草，但相比於雕版印刷，本質上它卻是「圖」而不是字符。亦比如，我們會把一部雕刻精美的宋版《史記》看作是文字印刷傳播的典範，但更會把一部宋拓《淳化閣帖》或《大觀帖》（同樣是漢字書法形態）看作是一種圖像複製傳播的典範。印刷術重在字形，而墨拓重在「字象」。字形符號統一，而「字象」必然千變萬化絲絲入扣。

金石學術成時尚

北宋有金石學。歐陽修、趙明誠以下，宋人對於古物如石碑、摩崖、刻帖的文字複製，自然是沿用平面墨拓古法；但「金石學」還有「金」即青銅彝器這一塊。銘文墨拓無誤；而千姿百態的青銅器器形

如何保存與傳播？宋人是以白描勾線畫法為之。這從許多宋代金石學圖譜如徽宗時《宣和博古圖》、薛尚功《歷代鐘鼎彝器款識法帖》、王俅《嘯堂集古錄》等等之中皆可見出——青銅器之銘文反而直接用墨拓取形，而器形卻只能間接繪製，顯然會令許多金石學家心有不滿又束手無策。當時沒有照相機寫真攝影術，對於器物之取形，始終是一個徒喚奈何的尷尬事。

以乾嘉道咸之際的阮元嗜金石考據為契機，對於器物取形之直接取於墨拓，學術界遂有了一個嶄新的突破。近代金石學大家容庚《商周彝器通考》第十章〈拓墨〉明確指出，彝器「全形拓」始於嘉興馬起鳳。又馬起鳳在一漢洗全形拓上有跋云「漢洗，戊午六月十八日，傅巖馬起鳳并記」，是年為嘉慶三年。又徐康《前塵夢影錄》竟有記載早期活動甚詳：

吳門椎拓金石，向不解作全形。道光初年嘉興馬傳巖能之。六舟得其傳授，嘗在玉佛庵為阮文達公作〈百歲圖〉，先以六尺巨幅外廓草書一大壽字，再取金石百種椎拓，或一角、或上下、皆以不見全體，著紙須時乾時溼，易至五六次始得藏事……攜至邗江，文達公極賞之，贈以百金；更令人鐫一石印曰『金石僧』贈之。

嘉道之降，阮元、張廷濟、六舟和尚、吳子苾、劉喜海、吳平齋彬彬秩秩，均為一時之選，又皆嗜青銅彝器收藏鑑定，於此「全形拓」亦極稱癡迷。但賴馬起鳳有倡導之功，六舟僧發揚光大之，遂成一代金石學術時尚。

二〇一九年二月二十一日

「全形拓」之源流（下）

引向專業化的第一代功臣

陳介祺是青銅器全形拓的廣大教化主，前他的諸公多是出於偶然的興趣愛好和獵奇嗜異，當然也不可或缺；而他卻是將之引向專業化的第一代功臣。

論及這一功臣稱號，是因為「全形拓」（器物拓）之成立和風行，乃是基於清代中期青銅器大量出世，私家的青銅彝器收藏成一種嶄新時尚。本來，自漢以來至少在隋唐之初，碑刻而傳拓墨本的事實已經被記錄在案。《隋書·經籍志》：「其相承傳拓之本，猶在祕府。」唐代臣下上表，有稱「臣謹打本分為上下卷，於光順門奉獻以聞」。這史料中所用詞「傳拓」、「打本」，當然即是指當時已有墨拓。而元和八年（八一三年）有「那羅延經幢」有記：「弟子那羅延建尊勝碑，打本散施」。既曰「散施」，那更證明墨拓必不止一本，十餘本重複的墨拓以求分散眾生化身佈施，以求澤被世間，乃是不爭的事實。只是目下傳世實物較少，證據尚未充份而已。

漢六朝隋唐以來兩千年，只有平面的碑拓墨本，並不聞有講究立體的全形拓。而直到乾嘉道咸之間，才開始崛起青銅器「全形拓」——彝器銘文之拓，本與傳統的碑版之拓相同。金石同式，橫向移植；可以手到擒來，不費吹灰之力。但每件造型各異的青銅器器形，平面墨拓卻絲毫無能為力。而陳介

祺在光緒初，因為自家青銅器收藏宏富，海內屈指，遂下決心要以傳統墨拓方式來解決青銅彝器整體器形的傳拓問題。但在技術上以什麼方式來完成這樣的新要求呢？經過反覆嘗試，陳介祺第一次採取了「分紙拓」法：將青銅器的器身、器耳、器腹、器足、各種不同部位的不同紋飾、包括銘文，均分解為局部縝密拓出，再依畫出器形圖而拼合成整器。這種技法因為可以精耕細作又化整為零，有如宋碑書法中有「百衲碑」，可以最逼真地表現出每一件青銅彝器的完整形貌和外觀形態。

傳世陳氏「全形拓」的代表作，首推他所藏「毛公鼎」大軸。在西方攝影照相寫真技術和珂羅版圖像印刷技術傳入中國之前，陳介祺青銅器「全形拓」的成就，堪稱是千古未有──收藏青銅器，以金石學大家巨匠的立場，倡一代風氣，還形成一個全新的「全形拓」、「器物拓」，有開宗立派之功。阮元、張廷濟無此構思，馬起鳳雖首倡而無此影響力，六舟僧又無此精研與成熟。一代風流，聚於陳簠齋一身是也。

在民國時曾風靡一時

清末專攻「全形拓」者，有周希丁、馬子雲、傅大卣，號為「全形拓三傑」。三人各互相差十歲左右，皆入民國，可稱又構成一個「全形拓」的全盛歷史時期。三人前赴後繼，又把此道推進了一步：從「分紙拓」發展為「整紙拓」而在精度和完整度方面更上層樓。而且三人皆學過西洋素描透視之法，所拓造型更為精審；其立體逼真之處，恐陳介祺一代大師亦未能專美於前。但時替世移，他們與陳介祺也有不同：陳介祺研究「全形拓」，一是取材皆出自家私藏，重鼎大器均集於簠齋；二是以私藏試驗，純出興趣而並無以技謀生之心。但周希丁、馬子雲、傅大卣均以拓技走天下，又都出身於琉璃廠古董文物鋪，周有「古光閣」；馬有「慶雲堂」，傅大卣更為周希丁之關門弟子，是以「全形拓」之絕技而謀食

者，所依賴的是琉璃廠市肆進出無數的古玩文物如鐘鼎彝器、甲骨玉石、印章銅鏡、硯銘造像、瓦當宮磚，範圍極其豐富蕪雜而廣泛。聞周希丁曾入故宮寶蘊樓一展拓墨絕技；馬子雲更是馳名天下，還於一九四七年被故宮博物院院長、西泠印社社長馬衡以專家身分延請入宮整理傳拓皇家所藏青銅大器，在故宮保存了「全形拓」極珍貴的金石學一脈香火；也因此相對更見正宗一些。此外，與一般拓碑工匠不同，周希丁著有《古器物傳拓術》，馬子雲著有《金石傳拓技法》、《石刻見聞錄》、《碑帖鑑定淺說》，以一技之絕而能著書立說，俾使斯文不墜，這正是「三傑」不同凡響之所在。

李學勤先生有一段話十分精闢。他指出：「全形拓」在民國時期曾風靡一時，這門已經絕跡了四五十年的藝術，在今天得以重生，實在是難能可貴又出人意料。前輩目光如炬，以此視我們西泠印社在「重振金石學」旗幟下重倡「全形拓」並蔚為風氣，豈得謂「好事」也耶？

末了補充更正一個重要史實。民國三〇年代後期，北京有「冰社」。我在《現代中國書法史》中曾經提及。其成員有：陳寶琛、羅振玉、易大庵、姚茫父、馬衡、齊宗康、周希丁、梅蘭芳、尚小雲、葉恭綽，後來好像還有頓立夫。站在百年西泠印社史研究的立場上，我一直把它誤當作一個印社來對待。但這次查閱資料才發現，他們主要是古物收藏家、拓片鑑定家，尤其是「全形拓」擁躉的角色；印學在這個群體活動主題中，並不佔核心地位。指實為「印社」，乃大謬解中小吻合、捨大取小而已，於是深責自己粗心大意。但能糾正以往的誤識，或許也可指為一個學術上的意外收穫。

二〇一九年二月二十八日

米芾〈研山銘〉、〈研山圖〉傳奇與「研山」主題（上）

宋代米芾有〈研山銘〉，為一代劇跡。原藏日本京都「有鄰館」。後出現在二〇〇二年北京的中貿聖佳季秋季大型拍賣會上，屬近時境外回流最著名的古書畫拍品。當時有多名文物界專家紛紛希望這樣的不世之作能留在中國，但也因此而引起了較大關注甚至真偽爭論。最後，由中國國家文物局以委託方式，於二〇〇二年十二月七日以兩千九百九十九萬人民幣拍得，歸藏故宮博物院。在近三十年的中國大陸書畫拍賣鑑定當代史上，世紀之初文化界文物界圍繞〈研山銘〉的討論爭執，以及由國家出面拍回絕世珍品的做法，絕對是非同凡響、十分令人矚目而不可忽略的濃重一筆。

關於〈研山銘〉，可歸納的訊息有如下一些：

一、這是一件流傳有緒的名跡。北宋米芾之後，曾入徽宗、高宗內府，有「內府書印」三鈐、「宣和」、「雙龍璽」圓印、「紹興」諸皇家鑑印以明流傳。又在南宋理宗時為權相賈似道所得，鈐賈氏「長」、「悅生」二鈐等賈氏鑑印。元代時為鑑書博士柯九思收藏，卷中又鈐有「玉堂柯氏九思」私印為證。明代見錄於張丑《清河書畫舫》，清代雍正間曾入四川成都知府于騰處。有「于騰」、「于騰私印」。陸續還有「受麟」、「陳浩」、「石甫」等名印和「周於禮印」、「夢廬審定真跡」，總共有鑑印二十三方之多。其後在二十世紀二〇年代流入日本，為著名的中國文物收藏「京都有鄰館」所祕藏。一件長久祕藏不為人知又在文物拍賣市場上新出現的古代作品，有如此流傳有緒的紀錄，誠屬難得。

二、〈研山銘〉長卷更有一個怪異特徵，全卷並非一揮而就一氣呵成，而是分為三段，組裝而成…

第一段是主體，是米老用其最擅長的行書、取南唐澄心堂紙書三十九大字。曰「研山銘…五色水，浮崑崙。潭在頂，出黑雲。掛龍怪，爍電痕。下震霆，澤厚坤。極變化，闔道門。寶晉山前軒書。」以拍賣價兩千九百九十九萬元加佣金為三千三百萬元，每一字價近百萬元。雖然傳世神品不可簡單作如此計算，但也從一個角度窺出它的極其珍貴的程度。

第二段是傳米芾為此一主題繪製的〈研山圖〉，畫研山一座，前有篆書題頭「寶晉齋研山圖」。在畫研山高高低低的小峰小柱上，錯落地標有「華蓋峰」、「月岩」、「方壇」、「翠嵐」、「玉筍下洞口」。又記「下洞三折通上洞；予嘗神遊於其間，龍池遇天欲雨則津潤，滴水小許在池內，經旬不竭。」幾乎是一個〈研山圖〉的地圖式標記。而關於此一件〈研山圖〉，據明代陶宗儀《南村輟耕錄》刻書時曾以雕版木刻〈研山圖〉一頁，並載有〈米芾自作記〉一則：

右此石是南唐寶石，久為吾齋研山。今被道祖（薛紹彭）易去……此石一入渠手，不得再見。每同交友往觀，亦不出示；紹彭公真忍人也。余今筆想成圖，彷彿在目，從此吾齋秀氣尤不復泯矣。崇寧元年八月望，米芾書。

記中所涉有米芾好友薛道祖，還有當時文人雅士之間的文房交易場面。薛紹彭換易此南唐研山入藏後，還吝嗇不肯再將之出觀舊主人米芾，場面甚是有趣，而且也凸顯出宋人風雅、米老狡獪之相。但此段文字只見後人記載而未見墨跡，也只能作為輔證而已。又後人提出米老寶晉齋中「研山」是出於南唐李後主李煜之文房，好像也有牽強附會之嫌疑。南唐雅石，不必非掛到李後主名下。

第三段是名家題跋，有米芾子南宋初米友仁、米芾外甥金代王庭筠和清陳浩跋。米友仁跋「右研山銘，先臣芾真跡。臣米友仁鑑定恭跋」；王庭筠跋「鳥跡雀形，字意極古，變態萬狀，筆底有神，黃華老人王庭筠」。而清代陳浩乾隆戊子之跋有「研山銘為李後主舊物，米老平生好石，獲此一奇而銘以傳之……」一卷之中，米顛和兒子、外甥均跋於同卷，這樣的一族名家「三人行」，卻是絕無僅有的。

就書畫鑑定的立場論基本印象而言，首段〈研山銘〉三十九大字，應該是米老親筆無疑。而次段〈研山圖〉畫法謹小慎微，又皆處處標注名目，與米芾的凝癲形象不太吻合。這一點，可以從傳世米芾〈珊瑚帖〉的珊瑚畫法純出書法寫意中對比而定。但當然要否定它也缺少憑據。至於三段米友仁、王庭筠一子一甥之跋，有指其是亦有疑其非。從文字內容和書法風格上看不出什麼毛病，但也不排除是好事者收藏家由別處移來的可能性。而即使是「好事」或者巧合，把這麼多的相關主題內容都匯聚在一起，形成一個巨大的「訊息場」，有著非常飽滿的「講故事」能力，至少在其他傳世作品中也極其罕見。

亦即是說：一卷〈研山銘〉，有法書、有圖繪、有題跋、有鑑印；還有宋徽宗、宋理宗、薛紹彭、米友仁、王庭筠、賈似道、柯九思；還牽涉到南唐李後主李煜，和南唐內府澄心堂紙，甚至還有鑑定界大家啟功、徐邦達指其真而傅熹年疑其偽，其中每一節，都可以引出一大堆生動有趣的故事來──這些林林總總，還真是一組「好故事」呢！

二〇一九年三月七日

米芾〈研山銘〉、〈研山圖〉傳奇與「研山」主題（下）

「香餅來遲」的風雅

〈研山銘〉和〈研山圖〉雙璧，其緣起是自五代南唐西蜀入宋所帶來的一股清新風氣，皇家好文藝，文人士子皆開始鍾情於丹青之學和翰墨之學，而於文房雅玩則予以特別重視。

米芾嗜愛的「研山」，之所以會附會到南唐李後主，應該與他的〈研山銘〉所用紙為南唐內府澄心堂紙有關聯。而「研山」之銘文，有「五色水，浮崑崙。潭在頂，出黑雲……」這樣的句子置於一方硯山石之上，怎麼看也是有著非凡的想像力，而且是文化內涵十足的。至於米芾在〈研山圖〉上不但繪其形，還為每一峰柱分別起名，如山林氣十足的名稱「華蓋峰」、「月岩」、「方壇」、「翠嵐」、「玉筍下洞口」等等，這樣的風雅絕倫，倘以歷史因果作檢視，只有宋人士大夫可為之，而唐以前之將相、州郡節度使則必無之。

比米芾早一輩的蔡襄與歐陽修，關於文房，就有過一段有趣的栩栩如生的記載，見歐陽修〈歸田錄〉。講的是蔡襄受託以精美書法抄寫歐陽修著《集古錄目序》，上石刻碑，辛苦勞作，歐陽修回贈「以鼠鬚栗尾筆、銅綠筆格、大小龍茶、惠山泉等物為潤筆」，蔡襄贊為「太清而不俗」。而後〈歸田錄〉又言，「有人遺余（歐陽修）清泉香餅一篋者，君謨（蔡襄）聞之，歎曰：香餅來遲，使我潤筆獨

無此一種佳物。」在其後，「香餅來遲」成了宋代文人顯示高雅情操和才藝風範的一個知名典故。

尋找米芾「研山之石」

宋代文人對於文房紙硯筆墨包括茶、香、水滴筆格供石，及當時名品如李廷珪墨、澄心堂紙的講究，可以說是如癡如狂且非常專業化。北宋初以蘇易簡《文房四譜》開風氣之先，而到了蘇東坡、黃庭堅、米芾、薛紹彭這一代，因有引領在先，更是不肯有絲毫懈怠湊數，精益求精。米芾在宋徽宗內府，曾有因奪御硯、墨沾衣袍失禮，徽宗笑而宥之的掌故。至於他「米顛拜石」的逸事佚聞，更是傳佈遐邇。這樣，〈研山圖〉作為文房妙品尤其是五代以來的「南唐寶石」，又是五代以來的「研」（通「硯」）山，其名貴珍稀自不待言。這樣，〈研山圖〉之圖繪，既是奇石巧山，又是五代以來的「南唐寶石」，又在米芾寶晉齋供奉多年，還有「抱眠三日」的傳說；被好友薛紹彭以他物換走，甚至米芾與朋友再登薛府求一觀而不可得，這樣曲折的故事情節和受關注度，決定了〈研山銘〉的大字精品必為米老登峰造極之作。而〈研山圖〉之繪則必為這一「研山情結」的來龍去脈作出交代，自取實錄而無可含混其意。從某種意義上說，〈研山圖〉是在為米芾得意之作〈研山銘〉的絕世無雙而作「註腳」，告訴世人為什麼米芾會有如此神來之筆的起因和緣由。歐陽修和蔡襄有「香餅來遲」的風雅；米芾埋怨薛紹彭易去此南唐研山後祕不再示人遂無奈譏薛為「忍人」，為免朝夕相思之苦，又重新繪圖以寄，種種「好事」之舉，無不見出米、薛二公之癡，而足為歐、蔡情調之貂尾續也！

「寶晉齋研山」之石當為靈璧之石，為後世所記載者有二。一是元代陶宗儀《南村輟耕錄》卷六，有「寶晉齋研山」之圖，木刻線描，形制題記與我們今天討論的〈研山圖〉幾乎一致，應該是對照原圖描摹複製下來的。二是明代林有麟《素園石譜》卷一，有「寶晉齋研山」一目，亦是版刻線描，但位置

標題略有不同。

更有趣的是：二〇〇二年中國國家文物局回購〈研山銘〉、〈研山圖〉，構成當時文物書畫界之一大事件，舉世議論文交口傳稱之後，由於研山的靈璧石本為世之名石；又上掛米芾、薛紹彭還涉及李後主李煜，竟有這麼多講不盡的故事，於是，有藏石家深信：〈研山銘〉、〈研山圖〉卷子既是從日本回流，那麼「寶晉齋研山」的原石，一定也是在日本，於是發動奇石收藏家紛紛組團飛赴日本尋找「研山石」。而在國內，也有許多有心人在留意此事，甚至還反過來「按圖索驥」：根據傳米芾〈寶晉齋研山圖〉的繪圖為原型，去尋找相似造型的「研山」之石，四處走訪名人書齋，出入拍賣場，或乾脆尋覓於荒野僻山，有言之鑿鑿者認為自己終於找到了原物。雖然是無稽之談，但從書畫界延伸到藏石界，有無數人在奔走尋覓，不斷有人宣佈找到了米芾研山之石。這樣只針對一件米芾「研山」之石的全社會發動的傳播效應和覆蓋面還有動員能力，卻是書畫史、文玩史上極其罕見的——古典「活化」，古為今用，其此之謂乎？

二〇一九年三月十四日

「符牌文化」與收藏研究（上）

青年時泡在美院圖書館，翻到羅振玉編的《歷代符牌圖錄》二卷（前後編）一冊，影印一大堆拓片，收錄各式古代令牌、腰牌、虎符、魚符、龜符合共計九十多種。有的還拓正反面，共有一百十多面。當時我在做書法史研究，專注於碑誌石刻拓墨大件，對這些小件的「符」和「牌」的形制和文字並沒有什麼特別的感覺，以為是羅王大師們做學問無聊了編著玩玩而已。

「符」的使用具有官方背景

後來興趣轉向金石學。必讀的第一部工具書，即是西泠印社第二任社長馬衡著的《中國金石學概要》，其中在第三章歷代銅器中列一、「禮樂器」、二、「度量衡」、三、「錢幣」、四、「符璽」、五、「服御器」、六、「古兵」六大類。符牌屬於第四類，而且是以符牌與璽印同列。共分為「符」、「牌」、「券」、「璽印」、「封泥」五類。這才知道，原來在馬衡先生的心目中，符牌不僅僅是玩玩而已，它在馬氏「金石學」的學科大盤子裡，是有「戶口」的，是金石之「金」的一個門類——當然它是小門類。

再後來，是在上世紀八〇年代後期，學術興趣廣泛，對古錢幣學很癡迷。戰國秦漢貝布刀錢，唐宋通寶，也能說出個子丑寅卯。還買過一部丁福保編的《古錢大字典》，每天像讀小說一樣津津有味逐頁

讀過去。又因陸維釗師命攻宋代書法史，想想錢幣上的「大觀通寶」乃是古錢之美的極品，但研究既多，毋賴我輩再疊床架屋。偶然發現南宋初高宗時曾發行過「錢牌」，不是幣而且並無廣泛流通性，但又有貨幣憑證功能，特定時代可代錢。於是查閱《宋史》、《宋會要》尤其是李燾《續資治通鑑長編》；寫成〈南宋臨安府錢牌的緣起及其性質〉論文。在錢幣學領域，這樣的選題當然不算主流而是邊緣，但至少是帶著問題，發人之所未發；在我的青年時代也算是一種學術上刨根問底的樂趣了。而這個「臨安府錢牌」，即是我們希望討論的古代符牌之「牌」。

符牌是一個統稱。「符」的使用更具有官方尤其是軍國背景。比如「虎符」就是調兵憑證，皇帝與領兵將帥各持一半，「合符以徵信」，所以又叫「兵符」。而「合符」取證之行為，亦成為今天常用漢語中「符合」一詞的根本由來。又以《史記》中著名的「信陵君竊符救趙」的典故中，作為關鍵憑證信物的「符」，成就了信陵君令後世千秋傳頌的一代功業。而「魚符」、「龜符」自隋唐以後，逐漸成為宰相大臣們出入宮禁的憑證。成為一種合法身分識別的標誌。相比於「牌」，顯然「符」更權威而莊重、兩漢至唐以前多見。其後元明清則多見「令牌」、「腰牌」，如明代錦衣衛、六扇門、東廠劍士刀客例佩「牌」以示身分；清代大內侍衛也皆有出入宮禁的「御牌」。這些場面，在今天的電影、電視中都可以輕鬆看到。

羅振玉編《歷代符牌圖錄》

羅振玉收藏之中，以秦虎符為最高：「秦甲兵虎符」歷來被引為虎符的典型樣本。其次則推「漢桂陽太守虎符」、「漢常山太守虎符」，羅氏註明皆原藏於濰縣陳介祺處。

《歷代符牌圖錄》有羅振玉序，羅氏自言：

由秦迄金，得符五十有二；又遼金至明之銅牌，亦巡符、佩符類也，得墨本十有八，附益之……皆取墨本精印，纖毫畢肖，可徵信傳後。至於考證，別為一錄，嗣有所得，當再賡續。復論次前著得失，以示來者，考古之士，倘有取乎？

最有趣者，為此序之落款，曰「宣統六年九月上虞羅振玉書」。本來「宣統」只歷三年（一九一一年為止），辛亥革命起，王朝覆滅，進入民國。何來「宣統六年」之說？實在是因為清帝雖退位，但眾多舊朝大臣尚書侍郎成為遺老，不認新朝，仍奉「宣統」為正朔以示忠於舊主。這樣才有了一個奇怪的「宣統六年」，實應是民國三年即一九一四年，羅氏才編成此書也。而更據史載，其書之出版也分歷二期。《前編》於民國三年（一九一四年）面世，《後編》則為民國五年一九一六年出版。

其實在羅氏之前，符牌已經引起金石學家們的注意。如清代瞿中溶（木夫）有《集古虎符魚符考》一卷；翁大年（叔均）有《古兵符考略》，但以羅振玉眼界之廣、收羅之細，卻都找不到瞿、翁原文，遂有羅雪堂感歎當依靠自家考證著論來立言。至於收錄符牌圖形成拓者，更是自宋即有，如宋人《續考古圖》有收「漢濟陰虎符」、「唐廉州魚符」。明顧氏《印藪》卷首亦收「虎符」、吳氏樹滋堂刊《秦漢印統》亦有收錄。但都是在金石著錄或印譜中插入一二頁而已，並非符牌專書。以此論之，羅振玉《歷代符牌圖錄》，可推為是此中的開山之作。

馬衡的「符璽」同節，是從對外社會功用出發，取「徵信」之意。而羅振玉的「符牌」同列，是從對內的性質畫一出發，先符後牌，重其自身的承傳流變。至於錢幣學介入，如南宋「臨安府錢牌」，是

極個別的案例。錢幣之有貝貨刀布到圜錢，是一個大趨勢。「錢牌」之出，其實和宋代交子、會子的紙幣出現一樣，皆是為臨時權宜而設。若論其通用性，是無法攀援於上古到中古、近古的「兵符」、「令牌」的。

二〇一九年三月二十一日

「符牌文化」與收藏研究（下）

第二輪符牌文化的歷史轉換

符牌之初，可以追溯到夏商之際，當時還未有冶金術，以玉製的「牙璋」，在社會上起著後來「符節」的作用。但其時，也已經有以竹為體的竹符。金、玉、銅、竹、木；皆可為符，王上發佈傳達命令調兵遣將，王與將帥各執一半，合以驗真偽。最早似乎應該是「玉符」，精圭和牙璋即是「符」的最早形態。其後則分為「銅符」與「竹符」。許慎《說文解字》釋「符」字：「符，信也。漢制以竹，長六寸，分而相合。」漢人「符以代古之圭璋」。以竹代玉，故「符」字從「竹」。而從玉符到銅符一段歷史，其實本來實物留存甚多，馬衡也明確歸「符」為歷代銅器一類，但這一「金」而非竹的質地特徵，卻未在「符」的字形學上呈現出來。

漢文帝二年，為漢立朝後首開造銅虎符、竹使符。見《史記·孝文本記》：「九月初，與郡國守相，為銅虎符、竹使符。」請注意它的不同稱謂：銅的是「虎符」，虎主兵，故遇重大國政要調動軍隊則用之。而竹的是「使符」，使多政事，是官府差遣公事勾當，專用「使符」。上刻者為官員的姓名籍貫、任職衙門，官位品級；卸任後納還，作廢終止。也有不記姓名的「使符」，可以傳遞移承，在下一任上連續使用。

如果說「使符」兼有明身分、立事功的「用」途，那麼隋唐後，開始出現「魚符」，只標身分，不重功用。不同官職，「魚符」的等級自然不同。古籍和唐代人碑上每有「佩魚」云云，茲舉兩例為證。

《新唐書・車服志》：

——中宗初，罷龜袋，復給以魚。郡王嗣王亦佩金魚袋，景龍中，令特進佩魚，散官佩魚自此始也。

——開元初⋯⋯五品以上檢校、試、判官皆佩魚。

更有《續資治通鑑・宋仁宗皇祐三年》記：「中書堂後宮自今旳得佩魚，若士人選授至提點五房者，許之。」這就是說，佩魚魚袋是一種等級資格，也有禁例，在重文輕武的北宋時代，只有「士人選授」才有這樣的待遇；非科班出身，非士子，非選授則不准為之。

至於其中等級，則三品以上佩金魚袋，五品以上佩銀魚袋。「附身魚符者，明貴賤，應召命」。由虎符而變為魚符，始於唐高祖時。舊《唐書・高祖紀・武德元年》：「九月，改銀菟符為銅魚符」，經過我們梳理，可以說是經歷了第一輪明顯的符牌文化的歷史轉換。

「虎符」到「銀菟符」、「竹使符」再到「銅魚符」。又《新唐書・輿服志》有更早的記載：「初，高祖入長安，罷隋竹使符，班銀菟符」，這樣，從「虎符」。

大面積的百官群體朝堂班列上佩魚起始於唐高宗永徽二年之後，「魚符」的傳世數量應該遠超於「虎符」。而在唐代末期，佩魚、金銀魚袋的做法，開始轉換成「牌」的形制。《宋史・輿服志》符券條有記載：「唐有銀牌，發驛遣使，則門下省給之，其制闊一寸半，長五寸。面刻隸字，曰敕走馬銀

牌，凡五字。首為繳，貫以韋帶，其後罷之。」定官品身分則為魚符，而差遣公幹則以銀牌，雖當時

「後罷之」；但到了宋明，則「牌」反成常態獲大用於時，而「魚符」則銷聲匿跡了。

明代以後，官宦大僚仍然出入佩魚，銅魚符、銅牌既沉重，木竹之符牌又簡易粗疏，於是開始盛行

「牙牌」。洪武十一年開始由朝廷定製「牙牌」，上刻持牌人姓名、官職、籍貫，資歷；並且從官僚擴

展為士紳。「牙牌」上的文字，除姓名官職之外，還有發牌年代、編號、甚至相貌。各級官員佩此，幾

如現時之身分證。我們可以把從唐佩魚到發遣使銀牌，再到宋代符牌文化如臨安府錢牌，再到明洪武時

期的「牙牌」現象，看作是第二輪符牌文化的歷史轉換。

「符牌」與「現代金石學」

符牌文化在中國歷史上的影響，在於它是一種身分等級、使命差遣、職司名項的標識。它的主要

作用是證真防偽。過去清代金石學家，本來是從玩古董的立場出發看符牌，所以在各自著作中會涉及

一二。直到羅振玉的《歷代符牌圖錄》出，收錄近百歷史文物資料，才算是真正把它畫出來，既構成了

一個金石學歷史學的科目；又使歷來流傳有緒的古符牌傳令者，成為文物收藏界的一個「新貴」、成為

考史證偽的重要可靠的依據。馬衡更是在《中國金石學概要》中單列「符璽」一目，把符牌與璽印合

稱，如果究其深意，實在是因為這二者都是取信的出發點：符牌是存職司之信，璽印是表個人之信。故

兩者洵為近親耳。

馬衡先生是現代金石學的學科奠基者，因為他有著作傳世。羅振玉雖不能稱是「現代金石學」，但

在傳統金石學格局中，他是卓然大家，無人可以比肩。當然，以傳統方法去研究金石學，證偽訂史，考

碣求石，議論周秦兩漢金石彝器碑誌，本來是羅振玉的拿手好戲，駕輕就熟，得來全不費功夫。但忽然

冒出這樣一冊《歷代符牌圖錄》，在傳統金石學中肯定既不是主流也不受關注。但有心蒐集，竟闢新域；則在羅氏「傳統金石學」格局中，卻屢見「現代」之意矣。有如馬衡創「現代金石學」卻不去多涉人人關心的重鼎大器豐碑巨額，反而對「金」之度、量、衡；「石」之「石經」序列，全力投入研究，成果斐然，其間反映出的，正是現代學術的最根本的素質：一、是盡量發前人之所未發，二、是強烈鮮明的「問題」意識。

指明羅氏《歷代符牌圖錄》的實例，和馬氏《中國金石學概要》中的「符璽」一節的學科定位，可譽為我們今天研究「符牌」文化的指路明燈，這樣的高定位，自是毋庸置疑的。

二〇一九年三月二十八日

上海「董其昌大展」與鑑定收藏史（上）

二〇一九年書畫界尤其是鑑定界最具有話題效應的是兩個橫貫中日兩國遙相呼應的超級大展。一個是二〇一八年十二月七日在上海博物館舉辦的「丹青寶筏——董其昌書畫藝術大展」；另一個是一月六日在日本東京國立博物館開幕的「顏真卿：超越王羲之的名筆」大展。顏真卿的情況，我們前已有文字討論之。而董其昌的話題，則還未曾涉及，有必要來討論一下。

「南北宗論」顛覆述史模式

二〇一九年三月十日，展覽已歷三個多月的董其昌大展迎來閉展式。我受邀參加結展式並參與論壇，對董其昌有過一番定位式的重新評價。其中談到：董其昌的山水畫「南北宗論」，是旨在顛覆歷來我們習慣的述史模式：即單線式的以朝代更迭名家輩出如魏晉之顧陸張吳、唐末之荊關董巨、北宋之范寬郭熙李成、南宋之劉李馬夏、元初之黃王倪吳、明之吳門沈文唐祝直到清初「四王」……它是以一個單線的唐宋元明清的年代順序作為主軸的：一個時代一種風尚，一批代表性畫家。

但「南北宗論」一出，中國畫史有了兩條發展軌跡，南宗以王維為首，北宗以李思訓、李昭道為宗。直到明代吳門畫派溫潤、浙派斬截；都是雙線雙軌，陽陰剛柔互為相濟，這是從董其昌開始首倡的繪畫歷史觀的獨特要旨，在他之前，並無人有之。而在他之後，阮元在書法界倡「南北書派論」、「南

帖北碑論」，可謂繼其後者。就衝這一點，董其昌就是當時第一等的畫史學家。因為有了這樣被明清畫史奉若聖明的經典學說，直到今天，在各種《中國繪畫史》的表述中，尤其是在各大書畫市場，尤其是拍賣會上，南宗各代名家的作品，其價格遠遠高於北宗名家。即使在鑑畫場合時，對南宗的文史和文獻引徵乃至風格技法引徵，也遠遠超過北宗畫家。董其昌的影響力，於此可見一斑。

定鼎「文人畫」概念及模式

董其昌的第二個大貢獻，就是徹底奠定了「文人畫」概念術語的核心和邊界以及其視覺基本樣式和筆墨符號程式。從最早的傳世號為「文人畫」的第一代如文同，蘇軾，我們看到了文學意念，詩詞境界對中國畫的橫向介入，但筆墨形式卻仍然是老式的描摹而不是寫意；元代從趙孟頫到黃公望、王蒙、倪雲林，開始有了筆墨程式上的大轉換大變革，到了明代才蔚然成風。而董其昌，正是一個在技法、形式、筆墨、寫意、書畫融合、詩畫一律還有鑑藏方面成為無可置疑的「定鼎者」。沿循董其昌承其衣鉢的清代山水畫，無論是正統的「四王」還是另枝旁葉的「四僧」，在圖式與筆墨符號上，雖然門派不同審美各異，但都是按照董氏「南宗」的價值觀來分出高下優劣的。

今天我們的書畫鑑定當代史，從清末民國到中華人民共和國成立後的故宮、上海博物館、遼寧博物館，從龐元濟這一代到進入專業的張珩再到吳湖帆、上世紀八〇年代謝稚柳、徐邦達、楊仁愷、劉九庵甚至國外的王己千等等頂級書畫鑑定家，所依據的，首先就是由董其昌倡導的「南宗」系統的筆墨程式標準。沒有董其昌，我們還真想像不出後代的專業鑑定家如何可能順利地行使自己的專業職責和統一判斷標準。可以毫不猶豫地說，在中國書畫鑑定史上，董其昌樹立的「文人畫」的筆墨程式標準，已經成為近現代書畫鑑定新體系的基本原則和核心內容——在古代繪畫鑑定上，標準是物象、圖像、意象的複雜

構成和組合方式；而在明代以來，鑑定標準開始偏向於筆墨程式和符號圖式。大鑑定家中，如徐邦達先

生被業界譽為「徐半尺」，意指一軸畫只要打開半尺即知真偽與畫家歸屬，絕無差失——靠的就是這個

爛熟於心的各家各派獨特的「筆墨程式」和「符號圖式」。至於謝稚柳先生的風格技法鑑定學派，更是

眾所周知的依靠「筆墨程式」和「符號圖式」，在古今鑑定史上創造獨特鑑定流派的典型範例。

董氏書畫鑑定觀和方法論

這次「丹青寶筏」展，初時以為是一個董其昌個人書畫作品展，但令人意外的是，展覽方「腦洞大

開」，把歷代名跡中凡有董其昌題跋的各件一併展出。於是形成了一個「董其昌鑑定題跋展」的極有特

色的板塊。與整個展覽互為映襯，熠熠生輝；與幾百件從各地乃至國外借展的董其昌書畫大作相比，這

些董其昌鑑定題跋的隨古代名作同時集中展出，具有極鮮明的辦展創新理念。於我們的研究鑑藏的主題

而言，實在是一份順序清晰可按、十分難能可貴的珍稀資料群。

董其昌是一個開宗立派的大角色。他的名聲顯赫，至少代表了一個朝代——即如書法史上晉有二

王、唐有顏真卿、宋有蘇米、元有趙孟頫；繪畫史上晉有顧愷之、唐有吳道子、宋有范寬、郭熙、宋徽

宗、元有黃公望、倪雲林一樣；明有董其昌，是書、畫兩樓代表，是毋庸置疑的歷史常識。但這是就個

人造詣之於時代影響力而言，其著力點首在傳世作品和創作風氣的引領。而「丹青寶筏」展告訴我們更

多的內容，是董其昌的收藏、他的眼界和見識，以及他在歷代名跡題跋中所透露出來的書畫鑑定觀和鑑

定方法論。喜歡他的作品風格的創作家們，可以不關注這些鑑定觀念與方法；但於我們這個「典藏」專

版研究的平台而言，這些卻是至關重要的一等一的構成內容。

二〇一九年四月四日

上海「董其昌大展」與鑑定收藏史（下）

收集展出董其昌的鑑定題跋書跡，當然要有堪稱豪奢的收藏條件。有賴於上海博物館在業內幾十年一貫的崇高威望，除了自己壓箱底的寶貝之外，於全中國各大博物館，乃至海外美國日本的著名博物館收藏，亦多有借展；遂成就有史以來聚集董其昌書畫題跋的最全版本；設若不是上海博物館的品牌，斷無此等大手筆也。

為記錄、展示這一超豪華的董其昌題跋「陣營」，以備後來者查考，我們開列清單如下：

一、是上博自家藏珍：

上海博物館藏東晉王獻之〈鴨頭丸帖〉、唐懷素〈苦筍帖〉、元王蒙〈青卞隱居圖〉、元倪瓚〈六君子圖〉、明戴進〈仿燕文貴山水圖〉以及有董其昌題跋的同時代即明代馬圖、曾鯨、李贊、釋憨山德清、許國、項元汴、莫如忠、韓世能、詹景鳳、孫克弘、莫是龍、馮夢楨、李日華、宋旭、宋懋晉、葉時芳陸樹聲北禪三人、丁雲鵬、陳繼儒等書畫作品。

二、是來自中國和國外各大博物館的名品劇跡：

美國普林斯頓大學藝術博物館藏唐懷素〈行穰帖〉和元趙孟頫〈湖州妙嚴寺記〉，天津博物館藏唐摹王羲之〈寒切帖〉，日本書道博物館藏唐顏真卿〈告身帖〉，遼寧省博物館藏五代董源〈夏景山口待渡圖〉，故宮博物院藏宋人〈溪山春曉圖〉和宋徽宗趙佶〈雪江歸棹圖〉，美國大都會藝術博物館藏宋

徽宗趙佶〈竹禽圖〉和北宋郭熙〈樹色平遠圖〉還有南宋李結〈西塞漁社圖〉，吉林省博物館藏北宋蘇軾〈洞庭春色、中山松醪賦〉，浙江省博物館藏元黃公望〈富春山居圖・剩山圖〉，美國賽克勒美術館藏明仇英〈朱君買驢圖〉等等。

我們一方面驚歎於董其昌當日竟有如此眼界和豐富的收藏朋友圈，能直接面對這麼多的劇跡；另一方面更發現，董其昌正是通過為朋友鑑定、和自己購藏的機會，通過題跋文辭，折射出他心目中的鑑藏觀。

——比如〈行穰帖〉後，董有長跋三則。一為釋文：「足下行穰九人還示應決不大都當佳。」二立鑑可：「東坡所謂君家兩行十三字氣壓鄴侯三萬籤者，此帖是耶？」三敘共賞：「此卷在處，當有吉祥雲覆之，但肉眼不見耳！己酉六月廿有六日再題。同觀者陳繼儒、吳廷，董其昌書。」更有一長跋敘其始末，不贅錄，但亦足見其考索鑑定之深厚功力。

——又比如王獻之〈鴨頭丸帖〉後董跋：「元文宗命柯九思鑑定法書名畫，賜以鴨頭丸帖與曹娥碑真跡。曹娥碑卷有趙孟頫跋，具言之；此卷止虞集記年。二卷，右軍父子烜赫有名之跡也。」討論元代內府鑑定專才如柯敬仲趙松雪虞集等，兼有具體情節故事。

——還有如南宋李結〈西塞漁社圖〉後董跋：「王晉卿山水，米海岳謂其設色似普陀岩，得大李將軍法，余有夢遊瀛山圖，與此卷相類。宋元名公題賞尤夥，可寶也。」

——又有如元王蒙〈青卞隱居圖〉董題：「天下第一王叔明畫。筆精墨妙王右軍，澄懷觀道宗少文。王侯筆力能扛鼎，五百年來無此君。倪雲林贊山樵詩。如此圖神氣淋漓，縱橫瀟灑，實山樵平生第一得意山水，倪元鎮退舍，宜矣！」

——再如元倪雲林〈六君子圖〉董題：「雲林畫雖寂寞小景，自有煙霞之色。非畫家者流縱橫俗狀

也。此幅有子久詩，又倪迂稱子久為師，俱所創見，真可寶也！」

董其昌題跋中涉及內容宏富，有區別鑑畫界活動、宋代鑑畫界活動、元代內府鑑藏人物、元四家關係等等珍貴史料，以上所引不過是滄海一粟，但窺一斑見全豹，海量的依附於古書畫名跡的董氏題跋，本來只是附屬品；但一旦在上海博物館展廳中，被創造性地作為單一系列的主體來展現之時，它竟有了完全不同的涵義。對這些題跋的系統解讀，足以中國繪畫史和中國書畫鑑藏史上的許多疏漏、缺失和不足。此外，因了董其昌的緣分，我們又一次有機會領略到像〈鴨頭丸帖〉、〈苦筍帖〉等深藏內庫的曠世劇跡，這又是極難得的機緣——比如我上一次在上博觀摩懷素〈苦筍帖〉，已經是二十多年前的事了。而觀摩王蒙〈青卞隱居圖〉也有十多年了。若沒有這次董其昌的理由，也許還是無福拜見這兩件不世名跡。

值得一提的是，本次大展中展出有董其昌《仿古山水冊》有六開本、八開本、十開本、八開本；《山水圖冊》八開本，十開本，又有《丁卯小景冊》八開本、《寶華山莊冊》八開本等等，展廳中還陳列有他的《畫稿冊》二十開本。董其昌傳世山水畫大立軸和長卷中的精品不少，但我之所以特別關注這些成套冊頁，是因為我隱隱感覺到，它們中應該有不少是作為課徒畫稿而在畫界儒林進行流通的。正是這些帶有濃厚的中國山水畫「筆墨程式」、「符號圖式」的理念和意識，使明清山水畫基於樹法石法、平遠高遠深遠、勾皴點染的穩定形式表現，得到了完整的傳播和承續，後代風靡天下的《芥子園畫譜》一類畫帖，正是從明季董其昌啟其源而在清代通過「四王」、通過各種木刻畫譜的媒介而發揚光大的。

二〇一九年四月十一日

〈八十七神仙卷〉與徐悲鴻的收藏傳奇（上）

〈八十七神仙卷〉：道教題材人物畫絕世之作

與佛教繪畫在中國繪畫史上無遠弗屆的影響力相比，道教繪畫相對弱小得多。佛教史上有輝煌燦爛無與倫比的敦煌壁畫群，又有各種佛像幀子立軸，還開啟了中國繪畫史在形式上從冊頁橫卷時代走向立軸時代的先聲。道教壁畫雖然也有山西元代永樂宮壁畫群，但在文化史影響力方面，永樂宮壁畫一是年代較晚，二是與宋元以後近世卷軸畫風相差不大，屬於同一個系統。不像敦煌壁畫，一是早了一千多年；二是有一個牽涉到大文化即繪畫、書法，如寫經和西域殘紙文書還有敦煌簡牘、文獻典籍、俗文字，包括印章使用的綜合系統內容，尤其是其繪畫完全不是中土樣貌，而是重視重彩填塗，不以我們早已習慣的線條勾勒為意識，遂成一種個性鮮明的「西域風」。相比之下，道教繪畫從整體上看似乎缺少這樣的文化張力，未免黯然遜色了。

道教繪畫大都是壁畫，施於道觀粉壁之上。史料記載唐代畫聖吳道子在道觀作壁畫的記錄極多，甚至他的獨享大名，正是藉助於這個作為公共場合的道觀，而不是個人書齋畫室。觀者如堵、人潮湧動、嘖嘖讚歎、車馬填塞巷陌的大場面，不是侷促輾下的畫室中人孤芳自賞獨得其樂的境界所能想見的。與此相反，畫史上道教繪畫序列中卷軸畫則乏善可陳。除了像「竹林七賢」之類的道家題材（而不是作為

宗教形態的道教宗教畫）被移作士大夫人的一個側面來對待之外，中國美術史上名作系列中，道教的卷軸畫名作極少，似乎一涉宗教，就變質為民俗畫，動輒以福祿壽來討吉利。只是取一個道教的緣由，內裡卻是世庶民俗並且愈來愈與作為社會主流的高雅的文人士大夫文化相對立，而逐漸沉為下層了。

二〇一八年四月一日至三日，正值中央美術學院校慶，中央美院美術館舉辦特展日「悲鴻生命」，首次展出唐宋時期的道教題材人物畫絕世之作〈八十七神仙卷〉。讓我們對這一卷碩果僅存的道教卷軸畫有了重新的認識定位。

〈八十七神仙卷〉共畫八十七位道教人物，白描線鉤。其中主神三位，武將十位，男仙七位，金童玉女六十七位。這樣密集的人物隊列群像方式，而且是面朝一個方向，層層疊疊，擠擠挨挨，在唐宋畫中極其少見。而它的面世，正與赫赫大名的徐悲鴻有著相伴相生的關係。

「悲鴻生命」：須臾不可相離的癡迷

一九三七年五月，徐悲鴻在香港大學辦畫展，被老友、香港大學中文系主任、著名作家許地山邀請去一位德國公使寓所看畫。公使在華多年，有許多藏品祕而不現。公使在香港去世，遺孀馬丁夫人準備回國而打點行裝，因為不懂中國書畫收藏，面對四箱古畫正愁無法安置，意欲脫手，匆匆之間，索價也不高。許地山雖是文化人，但對自己的書畫鑑別力也沒有自信，遂邀徐悲鴻一同前往。一大堆藏品中，徐悲鴻獨看到〈八十七神仙卷〉而驚歡並提出購買，心無他騖。遺孀經此提示，當然悟知此卷定是寶貝。於是索價之高，遠超初價十數倍。經許地山從中斡旋，遂以港幣一萬元並加上在港大辦展陳列的徐氏油畫七幅，購得此卷。徐悲鴻欣喜若狂，乃以布套、紅木盒伺之，便於隨身攜帶；不但數度題跋其後，更倩人治「悲鴻生命」印鈐其上。用他的說法，是「須臾不可相離」，視若性命者也。而且他在第

一跋中有詩云：「得見神仙一面難，況與侶伴盡情看。人生總是葑菲味，換到金丹凡骨安」，癡迷的心情神態，躍然紙上。

在一九三八年到一九四二年的抗戰初期五年間，徐悲鴻應詩聖泰戈爾之邀，準備到印度國際大學辦展講學。從廣州、香港到東南亞、新加坡，預定在印度辦展之後再去美國辦畫展，以求募集抗戰救濟難民的資金，而〈八十七神仙卷〉一直隨身攜帶。後從南洋返回雲南昆明，卻在日寇飛機大空襲警報中入防空洞避難時，放在雲南大學寓所的此卷不幸被盜。心愛之國寶杳無蹤跡，「魂魄無主，盡力偵索，終不得」。

一九四四年，徐悲鴻在中央大學的學生盧蔭寰來信相告：〈八十七神仙卷〉在成都現身，徐悲鴻急忙趕去，反覆洽談，又以二十萬重金和十幾件油畫，再度購回此卷。但竊賊在銷贓方便流轉的目的支配下，竟把徐悲鴻三〇年代末以來的題跋，和「悲鴻生命」印，悉數挖去重裝，以免留下追查線索。故購回之卷，已非原璧，所幸畫心部份未受大影響。於是，在一九四八年前後，徐悲鴻在北平再作重裝之議。他邀集張大千、謝稚柳、朱光潛等題跋，請齊白石篆書題耑「八十七神仙卷」；擔綱裝裱者為琉璃廠東街的裝裱名家劉金濤。徐悲鴻自己也一再初二跋、二跋、三跋、四跋。原本是絹本三十釐米×二九二釐米，加上題耑題跋，總長竟超過一千釐米即有十米之長。一代名作，煥然華彩，此之謂也。

更有一事值得一提。在一九四四年失而復得之後，徐悲鴻遂委託好友、中華書局編輯所所長兼圖書館長舒新城，在香港中華書局印製〈八十七神仙卷〉的複製品，這卷珍寶的知名度通過印刷本逐漸流傳開來。今天我們許多坊間的〈八十七神仙卷〉畫冊，包括人民美術出版社的印本，其實都是依託中華版的印刷本加以翻印的。

二〇一九年四月十八日

〈八十七神仙卷〉與徐悲鴻的收藏傳奇（下）

關於〈八十七神仙卷〉的收藏流傳鑑定史，還有更多的講不盡的故事。

作者是吳道子？

第一是牽涉的鑑定家，有徐悲鴻、許地山、張大千、謝稚柳、徐邦達等等。

徐悲鴻兩次重金購畫，表明了他推崇備至的鑑定立場：他認為雖然畫上無作者名款，但中國畫史上，有這樣能力水準的，不過吳道子、閻立本、周昉、李公麟四五人而已。而張大千曾偕謝稚柳攜自藏顧閎中〈韓熙載夜宴圖〉赴徐悲鴻府上，對〈八十七神仙卷〉反覆觀看後，在題跋中認定必是「吳生粉本」，指實必為唐吳道子手跡，與徐悲鴻的結論一唱一和，都認為畫家當定為吳道子。與此相呼應的，則有與張大千交往密切的謝稚柳，他以敦煌壁畫之六朝至唐為憑，認為此卷近於晚唐，肯定是吳道子一系無疑甚至是直接摹本。

但也有不同意見者，因為本幅中沒有直接名款，徐邦達則認為此件應是北宋摹本，到不了唐；應該是與北宋大家李公麟相彷彿。謝、徐二公意見不同，爭執不定，竟至在上世紀八〇年代全國書畫鑑定小組編的大型名畫目錄《中國古代書畫圖目》二十四卷本大冊中，〈八十七神仙卷〉遭意外缺席；而在各

種中國美術史繪畫史教科書上，也無此卷列名。鑑於當時中華書局、人民美術出版社印刷的單行本風靡天下，美術界已有常識：學畫者必先臨摹最經典的範本〈八十七神仙卷〉，但各部中國美術史著作卻視而不見、提也不提，誠屬咄咄怪事。徐悲鴻、許地山、張大千、謝稚柳主唐（吳）說；徐邦達主宋說，但各家中國繪畫史不約而同均不收錄介紹，似有避言之意，或許也表明徐邦達並非孤軍奮戰，許多人暗中對「徐半尺」的意見是認可的。

與〈朝元仙仗圖〉同出一人？

第二是〈八十七神仙卷〉與〈朝元仙仗圖〉的關係。

有機會與〈八十七神仙卷〉同台比較的名作，如前所述，是張大千一九四八年在北平拜訪徐悲鴻時攜去的〈韓熙載夜宴圖〉。兩卷攤開作並列鑑賞時，張大千有一跋：「蓋並世所見唐畫人物，唯此二卷，各極其妙。悲鴻與予並得寶其跡，天壤之間，欣快之事，寧有過於此者耶？」

另一組更有鑑定含義的，是〈八十七神仙卷〉與美國王季遷收藏的北宋武宗元〈朝元仙仗圖〉的對比。兩件似出一手，都是道教題材。中央美院美術館在這次展覽佈展時，有意將此兩卷置於一個展台之上：〈八十七神仙卷〉是真跡，而〈朝元仙仗圖〉因原作在紐約，不得已展出高仿品。但從對比的目的來看，效果是明顯的。當然，像徐悲鴻與張大千兩巨頭各攜藏品共同觀賞的幸運，自然是不可再有了。但今天有仿真件，對比技法風格，還是一件可行的風雅之事。

因了在美國紐約的王季遷，當年凡研究〈朝元仙仗圖〉者，人人都可以直接找王季遷老先生面對真跡原作；反而大多數人卻並未在北京見到過〈八十七神仙卷〉真身。而在這兩件線描名作的對比研究中，當今美術史家、徐悲鴻弟子楊先讓指出：〈八十七神仙卷〉與北宋〈朝元仙仗圖〉應該是一組大壁

畫中的小稿，甚至可能是出於同一時期。可能是出自兩位畫家之手，也可能是有前後承接的關係。

檢諸歷史，早在一九四七年，謝稚柳在跋〈八十七神仙卷〉時已經指出兩者的關係：「此卷初不為人所知，先是廣東有號吳道子〈朝元仙仗圖〉，松雪題謂是北宋時武宗元所為，其人物佈置與此卷了無差異，以彼視此，實為濫觴。」

其實仔細推敲，謝稚柳的「濫觴」說，仍然有一個孰先孰後、是源是流的問題，而楊先讓的「小稿」說，則認定它是出於同一組甚至同一手。但問題是，依此推斷，又何來〈八十七神仙卷〉出於唐吳道子，而〈朝元仙仗圖〉卻出於北宋武宗元乎？

如今「深宮祕藏」

第三是〈八十七神仙卷〉的捐贈和展出情況。

一九五三年九月徐悲鴻逝世，徐夫人廖靜文悲痛之際，即將一千一百多件藏品包括此卷都上交文化部。文革前夕，這批藏品受到「破四舊」的巨大威脅，在周恩來的干預下，被連夜緊急送入故宮，免遭浩劫。

在中央美院百年校慶的去年的展出時間，只有短短三天即四月一至三日。追溯在此之前〈八十七神仙卷〉的展出紀錄，是十年前二○○八年北京奧運會期間，在中國國家博物館「文物精品展」上有出展，且因展櫃較小，只打開了不到一米的一小段。參觀者是中央主要領導和十幾位外國元首，而且只展了兩小時即撤展。這樣的展覽紀錄，「深宮祕藏」，宜其不為人所關注也。

末了還有一個趣味小話題：一九四二年在昆明被竊賊改裱刪去的「悲鴻生命」印，和後來的「暫屬

悲鴻」印，皆為福建陳子奮刻；蓋徐悲鴻曾與陳子奮討論印章篆刻，存世往還鴻雁信札甚多。還有後一方「八十七神仙同居」瑪瑙印，則是由京師名家壽石工鐫刻。京師與滬寧篆刻名家如雲，而只找這兩位，於此可知徐悲鴻的印學交往之優劣短長了。

二○一九年四月二十五日

尺牘書法格式鑑定法（上）

前不久的二〇一九年四月七日，剛剛在紹興出席中國書協主辦的「源流・時代——以王羲之為中心的歷代法書與當前書法創作」的開幕式，觀摩並發表了對王羲之一門書法尺牘、魏晉書風與刻帖之間關係的觀點，還接受了視頻採訪。四月二十四日，又在南京出席《明代名賢尺牘集》的新書發佈會和學術座談會。短短兩週之間，兩個重要學術活動，都與尺牘書信有關，實在是有緣匪淺。於是想到應該來梳理一下這個「尺牘」即書信文化的來龍去脈。

「書」、「信」之別

今天我們所提的「書信」，按宋代歐陽修的說法，是指「其事卒皆吊哀候病，敘睽離，馳通問，施於家人朋友之間，不過數行而已」的手札文書。古典文學中的掌故如「魚雁傳書」、「雁書兩三行」；再到成語中的「書」，即指今天的信札。但需要特別指出的是：漢晉時代，古人文字中的「信」，卻是指「使節」即「信使」。古詩「折花逢驛使，寄與隴頭人」，這「使」即可稱「信」也。寄花如寄書札，即代指寄信，送信者即「使」也。但在此中，魚雁傳書之「書」，卻是指「信札」即物；而「信」之本字卻是指傳遞信札的使節即人和其行為。它與我們現代漢語的「信」指物而「書」指寫信之人的行為，在用法上好像正好相反。

《三國志・魏書・武帝紀》有云：「（馬）超等屯渭南，遣信求割河以西請和，公不許。」這裡的

「信」，是指信使的行為而不是求和信函本身。直到唐代中期，「信」才指函札書信而不再指信使的人

即使者了。而「書」指信札，只要看一下古文名篇中如司馬遷〈報任少卿書〉、嵇康〈與山巨源絕交

書〉，例子甚多，書即「信」也。〈報任少卿書〉其實是「回覆任安少卿的信」之意。又比如劉勰《文

心雕龍・書記》稱「書」稱「記」不稱「信」，這些都是極好的例子。

書札尺牘之格式

書札尺牘有自己約定俗成的格式。如授受之間，必須有稱呼，因人而異。如對上的師長、父母、上

司，必須要用敬語。對平輩的同事朋友兄弟、對下的學生子侄等等，都有不同的習慣用語以及抬頭、空

格的程式要求。

一封尺牘書信，最前端的上款寫收信（呈書）人，最尾末處的下款署己名，中間為敘事述文。這是

目前我們最習慣的做法。但這是明代以降的通常做法。在漢魏直到唐宋之際，書信的格式是在前端先寫

自己姓名，在最後處才書受信人的上款名諱。或在開始時先署己名以明所出，再書對方名諱。總之，

是拆信第一時間先須明白是誰的來信。比如司馬遷〈報任少卿書〉的做法，是先起首「太史公牛馬走

司馬遷再拜言，少卿足下」。是自己的名字在前，讓拆信者一展卷還未言事即先知是誰的來書。而在文

尾則有「書不能悉意，略陳固陋，謹再拜」的自謙式敬語。三國曹丕為大文學家，有〈與朝歌令吳質

書〉，開頭即為「五月十八日，丕白」，信尾又「行矣自愛，丕白」。不僅僅是曹丕，還有曹植〈與楊

德祖書〉，書前起首「植白，數日不見，思子為勞，想同之也」；至書尾又有「明早相迎，書不盡懷，

植白」。又嵇康〈與山巨源絕交書〉，起始「康白」，書尾「既以解足下，并以為別，嵇康白」。這些

例子，都證明在魏晉時期，起首署己名，收尾再署己名，乃是通用格式。其後在傳世的二王法帖中，如〈初月帖〉起首「初月十二日山陰羲之報」，收尾再署「羲之報」；〈喪亂帖〉起首「羲之頓首」、王珣〈伯遠帖〉起首「珣頓首頓首」等等，也都是同一慣例。

尺牘書信格式之變遷

在中古時代的尺牘書信格式轉換，其實是經歷了兩個時期，第一，是尺牘內文沒有受書人對方名款。竹木簡牘時代自不必言，紙帛時代，是極小極窄的紙幅（竹木簡形式沿循而來的窄長條）先具名自陳，再書寫內文，最後仍署自己姓名以示表敬和謙抑懇切。而對方收書人的名款，不在內紙，而是寫在作為信封的小麻布（麻紙）袋上，正面書對方尊名，因為是封皮上已有明書，內芯裡當然可以不寫。所以前漢的許多尺牘記載，是沒有對方受信人名字的。到了漢末魏晉南北朝，文明禮儀漸漸要求更高了。於是在冒頭署名以示誰人所呈一目了然的實用要求之外，又在書札末端再署己款。頭上之署是明確送信主體，以清辨識；尾後之署則是自謙自抑以示尊重；故而頭尾皆列，不厭其煩。所謂「禮多人不怪」之意也。

隨著尺牘書信封皮作用的逐漸轉換，尤其是尺牘封皮只為示名即一次性用完，而尺牘內容在文字上卻有史料保存價值（當然也有書法審美價值），封皮與內頁一旦分開，僅看內頁文字，並不知道受信對象是誰？從保存收藏的角度看，當然會很不方便。西漢末年有陳遵，「贍於文辭，性善書，與人尺牘，主皆藏弆以為榮」（見《漢書‧陳遵傳》）。目前我們還不知道這「與人尺牘」，是竹簡木牘還是紙帛。但不管如何，封皮上有「主」的名字，而內頁則無。如果只「藏弆」內頁，並不會知道這個「主」是誰；這「榮」也就無從談起。

從六朝到唐宋，尺牘書寫格式不變。起首仍然是自家姓名，以示發出的主體，而收尾也仍然有作為自謙的署款及「叩上」、「頓首」、「敬具」、「謹泐」、「恭啟」、「再拜」之敬語。但在署款之後，另起一行抬頭（通常是最尾行）會題上款即對方名諱。造成卷尾最後一行頂格是對方名字，或也是以此為突出、顯著而示尊重。

最早開始有這樣的傾向的，是唐代。初盛唐時王維有〈山中與裴秀才迪書〉，僅僅尾款署「山中人王維白」。但到中唐白居易有〈與元九書〉。這是一篇超長的信函尺牘。洋洋灑灑、滔滔不絕，請注意：起首是「月日，居易白，微之足下」——白居易說給元稹「微之足下」。發信和收信兩造都出現了。至收尾時又來一遍，不過語調上抒情味濃：「微之！微之！知我心哉？樂天再拜。」主客發收關係清晰且收錄齊備。不再是西漢之時尺牘書寫的無主無客只顧傳輸內容；也不像曹丕時代的有主無客格式，而是在行款格式上有主有客互為呼應。這種現象，可以被推為第一階段。

也就是說，在古代書畫鑑定立場上說，如果我們看到一件古尺牘比如魏晉時期的王羲之各書札尺牘與王獻之〈鴨頭丸帖〉、王珣〈伯遠帖〉、陸機〈平復帖〉以下，只要是發現尺牘起首寫對方收信人名字的，必不真。因為漢魏到兩晉南北朝時，並沒有我們今天這樣的格式與習慣。

二〇一九年五月九日

尺牘書法格式鑑定法（下）

唐末宋初：頭尾雙署名款

唐末宋初開始，尺牘的格式隨著文人社會文化的逐漸興起，也有了明顯的改變。其特徵是更為重謙和斯文的教養，更為強調虔敬。尺牘書札原是為了傳達語義的實用需要，屬於日常書寫；而在宋代，卻同時兼有了顯示文人士大夫品位格調才情，兼有書法之美和文辭之美的文化載體，可以在當世和後世成為他人月旦評騭的審美對象。於是在文辭尤其是尊客抑主、揚他謙己的格式方面，有了更多的改變。

蔡襄、蘇軾、黃庭堅、米芾存世留下大量尺牘書法。許多尺牘，都是以己名謙先出，而以己名謙語收束。此外，受信人的名諱，一般都在全信寫完甚至署自己名款之後，即全信已全部完成後，再以換行頂格，獨立書受信人姓名官職。它似乎是今天我們把書札文字寫完後，再取信封書寫對方名字的習慣一樣。只不過不是另紙信封，而是在收尾後為示尊重而單列一行。

以蘇東坡尺牘為例：

〈致夢得祕校尺牘〉起始「軾將渡海」……尾具「軾啟」，〔另行頂格〕「夢得祕校閣下。六月十三日」。

〈致長官董侯尺牘〉起始「軾啟」，尾署「軾再拜」，［另行頂格］「長官董侯閣下，六月廿八日」。

〈致季常尺牘〉無起首，尾署「軾白」，［另行頂格］「季常，廿三日」。

〈久留帖〉起始「軾再啟」，尾署「軾再拜」。

〈子厚帖〉起始「軾啟」，尾署「軾頓首再拜」。［另行頂格］「子厚宮使正議兄執事，十二月廿七日」。

〈陽羨帖〉起始「軾」，尾署「軾再拜」。

再看幾則宋人之例。

歐陽修〈致端明學士書〉，尾署「修再拜，三月初二日」，［另行頂格］「端明侍讀留臺執事」。

蔡襄〈暑熱帖〉起始「襄啟」，尾署「襄上」，［另行頂格］「公謹左右」。

黃庭堅〈致明致步少府同年尺牘〉起始「庭堅頓首」，尾署「庭堅頓首」。［另行頂格］「明叔少府

同年家」。

米芾〈清和帖〉起始「芾啟」，尾署「芾頓首」，「另行頂格」「竇先生侍右」。

儘管也有許多隨手寫出的文書並沒有特定的投寄對象，所以沒有另行頂格的對方名款職銜稱呼（應該在封皮上），但大多數有特定收信人的尺牘，對方名款都在信札的最後。這樣的格式一直延續到元末明初。我們可以將這種頭、尾雙署名款而特列「另行頂格」書對方名款的格式，看作是第二個階段。

南宋末到元明：頭尾雙署變成尾端單署

從南宋末到元明，尺牘書寫格式又開始有了微妙的變化。這就是在格式上起始的「襄啟」、「軾啟」、「芾啟」逐漸消失。由頭尾雙署變成了尾端單署。范成大、朱熹、陸游等傳世尺牘等，今天台北故宮收藏極多；這種單署，隨手可以拈出數十例。由頭尾雙署的傳統到使用簡便的單署，我想本是因為要取其快捷便利的優勢而已。但一封尺牘，在沒有封皮同在的情況下，沒有對方受信人名諱，日久失記，畢竟不方便。於是從元明時期開始，就有了起行抬頭先記對方受信者大名以示尊重，尾署自己名字以示所出，這樣的格式一直沿用到今。

因為收信者一展信札的第一眼看的即是對受者自己的稱謂，亦即是第一印象，當然是至關重要。頭銜，字號，尊稱，謙署，就慢慢形成了一整套約定俗成的尺牘格式「規矩」。「規矩」裡有古代傳統文化的許多精細講究，比如對父輩上司長者，不可直呼其名，要稱字、號，以避諱，「知府大人」或「父親大人」，或還有總督巡撫太守縣令，父母老師長者，在字號後例有尊語如「鈞安」、「左右」、「硯

席」、「道席」、「函丈」、「尊前」……還要「敬稟者」、「恭請」、「敬唯」等起文。

而在信札之尾則有「敬頌」、「撰席」、「不具」、「不一」、「再拜」、「叩首」、「頌安」、「頓首」……

總之，與其他書寫形式的易於掌握不同，唯尺牘的規矩可謂最多，稍有不慎，即易出錯，是考驗一個人的文辭功夫和傳統禮法長幼尊卑、主客授受關係的大「考場」。古人反覆用之，本來已為俗套；但今日白話文時代，斷了百餘年，這些規矩反而知者不多了。

尺牘收藏鑑定：看內容文法與形式

從尺牘收藏鑑定的角度上看格式的重要性，其實收藏家有兩個要領是容易把握的：第一是內容文法：敬語謙辭的用法有無明顯漏洞破綻？上下稱謂是否妥帖？有無直呼其名？自謙之處有無疏漏？格式用語如抬頭方式是否準確？須知這些在古代乃是常識中的常識，只不過今天我們已經茫然無知，需要補課而已。第二是形式，比如一件尺牘的「留白」、「頂格」、「抬頭」、「敬空」、「批反」等等，是否專業到位？如是真跡，必是百花繚亂美不勝收而細節處無懈可擊；但如果是偽造，那麼必會顧此失彼破綻百出，以此豐富複雜的文史意識規範，再結合尺牘書法風格技法的鑑定研究，則自然能存真辨偽，與真相所去不遠矣。

當代鑑定三大流派中，唯啟功先生最擅文史鑑定法之道。沒有深厚的國學修養，沒有廣收博取的眼界視野，是無能為此的。

二〇一九年五月十六日

「界畫」──界筆直尺／文史主題創作（上）

少年時代在上海學中國畫山水花鳥畫，一提「界畫」，老輩師長必脫口而出：「哦，袁江、袁耀這一路」。其實，清代袁江、袁耀雖以「界畫」聞名，但在唐代之初，像李思訓、李昭道這樣的代表性畫家，被董其昌推為「北宗」之祖，且傳世作品並無確鑿者。但傳為李思訓的〈江帆樓閣圖〉，稍後的五代衛賢〈高士圖〉，還有北宋郭忠恕，其中已經有明顯的大型建築圖樣。謂為「界畫」之始，恐不為過。

「界畫」亦強調意存筆先

並不是歷史上所有畫建築的都可稱為「界畫」。界畫的基本概念特徵，不僅僅在於宮殿屋宇建築畫題材，更在於其特定的畫法。唐代張彥遠著《歷代名畫記・論畫六法》其中特別提到唐代建築界畫與吳道子的偉大。這是一句設問：「或問余曰：吳生何以不用界筆直尺而能彎弧挺刃，植柱構梁？」這句話的反面意思，是因為當時世間一般畫家的風氣，都是用「界筆直尺」的工具才能畫出建築的「植柱構梁」和器具的「彎弧挺刃」的。而吳道子之所以值得一問，正是因為他可以「不用界筆直尺」而畫出精密的建築畫。這種「不用」，則是因為他特別強調「守其神、專其一」、「所謂意存筆先、畫盡意在也」。我們讀了這段文字，幾乎覺得它不是在論「界畫」，而是在論明清水墨寫意文人畫了──「意存筆先」，非水墨寫意畫而何？

「界畫」要「意存筆先」，這種自相矛盾為我們留下了一個非常重要的思考切入口。與寫意畫從王洽潑墨到米氏雲山，再到青藤白陽八大山人的「南畫」脈絡相對，工筆畫從傳顧愷之〈洛神賦〉到唐代閻立本、周昉、張萱的帝王圖、仕女圖，還有吳道子〈八十七神仙卷〉，最早是「高古游絲描」，流暢輕捷，絲絲入扣。其後就是吳道子人物畫造型構形，特別講究線條的「骨」、「氣」、「形」及其背後的「意」。還是張彥遠的評論，他認為畫上即使有色彩，「筆力未遒，空善賦彩，謂非妙也」。又即使或有形貌，「粗善寫貌，得其形似，則無其氣韻」。工筆畫雖然是白描勾線，但若「失其筆法，豈曰畫也」？

從平實的線描到提按頓挫的勾線筆法，是一個線條勾勒藝術表現日益伸展誇張的歷史過程。它在進程中所強調的「筆力」、「筆法」、「氣韻」、「風骨」，其中加入了大量的、人的審美因素和由毛筆「徒手線」運動的提按頓挫節奏起伏的「心跡」展現的節律感，是只靠「界筆直尺」的工具理性所完全不具備而且在審美上是相悖的。只要把最早的線描如「高古游絲描」與明末陳洪綬、清末任伯年的抑揚頓挫彈性十足的人物畫勾勒線條相比，即知端倪。

以此看清代二袁的「界畫」，在宋元以降文人水墨寫意畫橫行天下之時，似乎有逆潮流而動之嫌。

其實，從「界畫」本身的淵源來說，在唐閻立本〈歷代帝王圖〉、吳道子〈八十七神仙卷〉、周昉〈簪花仕女圖〉、五代顧閎中〈韓熙載夜宴圖〉以下，直到宋代風俗畫的宋張擇端〈清明上河圖〉、趙佶〈聽琴圖〉等等，我們已經看到了線描的兩種不同傾向。一是更緊密地依附於人物造型，線條為構形服務.；二是漸漸強調線條本身的獨立價值，線條之美的呈現自成體系。比如就我個人偏愛，唐韓滉〈五牛圖〉即以線條的扁闊而厚重，強調本身的質感而不僅僅勾形，堪稱後者典範。

物極必反。冰冷的、高度秩序感的「界畫」的重起，實在是因為水墨寫意畫中的書法因素被充份強

調甚至獲得極端地位後，所帶來對「應物象形」繪畫本體功能的忽略，於是出現的局部反彈。在清初袁江、袁耀的「界畫」時代稍前，還有明末曾鯨以凹凸法為人物肖像寫生。曾氏傳世有〈王時敏像〉、〈葛一龍像〉等，畫史以為他在技法上是參酌西洋之法即盡量寫實之法。亦即是說，山水畫亭台樓閣中的「界畫」，與人物畫中以「凹凸法」盛行的人物肖像畫，作為前後相去不遠的畫史現象，其實正反映了一個事實：在明清畫壇寫意氾濫，以陳白陽、徐青藤為標誌的潑墨簡筆粗線略跡即「不求形似，逸筆草草」的風氣已達極致，再要一味前行，就可能失之粗野；此時以人物肖像「凹凸法」作畫和以「界畫」作樓閣山水，自然是一個合乎邏輯的制衡性選擇。雖然它的波及面並不太大，只有幾個孤立的代表性畫家和分屬不同畫種的畫派，但卻具有深刻豐富的歷史涵義的。

「界畫」的五個層次

因為有了二袁樓閣「界畫」和曾鯨寫真即「凹凸法」肖像人物畫，於是才會有乾隆時代意大利畫家郎世寧的油畫式宮廷鞍馬畫。那是一種出自洋人之手的完全西洋式寫實的畫法，與陳白陽、徐青藤和八大山人的「墨戲」方式相去千里；與清初惲南田式的花鳥畫寫生也截然異類。這樣，我們可以勾畫出一個相當另類的繪畫形式表現史形態：它分為五個層次：

基點，以「界畫」為比較

最重線條純以之塑型的一端，是「界畫」和它的源頭如「高古游絲描」；稍作輕重節奏的，是歷代工筆畫名作如〈八十七神仙卷〉及注重用筆的線條類型，這是第二個層級。再往下推，則是粗筆線條畫的如〈五牛圖〉、〈清明上河圖〉方式，這是第三個層級。再往後，隨著宋元水墨文人畫以「詩書畫」為一體和「須知書畫本來同」（趙孟頫詩）觀念的滲透融入，尤其是書法用筆法的直接介入，工筆畫勾勒線條不但含有了提按頓挫而且更刻意誇張提按頓挫，還出現了像陳洪綬、任伯年這樣的「意筆勾勒」

一派。畫任何容貌衣飾器具飛禽走獸，鉤連組合、挑剔刮擦、抑揚頓挫、點線節奏，這是第四個層級。

最極端的，則是點丟揮灑，龍飛鳳舞，千姿百態、渲漬皴染，是大寫意的線條節奏，這時候，是點？是線？是面？是筆？是墨？是色？是形？是骨？是氣？是神？已經渾然一體不分彼此了。但究其根源，在不局限於工筆畫層面上的中國畫整體宏觀立場上說，它已經是天機化境；而它的原生點，正是以「界畫」為代表的線條本源。

從李思訓到袁江、袁耀，是一種以線界形的最古老的傳統審美立場上的堅守。而正是明清興盛的樓閣「界畫」意識，告訴我們這並不是一種中國畫幾千年歷史上的初生形態，而是一種在不斷書法化、寫意化、水墨化的畫史大趨勢映照下的局部反撥形態——人人都在奢談寫意，但也有極少部份人在踽踽獨行，甘願寂寞，反覆以工匠式的日復一日千篇一律精工細作，打磨著自己的心志，尋找中國畫線條最本原最樸實無華的價值。也即是說，任何漫長的「界畫」式匠作歲月，即使是貴如名家的二袁樓閣名畫，或者鄉村普通匠工的餬口技藝，其實都是中國畫賴以成立的「底色」。在上古之初，它是全部，在後世，它是一個「工筆／寫意」雙峰對峙兩脈中的一支脈，在清代二袁「界畫」時代，它雖然縮小為一個小畫派，但仍然是最重要的一個局部的存在。

縱覽中國古代書畫鑑定收藏史，關於線條的類型化和演變過程，向來是進行鑑定的一個不可替代的關鍵依據，因此本文對從「界畫」開始的各種線條類型的上述分析和排比，還列出五個循序漸進的層級，這些都應該是鑑定學界最關心的學術內容，比如謝稚柳先生，即是運用此道的鑑定大家。甚至作為結論，這些歸納整理還應該是我們今後鑑定活動中可以直接參照的重要依據。

二〇一九年五月二十三日

「界畫」──界筆直尺／文史主題創作（下）

「界畫」復興，當首推二袁功德

袁江和袁耀，是叔侄而非父子關係。兩人都是江都（今揚州）出身。袁江字文濤，晚號岫泉，康熙時生，雍正時供奉內廷，為御用畫家。又為其從子（侄）袁耀，取字「昭道」。我們知道唐代有山水畫大家李思訓、李昭道父子，號為大小李將軍，是工筆青綠山水的奠基者，被董其昌「南北宗論」歸為北宗之首。這是畫史上人人皆知的常識。而袁江亦工山水「界畫」，替子侄袁耀取字「昭道」，明顯是自擬昭道之父李思訓。於是，唐代大小李將軍轉換成清代二袁，且都是北宗之派，正得其所在也。

康乾盛世，揚州是鹽商聚集的繁華之所。其中尤以山西鹽商的實力最強，人數最多。袁江等甚至會應邀北上沿山西運河而到三晉西北作畫，大件畫作流傳北方不少。而其名聲正因為不囿於江南一城，而有南北遍佈之勢，所以在當時畫名極盛，其實遠高於揚州八怪。且北地鹽商家中堂廳甚大，多喜高堂大軸，故而袁江傳世的畫例以超大的高堂大軸為多，如〈漢宮秋月圖〉、〈東園勝概圖〉、〈秋江樓觀圖〉、〈梁園飛雪圖〉等等，一看題材，即是樓閣宮殿園林花石加上山水景觀。而為了配合雄偉壯麗的宮殿高闕和高聳入雲的崇山峻嶺，還須雲蒸霞蔚、皓月旭日的景觀襯映之。比起水墨輕掃的黃公望、倪雲林，自然是取厚重渾實的格調，屬「壯美」而非「優美」。袁江自稱樓閣學宋代郭忠恕，工整

嚴密，界格行列一絲不苟。尤其山石峰岩，多作鬼面皴，是宋代山水大畫中典型的做派而為元明所無。

我記得有一次中國美院考試出考題，我列曰「以北宋郭熙鬼面皴作山石峰巒一組」，當時周邊師友皆曰此題冷僻又太艱澀，因為就是專業老師也未必都知道「鬼面皴」的來由。而除了郭熙〈早春圖〉以降，

南宋、元明皆無山水畫家以擅「鬼面皴」而負時名者。披麻皴有黃公望〈富春山居圖〉，解索皴有王蒙〈青卞隱居圖〉，斧劈皴有馬遠〈踏歌圖〉，折帶皴有倪雲林〈六君子圖〉，後人仿學者魚貫而從數以

千百計，但「鬼面皴」卻大部份人茫然不知，幾乎是一門絕學絕技，而千年之後，竟有二袁工擅樓閣界畫，卻同時於「鬼面皴」得承正脈，實在是一件令人喜出望外之事啊！

界畫打底，故而始終不「紅」

袁江在雍正年間曾供奉養心殿，「憲廟召入祗候」，是宮廷畫師的特殊身分。袁耀的經歷極簡略。

但他也是在乾隆內府「如意館」（宮廷畫院）為御用畫師。二袁應該都是生活優渥、大作紛呈之人。袁耀傳世最有名的樓閣「界畫」代表作，為南京博物院藏〈阿房宮圖〉中堂，作於乾隆四十五年（一七八

〇年），又有被查明袁耀最早期作品，已在日本的大堂十二屏〈驪山避暑十二景圖〉乾隆十一年（一七四六年）。而以他的作畫經歷相比，橫跨可達五十多年。連接父子在世時代，藝術生命之長，世

罕其匹。袁江壽至七十五，袁耀更歷雍乾兩代，又加以有三大機遇，即一、鹽商資金投入而富足，二、宮廷御用畫師身分高貴，三、還以行跡奄有南北廣佈蹤跡，即使有寫意文人畫風靡天下無遠弗屆，但若

論這「界畫」之復興，當首推二袁功德，豈待贅言？

宋代郭若虛《圖畫見聞志》首先提出「界畫」一詞，以囊括「台榭」、「台閣」、「宮觀」諸名

目。其定義是「畫屋木者，折算無虧，筆畫勻壯，深遠透空，一去百斜……畫樓閣多見四角，其斗拱逐

鋪，作為之向背分明，不失繩墨。今之畫者，多用直尺，一就界畫，分或斗拱」。

元代陶宗儀《南村輟耕錄》分畫家十三科，以「界畫樓台」為一科。同時湯垕有《畫鑑》更有「世俗論畫，必曰畫有十三科，山水打頭，界畫打底」。

這就印證了我們中國繪畫史上的一個判斷：樓閣器具之畫古已有之。但要演變形成一個畫種畫類，則當從北宋開始，清代二袁則是集大成者。有如山水花鳥畫過去皆為人物畫配景，要獨立為畫種，也是在晉唐以後，兩漢三國一定會有個別現象存在，但是不具備這個清晰概念的。古畫鑑定，從生命循環發展來尋找判斷依據，這是一種重要的基本功。

袁江、袁耀的畫，一是巨幅大幛極多，甚至有高達三米者如整堵全壁者，為時人所未及，崇山大川，高峰入雲，皆稱鴻篇巨製。這應該與他們的宮廷畫師身分和為山西鹽商大宅豪族畫畫，可以不限其尺寸之大有關。二是多取「大青綠山水」，學唐代李思訓、李昭道直到明代仇十洲仇英的重彩設色，在清代以水墨為尚時風中，反向以青綠重彩立於世。三是二袁作畫，多為有歷史故事的「主題性創作」類型，善於從古代歷史紀錄和文學作品中「講故事」。〈驪山避暑圖〉、〈海上三山圖〉、〈邗江攬勝圖〉、〈九成宮圖〉、〈曬園圖〉、〈沈香亭圖〉、〈春江花月圖〉、〈漢苑春曉圖〉、〈漢宮秋月圖〉，只看畫題，即知必有文史出典。最典型者，如袁江有〈梁園飛雪圖〉，畫漢代梁孝王劉武所建園林，梁孝王好天下賓客，其時司馬相如、枚乘、鄒陽皆聚於此。袁江根據這一歷史記載，又取漢枚乘〈梁王菟園賦〉精巧周密的文學描寫為依據，圖形刻畫，表現酣暢淋漓，〈梁園飛雪圖〉，允推是以文學之賦與繪畫之界畫完美結合的不世典範。

袁江、袁耀有一等一的奮發有為，不僅重振了「界畫」復興，有存亡繼絕之功。還有新的獨創如巨幅大畫家畫派，除了個人努力之外，與「時」很有關係。機運不到，再有天大的本領也只能徒喚奈何。

幛、多設重彩、獨擅「鬼面皴」標新立異、關注文學主題和歷史內容等等，都是當時畫壇名家如雲的格局上堪稱相對首創的傑出表現，但他們還是脫不出時代的桎梏。極稱輝煌的業績和功力水準，卻仍然在後世被指為「匠作」，即陶宗儀在元代即作的定位：在畫之十三科中，是「打底」而不是「打頭」。史學家認為，在九百年文人畫水墨寫意畫大潮洶湧沖刷和席捲之下，在以詩境書筆論畫的大文化背景之下；樸實不虛、規行矩步但水準極高、有重振中興之功的二袁「界畫」，仍然是一個被淹忽、被埋沒的不幸角色。在清代繪畫史上，只能屈居三流——四王吳惲、石濤八大是一流；而華新羅、揚州八怪與宮廷畫家如蔣廷錫的畫史地位稍遜之；「界畫」在此中，或聊備一格或叨陪末座。「界筆直尺」的工具規定，始終與文人畫逸氣橫飛格格不入，亦即是只能「打底」而已。

故爾在收藏界，「界畫」始終不會成為當紅角色。由此也有了更多慧眼者購藏的機會。清末民初，山西一境出現多件兩米三米高的二袁「界畫」山水大中堂，後為北京故宮和天津各博物館購入。估計應為當時赴山西為鹽商大賈專門作畫所得傳世。這樣的機遇，再也不復有矣！

二〇一九年五月三十日

康熙「敬天勤民」璽寶和近年御璽的拍賣紀錄（上）

二〇一六年四月六日，蘇富比香港拍賣會在灣仔會議展覽中心舉行，拍出清康熙御璽「敬天勤民」。與其他御璽多取金、玉不同，這枚御璽的材質是檀香木、異獸鈕。蘇富比定的起拍價為五千萬港幣，最後以九千兩百六十萬港幣成交，創清宮御璽世界拍賣價格之高位紀錄，並由此引出關於清代御璽尤其是「敬天勤民」御璽的大量話題。

珍貴材質的「座右銘璽」

首先是康熙的「敬天勤民」璽的珍貴材質。康熙的御璽多以壽山石、玉、瓷、象牙、犀角、黃玉、碧玉、瑪瑙、水晶、珊瑚等等為之，但檀香木並不多見。

關於康熙「敬天勤民」入印（御璽）的文字依據，是基於他的一段自白：「朕自御極以來，早夜孜孜，以敬天勤民為念，不敢少有逸豫。」這就是說，御璽印文是傳達了清初立國理政對官民上下的政治宣示。「敬天」是強調君命天授，神聖不可侵犯，而「勤民」則是撫慰天下。以此看來，這枚檀香木御璽好像不是專為宮內書畫收藏鈐用，而是在軍國重事政務中擁有重要象徵意義，甚至還帶有理政座右銘性質。故在御璽的更細分類中，它不是詩文吉語閒章，或可以設有「座右銘璽」一項。

因為是皇帝勵志督政、治國平天下的需要，於是「敬天勤民」御璽在康、雍、乾三代都有不間斷的

承續──不僅是康熙檀香木御璽在康熙六十年之後傳承到雍正皇帝、乾隆皇帝子孫兩代，而且在康熙以後的雍正、乾隆，也都製作有玉質的「敬天勤民」御璽，足見貫串維繫其中的要素，首先是一種數代承傳不衰的治政理念。

「經三世而一例寶用」之謎

雍正繼位以後，在雍正元年編成《活計檔‧玉作》一冊，其中有三條詳細記載，文中「圖書」皆指璽印：

奉旨：白玉圖書上「萬機餘暇」字磨平，將檀香木圖書上「敬天勤民」字砣做在白玉圖書上，其檀香木圖書不必動，再將白玉圖書上「萬機之暇」字，照「體元主人」圖書式樣，另尋壽山石補做一方，欽此！

三月初一日，砣得雙龍白玉「敬天勤民」圖書一方，隨象牙頂錦盒，怡親王呈進訖。

七月二十五日，原交檀香木「敬天勤民」圖書一方，首領太監蘇培盛持去，入在大寶箱內訖。

據上述，康熙身後，這方檀香木「敬天勤民」御璽雍正帝一直在用。直到他動了新的念頭，遂由怡親王胤祥以舊的白玉璽印磨去原文、複製刻成「敬天勤民」文字的新玉璽，原檀香木御璽在幾個月之後才由太監收藏入篋。怡親王即電視劇中的十三阿哥，號為「俠王」，掌兵部，是雍正皇帝最信任的左膀

右臂，還有世襲罔替的殊榮。雍正的這些身邊事務，怡親王是最親近的唯一主事者。而「敬天勤民」御

璽故事，竟與十三阿哥有關聯，要之也是一椿頗有始尾的璽印掌故也。

到了乾隆時期，「敬天勤民」白玉御璽又由清宮造辦處的玉作坊製作了一枚。於是，就有了同一印

文款式字體的三方系列：康熙的是檀香木，雍正的是白玉，乾隆的也是白玉。過去我們都以為，只是康

熙檀香木璽沿用三代即一物三世「寶用」，更可能是在不同場合下，三璽都有寶用的情況。

乾隆時曾為其祖編成《康熙寶藪》印譜，即御印譜。其中對此御璽有如下表述：「敬天勤民，隨便

御筆大字上可用。」好像是為皇帝揮毫作書題字之用，但其實作為一枚政事之璽，範圍應該更大得多。

又據乾隆自述，則康熙檀香木「敬天勤民」璽，在雍正即位後，所有康熙御璽數十方均被收藏鎖入

內宮寶篋，唯此璽則仍在乾清宮養心殿被繼續沿用，雍正御書上也屢鈐此璽。而到了乾隆，亦依成例，

「經三世而一例寶用」，「惟此截肪，用以三世」、「匪貴其材，實珍其義」，表明了康、雍、乾三代

皆用此一印即康熙的檀香木璽。但據上引，雍正乾隆都有再製，那麼問題來了：是祖孫三代皇帝都用這

枚檀香木御璽？還是三代都用同一印文的御璽，但卻不是同一枚檀香木璽，而是康用木、雍與乾用各自

的白玉？即是說，應該有三方「敬天勤民」的御璽？「經三世而一例寶用」，是三世用一實物之檀香木

印，還是三世用三印而只是印文「一例寶用」？目前也是有各種推測，難以確定。

「敬天勤民」璽無實際功用？

談完用「物」本身，再來看用「例」。

雖然大家都認為這是基於勉勵自己的座右銘式的璽印而無多少實際功用，最多也即是「御筆大字」

上鈐蓋，但其實「敬天勤民」御璽的最主要功能，我猜想是施用於各督撫入京朝觀天子、皇帝降旨之

時。「勤民」二字，多針對地方官牧民勤政的要求，而「敬天」又指必須唯天子所命皇恩浩蕩之意。皇上勉勵大臣疆吏，降旨嘉慰褒獎，又有殷殷期望，諭旨黃綾上鈐此御璽倒是正合其意。

記得在讀研究生時圖書館裡找到過一冊薄薄的《交泰殿皇帝寶譜》，上有各種御璽鈐式，但我年輕時不重視，以為既不是古璽印又不是明清名人印譜，沒有篆刻藝術價值，所以不重視，粗略翻閱一過而已。今日討論「敬天勤民」御璽，文獻中查得在此璽鈐蛻之側，還注有「以飭觀吏」字樣。惜乎當時粗心，現在再做這類學問，卻不能回到四十年前，再重新仔細閱讀《交泰殿皇帝寶譜》了。惜哉！

二〇一九年六月六日

康熙「敬天勤民」璽寶和近年御璽的拍賣紀錄（下）

「敬天勤民」重在政治意義

乾隆有《「敬天勤民」寶·四言詩》，有序云：

皇祖（康熙）御書鈐用諸璽，皇考（雍正）製箱以藏之，唯留是寶於外，以鈐用御書，予小子敬遵成典，收藏皇考御寶時亦留是寶於外，常鈐用焉。是寶也，經三世而一例寶用，且將垂之奕禩祀而無窮。

所有的御璽都「製箱以藏之」（康熙時有一百十九方，到乾隆時已達千方）。唯有「敬天勤民」璽不入箱而在乾清宮三世同用，這是一種特殊的對待。但關於此璽雖然三世同用承傳有緒，卻並非是因為檀香木御璽名貴，也不僅僅是因為這是從皇爺爺康熙處傳來，從乾隆立場上說，他曾經反覆表示，並不只以璽印視之：「匪貴其材，實珍其義」、「豈以追逐其章哉？蓋取義有足重耳！」這個「取義」究竟落到何處？不外乎兩點：一是以天子號令天下，「敬天」則如皇帝定期赴天壇祈年殿祭祀神祇以示神命天授，二是牧民即宣示勤政惠民，「勤民」則上下一心，百姓安然——較之其他語詞，康雍乾三世皇

帝，都反覆用此語以示治國牧民的政治思想。其例甚多：

——「朕自臨御以來，早夜孜孜，以「敬天勤民」為念，不敢少有逸豫」（康熙）

——「敬天勤民，始終如一」（雍正評康熙）

——「敬天勤民之心，時切於中，未嘗有一時懈怠，此四海所知者」、「總之為君為臣之道，只有

「敬天」「勤民」二端」（雍正自述）

——「我子孫果能傚法祖宗及朕之「敬天勤民」，實可萬年無弊。」（乾隆誡子）

僅憑這幾則，即可知清三代的「敬天勤民」於皇帝而言，實乃是作為治國之綱，是萬世不替的治世理政原則。它的政治含義，較其他御璽更有其特殊性所在。在其中，「以飭觀吏」應該是較適用的場合，但也一定會有其他場合。

查康熙御璽有一百二十九方之多，共分五類。

一是帝王專用璽及年號璽，如「大清受命之寶」、「康熙宸翰」、「康熙□翰」、「太上皇帝之寶」、「體元主人」、「皇帝之寶」、「制詔之寶」、「敕命之寶」；

二是宮殿璽，如「文華殿寶」、「淵鑑齋」、「三希堂」、「懋勤殿寶」、「武英殿寶」、「弘德殿寶」；

三是鑑定收藏璽，如「康熙御覽」、「端凝鑑賞」、「稽古右文之章」；

四是嘉言、詩文璽。如「敬天勤民」、「育德勤民」、「萬機餘暇」、「奉天法祖」、「親賢愛民」、「宣大之寶」、「廣運之寶」、「戒之在得」、「天祿永昌」、「保合太和」；

五是花押璽，如「太平」、「光被」等等。

乾隆皇帝取皇祖康熙的一百一十九方御璽，編成了《康熙寶藪》。該書為宮廷印刷物，共二十一頁，鈐以朱泥，前後夾板用褐地黃萬字紋錦裱冊。《康熙寶藪》只印造三冊。這三冊的藏處，在清乾隆當時，一藏於宮中，一藏於皇史宬（即皇家檔案館），再一與御璽並藏於景山壽皇殿。百年倏傯，時過境遷，今則一冊在北京故宮博物院、一冊藏台灣中國歷史文庫中心，另一冊則散落民間後流傳歐洲。即使只是一本二十一頁的紙質印譜鈐印本，因只存三部，拍賣行對《康熙寶藪》印譜的市場定價極高，估計在四百萬到六百萬港幣之間。

御璽拍賣十分紅火

近十數年來，皇帝御璽拍賣十分紅火，略作排比大端如下：比如二〇一〇年蘇富比香港秋拍乾隆御璽「信天主人」，已經拍出一億兩千一百萬港幣。又比如「敬天勤民」御璽同場拍賣中也有另一方康熙「淵鑑齋」壽山石瑞獸鈕璽，如上所述，甚至還有《康熙寶藪》御印譜的配套上拍。再往前追溯，長期流失歐洲的康熙御璽，在本世紀之初漸漸在拍賣會上露面。比如二〇〇二年四月，康熙御璽中兩方御用對印：朱文「戒之在得」、白文「七旬清健」，在中國華辰春季拍賣會上以三百五十五萬人民幣成交。又同在二〇〇三年七月，「康熙御筆之寶」交龍鈕碧玉璽在中國華辰春季拍賣上以六百萬人民幣成交；又同在二〇〇三年，香港佳士得還拍出康熙御用田黃石璽一套十二方，價格不詳。二〇〇八年六月，康熙一方「閒語」御印，在法國圖盧茲的拍賣會上以四百七十萬歐元拍出。又集中在法國的文物拍賣會上，有四件清宮御璽分別於二〇〇九年拍出一百六十八萬歐元、二〇一〇年拍出三百三十萬歐元、二〇一二年拍出一百一十二萬歐元，二〇一三年起拍出五十萬歐元……甚至還因康熙御璽引起國際糾紛，在二〇〇九年

法國拍賣會的當年侵華英法聯軍中一名法國軍官遺物拍賣中，竟有乾隆玉璽「九洲清晏之寶」，原物被掠奪於火燒圓明園之時；為此，中國學術界曾經大聲疾呼被掠奪圓明園文物應當無條件歸還中國，圓明園管理處也提出嚴正抗議，乃至釀成國際事件，這些，都是御璽拍賣領域中值得一提的事例。

拍賣會上的這批十年間魚貫而出的康熙御璽，估計大部份應該是在八國聯軍或圓明園時被盜掠而去，百餘年間一直在歐洲流傳。過去問津者稀，是因為中國貧弱，後又封閉。四十年來改革開放，中國國力日益強大，於是導致中國珍貴文物在世界上備受關注，外國收藏家研究者日多。還有則是中國人富有了，拍賣會上中國買家出手闊綽，呼風喚雨，屢成天價拍賣紀錄。這些變化，都是我們在討論康熙「敬天勤民」御璽現象時必須參照考慮的社會時代背景。

從最初二〇〇二年華辰的康熙御璽對章拍賣的三百五十五萬人民幣，到二〇一〇年蘇富比香港的康熙御璽拍賣的一億兩千一百萬港幣、二〇一六年蘇富比香港的康熙「敬天勤民」御璽拍賣的九千兩百萬港幣，這樣幾十倍的價格上揚，表明了十分稀缺的皇帝御璽在現代拍賣場中至尊的地位。研究古書畫文物市場拍賣，康熙御璽這個系列，或可為一分析之理想範例乎？

二〇一九年六月十三日

古物書畫鑑定中的「洋委員」：美國人福開森（上）

美國人福開森（John C.Ferguson），是上世紀初中國書畫藝術收藏鑑定史上最重要的洋主角，被譽為洋人之中「中國古物收藏第一人」，在故宮博物院剛開張時，成立古物鑑定委員會，海內名流宿耆、元老大家，無不以列名其中為榮。在這個委員會中，有宗室寶熙、羅振玉、王國維、容庚、郭葆昌、馬衡等一時之選，在名家大師中，福開森卻是以唯一的「洋委員」身分廁身其間，即此可知他在業界的崇高聲望與巨大影響力了。

唯一「洋委員」的特殊存在

福開森出生於加拿大，畢業於美國波士頓大學，二十一歲新婚後即攜家來華，那應該是在光緒八年（一八八二年），正是中國開始淪為半殖民地半封建的混亂不堪的歷史時期。從那時到他於一九四三年因太平洋戰爭爆發後被視為敵國而遭日本佔領軍遣返，總計在中國住了五十七年。談到他鑑定收藏的專業履歷，在民國初年，他不僅在故宮成立前的前身即「故宮文物陳列所」時期和故宮博物院剛成立時，因與首倡者朱啟鈐、金城和馬衡的特殊交友關係，即以洋委員身分直接參與故宮書畫文物鑑定。其後還在抗戰時的一九三三年民國政府組織故宮大批重要文物避戰避寇南遷上海，又轉遷南京故宮庫房之際，更在一九三五年應英國政府邀請辦「倫敦中國藝術國際展覽會」之時，都參與了文物藏品展品的選目、

鑑定等主要籌備工作，成為以吳湖帆、張珩為首的「倫敦展」的專門審查委員會委員，在上海足足費時半年，選出參展古書畫文物一百七十五件赴英國。此後，還在一九三七年隨專門審查委員會兩度赴南京故宮庫房鑑定選擇並定級文物藏品，當時同行者除元老級鑑定大家之外，也有徐邦達、王己千等青年才俊，而其中間竟有一「洋委員」美國佬福開森侃侃而談，亦足稱為民國書畫鑑定史的一大奇觀也。

關於故宮的文物收藏，我們通常以為皆是沿循清代皇宮收藏，但其中仍有許多周折為世人所未知。

故宮皇家收藏當然是主體，但在一九一一年辛亥革命推翻帝制後，國民政府在一九一三年下令，將盛京故宮（瀋陽）和熱河離宮（河北承德）兩處文物古器所藏，均運歸北京故宮。由於遜帝溥儀仍住在紫禁城之內，民國與之有契約保障，遂以紫禁城外沿即文華殿、武英殿為址，先成立「古物研究所」，其實它就是代行國家博物館的職能。直到一九二四年，馮玉祥舉兵入京，將溥儀驅逐出宮，又成立「故宮善後委員會」清點查收故宮文物，一九二五年「故宮博物院」才正式掛牌成立。但「故宮古物陳列所」名目亦未撤銷，一直與「故宮博物院」並存。在這「陳列所」時期和「博物院」時期的三十多年時間裡，馬衡是貫穿始終的一個最主要角色，福開森與馬衡有交集，當然也必然參與了當時的眾多學術鑑定活動。如果我們排一下幾個時間節點：一九一三年「古物陳列所」開張；一九二五年「故宮博物院」成立；一九三三年故宮文物南遷上海又遷南京；一九三五年故宮文物赴英國「倫敦中國藝術國際展覽會」；一九三七年故宮文物南遷至南京又遷南京「中央博物院」庫房入庫……雖然各種文獻資料中福開森的名字並未全部出現，但他一定是一個積極參與者。我們甚至無妨有一個假設：正因為在「古物陳列所」的十多年時間和在「故宮博物院」的二十多年時間的前半段，他從一個普通的有興趣者和參與者，是一個書畫文物鑑定收藏的「洋票友」，逐漸讓大家充份認可了他的學術眼光和專業修為，從而使這種「洋委員」的唯一，成為一個特殊的、在中國同行中人人心服口服的典範從而建立起了崇高的個人威望。

福開森在中國的經歷

福開森初入中國的身分，是傳教士，信奉基督教。基督教新教主張面對庶民的傳教，鼓勵從教堂走向鄉村社區，貫徹以「社會福音」為標識的自由主義神學理念。但在進入中國後，他居住在南京、上海，尤其是北京，與清末貴族王公如端方，封疆大吏如劉坤一、張之洞，還有久居北京的畫界領袖金城（拱北），都有著極密集的交往。但若論他致力最多的早期業績，卻是在中國廢科舉興學堂的時代新潮流中，創辦教會大學，成為一個名副其實的教育家。

首先是在南京辦金陵大學（今南京大學）。到中國兩年後的清光緒十年（一八八四年），美國傳教士傅羅在南京創辦「匯文書院」，因福開森能操一口流利的中文，又已經建立起與中國清代王公貴族、高官、士紳、專家們的密切聯繫，有著廣泛的人脈；遂延請福開森任院長。在他任職近十年間，以文、理、醫、神學諸科並進，把匯文書院辦成當時中國最早也是最好的大學之一。直到一九一○年，「匯文書院」合併「宏育書院」，才成立金陵大學。而福開森已於一八九七年離職。請注意這個時間節點。亦即是說，一八九七年以後，他已經離開南京，往返京滬，開始與清末民國的貴族大臣和十里洋場的各種人士打交道了。

清光緒二十三年（一八九七年），洋務派大臣盛宣懷在上海創辦「南洋公學」（即今之上海交通大學前身），以培養當時急需的工程技術人才。與當時教會學校不同，這是中國人自己獨立辦的大學；但又是尊崇西方科學技術追求「洋務運動」實績的大學，據記載，民國時的名流蔡元培、章太炎、張元濟、吳稚暉均在其中任過教。而福開森自創辦之初即應邀離開南京到上海，出任南洋公學「監院」（教務長），歷時也長達五年。篳路藍縷的草創時期，福開森事無鉅細親力親為，從校址選在今徐家匯，向

官府申請徵得一百二十畝地。開辦之初，辦有師範院、中院（中學）、外院（小學），體系堪稱井然。任職五年之際，還有過兩大業績：一是首次在南洋公學舉辦中國有史以來第一個田徑運動會；當然它更是中國有史以來第一個大學生運動會；充份反映出這位美國教育家對於體育重要性之西方辦學觀念的積極倡導。二是其時徐家匯屬法租界，還很荒涼，交通不便，於是福開森自費為「南洋公學」修建了一條馬路。民國以降，遂被命名為「福開森路」，亦即今徐匯區武康路。一個辦教育的外國人，自費修路，被社會大眾認可，還以之命名，這樣的例子，在清末時期也是聞所未聞的——請再一次注意這個時間節點：福開森任南洋公學「監院」五年，一九〇二年離職。此後他就部份脫離教育界，以古物收藏鑑定研究為主業了。

如果我們再把福開森與政界打交道的紀錄排列出來，一八九八年受聘為兩江總督劉坤一幕僚、一九〇〇年兼湖廣總督張之洞幕僚更參與策劃「東南互保」，一九〇八年任北洋政府郵傳部顧問，再後又任國民政府行政院顧問……政務、辦新聞、辦新式教育，那麼對他在中國的有所作為，就更不會有什麼懷疑了。

二〇一九年六月二十日

古物書畫鑑定中的「洋委員」：美國人福開森（下）

古玩界的「福大人」

一九一〇年是清廷最後一年，中原大旱，福開森以中國最大的「華洋義賑會」會長名望相號召，向社會募得賑金約一百萬美元，因貢獻卓著被宣統朝廷賜二品頂戴。

於是，清末到民國初年的琉璃廠古玩行，還是常常可以看見一位頭戴二品頂戴花翎，身穿馬蹄袖朝服且腳蹬朝靴、大鼻子藍眼睛、操一口流利的略帶南京口音北京話的美國人福開森在笑容可掬地討價還價，古玩店老闆每每恭敬又不無揶揄地稱「福大人」。這樣富有喜感的場面，隔三差五都有一回。當然，隨著清朝顛覆，他的二品頂戴也隨之失去了光彩。但身著長袍馬褂，足踏千層底布鞋白布襪的福開森，仍然是琉璃廠最受歡迎的嘉賓。

福開森在清末民初古玩界的名聲，絕對超過他作為傳教士、作為辦學的教育家、作為修路賑災募款的慈善家的名聲。這更大程度是因為他在玩收藏的同時，還以一個外國人的眼光，著書立說，留芳蹤於天下，在世界範圍擁有極大的影響力。比如他著有傳播最廣的《中國藝術講演錄》（Outlines of Chinese Art），分導論、青銅器、玉器、石刻、陶瓷、書畫、繪畫（一）、繪畫（二）共八講。是一九一八年福開森在美國芝加哥藝術學院講了六課的講稿整理，一九一九年作為「斯卡蒙講座」（Scammon

Lectures）叢書之一出版。這部書一反當時中國書畫著述習慣於畫家小傳按時排列即「名人錄」、「點鬼簿」式的粗略簡陋，在當時令人耳目一新，是令中國學人驚豔的學術研究和述史方法的新視角。又比如他著《歷代著錄畫目》、《歷代著錄吉金目》、《西清續鑑乙編》、《校注項氏歷代名瓷圖譜》；還著有大批英文著作以向西方歐美推介中國藝術，如《中國藝術巡禮》、《中國美術大綱》、《中國繪畫》等等。在十九世紀末到二十世紀初，學術界認為，在西方研究中國古物書畫史最有影響力的人物，一位是美國人福開森、另一位是荷蘭人高羅佩。而在日本，西方人則認岡倉天心。其實在當時，從事中國古文化交流的個人也有不少；但正因為有著作傳世，影響久遠，所以福開森、高羅佩、岡倉天心，才有如此的東西方藝術交流史的開創式學術地位。

福開森專心於中國古物書畫，但在清廷覆滅尤其是好友端方在四川突然被殺、盛宣懷出逃日本的大動盪之際，福開森在中國古玩書畫界已經無法再做到遊刃有餘。在一九一二年四月，身任政府顧問的福開森作為中國北洋政府的四人代表團成員，隨團赴華盛頓出席世界紅十字會大會。正是在此次回美國之際，他與紐約大都會藝術博物館取得聯繫，答應為大都會博物館徵購中國古代藝術品，建立起美國的專業中國藝術收藏。我以為，在福開森鑑定收藏的一生中，一九一〇至一九一二年應該是一個關鍵轉折點。

在這之前，他是一個優秀的傳教士、慈善家、教育家，還是各封疆大吏的幕客和民國政府顧問；參與中國近代化進程，甚至參與北洋外交事務。

而在這之後，他專心古文物書畫鑑定收藏，論公有紐約大都會博物館，論私則有個人收集鑑藏，又開始步入左右逢源的境界，成為專業的藝術鑑藏研究大家，前述一九一八年他在芝加哥藝術學院的「中國藝術」六講，即是他作為當時屈指可數的中國古文化藝術研究專家的一次精彩亮相，這樣的亮相，在

這段時期裡應該有過很多次；有那麼多學術著作出世，即是明證。

千餘件文物書畫捐贈金陵大學

作為慈善家又是古物鑑定家的福開森，在晚年更有一樁驚天動地的善舉。將自己畢生所藏的千餘件中國文物書畫，包括《鐵雲藏龜》所收甲骨文、著名的古書畫，古陶瓷、法帖等，慨然捐贈予他青年時共同創辦並任院長十年的金陵大學。其中有最著名的西周「小克鼎」、北齊王齊翰〈校書圖〉。我早先從先師沙孟海先生學，知沙師曾根據北齊〈校書圖〉所繪，來驗證魏晉時期書法執筆樣式，遂撰成一代名文〈古代書法執筆初探〉，這可以說是百年書學史上最重要的發現成果之一。但沒有想到，沙孟海先生的考證依據材料，竟與福開森這個美國人及他的義捐金陵大學（今南京大學）的事實有如此關聯。

至於西周「小克鼎」，又牽涉到近代中國文物收藏之中西交流的另一個重要事實：正是福開森，開創了西方大型博物館專題收藏中國古代青銅器的風氣。比如他捐贈著名的「齊侯四器」，尤其是大都會藝術博物館的「柉禁組器」酒器可謂是蓋世絕品。當其之時，西方對中國青銅器收藏並沒有什麼認知，正是福開森說服了大都會的董事會，以全年的大額收藏鉅款，大力購買青銅器作為主導收藏，首選即是出土不久的「齊侯四器」即齊侯嫁女媵器，有鼎、敦、盤、匜各一件。而青銅柉禁酒器更是傳世唯有三組（套），而入藏大都會藝術博物館的這組青銅柉禁酒器，有禁台方座一、二卣一尊、另有斝、盉、觚、爵、角、勺各一；觶四、七六，原出於一九○一年陝西鳳翔府寶雞鬥雞台，全套器曾為福開森好友端方舊藏；端方一九一一年遭遇不測後，由福開森在一九二四年呈請政府審准，以二十萬兩白銀向端府家人全盤收購所藏青銅器。這套柉禁酒器，最後則歸於大都會藝術博物館。

二○一四年，上海博物館舉辦「周野鹿鳴——寶雞石鼓山青銅器特展」。福開森為大都會藝術博物

館購入的這套「青銅柉禁組器」，時隔九十年首次回國。並與已藏天津博物館的「龍紋柉禁」、寶雞戴家灣出土的「青銅柉禁」合為存世三柉禁，共相會於滬上。由於「柉禁」的規模超大且構件複雜，是今天許多即使關心青銅器文化的愛好者也都比較陌生的，一時間各大媒體還有不少介紹文章在討論它的功用、器形、數量和組合方式，有這樣的熱門話題，於近年來的青銅器知識普及，大有益處。

一九四一年太平洋戰爭爆發，日本與美國成了交戰敵國，美國人福開森遂被日軍拘禁於北平，但他只是被軟禁於北平喜鵲胡同三號的家中，並未直接遭受牢獄之災。後因美日交換戰俘人質，始得於一九四三年才被放回美國。以七十七歲老翁在戰亂中備受恐嚇威脅，兩年後即病逝於美國，一代風華，戛然而止，命運多舛，對比以個人乃能擁有如此輝煌的功業，著實令人扼腕三歎！

二〇一九年六月二十七日

「敦煌學」隨想（上）

敦煌之謂「學」，實在是一個基於中國學術史上其他各重要專題之「學」如「紅學」（《紅樓夢》學）、《文選》學、楚辭學、聊齋學，還有酈道元《水經注》的「酈學」等等所難以企及的一個特殊理由。它地處西陲，既非西周的秦隴（西秦文化），又非漢魏的河洛（中原文化），也非蘇浙的江南（長三角文化）；若論對中國文化史的影響力，只限於魏晉以降直至北宋，時間較短。若論上溯，更有早幾千年的上古金文甲骨文；論下延，也還有千年綿延的近世江南士大夫文化。僅憑中間這一段，連一介偏師也談不上；而且還處於西域羌胡沙漠邊塞，孤懸世外一隅，本來根本不足以讓我們如此關心還竟然能形成「顯學」的。

再說了，能與「敦煌學」相埒的，本也只有同屬上古文化的「甲骨學」和「簡牘學」。但粗略看看相似，而三者之間仍有歷史細節上的不同。

「甲骨學」的第一代，即最早發現的關鍵人物是清末中國人王懿榮，這是源頭。只是後來才有外國人關注並介入。與「敦煌學」最早發掘者就是外國人斯坦因、伯希和明顯不同；

「簡牘學」雖然在初期已有不少外國人參與，但竹木簡牘出土迅即脫水變形，保存、攜帶、收藏難度極大，必然會遇到文物保護和科技方面的挑戰，這方面又不如「敦煌學」的出世珍貴文物能坦然行走世界，遍佈英、法、俄、日了。

所以，對比之下，「敦煌學」無論從哪方面說，的確都是獨一無二的。但如果更宏觀地看，它之所以能有今天這樣持久不斷的魔力，其實是基於兩個最關鍵的理由。

一、田野考古的新學問引起社會好奇，和外國人前期介入所帶來的「世界性」。

中國在清代本來就有金石家「訪碑」的活動。比如孫星衍有《寰宇訪碑錄》，趙之謙有《補寰宇訪碑錄》，王昶有《金石萃編》，黃易的「齊魯訪碑」更是非常著名。但那是傳統金石學家的視線根本搆不到；反而西立足於文史文獻的中國式立場。而「敦煌學」因為地處西域，傳統金石學家的視線根本搆不到；反而西方人的考古學方法以及由斯坦因們帶來的田野考古、荒野跋涉甚至是探險活動，卻能大展身手。過去我曾提到：世俗一般以為近代文物考古之學應該是古代金石學的伸延，但實際上兩者性質迥然相異：金石學是文人學術之學，重在梳證「文史」；考古則是科學，更重在追究「文明形態」。「敦煌學」在最初尚未進入學者案頭時，它就屬於科學文明探險與考古的類型，在方法論上與「傳統金石學」大相逕庭，自不宜混為一談，等同觀之。

更重要的是，「敦煌學」的第一代發現者、倡導者，不是中國傳統金石學者，而是來自英、法、日等外國的探險家，如英國的斯坦因、法國的伯希和、日本桔瑞超和吉川小一郎的大谷探險隊，還有美國的華爾納、俄國的奧登堡考察團等等，由於他們的探險和攫取盜買掠奪，才把敦煌文物帶向世界各地，如法國巴黎國家圖書館、英國倫敦大英博物館、德國柏林亞洲美術博物館、俄國聖彼得堡冬宮博物館東方學研究所、日本京都龍谷大學……於是，就有了世界範圍內無所不在的「敦煌學」，更有了從上世紀二○年代開始編書流通、著書立說的「敦煌學」。這是「紅學」、「文選學」、「酈學」哪怕是「甲骨學」、「簡牘學」都沒有的學科特徵。

其實，中國人在其中並不純然是麻木不仁、無所作為。道士王圓籙發現莫高窟藏經洞後，曾將部份

寫本、佛畫贈與敦煌縣令汪宗瀚和安肅兵備道廷棟，又轉而為甘肅學政葉昌熾所知悉。廷棟得敦煌寫本，只云「書法沒有我好」，實在令人啼笑皆非；而葉昌熾是學界通人，深知其中關紐，於是他向敦煌縣令汪宗瀚提出要封存此批文物並轉運省城蘭州。但因運費無所出而擱淺。敦煌專家姜亮夫教授《敦煌——偉大的文化寶藏》中提到：

昌熾遂建議甘肅的藩台衙門將此古物運至省垣保存，但估計運費要五六千兩銀子，無由籌得，乃於光緒三十年三月，令敦煌縣長汪宗瀚檢點經卷畫像，乃為封存。王道士用磚來砌斷了這座寶庫。

敦煌縣令汪宗瀚與甘肅省學政葉昌熾，自然是中國人與敦煌文物發生關聯的第一代人物。但他們肯定不是探險家，也不擅長進行屬於西方學術類型的田野探古和考古，所以與廣義上的「敦煌學」並沒有太大關係。葉昌熾著《語石》語涉敦煌，又撰《緣督廬日記》記載當時與汪宗瀚文物交往史實十多條，史料記載的時間應該都是在外國人敦煌探險之前，但只能說是在初期聊盡保護之責而已了。

二、國際化的客觀事實和民族主義情緒高漲。

「敦煌」探險從一出現就是外國人的天下，中國人如葉昌熾貴為一省「學政」大吏，卻連運費也付不起；清末亂世，官家也視若罔聞，不介入而作壁上觀。只靠一個迂闊愚昧而且迷信的王道士以一人之力來力挽狂瀾，自然是異想天開；滄海一粟，根本無濟於事。於是斥責聲四起，「盜竊」、「偷取」、「劫掠」，王道士被罵成十惡不赦；朝野上下，從清末民國直到百年以後的今天，無不對他和外國人同仇敵愾、義憤填膺。通常的定位是：一部敦煌史就是一部屈辱史，關乎民族大義。這樣一來，作為話題，它就與政治史、社會史密切掛起鉤來，成為忠奸善惡、是非黑白的劃分標準。當然，在那個混亂的

時代，外國人欺我愚昧而偷竊盜買、巧取豪奪，必然有之而且肯定不少。王道士意在斂金以修繕莫高佛窟看似公心，但也保不齊有貪婪之私。這些本來尋常多見的社會世相，善善惡惡，見怪不怪。但正因為它涉及列強英、法、德、日、俄，即使是私人行為，也一定把這筆冤孽賬算在帝國主義頭上──算賬當然應該這樣算，但是否也應該算算當時清朝各級官府的顢頇愚昧、慵懶怠政，自甘淪為敗家子，眼看寶藏落入他人之手卻不關痛癢、漠不作為？甚至不少本地官民在運輸過程中還上下其手、監守自盜呢？如果當時有強有力的政府力量，何至於要我們萬里迢迢到巴黎、倫敦、柏林、聖彼得堡去尋找「敦煌」真相？

──追根究柢，國家的強大乃是根本。換在今天，古文物的盜賣偷竊，豈能如此輕易得逞？

二〇一九年七月四日

「敦煌學」隨想（下）

最早提出「敦煌學」這一概念的，是陳寅恪先生。這是一九三○年的事了。如果從進入敦煌「盜買」敦煌文物的最早時間算起，也即是英國人斯坦因（一九○七年）、法國人伯希和（一九○八年）、日本人桔瑞超（一九一一年）算起，「敦煌學」的被提出，至少是在事實發生的晚至二十三年以後。國學大師陳寅恪指出：

　　自發現以來，二十餘年間，東起日本，西迄法英，諸國學人，各就其治學範圍，先後咸有貢獻。

　　這就是說：「敦煌學」提出在後；而敦煌文物流失海外帶來的國際化、世界性在前。所稱日、法、英「諸國學人」，當然包括斯坦因、伯希和及桔瑞超輩。但在形成「敦煌學」的過程中，國內外學者們的成果魚貫而出。比如在最初的十五即一九○九至一九二四年之間，就有羅振玉、王國維等的圖像資料蒐集和印刷出版，羅振玉於一九○九年在《東方雜誌》發表了〈敦煌石室書目及發現之原始〉論文，這被指為「敦煌學」研究的起始奠基之作。更有學者考證以他此文最早應該刊印於《董康誦芬室刊本》一說。此外，羅氏還有《敦煌零拾》、《敦煌石室遺書三種》、《鳴沙石室遺書》及續編等等七八種資料集，以及羅、王還有陳寅恪的敦煌寫本題跋，其中大量的批注校讀文字，勾畫出了敦煌研究的資料整

理、印刷流通的基本輪廓。而在同時期的日本，大批知名學者如狩野直喜、內藤湖南、濱田耕作等到中國來，也開始注意到伯希和的寫本照片。其後神田喜一郎、石濱純太郎、那波利貞等或赴英法尋找敦煌流失文獻寫本照片並作刊印，而這又刺激了中國學者的仿效。如同時稍後十多年的上世紀二〇年代，中國學者劉復（半農）到巴黎國家圖書館抄錄編成《敦煌綴瑣》，以文獻學的方法分三大類「俗文學」、「文書契約」、「韻書」；自然有了「學」的意識；而與早期的資料編輯刊佈、介紹概說和題跋拉開了距離，可以說有了新的氣象。三〇年代，學者向達赴英，王重民、姜亮夫赴法，中國專家藉助歐洲的敦煌資料，著述極多。如向達《倫敦所藏敦煌卷子經眼錄》、《巴黎敦煌殘卷敘錄》、《敦煌古籍敘錄》等基本文獻，而同時的國內則有陳垣《敦煌劫餘錄》。在敦煌研究中的專題分類也已經日趨細密，如變文與俗講、律令格式、契約文書、戶籍資料，具體的人如張氏曹氏事蹟、「歸義軍」之調查等等，總之二〇年代到四〇年代中國學者的「敦煌學」成果，已經具有相當的研究規模和高度了。若再延伸到中華人民共和國成立後，則有向達、王重民、王慶菽《敦煌變文集》，周紹良《敦煌變文匯錄》，王重民《敦煌曲子詞集》，任二北《敦煌曲校錄》，蔣禮鴻《敦煌變文字義通釋》，它們構成了「敦煌學」在第二階段的學科架構，都是今天研究「敦煌學」者的必讀書目。

遍檢中國當代敦煌學史從二〇年代到六〇年代前後這兩個歷史時期，我們大概能感覺到其間存在著重要差別。第一個時期一九〇九年，是以蒐集、編輯、介紹、印刷流通為基本特色，各種資料的匯集是其主要成果。第二個時期是分類專題研究一九三〇年、一九四〇年，是基於中國學者赴英、赴法已獲得大量一手資料後開始有針對性地進行學術展開，比如文學領域中的敦煌變文專題、曲子詞專題、文字釋義學專題；又比如史學領域中的官制、律令、戶籍契約以及人物之專題研究。而且，也開始湧現出一批專家：如向達、陳垣、姜亮夫、王重民、任二北、周紹良、蔣禮鴻等等，成為今天「敦煌學」第三代學

術群體的先導和模範。

而在美術尤其是敦煌壁畫研究方面，也有蹤跡可尋。最早在王道士那一代，贈送葉昌熾、汪宗瀚、廷棟的紀錄之中，除經卷寫本外，亦有「畫像」（佛像如飛天）內容。一九二四年美國人華爾納聞訊到敦煌，主要即為敦煌壁畫而來。因為經卷寫本十多年間已經為斯坦因、伯希和等反覆攫取殆盡；華爾納又是學美術出身，遂不擇手段，用藥水剝下壁畫二十六面，和雕像若干，運回美國。翌年再來敦煌試圖盜剝，才被中國方面監控並制止而未能得逞。其後中國美術家們開始關注敦煌壁畫的卓越價值，張大千、謝稚柳、常書鴻等奔赴敦煌臨摹研究的藝術家們絡繹不絕，構成了一個輪廓鮮明的「美術敦煌」——它的意義不僅僅是在於「敦煌學」的大學科中有「文學敦煌」、「史學敦煌」、「民俗學敦煌」、「俗文字學敦煌」、「制度史敦煌」之外再多一個「美術敦煌」而已。從根本上來說，它更是一種可以改變傳統美術與繪畫史觀的石破天驚式的存在：在中國古代線條筆法水墨寫意的幾千年傳統中，從來沒有見過像這樣肆無忌憚的西域異類樣式：用色彩代替線條，用平塗代替暈染和勾皴，用滿構圖方構圖來代替中國畫的平遠高遠深遠……這哪裡是我們印象中的「中國畫」啊？

於是，在我們已經認知的中國畫樣式之外，竟然找到了一種可以對應、對比、對峙、對視、對偶的別種樣式：即「敦煌壁畫樣式」。它使得原來中國繪畫史中孤傲不可一世而又一家獨大的文人水墨寫意畫的唯一正脈地位開始動搖，並遇到明顯的挑戰；它告訴我們，同樣是在中國繪畫史時空範圍中，還存在著一種滿彩平塗為主而沒有或完全不重視線條的壁畫樣式。但無論從地域分佈上說還是從作者身分上說，它當然也是無可置疑的中國畫。

嚴格說來，「敦煌學」並不是一個有著事先周密設計、有內在規律和嚴格體系系統的一門學問。它是由一系列偶然事件，隨機連綴而成：比如清末國弱民愚的大背景、偶然的發現與發掘、中亞考古探

險、外國人先介入、原始文物大量被轉移至英、法、俄、日，構成世界性話題等等。這些都是無法預設也無法事先掌控，而呈現出一種隨勢而生、順勢而上、應勢而開的學科積累與生發過程，再通過幾代敦煌學家的努力，才逐漸走向學科的羽翼豐滿。這種種構成要素和呈現出來的偶然性特徵，是完全不同於其他各種「ＸＸ學」如「紅學」、「酈學」、「文選學」、「楚辭學」等在初始階段一起步就可以根據文科的學科規則進行頂層設計即人為制定學術框架的情形的。

西泠印社饒宗頤社長，是「敦煌學」在上世紀末的標誌性人物。他與馬衡社長的「金石學」、啟功社長的「書畫鑑定學」一起，前後遙相呼應，在社史上都屬於難得的身處於當時學術核心聚焦點、又能獨樹一幟、獨領風騷的學術領袖。在討論「敦煌學」時，我們不應該忽略饒公作為一代標竿的不可或缺的存在價值。

二〇一九年七月十一日

宋代花鳥畫定格：從徐熙到崔白（上）

五代南唐徐熙與後蜀黃荃齊名於天下，為花鳥畫獨立後的第一代「雙子星座」。

「黃荃富貴，徐熙野逸」

在五代的畫壇上，黃荃佔盡天下風流，「黃荃富貴，徐熙野逸」是一句人盡能詳的口號。黃荃官至後蜀翰林待詔，是畫院最高級別的領導者，繼為檢校戶部尚書兼御史大夫。入宋以前，已是久負盛名。其畫風設色濃豔華麗，形象飽滿繁盛；而其子黃居寶、黃居寀更是承祖蔭，成為北宋初畫壇班首，「黃家富貴」在其手中變本加厲，被演繹得酣暢淋漓。作為主流畫家和畫風，自然是一副「捨我其誰」獨領風騷、睥睨天下的派頭。從五代到北宋初，江山一統，天下太平，自須有「富貴」以示天朝氣象，黃荃、黃居寀父子可謂正得其時。

徐熙的情況略有不同。他生性淡泊，一生以高雅自許而不入官家，雖出身江南望族，卻以山林自處，號為「江南處士」（郭若虛《圖畫見聞志》），或「江南布衣」（沈括《夢溪筆談》）。傳世如藏於上海博物館的〈雪竹圖〉，創墨染凹凸之法，不落線界，不施粉彩，但一種細緻入微的觀察與表現，別說在北宋初無與倫比，在幾千年繪畫史上也以戛戛獨造而當之無愧。

但詭異的是，即使是大師如徐熙，仍然敵不過富貴時勢的籠罩與裹挾，徐熙卓拔不可一世，但隨南

唐李後主歸宋不久後即病故。他的孫子徐崇嗣、徐崇矩、徐崇勳也擅丹青之術，本來繼承祖業家學，以

「野逸」足可與「黃家富貴」分庭抗禮，正是大家所預想之中的。殊不料徐崇嗣守不住「野逸」，竟也

去追隨「富貴」時風。徐崇嗣眼見得「黃家富貴」一統天下，沒奈何，只得「效諸黃之格」，創造出一

種「沒骨法」即不作勾勒只重色彩渲染之法。宣和御府內藏徐崇嗣畫，「率皆富貴圖繪，謂如牡丹、海

棠、桃竹、蟬蝶、繁杏、芍藥之類為多」。與乃祖相比，全然相悖矣！由此一節，我不禁想起一個書法

史上有名的典故：「家雞野鶩」。

晉征西將軍庾翼自己是擅時名的書法大家，一門善書，威名不在王羲之（逸少）之下。然其時盛行

王羲之的新體，少年後學，皆趨之若鶩。連庾家子弟也不奉祖法，競相習二王書。庾翼氣得大斥「小

兒輩賤家雞，愛野雉（一作「鶩」），皆進逸少書」（見晉何法盛《晉中興書》）。宋人蘇東坡更有

跋曰：「（庚）征西初不服（王）逸少，有家雞野鶩之誚，後乃以為伯英再生。」（蘇軾〈跋庾征西

帖〉）。

徐熙畫風的兩面性

東晉既已有庾翼斥庾家子弟賤家雞愛野鶩，那麼南唐徐熙若得知孫子徐崇嗣輩棄自家祖傳「野

逸」，而轉習「黃家富貴」之畫，豈不也要大大不快並斥責後輩乎？

「富貴」、「野逸」當然只是為了分類的方便，事實上，在從五代到北宋，「富貴」一直是一個永

恆的繪畫主題。黃荃如此，徐熙也不例外。也即是說，「江南布衣」一生不入官的徐熙，仍然有著「野

逸」和「富貴」一身之中的兩面性，甚至還在「富貴」方面有著更亮眼的表現：比如，史籍載徐熙應召

入南唐宮廷，繪「鋪殿花」、「裝堂花」。這究竟是一種什麼樣式？古來一直語焉不詳。郭若虛《圖畫

見聞志》有兩條足資參考：

一、題材：「於雙縑幅素上畫叢豔疊石，傍出藥苗，雜以禽鳥蜂蟬之妙」。

二、樣式：「意在位置端莊，駢羅整肅，多不存生意自然之態」。

如果分析一下，題材一句有「叢豔疊石」，顯指是一種富貴之形態。而樣式一句，則特別值得注意：

——「位置端莊」，不任意橫斜，中規中矩，正非「野逸」格調。

——「駢羅整肅」，駢者雙也，對偶也，裝飾意趣嶄然。整肅，不隨興為之也，非「富貴」而何？

——「不存生意自然之態」。即非自然、非信手、非有「生意」活潑、「自然」天成，這應該是什麼？

我頗懷疑它是一種色彩厚重的花鳥畫題材的裝飾圖案畫，華麗豔美，姚黃魏紫。傳世認為相對可靠的〈玉堂富貴圖〉、〈竹鶴圖〉正是這種「駢羅整肅」，都是宮殿中常見的大屏風中堂豎式；〈雪竹圖〉也是這樣的尺寸格式。而「鋪殿花」、「裝堂花」之名號，首先「鋪」、「裝」即是指宮殿回槳立屏大幛而言，肯定不是紈扇小頁。其次施於「殿」、「堂」之間，空曠的大空間，必豐滿豔麗而後可，而〈玉堂富貴圖〉正是其典型的畫作風格。但必須指出的是：這本是出於後蜀黃荃式的玉堂「富貴」，反而不是徐熙的自家當行本色即「野逸」。

宋徽宗《宣和畫譜》，收徐熙畫兩百四十九件。傳世指為徐熙的〈鶴竹圖〉也被輯入宋人《德隅齋畫品》，這些都應該是中堂「鋪殿花」、「裝堂花」。這樣看來，徐熙被後世畫史研究家「人設」為「徐熙野逸」，淡墨輕掃略施粉彩，恐怕也未必一定是真實。記得魯迅先生在雜文中寫道：大家看陶淵明，一定習慣上把他定位在「采菊東籬下，悠然見南山」的田園風情；但其實陶詩中更有「刑天舞干

戚，猛志固常在」即金剛怒目式的強悍不屈。那麼回過頭來看徐熙或也當如此。他不是一味恬靜淡雅、只講筆情墨趣、「落墨為格」而不施粉黛，但因為在五代到北宋，「黃家富貴」是一種畫史風格的「標配」；別說黃荃、黃居寀黃居寶兩代，連徐熙的孫子徐崇嗣也轉入「富貴」的格局中隨波逐流，反過來看看徐熙的歷史定位：畫風「富貴」富麗堂皇，既人人可得之，徐熙即使有之也不足為奇；倒是像「凹凸花」、「落墨法」，或以〈雪竹圖〉為代表的罕見巨作畫風（即使在徐熙自己傳世大量的「鋪殿花」、「裝堂花」中也屬另類）反倒是異軍突起，於是當時和後世人，皆傾向於這一路作品，並以此來詮釋「徐熙野逸」的豐富含義。

二〇一九年七月十八日

宋代花鳥畫定格：從徐熙到崔白（下）

在宋代，花鳥畫地位最高的是九五之尊的宋徽宗，當然他也不是因為皇帝身分而浪得虛名，而是有真本領的。但若論自五代宋初一脈下來，黃荃、徐熙之下，造詣登峰造極者，那還得推崔白。

宋代畫院的第二代班首

崔白是宋代畫院的畫師，字子西，宋神宗時期在職。熙寧初，宋神宗創辦翰林圖畫院，為考試畫學人才，曾下詔崔白、艾宣、丁貺、葛守昌等聚於垂拱殿，各畫竹鶴一屏，而評定崔白為最優，遂補圖畫院藝學之職。

崔白的成功，在中國花鳥畫史上有著非凡的意義。自花鳥畫從人物畫配景中獨立出來後，第一代以花鳥知名的，是五代黃荃、黃居寀父子。如前所述，五代畫壇有「黃荃富貴，徐熙野逸」之稱。但黃荃為後蜀宮廷頭牌畫師，其子黃居寀則入宋，上承父蔭，在北宋初的畫壇上影響力更持久；而徐熙雖出身江南望族，但一生以高雅自任而未官，生性淡然，喜畫輕墨略染的池沿禽魚、汀花野竹，勾勒落筆頗重而略施丹淡粉，遂開啟了不以重彩豔麗式的、又極其講究鐵畫銀鉤，尤其是在花鳥畫中強化「墨分五色」豐富表現力的一種宋代新氣象。

徐熙自己，對「野逸」也只是偶爾為之。其孫徐崇嗣、徐崇矩、徐崇勳亦未接祖統。但一脈香火，

須得後輩有力者承續之。於是，宋英宗、神宗時期的崔白正逢其時，異軍突起，成為第二代畫壇班首。

每一個時代都有自己的領袖，崔白早於宋徽宗一代，他的成功，首先是因為他也供職於熙寧皇家圖畫院，初授圖畫院「藝學」，後升「待詔」。這種立於宮廷朝班之上錦衣玉食的身分優勢，是一個在野的民間畫匠所無法攀援的。但畫院御用畫師人數甚多，幸運而要真落到崔白頭上，自然要一些非凡的與眾不同的本領。我猜度當時「黃家富貴」既為時尚不稍衰歇，連徐崇嗣輩都只能「違背祖制」，去趨迎於「富貴圖繪」以阿世好，應該是舉朝上下皆以重彩濃粉一式籠罩。崔白作為宮廷畫師畫〈竹鶴圖〉，當然也偏於時風；但從他的存世作品來看，他卻有相當數量的、品質極高的巨幛花鳥畫。如著名的〈雙喜圖〉、〈寒雀圖〉、〈竹鷗圖〉等等。但有意思的是，除了造型精準、勾勒線條鏗鏘有力之外，竟無一是丹青硃砂重脂厚粉的「富貴相」；而都是在一幅鋪殿裝堂的中堂巨幛之上，以水墨黑白為基調，表現出荒郊野外秋冬蕭瑟，更以敗荷枯蘆、孤雁蟄兔，朽木衰草為情緒，飛雀伏兔，竟有驚懼慌張、顧盼不安之姿。這種氛圍，並無絲毫「富貴堂皇」趣旨。但我頗懷疑：身為御用宮廷畫家，在宮殿金碧輝煌、皇恩天聽之下，或還有滿朝華袞諸公持笏班列，皇氣籠罩，崔白何有於此？

崔白花鳥用筆「疏放」更是「草草」

黃庭堅見崔白〈風竹鷗鴣圖〉題曰「風枝調調、鷗鴣休休，遷枝未安，何有於巢」？依愚見：「遷枝未安，何有於巢」，正是一種恍忽不定的氛圍，離驚懼慌張的感覺很近。黃庭堅作為同時稍後的名家，對崔白的畫有此形容，何其精準？

但正是這種看似不合常理的關係，奠定了崔白在宋代花鳥畫史上轉折點的地位。在富貴華麗、濃墨重彩的黃荃、黃居寀甚至徐崇嗣一邊倒的畫風籠罩下，而以蘇軾、文同為萌起的士大夫文人寫意水墨畫

又尚未興起之時，怎麼才能理解並勾畫出從富貴到野逸轉型的中間軌跡？於是，徐熙〈雪竹圖〉式的水墨漬染，到崔白的水墨勾勒渲染的宋代典型花鳥畫風的興起——第一都是中堂大軸的「鋪殿」、「裝堂」以迎合宮廷需要。第二是重寫生，造型精確細緻而不「逸筆草草，不求形似」。第三，也是最重要的一點，是從重彩丹青豔麗輝煌，迅速轉向只憑水墨的表現力即後來畫論文獻中點明的「墨分五色」觀念；最多也即是「落墨為格，雜彩副之，跡（墨線）與色不相隱映也」（郭若虛《圖畫見聞志》）。徐熙「落墨法」啟其端，而崔白以大批畫作則總其成，如是而已。

除了從重彩鋪陳到墨筆勾勒的歷史發展關係之外，花鳥畫的另一個重要發展取向，是從工筆描摹走向寫意的筆墨技法，在這方面，徐熙也已經是初露端倪，有所作為了。比如宋沈括《夢溪筆談》錄有一條，值得品味：

以墨筆為之，殊草草，略施丹粉而已。神氣迥出，別有生動之意。

「殊草草」、「略施丹粉」，這些技法表述，都是明顯指向後世寫意花鳥畫的。在五代徐熙的評論中有此，豈不得推為「寫意」之先聲耶？而到了崔白，則更有用筆「疏放」之喻，當然更是「草草」，亦屬與徐熙異曲同工也。

從書畫收藏鑑定史上看，還發現了一個問題：崔白〈雙喜圖〉在畫面的樹枝中，竟發現有題款「嘉祐辛丑年崔白筆」八字。這是崔白自己畫完後題書？還是後人補題？北宋時尚未有畫作上題款的風氣。而且如此年號、時間、名款各色齊備，有如元明以後的風氣和習慣；難道說，崔白竟是中國畫題款文化的前驅先聲？

二〇一九年七月二十五日

名門家學：王獻之、米友仁（上）

中國古代書畫史上父子名家者，最著者有王羲之王獻之父子、米芾、米友仁父子，到明代也有文徵明、文彭父子。當然再排下去，還有歐陽詢、歐陽通父子、趙孟頫、趙雍父子，但父親領袖群倫一代宗師，兒子也能開宗立派者，還是前兩對最名副其實。

書畫界罕見數世興旺

父子之間，最直接的印象，當然首先是「家學傳承」，即子承父業，孫承祖傳。與其他各種場合的師徒授受不同，重在血緣上的一脈相承的關係，過去世俗手藝人之間有諺云：「教會徒弟，餓死師傅」；又有祖傳祕訣「傳子不傳婿，傳媳不傳女」，要表達的舊觀念，都是十分警惕非血緣關係之外的傳承禁忌，甚至還有家族家譜中列名必列子不列女、本姓不外移的種種特定的血親關係。因為血統所屬，教會兒子不用擔心會「餓死」；因為本來就是一家子。但徒弟是外姓人，當然不可靠。過去舊社會老闆掌櫃在櫃上多狠命欺負「學生意」的少年學徒工，不讓他吃足苦頭絕不收手；但家中兒子卻可能花天酒地一副紈褲子弟樣，最多也就是歎一口氣抱怨兩聲，卻不會下狠手霸凌欺侮，其實也是這個傳統意識中至高無上的「血緣關係」在作怪。

王羲之眼中的兒子王獻之，當然不是紈褲；米芾之看米友仁，當然也不是。其實前舉初唐歐陽詢、

歐陽通，元初趙孟頫、趙雍，父親眼中的兒子，也都不是「敗家子」。但我們隱隱感覺到，歐陽通、趙雍的歷史感，和王獻之、米友仁、文彭相比，還是要差出一大截。同是父子，同是子承父業的書畫家，為什麼評價還是不一樣呢？

看歐陽通的書法碑拓，是乃父歐陽詢的翻版；路數一致，風格一致，技術上還弱了不少，既然是子承父業，但更是「子承父蔭」，是父親的龐大影響力在籠罩、提攜著兒子。歐陽詢是初唐四大家之首，從北朝入唐，「歐虞褚薛」的頭牌。但歐陽通的傳世書法如〈道因法師碑〉，頭牌是妄議，唐代第一陣營中還有顏真卿、徐浩、柳公權，這還是就正楷而言，如果再加上隸書尤其是小草如孫過庭、賀知章、狂草如張旭、懷素、行書如杜牧〈張好好詩〉、唐玄宗〈鶺鴒頌〉等等，再返視歐陽通的傳世楷書，恐怕完全不在這個陣線中而不得不退居再次。混置在幾千方唐碑唐墓誌中，實在不算突出。說輕了是「蕭規曹隨」；說重了是「邯鄲學步」或者更是「狗尾續貂」。趙雍之於乃父趙孟頫更是如此。趙孟頫是一代大師，書畫兼擅一代，書法六體皆精而楷法精嚴行札優雅，繪畫則人物山水鞍馬色色俱佳，工筆與小寫意無不嫻熟，水墨重彩更是皆為當行裡手。這樣全面又水準超卓的領袖人物，幾千年才有一二。而其子趙雍則偏於鞍馬一隅，既無廣度之無所不能，也無深度之開宗立派。只能算一個基本的「能品」地位，而與「神」、「妙」、「逸」諸品難有關聯也。

在繪畫史的父子關係中，子承父者，必得其一脈一枝而不會踰越邊界。強大的祖蔭之下，視野被籠罩，子孫輩或按模脫礮，亦步亦趨；或限取一角，以偏事全；總之在繪畫史的敘史中當然可以推一門風雅、成就藝林佳話；但若作藝術評論，則大抵會抱「一代不如一代」之歎。君子之澤，五世而斬；在書畫界，兩世以上還能興旺不衰者已極其罕見。

歐陽通可貴的文士趣味

最近正應邀為上海書畫出版社新出《李鍵書學文存》寫序，偶爾讀到這位民國時期最好的書學理論家尤其是書法教育家曾經有這樣一段話：「羲獻父子不相襲，然獻之不能謂非王派也。南宮父子不相襲，而大小米齊名。推之率更蘭台，一宗內史、一宗太傅，而宗風益闡，此所謂善學者也。」

舉出義獻父子、米芾米友仁「南宮父子」作為例子，尤其是明確指出「不相襲」，即不是「蕭規曹隨」、「亦步亦趨」，這是一個非常精闢中肯的評價。但言及「率更」（歐陽詢官太子率更令）、「蘭台」（歐陽通累官至宰相，但初拜蘭台郎），則喻為「宗風益闡」，「善學書也」，卻未為至當。皆因歐陽通雖有父蔭出於名門，而不得謂承父親親授。因為歐陽詢去世時，歐陽通尚年幼。舊《唐書》卷一百九十六有載：「少孤，母徐氏教其父書，每遺通錢，紿云『質汝父書跡之直』。通慕名甚銳，晝夜精力無倦，遂亞於詢。」徐氏教子，除教書法之外，每給兒子錢以供生活，必稱是抵押父親書跡所得，用以激勵歐陽通奮發學習。而歐陽通因年幼雖未親得父之傳授，卻有母親在側督學，所以能步武家學，雖「亞」，也能「買王得羊，不失所望」而已。

歐陽通傳世最著名者，為「道因法師碑」，今立於西安碑林。又有「泉男生墓誌」，今藏河南省圖書館。

瘦硬挺健，過於其父，而有刻畫鋒稜、險峻瘦怯之勢。故有「以父為師，鋒芒嶄然」，而被後世譏為有不夠平和中正之弊。比如在唐代，張懷瓘《書斷》即指其書「瘦怯於佼」。「佼」訓好，《揚子·方言》，「凡好謂之佼」。又訓健，《淮南子·覽冥訓》：「草木不搖，而燕雀佼之。」《書斷》用此以喻歐陽通書法更勁健於父，雖淵源家法，而中和溫厚不足而險峻瘦怯過之，故曰「怯於佼」也。在唐

時，歐陽父子之高下，已有定評，只是後代鑑於東晉二王父子書法珠玉在前，於是也以歐公父子書法並為佳話，在我們看來，拔高歐陽通，是有點愛屋及烏的嫌疑了。

歐陽通楷書還有一個特點，為父所無，他每出橫筆，收鋒必飛起如隸書之雁尾，筆畫末端向右上角挑剔而出。這種寫法，唐楷所無，清代劉熙載《藝概》指此取名為「批法」，以與楷書「勾法」、「戈法」相並列：「大小歐陽書，并出分隸。觀蘭台道因碑有批法，則顯然隸筆矣！」這種「批法」技巧，在歐陽通後少人涉及，但在元明章草中卻時見之，或亦可列為歐陽通有勝於乃父之處耶？

書不及父或「亞」於父，但歐陽通曾貴為宰相，有一點卻有超過乃父之意，這就是對文房用品的極度講究。這在唐代，是開風氣之先的。

「常自矜能書，必以象牙犀角為筆管，狸毛為心，覆以秋兔毫，松以煙為墨，末以麝香，紙必堅薄白滑者，乃書之。」（引唐張鷟《朝野僉載》）。

這是一派世家子的尊貴口味、又是不厭其精的文士趣味，下開宋人文房風氣，先聲奪人，可貴也！

二〇一九年八月一日

名門家學：王獻之、米友仁（下）

父子書畫家，最值得一提的，還是大小王和大小米。其特點是，子並駕父或超越父，而不僅僅是庇蔭而已。

王羲之是書聖，毋庸置疑，但王獻之並不只是侷促轅下，而是有著自己這一代的新創。南朝梁去晉不遠，陶宏景〈與梁武帝論書啟〉即云「比世皆尚子敬（獻之）書」。證明王獻之在世時的影響力巨大，但最能體現父子關係的，是如下一段王獻之進言父親王羲之關於書法的記述。

——古之章草未能宏逸，頗異諸體。今窮偽略之理，極草縱之致，不若稿行之間，於往法固殊，大人宜改體。

王羲之已得大名，但仍然擅長的是當時由隸轉草時的「章草」之體，每個字排列自足，而未能「宏逸」亦即放開、亦無「草縱」之揮灑，雖是貨真價實的書聖，卻不令王獻之在藝術上滿足，於是兒子向父親提建議，要比現在更「宏逸」、更「草縱」，除了章草之外，還應該獨創「稿行之間」的新體——「行書」。而這稿行之間的行書，一定是與「往法」即舊體對比而「固殊」即特殊完全不一樣的：「宏逸」、「草縱」，相對於原有的章草舊體的改造，是兩個關於書體風格描述最重要的關鍵詞。

正是後來王羲之的創新體即魏晉行札（行狎書），才奠定了他作為萬世書聖的崇高歷史地位；這樣來看首先提出構想的兒子王獻之，他的創新思維，他的眼光和見解，誰還會說他只是承父蔭庇護而沾

光祖先？

再來看大小米。米芾的才情橫溢，他的書畫實踐，他的鑑定收藏，他的書畫博士的內宮職位；他的「米薛」的文人書畫交遊圈，有名的「米家書畫船」，還有他的奪硯拜石之雅聞，還有他的理論著述如《海岳名言》、《書史》和「八面出鋒」、「集古字」等等言論流傳千古，若論他對宋代書法的貢獻之大，並作為一代開風氣的領袖，當然是毫無疑問的。

米友仁作為長子，在書法技法風格上當然還是步趨父範，繼承家風格，大小米在書法上的渾然一體、圓融大化，是一個人人皆知的歷史「常識」。故而，當時評論是把大小米和書畫混在一起評價的。

如見下引：

書法畫法，至元章、元暉而變。蓋其書以放易莊，畫以簡代密；然於放而得妍，簡而不失工，則二子之所長也。（見吳師道《吳禮部集》卷十八題米元暉〈雲山圖〉）

這是一個大致的風格史梳理。比如論「古之莊而今之放」，是指書法用筆飛舞跳脫、線條有彈性而變化多端；論「古之密而今之簡」則指繪畫從繁密豐富到簡潔精練要言不煩，又是指繪畫造型而言；兩者所指並不屬於一類。但米芾傳世書法極多而畫作卻未見，我猜測是只有理論宣示在先、而無實際的成功樣板；但米友仁則有著名的〈瀟湘奇觀圖〉、〈雲山圖〉傳世，其一種「米氏雲山」或曰「米點山水」，卻是擁有十分完整的表現手法，而且構成了中國繪畫史上最獨特的一大表現範式；這一業績，或恐連其父親米芾也未及。故爾論米友仁沿襲父風，於書法上言可；但於繪畫上言則不可。因為在創造「米點山水」的繪畫方面，米友仁更有後來居上、凌鑠舊蹤而呈戛戛獨造之功，更不可簡單謂為僅僅承

襲家學沐享父蔭而已。

宋孝宗淳熙中成都錢聞詩（子言），有《廬山雜著》，為米友仁同時稍後之人。他在米友仁〈瀟湘白雲圖〉後撰有長跋，評米友仁「米氏雲山」獨創樣式的卓越功績，有如下一說：

雨山、晴山，畫有易狀，惟晴惟雨。雨欲霽，宿霧曉煙，已泮復合、景物昧昧時，一出沒於有無間，難狀也。此非墨妙天下、意超物表者，斷不能到！

米友仁自己更有一段夫子自道，或可為「米氏雲山」、「米點山水」作一創作心理與情態上的解語：

畫之老境，於世海中一毛髮事泊然無著染，每靜室僧趺，忘懷萬慮，與碧虛寥廓同其流。

「忘懷萬慮」、「碧虛寥廓」、「泊然無著染」這些語詞中所含文人情懷與境界，可謂上上乘。

米芾已是曠代大家，尚無此等語；而米友仁後來居上，卻得超凡入聖之旨，擬之二王之王獻之，未遑多讓。

米友仁另有一大貢獻，乃是畫中題跋。本來，蘇東坡、黃庭堅、米芾都有大量題跋，但多為詩文集所載文字文獻而少成藝術作品。惟黃庭堅有跋蘇東坡〈黃州寒食詩〉，那是令人驚心動魄的題跋好例。

但一般而言，宋人手札冊頁書法題跋居多，畫上題跋更少見。而米友仁在北宋徽宗宣和時即入掌內宮書學，南渡後更在高宗一朝任敷文閣直學士，專職替宋高宗鑑定古名書跡。在南宋內府所藏古代名跡如唐褚遂良臨〈蘭亭序〉卷後、顏真卿〈竹山堂聯句〉卷後、懷素〈苦筍帖〉卷後、楊凝式〈神仙起居法〉

卷後、隋賢〈出師頌〉卷後，甚至是父親米芾〈苕溪詩〉卷後，皆奉旨有鑑定題跋，且都署「臣米友仁鑑定恭跋」，既稱「臣」，當然是面對皇上宮廷之事，故而這些都是作為學者鑑定家的手段。但更值得一提的是他的〈瀟湘奇觀圖〉，前畫後書，是把題跋書法當作與畫相等的藝術表現手段，尤其是以題跋書錄眾家詩文，而不僅僅是記年月日署款而已；這樣出於藝術目的的書畫合璧方式，為小米之前所無。有了米友仁〈瀟湘奇觀圖〉的先例，我們才會體悟到後來趙孟頫、王蒙在畫上多行一段長跋而成文人畫詩、書、畫一體風氣的源頭所在。

二〇一九年八月八日

漢摩崖——「石門十三品」和「漢三頌」（上）

書法有南帖北碑之說，北碑中大略分四類：碑版、墓誌、摩崖、造像記。而兩漢隸書中只有碑版和摩崖，而沒有墓誌和造像記。因而我們講碑學，通常指北魏之碑（數量最多）而專稱「魏碑」，但大都不算早前的「漢碑」。

「魏碑」多指楷書碑，「漢碑」多指隸書碑；按理兩漢在前、北魏在後，要從石刻文化溯源，從秦刻石的偶爾出現到東漢隸書碑刻的幾百件名品出世，碑學本來應該從漢算起。但書法史專家卻仍然不考慮這一選項，即使僅僅東漢隸書碑傳世名品早已有四百餘種也罷。

「漢碑」之所以沒有「墓誌」，是因為兩漢四百年，石刻立碑剛剛興起，還是一個人見人愛的新生事物；上百年孕育成風，更不會有後來漢末三國曹操為戒奢汰而下「禁碑令」之事。而墓誌之形制，卻正是因為禁碑。歌功頌德的石刻文字既無法豎立於地表即墓上，只能轉入地下墓室深埋其中以作為後世檢證之用；於是才有了專門區別於碑版的墓誌銘。漢代既無禁碑之舉，當然刺激不出墓誌銘這一石刻形制的樣式。至於「漢碑」為什麼沒有石刻造像記？是因為其時佛教尚未或剛剛進入中國，尚未蔚然成風，以雕刻佛像的舉措來祈禱今世來生保佑家國佛法無邊，這樣的做法還不可能是漢代人所具有的選擇。所以，沒有造像記，是因為當時還沒有它賴以生存的佛教進入中國的宗教土壤；細細想來，這種因果相制，於理十分正常。

這樣，至少從某一方面而言：漢碑是石刻文化的初興和走向規模的時代，有「碑刻」，有「摩崖」，基本格局已得；而魏碑則在碑版摩崖之外，更增添「墓誌銘」、「造像記」二種，基盤愈大而宏富，碑而成「學」，正在於此。

碑刻研究者眾，汗牛充棟，不勝枚舉。尤其是東漢幾百件隸書碑，是一個大寶藏。而摩崖研究相對較弱。漢代摩崖石刻，最早當推西漢刻石，那時也還沒有碑。著名如「霍去病墓左司空刻石」，又如「群臣上壽刻石」、「萊子侯刻石」、「五鳳二年刻石」、「楊量買山記刻石」等等，數量極少。有的刻石雖不是碑，但形制方正，整齊壁立，我們就一概以碑視之而不再細分；也有的置身於懸崖凌谷萬丈峭壁之上，比「碑版」之制式更見弘大許多又自由恣肆許多，「就其山而鑿之」（馮雲鵬《金石索》）；於是特別以「摩崖」命名之以成別類。著名金石學大師、第二代西泠印社社長馬衡《凡將齋金石叢稿》有云：「刻石之特立者謂之碣，天然者謂之摩崖。」檢諸今日，陝、甘、魯、湘、鄂、川、雲、閩各處，均有大型摩崖書法石刻存世。

「石門十三品」

地處陝西漢中市漢台區河東店鎮，由褒斜道遺址、石門遺址、石門石刻組成的漢中石門摩崖石刻群，是漢代早期摩崖石刻的典範。褒斜道上的石門隧道是中國最早的人工隧道，寬四·四米，長十六·五米。在石門隧道內外石壁上，有東漢以來的摩崖石壁題刻一百零四件。而居於石門隧道內壁的石刻，就有三十四種。尤為著名並堪稱中國書法史上經典的，除了一、「石門摩崖」為標題外，二、「漢中太守鄐君開通褒斜道石刻」，三、「故司隸校尉犍為楊君頌·石門頌」，四、「楊淮·楊弼表記」，五、「右扶風丞李君通閣道摩崖」，六、北魏「石門銘」，七、「玉盆摩崖」，八、「石虎摩崖」，九、

「袞雪摩崖」，十、三國魏「李苞通閣道摩崖」，十一、宋「都君開通褒斜道摩崖釋文」，十二、宋「釋潘宗伯、韓仲元、李苞通閣道題名摩崖」，十三、宋「重修山河堰落成記」。就中屬漢刻有八，三國曹魏和南北朝北魏各一，兩宋石刻隸書三，合為十三品。從地域書法史上說：尤以主題為記述摩崖讚頌褒斜道修治通塞功績的漢魏摩崖得五，為其中核心。

「石門十三品」所在地，是東漢時期連接陝西關中平原到漢中地區的褒斜道隧道南端的關節點，全段棧道長達兩百五十公里；又是橫跨秦嶺天險、南指巴山、貫通南北的要道；還是號為「蜀道難，難於上青天」的蜀道之一個重要組成部份。從東漢明帝永平六年（六十六年）起，為改變漢中七盤山的通行障礙，決定鑿石挖山，開出路途，修成可供車輛通行又平整無斧鑿痕的人工隧道。為了紀念這一堪稱當時世界級的工程修成開通，當時的漢中太守都君將石門隧道開通的史述以文字鑿刻於山崖之上，這即是最著名的「漢中太守都君開通褒斜道摩崖石刻」。其後十三品漸齊，至宋代金石學興起，北宋歐陽修《集古錄》、趙明誠《金石錄》、洪適《隸釋》等，對石門摩崖也多有著錄記載。可以說，石門諸品摩崖，構成了宋代金石學興起第一代成果之不可或缺的有機組成部份。而在清代金石學第二次興盛之際，以畢沅《兩漢金石記》、《關中金石記》、《關中勝跡圖志》、王昶《金石萃編》、錢大昕《潛研堂金石文跋尾》、陸增祥《八瓊室金石補正》等為主，對石門摩崖石刻群均有過不間斷的記述。近代以來，楊守敬、康有為、于右任等，更是對石門十三品有極高評價。尤其是楊守敬光緒初赴日本，帶去「石門十三品」拓本，在明治的日本書道界引起巨大反響。迄今為止，日本書法學者對〈開通褒斜道石刻〉、〈石門頌〉等等，有著超出尋常的重視和收藏品鑑，應該也是得力於楊守敬當年的推介之功。

二〇一九年八月十五日

漢摩崖——「石門十三品」和「漢三頌」（下）

「石門十三品」的搬遷，范文藻出力獨多

「石門十三品」的故事，在當代近五十年間，又添新的話題內容。一九六九年六月，因為中國號召興修水利，石門計畫修建水庫，大壩建在石門故址之下五十米之地。而大壩修建之前，還要先建一個臨時的攔水壩以截斷河流，開鑿引水導洞。修壩還要開山炸石，正在石門附近。又要水淹庫區，更將禍及褒斜道石刻十三品。於是當時集中省、地、市幾級專家一起研究。考慮到在興修水利的國家號召之下，只能選出石門十三品，進行整體搬遷，移至漢中博物館陳列。但究竟怎麼個搬遷法，誰也心裡沒數。有賴於陝西省文化局的大專家范文藻，才為石門摩崖石刻群的保護提供了最佳方案。

倘若石門內外一百多方摩崖石刻要全部保存全部搬遷，無論是時間、資金、人力，幾無可能，最後確定當時所採取的遷移方式，是在石門裡先盤上火爐鍛釺淬火。用六稜鋼釺先打槽，去除石頭，再從石壁的槽口向背面打槽，加鐵楔使石刻立面保持一定厚度又與山體分離。尤其是漢魏經典精品「石門頌」、「石門銘」等體量巨大，宏闊高深達兩米以上，又不能損壞石面尤其是字跡，若論鑿取之技巧，實在是難上加難。整體一次性取下並無可能，只能分割切塊，以不損一行一字為基準。於是劃出分割線，打格取方，每方距離若干字，再作編號，分塊取下後就地修整包紮入箱，搬到新立處配置黏合還其

原貌。因了這樣的精工細作，才有了今天我們在漢中博物館看到的石門摩崖的壯觀景象。

范文藻是四川自貢人，一九四六年畢業於國立藝專，終身成就就在敦煌壁畫臨摹複製上。他結識張大千、徐悲鴻、常書鴻等名家，一九四八年以敦煌藝術研究所名義在南京聯合舉辦大型敦煌藝展，內中范文藻的臨摹作品佔了五分之一。一九五〇年，中國美協與敦煌藝術研究所合作，在北京故宮辦「敦煌文物展覽」，范文藻的臨摹更成為繪畫部份主要內容，出展達兩百八十幅。范文藻後供職陝西省博物館任陳列部主任和複製部主任，畢生貢獻於西北文物事業。他在敦煌壁畫複製、陝西唐墓壁畫方面造詣首屈一指，而於漢中「石門十三品」保護出力獨多，成就卓絕，海內罕有其匹。但今天，知道這位中華人民共和國成立後西北文物頭號專家的人不多了。我若不是因了在西安任文化顧問之機緣，恐怕也很難注意到他的畢生業績。而如果不涉及漢摩崖石刻和著名的「石門十三品」的命運，比如從東漢的褒斜道開通、到今天的漢中博物館，這些基於當代文物收藏保護史的珍貴故事，恐怕也早已湮滅矣。

「三頌」為何只鍾情於摩崖之刻而不以樹碑而立傳？

由「石門十三品」中最核心的「石門頌」摩崖刻石，想到了漢刻「三頌」即「石門頌」、「西狹頌」、「郙閣頌」。

「石門頌」在陝西漢中，「郙閣頌」在陝西略陽，「西狹頌」在甘肅成縣，故而「漢三頌」又稱「西北三頌」。

「頌」本是一種文體。《詩·大序》：「頌者，美盛德之形容，以其成功告於神明者也。」上古祭祀宗廟，必以「頌」為歌為樂為舞。《詩經》有〈周頌〉三十一篇、〈魯頌〉四篇、〈商頌〉五篇，合為「三頌」四十篇。其內容大多是天子諸侯在重大典禮上宣揚天命、讚頌祖先功業和神靈的詩樂之歌，當然更有宗廟祭歌。通常是四字一句韻語，排比長調。

上古時凡交通水利之重大工程竣工時，例有紀念文辭，多取「頌體」以記事頌德。比如〈石門頌〉是紀念漢中太守鄐君受詔開通漢中褒斜道之功業，而在西壁上刻「頌」以紀之。〈郙閣頌〉是為紀念漢武都太守李翕重修郙閣棧道而刻「頌」以記。〈西狹頌〉則是為紀念漢武都太守李翕為民修復西狹棧道造福於世並「頌」李翕太守生平功德而設，甚至還有〈邑池五瑞圖〉即黃龍、白鹿、嘉禾、木連理、承露人，以及額、圖、頌、題名共計四大部份。「漢三頌」為古代三大交通水利工程的記功而設。首先在文辭上符合《詩經》之中〈周頌〉、〈魯頌〉、〈商頌〉四言韻語以取歌功頌德的本意，如「西狹頌」還刻有黃龍、白鹿、嘉禾、木連理、承露人的特殊圖形等，當然更是吉祥祝禱的用意。

但我也由此有一問：古云樹碑立傳，既然這三大工程如此了得，「三頌」為何只鍾情於自然山體摩崖之刻，而不以樹碑而立傳乎？尤其是「郙閣頌」、「西狹頌」，一頭一尾，以修棧道而得連接陝甘，且功主同為一人，即武都太守李翕。既然有如此豐功偉業，舒緩西北崇山峻嶺懸崖深谷行路之難，萬民敬戴，何以只重摩崖而不立碑版？以至我們今日治書法史者，約定俗成，凡「頌」皆必指摩崖石刻而不指碑刻——不僅僅著名如「漢三頌」，還有地處河北元氏縣的〈封龍山頌〉之刻石祀山頌神，亦當歸於此類，只不過出土時間太晚，是在清道光年間，不受學界長期關注而已。

「西狹頌」建於東漢靈帝建寧四年（一七一年），距今一千八百多年，為漢隸摩崖書極品，北宋時被樵夫在砍柴時偶然發現，由於石刻置身於懸崖凹陷石崖之中，無慮風吹日曬雨淋雷擊；又以藤蘿纏繞，覆蓋石面，形成了一張稠密的藤蘿枝蔓莖葉編織的天然保護網，所以歷經近兩千年還能保存完好。

頌文三百五十八個字，篆額「惠安西表」四字，還有題名二百四十二字，賴此優越自然生存條件，竟能不損一字，為我等後輩存此不世出之經典，豈非天祐？

最後還有一個重要問題，是書法家。在〈西狹頌〉題名部份，還署有「從史位下辨仇靖字漢德書

文」。東漢時地名「下辨道」即今甘肅成縣。漢隸碑版摩崖書中以〈西狹頌〉有書者署名仇靖，可稱書法史上最早一例。又其弟仇綝亦「書法工絕」，檢〈郙閣頌〉全名為「漢武都太守李翕析里橋郙閣頌」，而史載「靈帝建寧中為武都郡吏，沮之析里橋成，綝為之書頌」。「析里橋」修成而「頌」，仇綝所書，自無疑也。仇靖、仇綝兄弟，一書〈西狹〉一書〈郙閣〉，兩頌相對，共頌一人即武都太守李翕，足證仇靖、仇綝為漢時書法顯赫家族。漢隸四百餘品中，亦無此先例也。

二〇一九年八月二十二日

梅花畫史、梅花詞：揚補之與王冕（上）

古人詩畫必崇尚「四君子」梅蘭竹菊，或「歲寒三友」松竹梅。在花中「梅」必居其列，甚而位居其首。這種風氣，在漢唐未見其蹤，而是從北宋末、南宋初開始的。它的大背景，是宋代科舉取士和文官制度的建立，重文輕武，崇尚文治勝於武功；而具體到文士的思想行為方式，則是以四君子作為象徵：梅喻清、竹喻節、蘭喻幽、菊喻淡。與出處行藏的人倫與品行皆能掛上鉤，通過這一個側面，以四合一的豐富含義，遂成人生標竿。

其實傳世諸宋畫各種題材中，「梅」並不享有特殊的高位。宋畫團扇中有畫梅，但畫桃、畫杏、畫菊、畫李、畫紫薇、畫山茶、畫芍藥，所在多有；梅花畫在其中只是一個題材類型且並不突出，也並不具有特殊的文化含義。

我們現在能找到的幾個關於梅花畫名作的必舉紀錄：

一，華光仲仁有開創之功。

畫史文獻中關於畫梅最具有首位度的，是北宋元祐年間的仲仁和尚，趙孟頫明確認定：「世之論墨梅者，皆以華光（仲仁）為稱首。」仲仁為浙江會稽人，久住湖南衡州瀟湘門外華光寺。「因住華光，人以為號」。他在寺中植梅，花開時移床於花間，月下見梅枝疏影橫斜，遂以墨筆描摹形狀，以後發展為水墨暈出梅花瓣的各種朝向姿態，極有心得；更著《華光梅譜》，「墨梅」一格，自仲仁而得以獨樹

一幀。宋代黃庭堅、惠洪和尚、南宋劉克莊皆有題贊。但有趣的是：蘇軾的親友黃庭堅與詩僧惠洪都題詠華光之梅，而蘇本人卻與華光仲仁未聞有什麼交集。後代趙孟頫與仲仁畫墨梅之「為稱首」，最有可能的是基於當時士林間流傳已久又分身百千的《華光梅譜》的巨大影響力；當然，在趙之前的南宋景定二年（一二六一年），又有宋伯仁編刻《梅花喜神譜》收百幅梅花和自作五言詩，當然也起到了推波助瀾的作用。趙孟頫應該是據當時現狀而上溯源頭，才認定華光長老仲仁是「稱首」的地位的。

二，揚補之「村梅」的示範作用。

目前中國繪畫史上最確鑿的傳世實物，當首推南宋初中期揚補之〈四梅花圖〉長卷。是卷今藏台北故宮博物院。揚無咎，字補之，自謂漢代辭賦大家揚雄之後，故揚姓從「手」而不從「木」。出生於宋哲宗紹聖四年（一〇九七年），南宋初因忤奸相秦檜父子，一生不仕，清高自守。據南宋鄧椿《畫繼》載，揚補之久居江西清江，後居豫章（南昌），初習人物畫，以李公麟為師；又受華光仲仁弟子影響，改畫墨梅。其創造處，是改仲仁的水墨暈瓣為雙鉤圈瓣，更見清古。但又有一則記載，傳他青年時畫梅心得頗豐，自信滿滿，進梅花圖於宋徽宗大觀宣和之間，卻被畫風尚富麗堂皇色彩鮮美的道君皇帝宋徽宗斥為「村梅」，摒棄不用。於是他畫多署「奉敕村梅」以自嘲更以自炫其志。但這一未知真假的掌故傳說卻正合後人之心意：梅花衝風鬥雪「為百花之先」，正不是趨炎附勢阿諛奉承的媚態，而以傲骨馳名天下。又被宋徽宗斥退，一則符合梅花不合廟堂富貴之格而以「野逸孤傲」自詡的士大夫價值觀；二則為當朝帝王丹墀玉陛所棄乃成「村梅」在野之身；倘與宣和畫院諸畫師迎合聖意的「宮梅」相對，宋徽宗這一聲斥，反而成全了揚補之的千古「清名」。

乾道元年（一一六五年），六十九歲的揚補之畫了〈四梅花圖〉。他在畫中有一段跋：

范端伯要予畫梅四枝，一未開，一欲開，一盛開，一將殘，仍各賦詞一首。畫可信筆，詞難命意；卻之不從，勉徇其請。予舊有柳梢青十首，亦因梅所作，今再用此聲調，蓋近時喜唱此曲故也。

這是又要精準寫實，更要對應的四個生命綻開的物象鏡頭，是在考揚補之的繪畫技藝，更考他的寫生能力和「格物致知」即觀察自然萬物明理析因之能力；還要揚補之分別填四詞以配置之。先畫後詞，缺一不可。在繪畫史上，這樣的命題作業，在宋代畫壇，恐怕平生不作第二人想。但宋代其他宮廷畫師能否勝任姑且不論，而揚補之以「村梅」卻盡得風流；而且他本身是個著名詞人，有《逃禪集》問世，於詠梅更已有〈柳梢青〉十首存稿，再依本調出之，自無煩難。從「近時喜唱此曲」的自述中，得知他的填詞唱曲是與墨梅「村梅」一身二任，都能得心應手的。

〈四梅花圖〉卷後更有另一段長題，與前題相呼應：「端伯奕世勳臣之家，了無膏粱氣味，而胸次灑落，筆端敏捷，觀其好尚如許，不問可知其人也。要須亦作四篇，共誇此畫，庶已衰朽之人，託以俱不泯爾。乾道元年七夕前一日癸丑，丁丑人揚無咎補之書於預章武寧僧舍」。畫上有此長題，揚補之以前的古畫從未有過。有長篇題跋、書法題寫專為此畫所吟四首詞，這種主動引文史之學入畫史的做法，在中國畫中具有開創性意義，正是從揚氏開風氣之先的。

揚補之（無咎）是梅花畫史上的第一代大家。而且更以他詩畫兼於一身；再以首倡在畫上題詩文長跋；立身出處也不入官家寵邀，隱居孤傲，迴異時流；還以水墨為尚而不事粉彩，畫風一洗晉唐習氣，更符合後來元明清延展千年的文人水墨畫的「歷史模板」。就這五項而論：華光仲仁和尚有開創之功，但無定鼎之績，又無傳世作品；故不得不推揚補之為此道之第一大匠也。

二〇一九年八月二十九日

梅花畫史、梅花詞：揚補之與王冕（下）

揚補之身後，畫梅者當推元末的王冕。揚補之〈四梅花圖〉尚簡，折枝截景，講究空白和題長跋，引入書法，這種風氣在元初已經從花鳥畫蔓延向山水畫，如元四家的王蒙、倪瓚，煙波浩渺的畫面上都有詩詞長題。而到了王冕，不但以畫梅著稱，自號「梅花屋主」，更有今藏北京故宮博物院的〈墨梅圖〉，本幅上題「吾家洗硯池頭樹，個個花開淡墨痕。不要人誇好顏色，只留清氣滿乾坤」（王冕元章為良佐作），的膾炙人口的題畫詩。

揚補之、王冕兩代之後，墨梅、詩題、長跋、詩書畫印一體化進程加快，文人畫已成主流。至清代，如揚州八怪之金農金冬心擅畫古梅，吳昌碩畫梅、超山。並選梅林為身後墓地，乃至杭州世家高野侯因藏有王冕墨梅軸而自號「梅王閣」；這些掌故，都是在文人士大夫的梅花崇拜、墨梅畫和詠梅題畫詩詞中不可不提的。尤其是近代大畫家吳湖帆，收藏有宋刻宋印《梅花喜神譜》一函兩冊，極其寶愛，慨然推為首要，更自名其齋號曰「梅景書屋」。以吳湖帆世家書香藝事，自青銅器、石刻墓誌、唐碑以下及宋元書畫收藏極其宏富；而且還以精鑑獨步天下，過眼法物無數，眼界極高，竟何以獨獨對《梅花喜神譜》偏愛如此，視為鎮宅之寶？雖然有宋版書之貴重和宋刻宋拓之難覓的因素，但也反映出他對梅花作為文人象徵的極度重視。

討論古今關於梅花畫之所以有如此大的影響力的諸種要素，除了揚補之〈四梅花圖〉卷和王冕〈墨

梅圖〉軸、冊的傳世之外，利用木刻印刷化身千萬的傳播優勢而致廣大久遠，恐怕也是一個重要的成功催化原因。如北宋華光仲仁的《華光梅譜》，南宋宋伯仁《梅花喜神譜》（吳湖帆藏），還有清鄭淳道光刻本《後梅花喜神譜》，這些刻本畫譜，對於梅花畫風氣的興盛更是起到了一個推波助瀾的普及推廣的大效果——以仲仁、揚補之、王冕、金農、吳昌碩的「畫家」構成一條線；以傳世揚補之〈四梅花圖〉、大量收藏於故宮和上博的〈墨梅圖〉軸冊又構成「鑑藏作品」一條線；再以刻本《華光梅譜》（北宋仲仁）、《梅花喜神譜》（南宋宋伯仁）、《後梅花喜神譜》（清鄭淳）又成為「刻本畫譜」一條線；如果再加上古今詩詞詠梅、篆刻印章刻梅，這樣多條線的脈絡梳理，才讓我們看到古往今來尤其是書畫金石界對梅花文化的構成、催生、青睞、傳播推廣，是有充份依據的。

最後是一個文藝理論的話題：梅花能構成一個重要的文化現象和文藝「範式」，大約在審美品格方面，有如下三種價值指向：

一、古豔

梅花先天下百花而首發，冰肌玉骨，花開時常被喻為美人。而梅花之冷香，不逢迎、不趨附、不獻媚、討好，不求時尚，我行我素，是曰「古」。關於古而不今之比喻，有如梅與桃，霜風寒雲之於老梅槎枒自是「古」，春光燦爛之於桃紅柳綠則為「今」。以此可定「古」字之來歷也。至於「豔」，滿天飛雪之中有紅梅孤枝新綻，自是極「豔」之景。擬諸詩典，如壽陽公主有「梅花妝」，乃豔美人也。昔吳昌碩畫梅花，題「古豔」二字。我以為若要豔而不俗，則非古不可——以「古」定品，以「豔」著相。

二、隱逸

梅之植於峭崖絕壁，以孤高淨潔自處，傳達的是一種清高、孤寂、哀怨、夐遠之境。因此適合於折枝截景，以一見萬；而忌萬紅爭春般的喧鬧。過去關山月畫山水畫有聲於時，後為迎合形勢而大畫紅梅，滿幅皆紅，畫面堵塞擁擠導致筆墨粗疏，已是一弊；再加上滿紙紅點紛亂，嘈雜喧嚷，與梅之孤夐幽獨完全反向而行；顯然是一個現成的反例。少時背詩詞，最喜南宋詞宗姜夔有〈暗香〉、〈疏影〉，為詠梅絕唱。其中最令人印象深刻者乃有此妙句：「想佩環月夜歸來，化作此花幽獨。」佩環喻美人，月夜擬隱逸，幽獨言意境：三者合一而觀之，既非豐腴熟婦（美人佩環），又非烈日當空（月夜而歸），更非喧譁嘈雜（幽然獨處），這等冷寂的意境，擬之世間，鐘鳴鼎食的廟堂將相、尋章摘句的酸寒丐士、粗俗卑猥的市井小民，恐怕都無緣享受得。

三、貞節

忠孝節義，仁義禮智信：古之士大夫立身，諸般人倫要求中，最重「貞」字。富貴不能淫、威武不能屈、貧賤不能移，皆落在一「貞」字之中，亦即今之「不忘初心」者。但凡有淫、屈、移諸事者，皆是拋卻「初心」而墜入沉淪者也。「梅」之生，傲雪衝寒，不屈從於凜冽朔風，是謂不趨時也。孤獨不群、不混跡於眾聲喧譁，是謂不從眾也。君子守貞（守初心），重氣節（不朝秦暮楚）；古之蘇武牧羊、岳母刺字，士君子有家國情懷，有信念有擔當，文死諫武死戰，是古時為國盡忠的準則。諸葛孔明「鞠躬盡瘁死而後已」，是生前的立節述志；而陸游〈卜算子·詠梅〉詞之「零落成泥碾作塵，只有香如故」，則是事後的意境昇華，凡此種種，皆可於梅之「貞節」中找到出處。

不必論浩瀚古今的英雄豪傑，即使是尚未入仕的一介布衣畫人，揚補之、王冕的人生理想，又何異乎此哉？

二○一九年九月五日

馮承素、「摹搨之魅」、「歐虞褚馮」？（上）

在學術上從關心古代書法史尤其是宋代書法史開始，逐漸對清末民國以來的近現代書法史研究有了濃厚興趣。談到近現代書法理論的劃時代事件，當然首推「蘭亭論辯」。當時像郭沫若、龍潛、徐森玉、趙萬里、李長路、康生、章士釗、高二適、商承祚、嚴北溟、啟功、史樹青等等文化界人物紛紛加入論戰。而大家的爭辯焦點，正是在唐太宗時馮承素摹〈蘭亭序〉，亦稱〈神龍半印本蘭亭序〉，它究竟是不是東晉王羲之書法的真相？或曰〈神龍蘭亭〉是否反映了魏晉南北朝時期二王書風的真實面貌。

二十世紀六○年代的論辯，當時現實中表現為郭沫若一方大勝而高二適一方受屈。從道理上說，郭氏所疑自有其緣由，但因為一則他位高權重，身分為文藝界第一號領袖；二是人多勢眾，有效組織各路學界人士撰文介入，形成在輿論上以勢壓人的不公平論辯氛圍，「令人不樂聞耳」！故而後來書學諸家，情感上都偏向高二適一方。但情感歸情感，一旦時過境遷，利害關係消退，客觀地看待這卷〈馮摹蘭亭〉本身，當年的這些疑問仍然縈繞在頭腦中無法釋然。換言之，迄今為止，我們對郭沫若的新觀點和他列舉的大量分析推斷，仍然不能心安理得地一口否定其價值，而不得不承認其並非空穴來風無端生事。即使無把握堅定徹底地贊成擁護郭氏質疑的合理性，至多也只是半信半疑、不置可否而已。

我曾經在故宮舉辦的「二○一一蘭亭國際學術研討會」上，發表過一篇論文：〈「摹搨」之魅──關於蘭亭序與王羲之書法書風研究中一個不為人重視的命題〉。當時我一直存有一種懷疑：同樣是複

製，既然古代石刻碑誌會有寫手刻手甚至拓手的問題，那麼唐初宮廷裡以硬黃雙鉤廓填的「響搨」即「摹搨」，是否也會有一個從事摹書工作的摹搨手有意改變原跡風格形態、摻以己意或迎合上意的問題呢？刻石上工匠拓墨，謂之「拓」；摹書手在紙絹上勾摹，謂之「搨」。明清時代人「拓」、「搨」混用不分，但在專業立場上說：依託於「金石」和「紙帛」則是截然分明的。比如「摹搨」，專指原跡的摹拓複製。茲引兩則重要文獻：

始，玄伯父潛為兄渾誄，手筆草本。延昌初，著作佐郎王遵業，買書於市，偶得之……武定中，遵業子松年，以遺黃門郎崔季舒，人多摹拓之。（《魏書·崔玄伯傳》）

訪求法書名畫，不遺餘力。清閒之燕，展玩摹拓不少怠。（《齊東野語·紹興御府書畫式》）

這些引文都不是指在石刻的碑碣墓誌上的「拓」，而是據「手筆草本」、「法書名畫」進行複製的摹搨之「搨」。

但既是細緻的「摹搨」，理論上應該是與原跡十分精準貼切，絲毫不苟，〈馮摹蘭亭〉既如此偏向於清晰的藏頭護尾、提按頓挫，那麼它摹搨所依據的底本即唐太宗貞觀內府所藏的大王〈蘭亭序〉真本，應該也是這等模樣？

正是這樣的邏輯反向推理——從摹本之精準倒推至原跡，才導致了郭沫若一批學者們的質疑，形成一個聲勢浩大的「蘭亭論辯」運動。但「摹搨」之術一定是酷肖底本，即摹本與原本一定是惟妙惟肖，如印印版？通常的理解，自然是這樣的。但也有例外的情況。倘若〈蘭亭序〉東晉時的原跡應該是如武則天時〈萬歲通天帖〉的樣式——如較生拙的〈姨母帖〉、〈初月帖〉、〈癤腫帖〉、〈柏酒帖〉、

〈喉痛帖〉等的樣式，而不是成熟的〈馮摹蘭亭〉樣式，那麼我們應該怎樣來解釋這其中的差異？是唐太宗內宮收藏的底本原就不真？還是摹搨時摹書者作了更符合新的時風而非原汁原味古風的刻意改造？

抑或是摹書者摹搨水準不夠而導致摹本（如馮摹神龍本）失真？

可以肯定的是：〈馮摹蘭亭〉的書法意識、書藝風格和書寫技巧，是更接近於唐代楷法嚴密之後的樣態，而不是東晉二王草創階段尚未面面俱到的樣態。王羲之時代的東晉書法之韻，應該是一種仍有缺失、並不周全，更難言成熟但新意嶄然的格調。作為摹搨底本，很難有像「馮摹本」這樣成熟圓滿老練精緻的唐代氣息。那麼，要麼是摹搨者馮承素師心自用、自我作古，把自己已經習得的唐代風尚帶進摹本中去，而無視東晉那種無論行書造型結構還是用筆筆法都無所不在的生澀感；要麼是雖然擁有忠實準確摹搨晉書的技術和能力水準，卻為了迎合唐太宗皇帝的趣味偏好而作了有意識的字形及線條用筆改造，以邀聖寵。在我看來，今存〈馮摹蘭亭〉更多的可能是後者。

唐初內宮裡摹搨手，不僅僅是馮承素一位，史書留名的還有十數位，最突出的有諸葛貞、韓道政、趙模……尤其是趙「模」（通「摹」），因畢生從事摹（模）搨，連本名也為世遺忘，只以「模」之職業為名。但這些為皇帝選中的摹搨高手，應該也分三類：一是忠實於原跡的頂級摹搨高手；二是自己有書法能力故而會在摹搨過程中或以迎合上意、或以好惡而摻已意略作改造者；三是摹搨技巧低劣者。

上述這幾位摹搨名手，除第三類之外，一般會分領一、二類：要麼忠實摹搨，如〈姨母帖〉、〈初月帖〉、〈翁尊體帖〉之類，要麼師心自用，迎合外部而作改造如〈馮摹蘭亭〉者。這種三分法的格局，很像沙孟海先生在論「寫手刻手」時的著名論斷：魏碑有寫刻俱佳者、有寫精刻劣者，有寫刻俱劣者。

馮承素作為當時第一高手，有非常強的初唐楷書正書能力，所以〈蘭亭序〉以晉帖而竟充滿了唐法，它應該屬於上述的第二種。

二〇一九年九月十二日

馮承素、「摹搨之魅」、「歐虞褚馮」？（下）

馮承素除了是摹搨高手之外，個人書法也非常好，甚至還以成熟的初唐式個人書風反過來影響摹搨對東晉的高精準確性。一個偶然的事件，碰巧印證了我們的預感。

二○○九年，陝西西安出土了「馮承素墓誌」。二○一五年，馮承素為父親書寫的「馮師英墓誌」又出土於西安，為我們帶來了一片學術上的新天地。

「馮承素墓誌」未署書丹者為誰，但卻對馮承素本人如下的時評：

改授典書坊錄事……尋遷中書主書。

張伯英之耽好，未可相儔；衛巨山之致言，曾何足喻。

尤工草隸，遂臨古法。奉進宸闈載紆，天睠特蒙嗟賞，奉敕令直弘文館；

這是說馮承素擁有優渥的專業書法身分，指出他更有直可比肩漢末第一代大家的張芝（伯英，被譽為「草聖」）、衛恆（巨山，著〈四體書勢〉）的崇高書法成就。而明確是由馮承素親筆書寫的「馮師英墓誌」，則更見出他卓越的唐楷功力——請注意，是「唐楷」功力，而不是東晉二王行草的韻致。

「馮師英墓誌」全稱「大唐故左監門長史馮府君墓誌銘·並序」。二○一五年出土之後，即被移置

西安碑林。其一種楷法莊嚴端勁，足可與代表唐楷最高峰的初唐歐陽詢、虞世南、褚遂良相抗衡。有云初唐代表書家是「歐虞褚薛」，實則薛稷書法入此四家之例稍嫌勉強，而馮承素卻是原汁原味的正宗唐風，因而應該是「歐虞褚馮」。理由是：第一，馮承素與歐虞褚是同時代人，都在太宗年間，比薛稷更近。第二，馮承素雖非任職宰相大臣高官顯爵，但卻為近臣而有功名，任官職為「中書主書」：是中書省掌樞機的要員。第三，他不僅僅是我們過去一直認定的「摹搨手」（那只是一種職人匠作）。中書省的「主書」，那就是官方認定的書寫書法上的領班。如果說歐虞褚首先是高官，身分高引人注目，其次才讓世間關注他們的傑出書法；那麼馮承素卻是先以書法名世，他的官職也是書法專門官職；曰「主書」，相當於今天的書法家協會主席或書法院院長之類。這樣的角色，自身獨立的書法造詣一定很高，而不僅僅是摹搨古人而已。當然，他肯定是以書法獲官，而不是因官高而得書名。這又是一種非常特殊的、沒有前例的書法專門形象。既如此，初唐四家「歐虞褚馮」，豈有異議哉？

但「歐虞褚馮」畢竟還不是通行概念。究其原因，是幾千年來我們看馮承素，就是一個擅名「摹搨」的工匠。〈馮摹蘭亭〉赫赫大名兩千年；但馮氏他的自身書法水準，卻一直是雲山霧罩，未見真相。〈馮師英墓誌銘〉二○一五年才出土，之前我們並不知道馮承素竟是一個不世出的書法大家，而仍然只是以「摹搨」定位於他。

這正應了一句老話：「一切歷史都是當代史！」

〈馮師英墓誌銘〉是由馮承素撰文并書的，墓誌銘中有一段文字：「有子中書主書承素，榮漸簪帶，哀纏紫棘」，的確是兒子悼念父親又自述關係的口吻。而「榮漸簪帶」一句，更表明了馮承素靠一手好書法而由底層一介書匠漸漸接近冠帶簪纓的上層官紳階層的榮耀這一事實。但正是這樣的定位，使我們反過去看〈馮摹蘭亭〉而更存有疑慮了⋯以一個這樣的初唐大家，技巧嫻熟，氣格高邁，

完全是極致的唐楷代表性的頂級水準，以他的正楷法度規矩、成熟的修為造詣、審美趣味和用筆習慣，在「摹搨」〈蘭亭序〉這東晉王右軍的逸氣橫飛時，難道真能原汁原味地保存二王羲獻那種橫斜無不如意的韻致？或者即使他不敢自作主張去改造但卻在「摹搨」中不得不迎合唐太宗的初唐口味（而不是東晉格調）？更或者是唐太宗在宮廷「摹搨」〈蘭亭序〉時明詔要他迎合聖意、而他又哪敢違逆聖意抗旨不遵？

鐵畫銀鉤、端嚴莊重，堪為唐楷頂級典範的〈馮師英墓誌銘〉，讓我們有理由有依據認定馮承素在初唐書法史上擁有至高無上的歷史地位的同時，反而令我們對〈馮摹蘭亭〉對東晉王羲之書風「晉韻」「摹搨」的準確性產生了更多的懷疑。因為它太有初唐字法、楷法的痕跡，這即意味著它離王羲之的「晉韻」、離原本〈蘭亭序〉、離傳說已陪葬唐太宗李世民昭陵的〈蘭亭序〉原貌可能更遠。亦即是說：馮承素色書寫的〈馮師英墓誌銘〉楷法森嚴，恰恰是反證了〈馮摹蘭亭〉即〈神龍本蘭亭序〉的摻入了過多的唐法習慣，而離我們期待的大王「晉韻」漸行漸遠。

新出土才短短四年〈馮師英墓誌銘〉，一向被書學之業界認為是馮承素摹〈蘭亭序〉作為天下第一名跡的又一有力新證據；但站在鑑定史立場上看，愚見以為：鑑別它在技巧風格的取向，可能正好相反。

二○一九年九月十九日

陶文刻畫符號與紋飾、陶戳子、秦「印陶文」（上）

關於陶文世界特別是戰國秦陶文，有很多想法可以說。不過，也許可以先從一次中國印學博物館正在籌畫的「秦陶（印）文收藏展覽」說起。

我開頭用的是籠統的「秦陶文」的稱謂，這當然在大體上是不錯的。但有一個問題：秦陶文都是以印捺出，故而都應該是「印陶文」而不是普通的徒手陶文刻畫。「印」字在此中乃是關鍵。比如秦之後的漢晉陶文因文書書寫之風大盛，又有簡牘帛書材料之氛圍襯託，多有隨手刻畫如行楷章草之跡而無「印捺」之程序。這一點，從顧廷龍先生在陶文研究領域的開山之作《古陶文春錄》（國立北平研究院，一九三五年）開始，到近時高明先生的《古陶文彙編》（中華書局，一九九〇年）中，可見到大量的例證。這是秦以後的情形。如果再要追溯更早的秦以前的情況，則凡有中國文字之起，我們習慣於從殷商甲骨文算起；但其實更早的良渚文化、大汶口文化、龍山文化、半坡文化，都有大量的文字符號，信手刻畫於上古陶器之上。當然也都得以稱為「陶文」，但卻肯定不屬於「印」（印捺）。

學術界對「陶文」的認定，還是集中在戰國時期，並有固定的「戰國陶文」的類型概念：分為齊陶文和秦陶文兩大類。秦之前的從良渚到半坡的上古陶文，是屬於考古領域的大項，更牽涉到上古文明的定位。秦齊之後的漢晉陶文，則在「書同文」的秦制映照下，更多的是具有書寫樣式的意義。只有戰國秦齊陶文，才是文字學家更為關心的學術內容。但如齊陶文臨淄出土諸品中在「印捺」之外，另

有一類手工徒手揮灑刻畫者，縱橫恣肆，狂放不羈，使刀如筆，被譽為「先秦草書」，並非都出於「印捺」。而秦陶文卻幾乎全部出於「印捺」方法。由是，對秦陶文的稱名，若只提秦「陶文」，易於混淆於遠古良渚、半坡、龍山即西元前八千年至西元前三千年的上古陶文抽象刻符，又無法區別於以行楷字刻畫而非「印篆」體式的漢晉陶文；對比之下，似乎應該以「秦印陶」更為妥切。一則突出「印捺」之工序特徵，二則稱秦之「印」必以篆為體，可精確排除混同於漢晉隸章楷草之秦後陶文的多樣化現象。

其實，不泛稱「陶文」而明確點出「印陶」或「印陶文」之名目，以前學者也用過；但由於「陶文」是一個大類，與「甲骨文」、「金文」、「石刻文」並駕齊驅，特別加一個「印」字而成「印陶文」，使用起來不太方便順口，所以沒有引起多少積極的呼應。但我之所以特別強調「印」之於陶而成文字，是因為它對於本書編輯、對於收藏者而言，又對於出展於西泠印社中國印學博物館而言，這個「印」的行為特徵，在這批珍貴的秦陶文中，是至關重要的。

追溯秦印陶之源頭，其實不限於文字，在考古資料中引起我們關注的，首先是印裝飾圖案紋樣，我們稱為「印紋陶」。從南方的新石器時代到商周，大量陶罐、陶缶、陶盆、陶缸甚至小件陶物上，都有大量的網紋、繩紋、菱形紋、魚鱗紋、雲紋、葉脈紋、乳釘紋、弦紋、布紋、格紋等美飾。它並不是製陶人自己刻畫上去的，而是先製作一種固定紋飾的陶拍作為複製工具，在陶罐圓形器面上重複拍出紋飾形成圓圈，兼有在實用上以拍打使陶器坯胎更堅固扎實的功能。而這種以陶拍來拍打的方式，其實就是後來的鈐印尤其是封泥鈐印的方式，這就進入了早期印學史的範疇。不但如此，研究古代印刷術起源的學者們，還把它引為印刷術最早的原生形態——可複製的、有「印」（印捺或鈐押、拍打）而不是徒手即興作寫、畫的行為特徵的。；這，與後來的印刷術原理都十分一致。

秦系「印陶文」的價值，正在於它展示出的，是一種特定的、能接續古老的金石璽印之學、印刷術

文明；又專注於秦系文字應用的直取古代實物遺存為依據的「證古」立場。如果說「陶拍」紋飾與「印陶文」是同樣以印捺方式進行的話，那麼「陶拍」之功用，因上古器物簡陋樸拙而急需美飾，顯得更像繪畫審美與美學史（它指向後來的中國畫）；而「印陶文」則關乎文字應用，當然是與書法尤其是古璽印休戚相關，構成了書法篆刻史的一個重要源頭。

但同是印捺，「秦印陶文」又不完全是戰國古璽和秦印的結果。如果說東周以下從官印到私印，高官顯爵、士卿大夫，以及各級官衙的重要吏佐、門客、幕僚及地方豪強，可能都有佩印，但庶民百姓則不會人人都有；但若論在社會生活中提供各種保障服務的百工匠作，其產品要獲得社會認可，就必須要有在產品中標出類似於商標符號和品牌標識、產地機構（作坊或店家）以示對產品質量、標識文字正誤的內容負責。於是，每一家陶器作坊，無論大小或官辦私辦，都需要有一個獨特的、易於分辨的固定印記：即所謂「物勒工名」。「印陶文」的原鈐物，是銅是陶，尚未可知；但以製陶作坊論，既有審美的「陶拍」製作在前，戰國秦及齊「印陶文」之就地取材，取「陶印」（而非簡牘封泥之銅印）作印捺，應該也是合乎情理的推斷。

通行於秦工匠群體之間的「印陶」標記，文字當然沒有那麼考究，印式也沒有戰國至秦漢璽印之豐富多彩，它就是一種實用所需、傳遞出不加掩飾的工匠趣味，但也正是因為這一點，在兩千多年後的今天看來，反而更見出自然渾成之韻、得天趣盎然之意。這也正是我們今天特別重視它、珍愛它的理由。

二〇一九年九月二十六日

陶文刻畫符號與紋飾、陶戳子、秦「印陶文」（下）

秦國都為咸陽，在戰國到秦時，咸陽比長安要繁榮多多。如果不是項羽一把大火燒卻，咸陽的政治中心地位，一定是遠勝於長安的。

秦「印陶文」因為是在陶器作坊中作為標記起到「物勒工名」作用，有如過去印刷書籍時一定會在版權頁上註明「版權所有不得翻印」一樣；作為標記，當然首先要註明各種有益的訊息：比如最常見的是四字標記：「咸芮里兔」、「咸芮里臣」、「咸芮里喜」、「咸如邑周」等等。

細細解讀一下：

一、「咸」是首都咸陽的城市標識。當然也有不僅舉一字，而出全稱如「咸陽部習」、「咸陽巨卯」、「咸陽巨息」之「咸陽」等。

二、街區裡坊村鎮之名：「芮里」的「里」、「如邑」的「邑」，「釐期」的「期」，「東辟」之「辟」，「少原」之「原」，「陽巨」之「巨」，都是地區區域之名，其中有的地名現在還在使用，如「里」、「邑」、「原」；有的在古籍中有見過，如「辟」。有的比較陌生，如「巨」、「期」。它有點像今之地名構成種類，也是古今混合，既有統一的地域單位稱謂，如「揚州」、「蘇州」、「鄭州」、「杭州」、「廣州」、「蘭州」、「福州」；都有固定的「州」字繫其後以明其屬兼定等級，但也有「武漢」、「成都」、「西安」、「長沙」、「重慶」之類的，不繫「州」字而有同一層次功能。

兩者交錯而行。

三、陶器製作的作坊（店鋪）名或工匠名：如「兔」、「臣」、「喜」、「差」、「周」、「踏」、「寧」、「有」、「若」、「壯」、「疢」、「陰」、「申」、「章」、「洩」、「豫」、「卯」、「息」等等，應該都是人名或代店名。

還有一類是只有單名的印陶文標記，如「瘳」、「還」、「疾」、「君」、「文」，以及似乎兼有記事功能的「左甀卿瓦」、「大庚」、「大三」、「九右六」、「櫟市」等等。

把這些印陶文匯集起來，可以瞭解戰國秦時百姓尤其匠作工徒的取名方式，以及他們的注重鄉望、地名、族里並以此作為身分認同的觀念。後來中國傳統社會中極強的宗族制度和地望觀，其實在當時已有明顯的萌芽。

不獨戰國秦時的青銅器鑄造，早在從商周即西周中晚期開始，冶鑄整器已有非常先進、不同於東周其他地域的方式。過去我們看一般大器，通常在器形確定後，若有銘文，會在內壁或表面的局部區塊，由書手通過墨書為文字定位後，再在分塊範型相應位置上刻出字形，形成器型以供翻鑄，其後以銅汁澆灌而成器，再拆模範型，整修全器外貌。檢諸西周和東周及秦統一時，都以此法為之。但獨獨在西周的秦地，卻有一種新的方式，使用可以連續反覆壓印的印模，每個字先以陶泥刻成單字篆書，再燒製固形、澆鑄成方塊印模部件，在器形上綴合成文。再進入到整器的翻鑄工序中去。這種方法，與後來的活字印刷在原理上完全相近。周天子轄諸侯百家，唯西秦有此絕技。

陝西扶風（寶雞）出土的西周晚期「大克鼎」，和甘肅禮縣出土的西周晚期「秦公簋」，銘文均由印模打鑿澆鑄而成，在商周諸器中顯得十分突出而另類。它足以說明：「秦印陶文」的「印捺」不僅僅在陶器上是如此應用，在更早的青銅器冶鑄方面，也大有成功應用之例。更進而言之，這種字模綴合成

篇又構成長篇大論動輒上百字的做法，很早就引起了金石考古學家的注意：金石學大師馬衡評曰「秦公簋是用戳子印字在土範之上，這真是活字的創作了」；考古大家郭寶鈞評曰「春秋而後，出有秦公敦（簋）者，銘文係用塊塊印模，字字連續印成，這或者是受了圖案印模的影響，推廣到文字方面的嘗試，應推為中國活字版之祖」。

西周秦地出土兩大重器「大克鼎」、「秦公簋」告訴我們，周天子王朝重鼎大器都已經有這樣的「印捺」以求獨家商標兼求當時的陶器物品製造質量取信於世，豈不是順理成章、毫不奇怪的嗎？

如果把秦「印陶文」、秦詔版權量文字、「大克鼎」的印模戳子方式、戰國秦璽和秦印文字、秦半兩，還有先秦「石鼓文」、秦「泰山石刻」、「琅琊石刻」、「會稽石刻」、「嶧山石刻」（宋摹本）等對比著看，秦文字的特徵，與六國古文的確大有不同。但過去我們十分重視正式的青銅器銘文和詔版、權量、璽印、錢幣文字，卻很少關注秦「印陶文」；而且過去秦陶文因處於民間底層，本是一個非常零散雜亂無據可考的存在，一般都是籠統地稱「古陶文」或「戰國陶文」，很少會把範圍精確到「秦」更不會注意它在一般陶文之上更有「印模鈐捺」的特殊價值，故特為拈出之。以此視這部《戎壹軒藏秦，系印陶文專題展·圖錄》，能及時提供當代學林以珍貴而有序的新出土資料，洵屬難得！

二〇一九年十月十日

青銅器上的「中國」和「何尊」七問（上）

中華人民共和國成立七十週年，舉國歡慶。整個國家的精氣神都被提振起來。國慶日成了民族情感與家國情懷的一個集中爆發點，人人熱情洋溢、奮發昂揚。各種展覽演出、各種訊息交流如電視、廣播乃至微信朋友圈，一片紅色的國旗海洋。國慶一大早互致問候，也是各種美圖五花八門。我發給朋友圈的慶賀圖像，卻是十分別樣的青銅器「何尊」和其中的「中國」金文二字。它是「中國」這個概念稱呼詞語目前所能找到的最早證據。當然，兩周時的「中國」與今天我們作為國家標識的「中國」含義不盡相同。它的原句是「宅茲中國」，是指居住在中原東都成周（洛陽即伊河洛河流域）的中心之國中原之國之意。在它以前，甲骨文中雖然也有「中」也有「國」字，但卻沒有「中國」這個詞。從文字和詞語的字源語源上說，它就是最早。

「何尊」是西周最早期周成王時的重器，內底鑄銘文十二行一百二十二字。西周之初傳世的青銅器，銘文都不長，所以對比出「何尊」的罕見和難能可貴。由於「何尊」面世時間很晚，時在一九六三年由陝西寶雞市賈村鎮陳家後院出土。陳家主人陳堆原職為行醫，一家從甘肅固原逃荒，落戶到陝西寶雞賈村。夜裡借月光偶然發現自家後院斷崖坍塌處有一銅角閃光，挖出一看乃是一口銅尊。搬回家當雜物盛器，其後陳家返回甘肅，寶雞老宅託哥哥居住看管。哥哥把這一爛鏽銅尊賣到廢品站，都說先要去鏽才能過秤，以免銅鏽多算份量。跑了幾家廢品站，都是同一個去鏽要求。最後找到一家願意收，換了

三十元。其後又在一九六五年時被市博物館發現，於是再入藏寶雞市青銅器博物館。因為是六〇年代才發現，故而在幾千年歷史記載中並沒有留下它的流傳痕跡；直到近幾十年才開始慢慢引起學界注意。今年八月三十至九月二日，我在寶雞主持十二屆全國書法篆刻展面試評審間歇，與寶雞方面宣傳文化界人士閒談，有云寶雞市上下都取得共識，寶雞文化IP最具清晰權威的標識物，正是這個第一次鑄有「中國」的「何尊」，它在全中國都是獨一無二的。

「何尊」在出土之初，和進入寶雞市博物館之時，並沒有獲得特殊的關注。當博物館從廢品站發現此尊，將之入藏博物館庫房後，它就是幾百件青銅器中平常的一件。當時賬面上的紀錄，名稱是「饕餮紋青銅尊」，也並無有什麼清晰的歷史內容定位，博物館方雖然知道這是古器，但寶雞本地為青銅器出土之大端，藏品甚多，於此件並無特別看重；庫房沉睡，無聲無息，就這樣又過了十年。

上世紀七〇年代，文革開始，社會動盪，故宮也難免遭到衝擊，周恩來總理下令從一九六六年開始，故宮閉館。次年實行軍管，一直持續了五年。直到一九七一年七月局勢相對穩定後才開放。為配合當時政治形勢，在故宮慈寧宮第一次舉辦了超大規模的「文化大革命期間出土文物展覽」，共展出文物一千九百八十二件。一九七二年一月的《文物》還刊出了此次文物展的專號。郭沫若、王冶秋都參與了展品審查。在當時，朝野上下，如鄧穎超、李富春、蔡暢和黃永勝等紛紛前來觀展，都對這唯一的一次文物展覽予以高度評價，認為是一次「偉大勝利」。連季辛吉祕密訪華，也參觀了這個展覽。其後尼克森訪華，中美建交，尼克森總統指名要到故宮參觀，都是起源於這樣一次獨特的文物展覽。「文物外交」的格局漸漸形成。其後，故宮開始名正言順地陸續辦起了最有外交效果的出國文物展。

一九七五年，為紀念中日建交，中國計畫要赴日本展覽全國新出土文物，遂向全國徵集文物藏品。而在由專家小組審查展品時，青銅器專家、後任上海博寶雞方面把這件「饕餮紋青銅尊」送到北京。

物館館長馬承源先生正受中國國家文物局王冶秋邀請，在故宮武英殿作鑑定審查工作。面對被徵集的一百多件青銅器，馬先生卻反覆察看「何尊」此器，疑惑如此重器、製作又如此精良，怎會沒有銘文紀錄？經反覆用手持抹布輕擦，感覺隱隱有文字凹痕，經清泥除鏽，在大尊底部竟發現有長篇文字多達一百二十二字，經過釋文，才知是在西周成王五年，為貴族「何」所作之器：西周成王時下屬「宗小子」即貴族「何」氏，在洛陽聆聽周成王之訓誡後，引以為自豪，返回寶雞屬國後，遂鑄青銅器以記訓示內容。這就是「何尊」的來歷。

最難能可貴的是，它是西周初年第一件有明確紀年的大器。這意味著年份一經確定，「何尊」就成了博物館收藏鑑定青銅器古物時據以依憑的最重要標準器。亦即是說，以「何尊」為參照，我們可以據此判斷周初典型的漢文字成熟形態、西周文學文辭文章以及組詞造句修辭的時代樣式、更重要的是青銅冶煉鑄型的成熟能力。比如關於造型，橢圓而方形，其口圓，略外拓。器身則有澆鑄技巧難度極高的鏤空的四扇「扉棱」，突出凸柱，充滿了神祕甚至有獰厲的氣度，「扉棱」又植於蕉葉紋、雲紋之上，可謂飾上加飾。而在器腹則佈滿了巨眉懸翹、大目裂齒的饕餮紋，直至圈足。如此渾成厚重又華麗奢豪的氣質，在西周早期的諸器中，是十分突出顯眼的。故而「何尊」一在北京亮相，即被國家文物局定為「國寶」而且列入首批不得出國展覽的文物名冊。依今天大量已經名震天下的重鼎大器多分佈於故宮、台北故宮博物院、國博、上博等大院大館；唯「何尊」則藏儲於寶雞市青銅器博物館。這真是青銅器界的一大例外之事啊！

二〇一九年十月十七日

青銅器上的「中國」和「何尊」七問（下）

「何尊」堪稱中華人民共和國成立後在青銅器方面最重大的發現。據說因為有中國國家文物局不准出國出境的禁令，一九七五年發現之後，即從赴日本展覽的展品清單上撤了下來，取消了赴日本展出的計畫。一九八○年，中國國家文物局又組織中國文物展赴美國，展覽主題為「偉大的中國青銅器」。這次仍然由馬承源先生主持出展內容。也因為有此禁令，赴美展覽目錄上當然沒有「何尊」。但美方特別提出，中國的青銅器展覽中，「何尊」不能缺席。經過多方協調斡旋，官方終於批准「何尊」可以赴美，但為此提出的投保費高達三千萬美元。在當時的中國，這是一個令人咋舌、匪夷所思的天文數字；而這樣的身價紀錄，又大大提升了「何尊」至高無上的國寶地位。與青銅器中最重要的司母戊方鼎、四羊方尊、毛公鼎、大盂鼎、散氏盤、虢季子白盤、大克鼎、小克鼎、秦公簋等等相比，因為出土時間很晚，何尊的知名度本來是明顯遜色於其他重器的。但是，何尊的重要，一是因為它是中華人民共和國成立以後新出土青銅器的最重要收穫成果，二是年代在西周成王五年、堪稱西周早期第一重器，三是在銘文一百二十二字長篇中有「宅茲中國」，第一次出現作為詞組的「中國」，而今天作為固定術語和概念的「中國」，正是溯源於此甚至由此而生。

關於何尊，我概括了一下，共擬出七問，可勾畫出它的文化價值，並供學界思考：

一、斷代。周成王五年四月前後，特意在成周營建都城，對王父周武王進行豐福之祭，並對「宗小

子」即子弟「何」進行誥示訓誨。「何」的祖先某公追隨周文王立國、周武王滅商，即文王姬昌、武王

姬發兩代，到成王姬誦是第三代。成王特賞賜「何」貝三十朋：原文是「雍州何賜貝卅朋」。「何」受

寵若驚，鑄此尊以記盛事。從西周一代二代到三代，推算起來，是公元前一○四二至前一○二一年，這

二十一年之事，且銘文紀年為周成王五年四月（公元前一○三九年四月）。遍觀兩周出土青銅器，並無

如此精確斷代之例，所以說何尊是周初第一件紀年精確到年、月的重器。真詫異何尊何以如此？

二、文字。「唯王初遷，宅于成周」；「曰：余其宅茲中國，自茲乂民」。在周成王時代，「成

周」即是洛陽。周文王、周武王皆在陝西寶雞之地建立王朝；而周成王決定從西北遷中原，在這裡，

「中國」是指中原河洛、即中心。「宅」是居住或王廷駐地，喻為設建國都。彌足珍貴的是：何尊之

「中國」雖然與我們今天「中國」作為國號含義不同，但它畢竟是第一次出現在可靠的古物中，同字同

詞，雖有歧義，何害它的價值？

三、器形。青銅器中鼎、彝、盤、簋、瓿、鬲、簠、罍等都是大器，饕餮獸飾巨目利爪，獰厲兇

猛，自是正題。而酒器爵、觚、觶、觥則是小器。通常大器渾厚沉重，雕飾豐富，飲器酒器則取精巧，

較少飾物枝節，以免瑣碎又扎手不順，但何尊卻是個例外，竟有如此乳突稜凸而且形制巨大的扉釘、扉

稜，且在四周環壁排列。這種器型特徵與雕飾方法，在其他同類彝器中很少見。但為何唯有何尊如此？

四、工藝。銅是古人最早發現的金屬。上古岩礦有大量自然銅，先人又發明了礦石冶銅術，能煉出

單純的紅銅，但塑型偏軟。經過長時間實踐試驗，發現加入一定比例的錫可以提高硬度，降低熔點，慢

慢形成青銅。但這一冶鑄技術究竟在什麼時代成熟的？從何尊處於西周早期看，青銅冶鑄的塑型水準應

該在公元前一千年前已經成熟，相比殷商之器的厚重而言，何尊倒是精細巧妙許多。但問題是何以成熟

如此之早？

五、用途。何尊名「尊」，屬酒器。但從扉稜扉釘又器形巨大看，似乎不是日常飲器。是否只是盛酒器，而不直接作飲？或者只是以酒器作祭器之用？並不真盛美酒？

六、考古。如前所述，何尊出於寶雞賈村塬。但西周寶雞一帶出土的諸多重鼎大器，都分佈在鳳翔、岐山、扶風、隴山各處；而商末周初時青銅彝器，則多集中於寶雞鬥雞台戴家灣墓地周邊，距賈村塬陳家後院的距離甚遠，足足有十多里地。基於此，考古學家產生了疑問，並作出了一個假設：即何尊出土原地也許並不是賈村塬，按常理應該仍然是在鬥雞台，它是被盜墓賊盜挖後偶然臨時埋土移藏於賈村塬陳家後院一帶以備後取。以後可能因各種原因一直未取，遂為甘肅過來定居的陳堆偶然發現，才有後來的這許多故事。當然，何尊究竟是出土於鬥雞台還是賈村塬，目前還無法下定論，因為缺少充足的依據。

七、流傳。因此疑惑推測，於是牽扯到當地有名的盜墓賊黨玉琨黨拐子。他在鬥雞台一帶組織了一個盜墓團夥，黨拐子為首領，最多時動用挖墓民工達千人，除鬥雞台附近二三十里村莊如戴家灣、馮家崖、金河、蟠龍（包括賈村在內）；還有來自岐山、鳳翔的農民也被召集參與「挖寶」。盜掘時間竟長達六個月。西北山地陂塬地形複雜，溝壑斷壠縱橫，若有挖墓民工趁隙私藏，鬥雞台在賈村之南不過數里地，偷運和掩埋並非難事。這就是考古學家懷疑為什麼何尊未出在鬥雞台戴家灣，而出在賈村塬陳家後院的一種解釋吧？

——有此七問，何尊乃為青銅器天下第一，夫復何疑？

二〇一九年十月二十四日

青銅器作偽故事（上）

二十年間每每指導博士論文，出於尊重學術的理由，不欲按過去高校的一般習慣，皆由指導教授包辦指定研究範圍和選題，概由博士生自己提出構想及學術範圍，再由指導教授對之進行深化、修改、定調、確立論文標題。關於書畫文物鑑定收藏領域，一直是我們研究所的一個主要方向，迄今也有幾篇較出色的論文通過答辯。記得有一次在課堂討論時，曾鼓勵博士生研究歷代書畫作偽的現象——這是一個過去因為印象負面而在學術上不太受重視又很不討巧的話題。研究鑑真大家都樂意，但討論作偽，大都不以為然，尤其不受業界待見，連發表同類論文的刊物都不容易找到。但孔子《論語》有云「未知生焉知死」，轉換到我們的話題上，不瞭解作偽辨偽，如何能鑑真？故而對於研究書畫作偽論文的學術價值和意義，我一直是持堅定的贊成態度並予以高度評價的。

但在文物書畫作偽的話題中，除書畫外，我更關注的是當下文物市場上充斥遍佈的青銅器、瓷器的作偽。尤其是青銅器的作偽，被傳得繪聲繪色，匪夷所思的傳奇故事被遍傳於坊街里巷，值得我們對之作一番梳理。

青銅作偽與「青銅時代」如影隨形

青銅器始於夏末，興於商、盛於周，是當時華夏物質文明的一個最主要文化標誌，就像殷商時期是

彩陶紋樣符號和甲骨文也是當時的主要時代標誌一樣。上古時代的「夏」，都是石刀、石斧、石鐮、石鉞的世界，並沒有出現金屬冶煉的技術；直到殷商初期，才慢慢有了冶銅，最初是紅銅，作為農耕工具既無法使用稱手，作為器具偏軟難以固形；後來懂得了合金的道理，以錫融銅，增加硬度，是為青銅。上千年的社會進展，「紅銅」沒有構成一個時代，但卻有一個有形有神的「青銅時代」。再往後，則是更進化、更嶄新的鐵器文明時代。

從夏末開始到殷周，因青銅器的興盛發達並構成「青銅文化」的時代，青銅器的作偽就一直是如影隨形，相伴相行。最早的記載，是《韓非子·說林下》：

齊伐魯，索讒鼎，魯以其鴈（贗）往。齊人曰：「鴈（贗）也。」魯人曰：「真也。」齊曰：「使樂正子春來，吾將聽子。」魯君請樂正子春，樂正子春曰：「胡不以其真往也？」君曰：「我愛之。」答曰：「臣亦愛臣之信。」

大意是，東周時齊國征伐，索要魯國的「讒鼎」。魯君極愛此鼎，為止伐無奈以假鼎送齊。齊人認定為假貨，魯則堅持為真，齊王說：請樂正子春來確定，齊才相信。魯請樂正子春，樂正子春問魯君為什麼不送真鼎過去？魯君答我自己的鍾愛，捨不得。於是樂正子春說，要讓我幫你說假話？可我也愛我自己的信譽啊。在這段記載中可以判斷：一，魯國有專司青銅器造假的技術團隊，能偽仿假鼎。二，齊國有專門鑑定青銅器真偽的專家，樂正子春是也。三，子春任職「樂正」（管理宮廷音樂的官），追溯起來，他是孔子弟子曾參所收再傳弟子，以至孝聞名。曾參撰《孝經》，子春亦聞參與其撰。孔門弟子名「子」為序者多，曰子路、子思、子羽、子張、子游、子皙。子春當然也屬這個序列的下一輩。但子

春不但是一個音樂樂器專家，還是一位威望極高、享有盛譽的青銅器鑑定家。所以齊王說，送來的「讒鼎」是真是假，樂正子春說了算。我們只聽他的。魯王不願送真鼎，要樂正子春幫著作假證。子春說：

我的信譽和原則也不可違反，貌似是拒絕了。這是青銅器作偽的最早文獻紀錄。

其後，又有《史記》記載，在西漢文帝時，方士新垣平祕密命工匠鑄造偽器，以造假的青銅器埋於汾陰地下，再發掘進呈祥瑞，以邀漢文帝之寵，後被識破而遭誅滅之事。新垣平不擇手段自取其辱自不必言，但卻提示我們，因為青銅器的存在與被發現發掘是被朝野公認的吉兆祥瑞，有利可圖（只不過是謀官而不是射利），在漢代已有專門負責鑄造偽器的冶鑄翻模的工匠團隊。而且也已有識破贗鼎的職業鑑定家，不然，方士騙術是不會被揭穿而身敗名裂的。

宋「詔求天下古器」而現大批仿器

宋代是金石學興起的時代。除了有歐陽修、劉敞、薛尚功、呂大臨、李公麟、黃伯思、趙明誠、王俅等一大批代表性學者和眾多專著湧現出來之外，更有兩個要素是必須要顧及的。

第一，北宋建朝，崇尚復古，稽考先秦禮制，《宋史‧禮志二》有宋徽宗專設議禮局，「詔求天下古器，更制尊、爵、鼎、彝之屬」。於是宣和、政和，開始有了大規模的仿製古青銅器的皇家行為。據說當時的仿古青銅器，都有真實的標準底本之實器，有些是完全模仿，有些則加入宋人流行的樣式做派，比如鑲嵌金銀的圖案。還編成《宣和博古圖》以為仿製的標準和依據。當時仿製最著名而今天存世的，有「大晟鐘」、「政和鼎」、「宣和三年尊」。雖然它不屬於謀利偽造「贗鼎」的類型，但對於青銅器史而言，忽然在北宋冒出這樣一大批仿製青銅器，在古代青銅器仿製、作偽史上，仍然是一件不可不提的大事。

第二，皇上下旨「詔求天下古器」，上有所好下必甚焉，導致了宋代盜墓掘穴風氣的大漲和交易牟利、收藏鑑定風氣的盛行。北宋仁宗、神宗、哲宗時，已有河南文彥博、盧江李公麟等三十餘家以專門收藏青銅古器聞名。能有這樣的收藏，可知民間流通和交易風氣的熾烈。宋徽宗廣收天下古器，內殿收藏更有兩萬五千餘件，後世認為這是建立起一個貨真價實的「青銅器博物館」。而更有大量流入民間的古物，形成宋代特有的青銅古器交易市場化。女詞人李清照有名篇〈金石錄後序〉，講夫君趙明誠收集古器、夫婦相對把玩研討之快樂，而這些古器的大量收藏匯集，自然有賴於一時風尚，亦必是市場催化刺激的結果。宋葉夢得《石林避暑錄》：「宣和間，內府尚古器……而好事者復爭尋求，不較重價，一器有直千緡者」，這是談它的市場狀況。而宋趙希鵠《洞天清錄集·古鐘鼎彝器辨》中提到當時民間作偽方法，十分詳盡：

偽古銅器，其法以水銀雜錫汞，即今磨境藥是也。先上在新銅器上，令勻，然後以釅醋調細碯砂末，筆蘸勻上，候如蠟茶之色，急入新汲水滿浸……並以新布擦令光瑩，其銅腥為水銀所匱，並不發露。

二○一九年十月三十一日

青銅器作偽故事（下）

自宋以下青銅器作偽的風氣甚烈

宋末以降，國亂家喪。山河顛覆，士子淪陷，當然不是青銅器的興盛時代可比。但既有宋人餘緒，承傳祖脈，青銅器作偽之風仍時長時歇，元代的河北、山東、山西、河南即晉、冀、魯、豫，因為戰事頻仍，青銅器出土相比南方而甚多，皆成作偽仿製樣本，有專門的偽作工坊，製作精良，比宋代的時見創意不同。而明代乃有青銅器作偽之名匠脫穎而出，有名的如胡文明、張鳴岐、石叟等等，儼然斯界行業班首、定鼎人物，而其做派不同於宋元的盡量考慮忠實於原器，而是時有發揮，有來源和依據，但又是揉進了自己的天機靈光。初看作偽充真，氣息相近，但許多紋飾小經變動，已非商周原貌風神。自宋以下，青銅器作偽的風氣甚烈。但在「偽器」中，完全用以貨賣交易、進入市場牟取暴利的情形倒不多；而略見發揮，帶有若干創意和注入新趣味的做法，近乎遊戲，顯然也不是作偽欺世的目的。

清代中期到二十世紀的民國之初，情形大變。以欺瞞、誘騙買家藏家古玩商為目標的蓄意圖謀的青銅器職業作偽，甚囂塵上，肆無忌憚。清代中後期已經有不少著名金石學家在青銅偽器上受騙上當，尤其是當時學林有一種風氣，一有自稱獲某某重器後，墨拓若干青銅器拓片，遍徵好友題跋；拓片比原器更易蒙人，誤題偽器者觸手皆是。而藏器購器因陳介祺、潘祖蔭、吳式芬、吳大澂、端方等等倡導的風

氣，人人皆欲入此斯文。於是偽器氾濫，大行其道，至有記載指某金石大家見贈一拓本，反覆考證其必為商周某器見諸史籍題跋纍纍信誓旦旦，結果贈家竊笑直言為從一山東大燒餅上拓下的大笑話。到了民國，由於商業流通與各種資本主義經營方式的輸入加快，更有愈來愈多的人鋌而走險，入此行以取暴利，古器作偽，與盜墓幾乎並行。

清代中後期青銅器偽造最著名的，是「晉侯盤」。在英國人蒲舍爾著的《中國美術》（*China Art*）中是作為重器而重點介紹收錄。註明是同治九年（一八七〇年）由清朝王府賣出，流傳英倫。其腹底有銘文五百五十字，竟超過素稱銘文最長的「毛公鼎」四百九十九字。若真超過，那麼「毛公鼎」的「西周青銅器之最」，將要讓位於「晉侯盤」。這就引起了清代學術界輿論的震動，受到廣泛注意。一是金文中最長篇的文字，二是盤之尺寸大小比今存標準器如「散氏盤」、「虢季子白盤」都明顯要大很多；三是又事涉英國人，四是還被重點收入早期歐洲極罕見的介紹中國美術之書，於是自然奇貨可居，甚至學者討論青銅器，都稱為「蒲舍爾氏盤」。但經專家鑑定，連盤帶字，均為假偽。於是竟成一反面例證：前面愈引人注目，後面則愈惡名昭彰。一拜其「著名」所賜，二因收入英人《中國美術》一書而影響甚大，遂反而成為人人皆知的最著名的偽器。

民國作偽又與宋元明清拉開距離

民國的青銅器作偽，因了交易市場高利潤的刺激，呈現出一種專業化、集團化、分工細密、假造工藝技術複雜，摹仿效果逼真的特點，從而與宋元明清拉開了距離。從二〇年代到抗戰軍興，鑑定家們遇到了遭遇偽器走眼失手的無數挑戰。概括起來，大約有如下一些最易上當的作偽方法。

如有偽器做銅鏽的厚度、密度、顏色、質地。真器百千年蝕成，深淺厚薄不同；但偽器則一時作

偽，假作銅鏽則多見相同而無參差。

又如有以破損的真物青銅器熔化後再行鑄造，其合金成份無法檢測出來，更以此類合金配置所做的偽新器在三○至四○年代再埋入土中，加以老化，七○年代又起復在香港澳門市場上出現。

再比如地域特色：西安偽器常常十分關注銘文，有的在現在無款舊器上新刻偽造銘文，有的熔鑄舊器成新器再新刻偽造銘文。

又比如北京青銅器偽造講究門戶清晰，最大的「古銅張」張泰恩為龍頭，培養學徒十二人，其中七人成為青銅偽器的高手名師。最著名者為王德山，其做銅鏽有獨門絕技，傳說乃用酒精和漆混合，為京津一帶古董行口耳相傳心照不宣。上海則出現過以劉俊卿、葉叔重合開作偽製假工坊，其仿安陽殷墟出土的「青銅觥」、「青銅卣」竟以極專業的作偽技術騙過師傅級高手，得以天價售出，連最精明的專事古董海外獨家經營的盧芹齋也上當。這些業內傳說，可以告訴我們當時的青銅器作偽技術水準已經達到了什麼樣的高度。

據民國時記載，青銅器作偽的常用手法有十多種，如以青銅殘缺碎片重鑄而偽；如以小器熔化改鑄大器而偽；以舊器上追加紋飾圖樣而偽；如以整器作焊接裝飾而偽；如以真器照片重鑄仿器而偽；許多洩露作偽痕跡訊息者，等等不一而足，但統觀這些作偽方式，最容易被識破的破綻，就是年代、地域不符。殘片重鑄、加紋飾、焊接飾具等等，作偽者稍一不慎，都會犯不同年代張冠李戴的錯誤。至於銅鏽作假，多為把原器浸泡於鹽酸石灰合色素的水中，或硫酸與氨混合水中，再取出將之埋入地下三四年，俟其自然產生化學反應，形成近似真器的綠色包漿。北方的偽器名家王德山自述即多用此法，還說極其有效。

概言之：鑄器作偽、銅鏽作偽、銘文作偽，是我們判斷青銅器作偽的三個關鍵。

二○一九年十一月七日

漢代漆器價值十倍於銅器？（上）

長沙馬王堆漢墓出土，最著名的是T形帛畫，是作為墓主銘旌，「引魂升天」之用。它是中國繪畫史上的經典絕唱。

但在馬王堆出土的另一組稀世珍寶，價值卻不在帛畫之下，而且在中國工藝美術史上更有著獨一無二的至高地位。這就是「君幸酒」等一批雲紋漆耳杯漆器。

其實在上古時代，傳說有「舜造漆器，諫者十餘人，此何足諫？」（見《資治通鑑・太宗貞觀十七年》）。檢諸考古，在上古三代之夏商周，夏代之時，木胎漆器不僅已經用於日常生活，還被用於祭祀，乃敢與青銅祭器禮器的功用一爭高下；而殷商時代已有「石器雕琢，觴酌刻鏤」之說：石刻之外，作為飲具的卮杯、耳杯多用漆藝，故有「觴酌」（喻酒器）「刻鏤」之說，亦即在堆漆上浮刻或鏤花之意而已。如果說《資治通鑑》記述舜時漆器，還僅僅是後來的唐代追記補記；那麼檢諸考古，則新石器時代以下，已有用漆製器的例子；至殷商則已有朱、黑二色髹塗的事實。

適足以成為證據的，是一九七三年河南成蒿台西村商代遺址出土漆器殘片，在木胎上刻鏤饕餮紋，以朱、黑二色交替，在技術上已是十分成熟了。再衡之造型完整的實物，許多戰國墓葬中已有成熟的漆器，多為耳杯、盤、盒、卮等身邊用的小件用器。亦即是說，尚蕭穆端莊厚重尊敬者，用青銅器如鼎、鍾、卣、簋、尊大器或觚、爵等中器為之，而日用的盤、盒、杯、卮則用漆器。但到了西漢，這種應用

所致的分工，卻發生了極大變化。馬王堆出土漆器，已經有盛放食物的漆鼎、漆盤；盛酒的漆壺、漆鍾、漆鈁；有兼作家具的漆案、日常擺設的漆屏風、漆擱几等大型器；當然也還有作為小用器的飲器的漆耳杯、卮杯、盛妝時的梳妝漆奩粉盒；甚至耳環等。記得《三國演義》電視劇中，曹操忌西涼馬騰，在書案置一盒馬騰送來的酥，曹操封題曰「一盒酥」，未言明是自享還是分贈下僚。主簿楊修一見，即擅招眾人分食之。曹操回來質問，楊修答曰主公題「一盒酥」即「一人一口酥」，故遵旨分食之，曹操雖應「善」而心實惡之。我看劇中其用的盒，即是漢代式樣的漆盒，而不是後代瓷器；足見導演懂行，不悖於史事也。

但馬王堆出土漆器更有價值的是從未有過的成組漆禮器，數量巨大。禮器一向以青銅為之，取其莊重而穩定有威權，今乃以輕便的漆器，竟多達五百餘件，而且不止小件食器飲器，也同樣有鼎、鍾、盤、壺、鈁。這似乎表明，不唯中小件的爵、觚、盒、卮、奩、匜、碗；即使是在大型的禮器序列中，以漆器取代青銅器，有如為應用方便而由簡牘全面轉為紙張「一手遮天」形成全覆蓋，乃是一個社會發展的趨勢。只不過漆器雖輕便，製作亦十分繁複，漢代當時未能全面取代；至後世，瓷、玉、木器具並出，百家爭鳴，遂不令漆器專擅天下而已。

長沙出土的五百多件漆器上，三百多件上有以硃砂或黑漆書有漢隸書「君幸食」、「君幸酒」、「軑侯家」等字樣，表明它是高官貴冑王侯家的專用物。甚至在同墓中出土的四百餘片達十二萬字的帛書，也是被裝在漆盒之中。而「軑侯」是西漢初長沙國的丞相，名利蒼，當然是身分很高的貴族；大批漆器之有「軑侯家」字樣，表現這是一種專造專用的珍稀物品，並非尋常常庶民可以用。反過來證明漆器在當時的貴重和不可輕易得之。

據漢《鹽鐵論・散不足》記載，當時漆器「一杯用梡百人之力」；而漆器大件如桌案、屏風，則

「一屏風就萬人之功」；故其價值相當昂貴，在當時，甚至一漆杯可值十銅杯。非為如此名貴，實是工藝要求極高。為顯示製作繁複而精細，耗時耗工，更需要分工明確專人負責，甚至比青銅器的冶鑄還要複雜費時得多。每道工序，都要專人掌控並署名負責，是一個龐大的工作序列。較典型者如在朝鮮古樂浪郡東漢建武時墓葬出土有一漆耳杯，杯器上竟有如此長銘：

建武廿八年，蜀郡西工，造乘輿夾紵、量二升二合羹。素工回，髹工吳，漆工文，口工建，造工忠，護工卒史旱，長氾、丞庚、掾翕，令史茂主。

從這條銘文中可以看出如下兩個關於漆藝的歷史紀錄：

首先，在戰國時到漢的漆器，本來在塗漆工藝施行之前，是以木為胎的。但在東漢建武時，已逐步棄用木製胎而改用夾紵之法。亦即是以漆灰、麻布材料作塑型固形以為胎，史稱「夾紵胎法」；又相對於木胎而稱漆胎，胎骨輕巧而牢固堅挺，在造型上更可施以自由塑型之工藝技術，此法在稍後的魏晉南北朝時大行其道，廣為流行。

其次，在實際製作工藝流程的各個環節中，有素工、髹工、漆工、口（失字）工、造工、護工卒史；在其上還有長、丞、掾、令史各級官員的監督製造。更有其他漆器上記載的上工、黃塗工、畫工、清工、供工等名目。畫工管彩繪圖案紋飾、黃塗工大約是擅長為漆器屏風大件銅構件鎏金之人，其他各種工則未知所指，但既立名目還在漆器上署名書出，當然是有其特指含義而未虛妄了。

二〇一九年十一月十四日

漢代漆器價值十倍於銅器？（下）

關於漢代漆器，還有一些標誌性內容，在今天的收藏鑑定中也值得予以特殊注意：

一、奢侈品：漢代漆器價格高於青銅器十倍以上的史實，這是令我們後世無法想像的。究其原因，應該不是材料價格的問題，而是「人工貴」：一、耗時，二、工藝繁複。關於「耗時」，一件漆器無論大小，都要髹塗百遍以上甚至二百遍，層層疊疊，每層互相融合滲浸、咬合融會。而每一遍髹塗即塗層之後，都要在陰室晾乾三天以上，遇日曬、熱焙必爆裂，只能陰乾。這樣一算，單件漆器的製作週期至少一年以上。這是一個時間的成本。關於工藝繁複，髹塗要極耐心細緻，不可厚薄不勻，更不可以粗心大意混雜渣粒以導致各層凹凸不平的失敗。這樣的工藝要求，非一般人所能輕易為之，非資深名匠不可。故而，製作耗時和高技術要求，是漆器在從戰國到西漢價值高於青銅器的最根本理由。

二、署名方式：漆藝工匠在製器上署名例不以寫，而以針刺。其實塗黑髹硃，本皆以毛筆為工具，順手書寫最為簡便，但漆工多習慣於針刺，大概是漆面上針刻花紋，亦猶碑石鑿刻文字，故以針刺為同例。唯「軑侯家」是毛筆朱書，而「成市草」則是烙印戳記。證明針刺、朱書、烙戳三者皆並行於漢世漆藝之中。

三、專用性：宮廷御用署款有「大官」、「湯官」，應該是皇家膳食專用御器；「上林」款則為上林苑宮觀專用漆器，「軑侯家」則為王侯一級，對應於《史記》、《漢書》歷史文獻記載；第一是漆器

可證史，第二是像「湯官」這樣的太具體入微的職名，史籍不會詳記；不依漆器標注則不由得知，可謂補史之闕失。

四、漆胎：漆器的內胎架骨，有竹木、陶、石、角、皮、牙骨、布麻等，但主要是木和布麻即「夾紵」。尤其是大型的屏風、大尊佛像，這樣的內胎更可以不受限制。這又需要高超的工藝技術支撐。漆器為什麼能贏過青銅器甚至取代之？經久耐用，輕便易攜，手感（口感）觸感均細膩淨滑，這些都遠勝笨重的青銅器而顯得更加輕捷化、日常化、生活化——但在一開始卻並不庶民化，製作費時長久和工藝要求太精，使它在一開始必然成為王公貴族的寵物。只是在發展多少年之後，它才逐漸走下神壇，進入市民階層。而漆器在成為禮器之後迅速轉向作為食器、飲器和妝奩粉盒日用品的輕便而精美，始終是它變遷發展的動力。

五、美飾：漆器的裝飾，因為是在器物上，始終是以圖案裝飾為主調，取圖案的平面繪製與立體浮雕表現方式，由是而產生了各種古代漆器系統專屬的紋樣，因為與青銅器同一時代，從戰國到兩漢，有些圖案紋樣是漆、銅通用，有些則是漆器系統獨有的創造，這是工藝美術圖案演變史上的一件大事。對它的研究，自古以來一直沒有中斷過。

為使作為奢侈名貴器物的漆器更加精美，以「夾紵」製胎、堆漆、圖案繪製、「刻鏤」即平面浮雕、疊塗、立體加厚、雕填、描金、螺鈿等，從古至今，形成了一條完整的工藝之鏈。其後在器物的內外壁，還會施以鑲嵌金銀圈以求固化漆器架構外形，甚至還會有金銀質的把手耳環和扣件。總之，只要是在內宮和王府禁地，是不厭其煩盡可能地「披金戴銀」力求華麗的。

六、漢代奢侈成風，競相爭奇鬥豔，誇飾珠玉金銀，漆藝當然更是首當其衝。基於此，朝廷不斷對漆器製作課以重稅，別的器物製造青銅、青白玉、陶瓦、竹木、織物等等，製造課稅大致在百分之十。

唯獨漆器稅高，竟達百分之二十五至百分之三十。但這樣的舉措，在使漆工漆匠這一行壓力巨大的同時；反而在社會認知上抬升了漆器的地位和身價，鞏固了它在當時的至高無上地位。不這樣，就不會產生漆器價格十倍高於青銅器的奇怪現象了。

古代漆器的出土，主要分佈在湖北江陵、湖南長沙、江蘇揚州等地。站在中國美術史角度看，各墓葬出土中，大型或成組的青銅器當然是重器，是首要。其次是竹木簡牘，縑帛之書，除了材料方面的研究之外，最重要的是文字，事關中華文明傳承，與對典籍文獻、歷史記載的修正與確認，更是歷史學家、考古學家、文字學家、書寫書法家、文明史研究者的最重要內容。再次是玉器，雖大都無龐大的體量，但中國本是個「玉文化」的國度，玉器當然是核心的核心。但我們不會講中國是一個「漆文化」的國度。因為漆與玉在華夏文化的標誌性方面，還不在一個層級上；相對而言，「漆」還是一個較弱勢的存在，而且在唐宋以後，漆器大量產出和它的日常生活化所帶來的庶民化、市井化趨勢，使它與漢代漆器至高無上的尊貴地位漸行漸遠。在今天的金、銀、銅、玉、石、瓷、絲、木諸系列中，逐漸成為相對附屬的古文化古工藝古美術項目。這是一種歷史的必然。

湖南長沙馬王堆漢墓出土「七件套漆耳杯套盒」，是漢代漆器的經典之作，它的可取之處，還在於它與其他的墓葬出土漆器有一個不同。它是套器、有大小七件；以大套小，層層重疊，見出十分精美的製造工藝的巧思。此外，經典漆器史中，自古以來，還有聞名遐邇的「四大漆藝」：即福建脫胎漆器、揚州漆器、山西平遙推光漆器、成都漆器。例如長沙馬王堆漆器「成市草」、「成市飽」即屬成都漆器這一系。而揚州漆器，則締造了一千多年前自唐代以來號為「漆器之國」的日本漆器持續不斷的繁榮興盛。

二〇一九年十一月二十一日

漢篆的「非正宗」世界（上）

書法史上，甲骨文、金文以外，秦始皇以秦國文字即「籀文」（石鼓文）為基礎，統一六國文字。創「秦篆」，定六書造字用字之法：象形、指事、會意、形聲、轉注、假借，於是秦篆為「篆書」之宗。中國古代文明的第一代體格健全的有系統的文字，是從篆書開始的。後面的隸書、章草、楷書、行書，都源自於作為標準的秦時「篆」的形態與認知。

「秦篆」是正宗。這是書法史上的常識，這從秦始皇泰山封禪時所立「泰山刻石」、「琅琊台刻石」以及宋摹「嶧山碑」，還有大量的詔版權量銘還有秦印文物中可以印證，更可以從秦以前的戰國西秦的「秦公簋」、「秦石鼓文」等等中一窺訊息。以長方形分上下左右之四圍，筆畫停勻、圓轉迴環；字形結構平行排比、空間分割比例周密為標誌，我們看到的是一種冷峻的、喜怒不形於色的、官式趣味的、嚴格秩序化的文字形態，如果再加上字形構造的拘謹而規律森嚴，則在歷代文字中刀秦篆的確是體現出了一種「威權」的氣勢。「書同文」帶來的八字一紘、萬象歸宗、千秋萬歲，聖心獨斷、毫不鬆懈的審美立場，是不生動活潑而極其講究冰冷的規則秩序的。但也正因它是出於「政治需要」，所以它在精神上壓迫、限制民眾生活的多樣化選擇的同時，也使自己的接受空間日益逼仄，社會各階層日常文字應用，不會也不願意引入這樣「不近人情」的篆法，「秦篆」之所以只限於當時的銘石書的極個別範圍，無法在大眾中生根開花、繁榮昌盛、家喻戶曉，也無法標識和佔領一個完整的書法斷代，原因即在

於此。它肯定是一種最有規則的文字標本和樣本，甚至依憑「六書」學說而可以作為整個漢字的形態依據；但很顯然，它卻不屬於應用漢字本身。

秦篆以後的漢代，傳說是「由篆入隸」，其實這是後世的「想當然耳」！因為漢代隸書的直接來源並非秦篆，而是戰國竹木簡牘的隸書如草隸、章草。亦即是說，是從戰國簡牘隸書直接漢代石刻隸書和簡牘隸書。在長達幾百年的這一歷史時期過程中，本來就沒有秦篆什麼事，而是從兩周金文以手寫草體的契機直接推進到漢代隸書。所以在書法史上，秦篆—漢隸這個遞進沿循格式並不成立。

那麼，當漢代隸書大盛之時，孤獨的秦篆到了漢代，就消亡了嗎？它的後續在哪裡？

理論上說，秦漢相接，秦篆的後續應該是漢篆；漢篆上承秦篆，是秦篆的延續與發展。但這樣的理解，又是過於簡單化的。因為在書法美學史看來，漢篆不會去追跡秦篆的繁複與恭謹。這既是日益增多的日常書寫的社會應用需要，但也是人性開放自由抒情的人文需要。而漢代石刻中書丹與鐫刻，儘管相對於簡牘要顯得約束、收斂得多，但它的審美意識，也仍然是一種解散篆法、改造篆形，不再視其為先王之跡神聖不可侵犯。漢代篆書也如此，簡牘直接揮寫如此，石刻書丹鑿鐫也如此。

儘管我們下意識地認為，漢篆與秦篆無論在時間上還是在體式上（都稱「篆」），一定是一種前後呼應一脈相承的關係。但其實，與其說漢篆是秦篆的子遺和簡約化，不如說它是漢隸的裝飾化、繁複化、美術化。秦篆是事功，立足於文字造型秩序和規則的建立與標準化；而漢篆卻是審美，是在多樣化的前提之上的美感表達與藝術表現，明確地說，它並沒有事功的目的。

比如，最著名的漢篆，在整碑上首推今藏河南省博物院、遼寧省博物館的「漢司徒袁安碑」、「漢司空袁敞碑」。這是漢代鳳毛麟角的兩座大碑。「袁安碑」存篆書一百三十九字，「袁敞碑」為殘石，

僅存七十餘字。今天稱袁安袁敞為父子，袁安為父，其實論出土面世時間，「袁敞碑」先於一九二三年出土於洛陽：「袁安碑」卻是在晚六年的一九二九年出土於洛陽近處的偃師縣。因為袁安其人在《後漢書》有傳，又以父領子，所以一般通稱漢篆雙璧，曰「袁安袁敞」之碑，自必以袁安居先了。但值得一提的是，早六年出土的「袁敞碑」曾經輾轉入金石學大家羅振玉之手，羅氏在東北的大連、旅順和長春逗留時間很長，「袁敞碑」今存遼寧省博物館而不是河南省博物館，正是因為羅振玉之故也。

二袁之篆書碑如出一轍，就其篆法而言，已是十分自由，除了四圍停勻的篆書基本法則之外，在每個字的造型上，各種自由不羈的直線與曲線的交替，有意使空白切割從均勻走向錯落和欹側，盤曲部份的突然收縮以求節奏變化，展現出獨特的漢代審美趣味，而完全不同於秦篆的蕭穆蕭殺、平實無華、一絲不苟、嚴整端正。而兩碑究竟是誰手書？卻是眾說紛紜。論常理，父子碑都為一人所書，一是相距幾十年，即使子早夭與父前後歿事，但怎可找到同一書者？二是作書幾乎如出一轍，許多字如印版複製，於是就有人疑其中必有一真一偽。近世金石學大家馬衡有〈漢司徒袁安碑跋〉，容庚亦有〈漢袁安碑考釋〉、〈漢袁敞碑考釋〉。當以馬衡的鑑定觀點廣為流傳：「（安）書體與敞碑如出一手，而結構寬博，筆勢較瘦。」

他甚至推斷，之所以是「如出一手」，當時可能是在兒子司空袁敞死後刻立碑時，再特地為父親司徒袁安補立者，故而才能落腳到「為一人所書」。目下我們大抵遵奉馬衡的說法。

羅振玉作為原石收藏家，有〈袁敞碑跋〉：「漢世篆書僅崇高二闕，而風雨摧剝，筆法全晦，而此碑字之完者，刻畫如新⋯⋯是碑不僅為寒齋藏石第一，亦宇內之奇跡矣！」

二〇一九年十一月二十八日

漢篆的「非正宗」世界（下）

以秦篆「書同文」的政治目的，又有「六書」規則的支撐，它當然是正宗。過去長久以來，許多篆刻家為自炫功力，在用字上取偏激立場，是凡不合於《說文解字》「六書」者，必為旁門左道，不足取也。若如此，則漢篆解散秦體，自非「正宗」可擬。

但漢篆卻是一個迷人的、極人性化的世界。以秦篆為「標準器」來看漢篆，那一種千姿百態、顧盼生情、隨機生發、楚楚動人，而且隨每件作品每個作者的生機，乃成一個龐大的藝術世界。尤其是在以隸書主導的漢代，篆書最大的用武之地是篆額。即在碑刻正體用隸書，而碑額（標題、眉標）則以篆書──是漢篆而不是秦篆，是基於美意識的視覺美飾需求而不是文字立場上的「六書」規範。或更確切地說，是有「六書」根基但不受「六書」秦篆體式約束。「袁安碑」、「袁敞碑」如此，大量漢碑碑額之漢篆，更是如此。

東漢碑刻之風大興。石刻中有漢篆碑額者，著名的有「張遷碑額」、「西狹頌額」、「韓仁銘額」、「孔宙碑額」等；而青銅器中則有著名的〈新莽銅嘉量銘〉，此外，縑帛墨書者有西域之〈張掖都尉棨信〉旌銘，〈武威張伯升柩銘〉，〈武威壺子梁柩銘〉等等。它們有一個共同特徵：第一，不講究絕對的圖案式整齊勻稱，而是在略顯欹斜的自由書寫中顯示出整齊格調中的不整齊，大有幽默調皮的豐富表情。第二，線條多取方折出鋒、起收轉折，以見筆勢；不是秦篆中通常的

圓潤迴環，運筆勻速不求快慢疾徐變化，用筆比較單一。相比之下，漢篆更靠近於「寫」的動作展現。

甚至是石刻工匠，刀截斧鑿之中，也不忘表現石刻線條要表現出毛筆的「書寫」筆意。

如「張遷碑額」文字「漢故穀城長蕩陰令張君表頌」，篆字體式拉扁而緊銜，字距不計而行距分

明，尤其是一些收筆收縮曲筆，與「袁安碑」的筆勢有異曲同工之妙。又如「韓仁銘額」文字「漢循吏

故聞熹長韓仁銘」，無論是結構和字形、還是線條筆法，舒展修長，翩若驚鴻，長袖起舞，屬於優美

的格調。而「鮮于璜碑額」則方正如刀切，可歸為漢印中摹印篆式的類別。還有銅器的〈新莽銅嘉量

銘〉，造型筆畫方正而有裝飾之意，顯得與石刻流暢對比出一種生硬樸直的意味。在石刻碑額中另樹漢

篆一格。

至於墨跡手書，簡牘中以篆入書之例不多，但西域出土之〈張掖都尉棨信〉、〈武威張伯升柩

銘〉，足以證明漢篆的書寫性和造型的生動潑辣程度，與秦篆相比有極大的不同。〈張掖都尉棨信〉在

一個長方形的絲織旌銘中，左疏右密，「張掖」二字上疏下密。〈武威張伯升柩銘〉有正文「平陵敬事

里張伯升之柩，過所毋哭」。大字帛書，敷於棺上，每字有長有寬，大小錯落，有簡筆如「升」，有三

字連綴合文如「之柩過」，有獨體四圍疏空的「毋」。這樣生動的漢篆形態，是作為前源的文字定準的

秦篆，和後世以文人書寫立身的清篆都不具備的。其間書寫的隨心所欲、橫斜無不如意的美意識，正是

今天書法界篆書創作最缺乏的。以此見漢篆之價值，或可品得二三乎？

——國學大師王國維總結「一代有一代之文學」。「秦篆漢隸」、「唐楷宋行」，是書法史上萬口

稱頌的定律。這樣看起來，篆必屬秦而不屬於漢，漢自有本朝的當行本色：曰「隸」。但在漢隸的世

界，篆書真的衰竭了嗎？

從文字字體演進來看，這是不爭的事實。但從書法史角度看，這樣的定論又是過於匆忙的甚至是危

險的。過去我們說漢隸是「解散篆法」，但豈止是「解散」而已？那是改弦更張，另起爐灶，除舊佈新，是以隸體取代篆體，是新代的置易舊代。但若論漢篆，那倒真是「解散」秦篆──從規行矩步到自由輕鬆，從精細均勻到變化如意，從勻速慢行到疾緩由之，從藏頭護尾到方圓並舉，總之，是一種貨真價實、毋庸置疑的從緊澀到鬆潤、從收斂到輕縱的「解散」。在審美史上說，這是從秦篆冷峻的威權和標準規則走向更有溫度的人文和人性化的進步。

在秦篆作為漢字立身之則的第一代，已經完成了「書同文（字）」的歷史功績，形成了「正統」、「正宗」的概念之後，漢篆以秦隸、漢隸為參照，在強化書寫性方面作出了大膽嘗試，從而使本來在秦金文、秦石鼓文（籀文）基礎上創立的秦篆「銘石書」，轉換為同在銘石之上又以接近、保存墨跡書寫韻致為標誌的漢篆方式。相對而言，它當然屬於「非正宗」。但它卻代表了書法史不斷「解散」而走向自由的發展方向。魏碑唐碑石刻、宋代石刻帖，這些都有賴於漢篆表現所帶來的人文訊息；而後世清篆如鄧石如、吳讓之、趙之謙，甚至吳昌碩、齊白石，也無不太息於此。

二〇一九年十二月十二日

造紙術、「繭紙」、舊紙作偽（上）

三十多年前在一次首爾的印刷術起源國際會議上，結識了潘吉星先生，他在中國社會科學院工作，是中國研究紙張發明和造紙術的最知名專家，著作等身。共同出席會議的幾天相處，不但惡補了我在書畫用紙，尤其是魏晉時期麻紙、繭紙、後來的竹紙等有歷史紀錄的造紙史研究方面的知識空白，還因此而結翰墨善緣。回國不久就收到潘老賜寄仿唐麻紙兩張，二×三尺見方，扁形，毛邊。囑我題兩紙，一紙自存，另一紙寄還他。他知道我會寫題跋，還叮嚀最好寫與唐紙有關的內容，不要抄一首唐詩敷衍塞責。那時我是恭恭敬敬，沐手而書。但對唐紙考證究竟寫了哪些？已經忘了。而書寫時的感受卻至今仍有印象。仿唐麻紙不太吸水也不滲化暈漬，而且紙面並不光滑。偶見磕磕絆絆行筆未暢，有如寫包皮紙，但墨色深浸，略見反光，還是與生宣紙不同。大約這樣的唐麻紙，是孕育不出王鐸那樣的筆飛墨舞、彈跳縱橫的筆道的。材料工具決定線質甚至風格，信然。

另一個經歷，是關於繭紙。也是三十多年前，在龍游路沙孟海師府上，為沙老編《沙孟海翰墨生涯》畫冊，每日騎自行車到沙府「打卡上班」。一日有安徽客人登門送來一小卷，云是仿魏晉二王所用繭紙，依原傳紀錄試驗而成。因是試驗新出品，請沙老試用並檢驗質量高下優劣。那紙約高六、七尺餘，為一條幅，紙面嵌有熠熠發光的繭絲，但並不暢滑。沙老情緒很好，特選書內容為南朝梁劉孝標《世說新語·臨河序》，以應蘭亭集序之景。我當時看看內容大惑不解，因為語句文字有點在講蘭亭故

事，但又不是〈蘭亭序〉本文，不敢冒失。沙老邊寫邊說，蘭亭文字是從劉孝標〈臨河序〉中脫胎而來。這是當時三十歲的我這個年輕人未曾注意的細節。《蘭亭論辯》書中讀到過，但沒有太在意。於是因沙老書繭紙反而印象極其深刻。

據記載，上古時的造紙原料，多取植物根莖，和纖維類天然樹草材料，如亞麻、黃麻、洋麻；檀樹皮、桑皮、棉稈皮，還有竹皮；以及棉絮、破布、朽木、破漁網等等。東漢元興元年（一○五年），有「蔡倫造紙」（其實應為改進而非創造）之說。我推測它應該有兩個含義：一是建立起標準的造紙工藝技術流程，二是很有可能從繭絲、縑帛為裳為衣成為出發點，走向從繭絲材料基礎上再引出更廉價更易獲取製造材料的「紙」——用樹皮、麻頭、敝布、魚網等，經過余、搗、炒、烘等方法，從而真正完成了造紙的基本工藝流程。

潘吉星先生考證早期造紙技術工藝，有如下面一個分為十階段的表述：一、將原料浸泡；二、切碎；三、洗滌；四、浸灰水；五、舂搗和蒸煮；六、二次洗滌；七、打漿（手工或機器）；八、抄紙；九、曬紙；十、揭紙。這應該是普通麻紙、楮皮紙、檀皮紙、桑皮紙的製作過程；亦即應該是在繭絲以後的內容。而如上述供沙孟海先生所試的專製仿古繭紙，則估計更有新方法。因為古人以上等蠶繭，抽絲織絹以為衣裳，篩汰下來的惡繭、病繭、劣繭則被以漂絮法提取繭絲棉，以成棉墊棉被供保暖之用。而每一次漂絮後，在篾席上必會留下殘絮，形成一層薄絲之絮，把它打入麻、檀、桑、楮、竹和人工的舊棉、碎布的原料中，以增加紙張的光潔度與潤滑度。我以為最初的紙張，應該是先從繭絲漂絮開始，其後因蠶繭數量少且不易得，這才開始大量引入農作物植物中十分易取的纖維質的麻、檀、桑、楮、竹、草等等，形成今天我們認知中習慣的「紙」的概念，而與布帛絲綢徹底拉開了距離。

這也才是「紙」字為何在上古就先從「糸」旁的根源。

倘若這一推理成立，那麼沙孟海先生試的繭紙，是一種特殊的以繭絲佔最大比例的專門製紙法：繭絲不再是點綴和陪襯，而是取代「麻」、「檀」、「桑」、「楮」、「竹」普通常見植物材料作為主體造紙原料的一種反向新製法。而有了這樣的推測，我們也就可以做這樣一組假設：

一、最早是純繭絲織就的布匹（絹帛絲幅），為裳服衣裙之用。

二、絲絹平整光潔，可以用來書寫重要文字內容。於是就有了馬王堆帛書這樣的珍貴古蹟傳世。但竹木簡牘靈光一現，出於偶然，無法作為書寫材料的主力構成一個時代。

三、絹絲縑帛名貴不易得，笨重的竹木簡牘還是日常的書寫材料。但仍因為改革的欲望：改良名貴的絲帛，讓它在書寫材料上盡可能更大眾化，於是有了蔡倫造紙——「紙」終於正式登場。成為大宗日常書寫材料的主角。但它起源於繭絲，故「紙」字仍取「糸」旁以明其屬。

四、蔡倫時的紙，工藝技術成熟，已經很少用繭絲。故而「繭紙」在東晉時，應該是一種造紙術的迴光返照，因為這時絹帛與紙已經分道揚鑣、各領其屬了。於是，「繭（絲）」、「紙」合一，反而屬於一種別出心裁的創意，這才有了沙孟海先師所書的繭紙墨寶即劉孝標〈臨河序〉大作。

亦即是說，紙張的製造，是先從繭絲織物初為書寫材料即「帛書」開始，以對應於日常的竹木簡牘的。其後，又因為還要趨於簡便易製以應付日益增長的大量日常文書書寫，又取楮紙、麻紙等易製又便於光滑書寫，遂大行於天下。這時，繭紙應該是作為大眾使用麻紙的同一歷史時期的「豪華版」、「升級版」而存在。但早期歷史都已湮滅，我們每天在念叨的四大發明之一蔡倫造紙的故事，是先從已成形的「紙」開始，本來沒有繭絲絹帛的啟發，才讓我們恍然大悟，為什麼「紙」字從「絲」？正是因為在上古時代，早已有養繭取絲風氣。衣著的縑帛是貴族高官裳服專享，而平民則以衣粗麻為普通風氣；但另一方面，繭絲材料作為一種主體材料的啟發，本來沒有繭絲入紙的話題之所賜，因為繭絲入紙的啟

（繭紙），又可以作為麻、楮、檀、桑、竹之方便易得材料中的精加工角色和特殊配屬角色（麻紙中的稍入繭絲），兩者之間，正構成了中國古代造紙史初始階段的四部曲：一、衣帛縑素；二、帛書；三、以絲帛造繭紙；四、麻、檀、桑、竹紙之製造但特意取「糸」旁以明其屬。

二〇一九年十二月二十六日

造紙術、「繭紙」、舊紙作偽（下）

關於造紙和紙張研究，還可以有一個事關文物書畫鑑定的非常奇特的立場。在鑑定過程中，材料的鑑定如紙張、墨色、印泥等留存物，是比風格、流派、筆墨更可靠的斷代依據。比如，紙張如果是新紙，若說畫作是明代，當然是荒謬不足論；又比如，長匹大絹丈二巨幛產生於明末，若說誰藏有魏晉王羲之、王獻之中堂大軸的傳世絹本墨跡，顯係騙局。更進而論之，如果是康熙時的王時敏畫，用的卻是乾隆時的紙，那當然也是必假無疑。於是，關於紙的傳奇，也就一直成為書畫界熱門話題。

許多拍賣行的老總也很意外，書畫市場的看漲看跌，從千萬時代到億元時代再到十億時代，是幾年一個台階、一輪創紀錄。從一九九二年文物交易開放，到藝術品拍賣業興起，不過二十多年，已經有了一個清晰的軌跡。更以在世紀之交前後，所謂的億元時代、十億時代，過去都是對一場整場拍賣成交額而言；現在卻是對一件重要拍品的成交價而言。而在這個過程中，老紙拍賣，也悄無聲息地漸漸崛起。

在二十世紀末即一九九五至二○○○年之間，稍有規格的大型書畫拍賣會，拍印章、拍碑帖拓本、拍古籍印譜、拍硯台文玩，都是所謂的「邊角料」，關注度不高，問津者稀。而宣紙拍賣尤其是宮廷用紙拍賣，第一是沒有，第二是屬文房材料，本身不是藝術品，更不會上拍賣目錄。

但在新世紀之初，紙張拍賣卻成為一個受輿論關注的話題焦點。我們一般認為，買入整刀整卷老紙，是名畫家自詡高貴自高身價的擺譜要腔調；結果仔細一研究，才發現完全不是這麼回事，其中大有

玄機在焉。

二〇〇五年前後，北京、天津等幾家拍賣公司都有了老紙拍賣項目，但顯然不是作為文房四寶的書畫實踐用紙來對待；側面瞭解買家，也都不是書畫名家。十年以前的二〇一〇年，香港佳士得拍賣上拍七幅康熙乾隆時的宣紙，竟拍得十一萬八千兩百元。北京保利有一疊乾隆三十年的撒金髮箋，竟以十萬六千四百元成交。而一般不屬於老紙的上世紀八〇年代出品的安徽紅星宣紙，也要兩三萬元一刀一百張，近年更翻倍漲到六萬一刀。與市場對宣紙價格的定位，至少高五十倍，甚至一百倍以上。京津地區甚至驚呼，古紙老紙「紙荒」已成現實；一紙難求，「洛陽紙貴」，復見於今日矣！

肯化如此大代價買老紙的都是些什麼人？當然不是書畫家，而多是一些仿製舊書畫的大型畫坊中人。老紙存放日久，潮浸乾燥，春伸秋縮，一則材料做工無法模仿，二則形制皆有時代標識，鑑定古代書畫之真偽測試時，紙張材料是最重要的物質依據。比筆跡墨跡，比印泥硃跡之無法提取，紙張是唯一可以些微取樣的對象。以老紙之真，不怕機器檢測，再配以乾隆嘉慶道光時墨，若有高手仿偽古之名家如拍賣會上受寵的四王、石濤八大、華新羅、吳昌碩、任伯年，甚至紙張若夠老，年份能到明代，那麼往上再推明代吳門四家、董其昌王鐸的造假仿偽，一贗成真，揮手之間即可百萬千萬的收益；以是看這十萬一札箋、數十萬一刀紙的天價，就覺得不算什麼大事了。

專門作假畫坊的層次也有高下。有些養著一批模仿高手，有的則僱傭美術院校經過專業技法訓練的師生，也有純粹的民間畫匠群體。對於畫坊而言，模仿水準高低，只要不太離譜，有足夠的實踐積累，一般不容易露出破綻。只要有了合乎年代的老紙，後面則有一整套技術流程作為保障：從選畫開始，經過噴繪、描圖、渲染、上色、做舊再加上專人負責的題跋，落款、裝裱，流水線作業，每個人只管一個單項；；完全規模化、程式化，還有高科技化，這樣的細密分工，的確很難讓買家在瞬間起疑心。在此

中，第一個檢驗的關口，就是用紙。

更有一種造假，是原畫已佚，僅存畫目，據畫目進行擬畫生造。比如在宋徽宗《宣和畫譜》，米芾《書史》、《畫史》，汪珂玉《珊瑚網》，張丑《清河書畫舫》，卞永譽《式古堂書畫匯考》以及清宮御製《石渠寶笈》、《佩文齋書畫譜》等等，凡其中僅存著錄而無存畫流傳者，遇到內行作偽，即可無中生有，刻意新造，於是，尋找適合年代的老紙宮紙，便成了要全力以赴的第一道工序。如果它一出差錯，後面必會土崩瓦解，所以沒有畫坊會膽敢掉以輕心。

清代書畫作偽中著名者有「蘇州片」（工筆重彩手卷如借名趙伯駒、仇英作偽），「揚州片」（揚州八怪偽作），「河南造」（借名岳飛、蘇軾的偽作），「湖南貨」（仿何紹基、曾國藩、左宗棠書法偽作和綾絹偽造明清畫），「廣東造」（宋代佛像濃麗者）等等，但於紙絹材料例不考究。但故宮周邊的「後門造」作偽，多以宮廷御紙、御絹為之，在材料上卻有條件也有眼光講究，雖不像今日作偽者的挑剔，在用紙上甚至細究乾隆紙不混同於同治紙之精密做派，一般情況下，既是宮紙，清末民國直到二十世紀六〇年代的鑑定家們也已經無法區分其間年份上前後的異同優劣了。這樣看來，在用紙的作偽細心周到以及鑑偽辨真方面，當代造假者遠勝於古人也遠勝於清末民初之人。此外更有一不可理喻的奇觀：作偽者的用心和知識積累還有手段的無所不用其極，已經遠遠超過即使經驗豐富的鑑真名家大師的知識、眼光與功力——非僅僅是造假時為不露破綻的專門紙張選擇；若放眼更大範圍的青銅器作偽、瓷器作偽；造假者的高科技意識和各種手段的運用，是即使知名鑑定家們也完全無法望其項背的。

這真是一個時代的「怪圈」。

二〇二〇年一月二日

人物畫的早期樣式：「類相」（上）

繪畫世界中，人物畫是核心的核心。雖然是與山水畫、花鳥畫三分天下，但本來，最講究造型嚴格、有特指對象、可尋繹情節故事的人物畫，應該在重要性上遠勝於山水花鳥畫。論筆墨形式，人物畫、山水畫、花鳥畫有著共同的價值標準和審美體系。工筆寫意、勾勒渲染、水墨淺絳青綠金碧，這些都是三方一致的。

但若論人物畫的優勢與獨特性而為另二者所缺者，一是嚴格準確的造型能力，眼耳口鼻，手足軀幹，透視解剖，骨骼肌肉走向，均要環環相扣精準不懈。畫形若不準，歪眼斜鼻、雙手過膝、佝僂駝背、五短身材，自然是人物畫之大忌。二是有特指對象，畫虎不成反類犬是低能，畫美女不成改鍾馗更是笑話，畫屈原不能混同於杜甫，畫貂蟬不能錯以為是楊貴妃，畫吳昌碩不能套用於齊白石，畫駿馬不能被指為蹇驢。三是可尋繹情節故事，〈九歌〉之「山鬼」、〈大風歌〉、霸王別姬、飛將軍李廣、竹林七賢、蘭亭修禊、貞觀之治、虎溪三笑、西園雅集，一直到甲午海戰、辛亥革命、西泠創社四子、南昌起義、南湖紅船等等，必須有歷史有人物、有故事、有具體情節，山水畫、花鳥畫顯然沒有這個優勢。

古之人物畫中肖像畫的構形，具有明顯的陰陽術數意識。最典型的即如「三庭五眼」或「五官三停」，面相十二宮之類的口訣。畫人臉不取寫實逼真，而是通過分類概括和賦予其含義解釋，是從「類

型」出發而不是從自然對象本真出發，從概念出發而不是從現實出發。因此，中國人物畫的憑「善」惡倫理、憑「美」醜訂式來作畫而並不顧及千變萬化的「真」，乃是一種「助人倫成教化」的傳統思維方式的選擇。它與西洋畫油畫的早期從宗教畫和貴族肖像畫出發，不惜一切地求「真」甚至畫家兼為科學家的現象完全不同，西洋畫講究透視解剖、標本模特兒，重視再現式寫生，在手法上強調畫家必須取絕對忠實於對象的「寫實」立場和能力，以逼真酷肖為主要目標；又在近代以來藉助於科技進步的外部社會條件配合，才會由寫實油畫轉向攝影照相術和電影、電視等影像藝術。但在中國人物畫的美學立場看來，這些都是不可想像的。

上古時代，先有立足於對象客觀的抽象「符號」傳統；到中古、近古時代以下，再萌生人文主體的抽象「寫意」傳統；；在這樣橫貫五千年的民族審美意識的貫穿和籠罩下，以中國的文化土壤，的確孕育不出寫實逼真、酷肖再現的油畫摹形式、攝影記錄式的視覺藝術形式。這是事實，也是一種文化類型的規定。

落實到中國人物畫，最典型的就是《芥子園畫譜》，列目有〈各家傳神祕訣〉、〈寫真祕訣〉：畫人物臉部肖像有「渾元一圈」、「三停五部」、「兩儀四象」、「三光定準」以及「五嶽虛染圖」、「十五骨節虛染圖」等肖像口訣，更像是相面術的翻版和延伸。至於人物姿態如「抱琴式」、「抱膝式」、「牽馬式」、「煎茶式」、「撥阮式」、「垂竿式」、「跏趺式」、「擔行囊式」、「肩挑式」、「兩人對坐式」等等，都是一招一式的固定符號的意識，或曰是主「式」而不主「形」；只有符號的「式」，完全無視每個個體生動的差異變化。

齊白石早年以替人畫肖像謀生，有造型能力，其時畫肖像是畫工之職曰「寫真」、「傳神」。尤其是士紳大族為紀念祭祀祖先，需要高懸祖宗遺容畫像供奉，其時未有攝影，只能靠畫匠繪出之。據史

料，齊白石早年畫肖像畫，有「大首」（頭像）、「雲身」（半身像）、「整身」（全身像）、「花整」（端坐全像）大類。請注意，在當時的民間畫工中，這些都是流傳已久，承續數十輩的「祖傳祕訣」，作為固定的術語，它都是一些客體對象和主觀賦意的結合體。比如，稱「首」不稱「頭」；全身叫「整」；有姿態的坐式，又加一「花」字叫「花整」——局外人初初接觸這些名詞，完全茫然不知何指；只有在很狹小的畫工行業圈內作為切口可以通行，這就是類型化即講究「招式」的直接證據：表述的不是事實不是現象，而是一種主觀的「式」（符號涵義）的行業職業認定。

只顧「類相」不問「眉目」；注重相術之口訣，忽視眼鼻口耳之情形，這是中國古代人物畫的審美立場特徵。從最早差可稱為人物畫或「畫人物」之中，我們看到了陶紋岩畫上的人物剪影符號方式，也看到了戰國時〈夔鳳人物圖〉的平面線描符號定形的基本手法。今人誤稱是高度概括和凝練，但我更願意將之歸為是一種早期階段發育不成熟所必然帶來的稚拙、生硬、粗澀、草率、簡陋之態。即使到了第一代人物畫大師東晉顧愷之時代，這種痕跡仍然不鮮見而處處可見。今存大英博物館的〈女史箴圖〉唐摹本中，對仕女身形和臉部表情的刻畫，仍然是過於簡略粗疏、未關注人物面相和豐富表情的。

更值得注意的是，顧愷之負時代之盛名，但他的畫論卻高標自置脫離實際，比如他的「遷想妙得」；他的「傳神寫照，盡在阿堵之中」的畫學理論，告訴我們一個事實：在還未有經歷描摹外形精確刻畫之前，奢談「遷想」、談傳「神」（而不是形），只關注一個局部的阿堵（眼睛）而置五官位置正形的大關係於不顧，這正是中國人物畫在一起步就沒有腳踏實地而是好高騖遠的一個「失著」。事實上，從上古經秦漢再到東晉顧愷之，金石之鑿鑄讓位於紙帛縑素，本來在人物畫上去粗取精、去拙向巧、去劣存真，是一個於繪畫史而言很有價值的歷史階段，只不過，這個階段一直沒有到來。

二○二○年一月九日

人物畫的早期樣式：「類相」（下）

人物畫最早的第一代大家，是東晉顧愷之。而第一代理論大家，則是南齊謝赫。他的《古畫品錄》討論「六法」，是中國古代繪畫理論（人物畫理論）的最權威經典。但與顧愷之一樣，他的立場，也是不重形貌，而過早地進入到傳神孕氣的玄妙之境，從而使繪畫之所以為繪畫的出發點，遭到了嚴重的弱化。當然，在今天許多美學家看來，這是中國畫美學最高明的闡述。但美學家只顧單獨提取自己需要的美學思想內容，卻不會關注到中國畫史本體的要求——在中國畫筆路藍縷的起步階段，其實本來需要的是強有力的、精密的、全面周到的造型能力。但正是這樣的偏嗜一端的立場，決定了中國繪畫史觀念的長期不重視寫實寫生，尤其是在人物畫方面，一直到晚清任伯年時，才算對「形」有了一定的關注實踐，稍稍有了一些作為繪畫寫實功能必不可少的進展。

謝赫「六法」的順位是這樣的：一氣韻生動，二骨法用筆，三應物象形、四隨類賦彩，五經營位置，六傳移模寫。在這個順位中，既然冠名以「法」，卻並不是從基礎到高端，從物質到精神，從形相到氣韻，而是一起始即關注「氣韻生動」，棄物質的形貌於不顧。其次是講立足技法抽象的「骨法用筆」，第三才是講「應物象形」。但站在繪畫功能上論，按理本來第一應該是「應物象形」，因為這是繪畫得以成立的根本目的。有了它，才會依序產生第二的「骨法用筆」的手段過程，後面才有第三的形而上的「氣韻生動」。亦即是說，先有「形」的物質，再有「法」的手段，再有更形而上的氣韻傳神。

但現在卻完全倒了個個兒。它與我們前面總結的只顧「類相」而不問具體「眉眼」，即重理甚於重形，

是出於同一種傳統立場和思想邏輯。而作為它的延伸，即是宋元明清繪畫史在後半時期的發展態勢。

於「寫實」（對象圖形）的基本美學傾向，它從一開始就決定了中國畫歷史

從顧愷之以下，史書記載有陸探微、張僧繇、曹不興等，一直到唐代閻立本、吳道子，畫人物畫聖

手極多，但卻還是遵循一個約定俗成的意識：重「類相」甚於重具體寫實的「眉目」。所以閻立本〈歷

代帝王圖〉幾十個帝王無論何代何朝，都是濃眉大眼、寬額長髯。都有帝王之相，但你若問誰是雄才大

略的光武帝，誰是昏庸奢侈的隋煬帝？誰是開拓疆土的隋文帝楊廣，誰是江山敗亡的陳後主陳叔寶？其

實從人物形象臉上根本分不出來；不僅如此，蜀主劉備、吳主孫權、魏文帝曹丕、晉武帝司馬炎，這些人

物形象臉相也皆可以互置互換而不相衝突。此外，以「類相」來區分，凡帝王之相皆闊面大耳、袖袍寬

張，而侍從則矮小以見附屬，其人物體量幾至二比一；這種處理方式，也在後來唐代仕女畫中有諸多表

現，如〈虢國夫人遊春圖〉、〈簪花仕女圖〉、〈搗練圖〉，均是貴族夫人高大而侍婢傭奴矮小至半。

可見當時的人物畫，無論是帝王還是仕女，都不約而同地取了一個「類相」的立場，其中所蘊含的，是

一種嚴格傳達尊卑等級、不得顛倒人倫次序的政治倫理觀；而作為人物畫最重要的每個人具體的

「眉目」傳情和相貌的獨特性、辨識度，卻被置於可有可無的極次要地位。

人物畫最善於敘事。但中國畫的人物畫家受歷來傳統人文歷史尊卑觀念的影響，對於人物對象特定

的面貌五官眉眼的刻畫描繪，卻大抵採取「類而化之」的「類相」態度。蘇東坡甚至還有詩「作畫求形

似，見與兒童鄰」。山水畫、花鳥畫若依此，或許還有解釋的餘地，比如畫泰山不必求形似而必須不同

於黃山，畫牡丹不必求形似而必須不同於芍藥。但畫人物畫，通常會有特定的對象人物，武將不同於文

士，朝堂不同於州府，或許還能通過衣冠佩飾來區別之；若畫郭子儀混同於李光弼，畫衛青混同於霍去

病，「類相」是八面威風斫陣萬里的總帥大將之「類」，若是面相雷同，種種不分彼此，也皆以「類相」處置搪塞之，則未免太粗線條了。如再加上文人畫「逸筆草草，不計工拙」的添油加醋煽風點火，則中國畫於寫實一項，恐怕是愈行愈遠，愈演愈烈，再也無法回頭了。

過去我們研究美術史、繪畫史，都把中國人物畫這種不重寫實的「類相」之法而不是具體到每一個人物的「眉目」之法，看作是中國古代文藝傳統的標誌和象徵而大加誇讚。這當然是一種非常充份的美學解說，但真正的學術研究就是要善於提出各種質疑和問題——不寫實的中國人物畫，其含義一定都是正面的嗎？千人一面，千士一相，以尊卑等級等倫理觀作為構形畫像之依據，君君臣臣父父子子，取三綱五常的倫理秩序背景，這樣的人物畫意識，真的就可以成為我們傳統文化的驕傲嗎？

二〇二〇年一月十六日

張旭的狂草（上）

張旭的先聲奪人，首先在於他是「顛張醉素」的主角，而最具有畫面感的、可以拍成唯美影視劇的，則是如下一段歷史紀錄。《新唐書‧張旭傳》：

旭，蘇州吳人。嗜酒，每大醉，呼叫狂走，乃下筆，或以頭濡墨而書，既醒，自視以為神，不可復得也。世呼「張顛」。

而又以之印證於杜甫〈飲中八仙歌〉，又有如下的描述：「張旭三杯草聖傳，脫帽露頂王公前，揮毫落紙如雲煙。」

有此二則，我們大概會有一個基本印象，這個狂草書大家張旭，肯定不是端正嚴謹的縉紳君子，而是一個浪漫恣肆、放蕩不羈的才藝之士。

書法史上對此的解讀，是釋為張旭狂態可掬，散髮濡墨，以頭髮為筆而作大草書。雖然這樣的解讀深得人心，膾炙人口，已或固定的傳統認知。但仔細想想，好像又不太有確定把握。比如，「呼叫狂走」之後，「乃下筆」，證明是有筆的，而不是頭髮代筆。又「以頭濡墨而書」，是「以頭」而不是「以髮」。在古代，「頭」與「髮」是兩個完全不同的名詞，素不混淆。曹操征呂布時的「割髮代

首」，只是奸雄手段而已；但古人對頭髮的定義告訴我們，簡單把「以頭」等同於「以髮」是危險的。

即使在杜甫的詩句中，「揮毫落紙」之明確指是揮毛筆之「毫」，而不是冠首之「髮」，也從一個側面

佐證了「以髮濡墨」傳說想像的甚不可靠——倘若是為了說明張旭的狂態如「三杯」、「脫帽露頂」，

那麼如果真有「以髮濡墨」的史實，杜甫吟詩時絕不會躲避繞開這樣寶貴的、不可有再的形象內容

的——滿場飛舞、沾著濃墨的頭髮和搖晃節奏的頭頸，這是何等不可思議的場景啊？

雖然「以頭濡墨」作書的不可解也不可信，但在癲狂狀態下的頭髮面容、髭鬚眉目甚至衣袍袖履，

在書寫過程中因墨汁四濺而「濡墨」即沾滿了墨，這卻是完全有可能的。杜甫〈飲中八仙歌〉的具體場

景是在酒肆。古人酒肆粉牆上最宜題壁作大草「壁書」；若發揮想像力，真要虛構一下當時場景，那麼

我不妨大膽推測一下：既然已有「張旭三杯草聖傳」三杯之酒作為熱身，在酒肆粉牆上「滿壁縱橫千萬

字」（懷素狂草之態）乃是十分合理，這樣「以頭濡墨」沾染墨汁於冠首衣袖也就十分正常了。

傳世〈古詩四帖〉是解說張旭「揮毫落紙如雲煙」的最佳例證。在這件長卷中，粗礪而不馴服的線

條龍騰虎躍、飛沙走石、天旋地轉，奔蛇走虺，在一個運動的過程中，一氣呵成，把書法的文字空間作

了最出人意料的、最「瘋狂」的變化處理，與後漢張芝草書，與西晉陸機草書、東晉王獻之草書，直到

初唐的孫過庭賀知章草書相比，完全是一種嶄新的印象和圖式形態。如果說與陸機、與孫過庭、賀知章

比，還有個章草與小草之不同於大草狂草的問題，但與王獻之、與同為唐代的大草書家相比，張旭之癲

和他的「脫帽露頂」、「以頭濡墨」的尊容，顯然是代表了一個草書有史以來未曾有過的新時代的。只

有談到「顛張醉素」，僧懷素方能與他並駕齊驅、異質同美。但就書法本身而言，懷素〈自敘帖〉字法

結構鬼神莫測驚天動地，卻還是在一個線條美的常態運行中；而張旭〈古詩四帖〉則並線條之美亦打

破，在正常用筆系統之外再加上的那種蹭、擦、拖、抵、旋、磨的令人眼花繚亂的技術手段與筆法，竟

是從漢代張芝以來就沒有過。

玄宗時期，有三絕：李白歌詩、裴旻劍舞、張旭草書。又有五聖：草聖張旭、畫聖吳道子、茶聖陸羽、詩聖杜甫、劍聖裴旻。其中唯張旭、裴旻是雙出，這一事實至少表明，張旭狂草在當時的確是個「角兒」。不僅僅在專業文藝圈裡是又聖又絕，在社會傳播方面，也是超一流的大牌「網紅」。「三絕」、「五聖」，是表明「張旭三杯草聖傳」的專業高度；而社會傳播層面上的「網紅」，則大約是「脫帽露頂王公前」的怪誕甚至會被指責為失儀少禮的人物外觀形象、和「揮毫落紙如雲煙」的出神入化、凡人所不及的技巧行為。捨張旭之外，無人有此「尊容」，也無人有此「雲煙」式的放誕。

除了墨跡之外，張旭另有〈肚痛帖〉刻帖，同樣是恣肆不可一世。嘉祐三年（一〇五八年）摹刻上石，明代重刻，全帖六行三十字。今存西安碑林。

二〇二〇年二月二十七日

張旭的狂草（下）

張旭的「人設」是癲狂的草聖，無論是傳世〈古詩四帖〉、杜甫的〈飲中八仙歌〉還是《新唐書·張旭傳》的史家記事，都向我們後世反覆提示、證明了這一點。但正是因為有這樣的預期，當我們再看到張旭傳世名作竟然還有一件〈郎官石柱記〉楷法端嚴、一絲不苟之時，恐怕很少有人不產生懷疑：這是張旭寫的嗎？或這是同一個張旭嗎？莫不是此張旭非彼張旭乎？

儘管我們絞盡腦汁也找不出否定的證據，但還是震驚於狂放的「草聖」張旭竟有如此功力深厚的正楷，作為一種現象，它令我們匪夷所思出乎想像。當然，其理由只能是一個：張旭個人無所不能的才華和社會對新舊事物的兼容接納能力。

首先，是唐代社會已然制度化的「以書取士」。詮選各級官員，有四大標準：身、言、書、判。「身」指相貌堂堂，「言」指口才辭令，「書」指字書端嚴，「判」指公案判詞。其中文字書寫要求「楷法遒美」，以官楷為宗，尤其是中下級官員詮試考察，先試「觀其書判」（筆試），合格後再試「察其身言」（面試）。張旭既入仕為官，從常熟縣尉到左率府長史金吾長史，當然也必會經過這一階段。在這個階段，以頭濡墨脫帽露頂的放肆，在一個低階官吏來看是不可想像；而端楷工書，則是符合身分的。以此看張旭竟有〈郎官石柱記〉的法度精嚴無懈可擊，不將之混淆於大筆狂草恣肆，使我們清醒地認識到書法史上應該還有另一個張旭，這是客觀理性的態度。

事實上，狂草大墨是非常態，唯張旭才有的特例，而端楷嚴整的〈郎官石柱記〉，是張旭作為一個書法家的常態。不但初唐歐虞褚薛，盛唐到中唐的顏真卿、徐浩、李邕、柳公權，這些還都是書壇上的各家大師；即使是一般書佐、書吏、書史，六部楷書手和各級官府衙門的謄抄公文的專職書手，也都會有一手規行矩步的工楷手藝。可能水準有高下，但肯定是同一種格式也是同一種標準。在這方面，張旭的水準、歐虞褚薛的水準與六部楷書手以及州縣衙門書手，還有希望進入仕途將要接受「身言書判」考試的青年學子，他們應該都是同行同道同仁。這一點，只要看一下河南洛陽「千唐志齋」那些多達數千方的海量唐墓誌的高超楷法水準，即知端倪。

這樣，我們從張旭既有狂草又有端楷，既脫帽露頂、落紙雲煙又端嚴恭謹不苟言笑中忽然悟到：唐人書法，擅工楷是根基，只要是讀書人入仕途，必須人人都會。而嗜狂草（包括尺牘行札）則是每個人自身的藝術修為和造化。判斷一個書家夠不夠名家大師水準，不用看楷書，因為除販夫走卒之外，識文斷字者人人都會，但卻要看行札狂草。這是一種「雙樓」型的書法觀。碑版銘石之書、信手拈來的墨跡手稿，端正的工穩正楷書、舒卷自如的行狎書，是一個入仕之人必須兼備的書寫兼書法的雙擅本領。不雙擅，不足以名世也。

這是一種當時社會獨有的、普遍開放的書法觀。唐以前的魏晉沒有，唐以後的宋元也難成風氣。唐以前沒有成熟的、被潘伯鷹先生定為「銅牆鐵壁」的唐楷；唐以後雖有蔡襄、趙孟頫的個別例子，但大抵是習慣於手寫體行書，個性風格都極強烈，但論端楷，無論蘇黃米蔡，都還差一口氣。

而在唐代，作為碑版銘石書這一出發點，驗其雙擅，歐陽詢有〈九成宮〉，也有〈夢奠帖〉；虞世南有〈孔子廟堂碑〉，也有〈汝南公主墓誌〉；褚遂良有〈雁塔聖教序〉，也有〈褚摹蘭亭〉；至於盛唐顏真卿，楷書從〈多寶塔碑〉、〈麻姑仙壇記〉、〈顏家廟碑〉開始，不下數十種，但也有〈祭姪文

稿〉、〈劉中使帖〉；柳公權有〈神策軍碑〉、〈玄祕塔碑〉；以他們作為背景，再來看張旭有狂草〈古詩四帖〉、〈肚痛帖〉，也有工楷典範〈郎官石柱記〉，就不再覺得奇怪了。只不過，前述唐楷名家，我們習慣上是先從楷法再看到行草，楷主而草次；而對張旭，則是取反向，從狂草看到正楷。「雙擅」自無異辭，但評價判斷的出發點和比較基準，卻倒了個個兒。

才子狂士張旭，更有詩篇傳世。《全唐詩》共收六首：目錄為〈清溪泛舟〉、〈春草〉、〈柳〉、〈桃花溪〉、〈春遊值雨〉、〈山中留客〉。我最喜七絕〈山中留客〉：

山光物態弄春暉，莫為輕陰便擬歸。
縱使晴明無雨色，入雲深處亦沾衣。

明快清新，有不可再得之神韻。即使置於唐人七絕之冠，亦不為過。但張旭最馳名天下的，卻是〈桃花溪〉：

隱隱飛橋隔野煙，石磯西畔問漁船。
桃花盡日隨流水，洞在清溪何處邊。

清人蘅塘退士孫洙選《唐詩三百首》，有評曰：「四句抵得上一篇〈桃花源記〉」，信然。

二〇二〇年三月五日

鑑藏、作偽、鑑印：米芾好手段（上）

米芾是書法宋四家之一，又是米氏雲山的創始者，在山水畫上有開宗立派之功。此外，據沙孟海先師著《印學史》認為，米芾還是文人刻印的始作俑者。他的自用鑑賞九印，其中有些粗直者，顯然是自己動手所為。這在宋代書畫用印而言，一般多命他篆他刻（皆工匠所為）或有自篆（文人）他刻（工匠）的慣例中，米老的自篆自刻顯然是絕無僅有的稀罕紀錄，它下接元代王冕、明代文彭、何震，可謂開百代風氣。

米芾傳世有《寶章待訪錄》、《海岳名言》、《書史》、《畫史》。三十年前《海岳名言》有沙孟海先生注本；最近因為想要瞭解書畫鑑定作偽的情況，於是認真讀了一遍米芾的《畫史》，可謂收益良多。

米芾的消費觀：一軸好畫，價再高也不虧

米芾是一個頂級的鑑定收藏家。不但有宏富的私家收藏，而且還被請入宋徽宗崇寧年間內府鑑定書畫，崇寧二年（一一○三年）任太常博士，三年（一一○四年）續任，旋外放。崇寧五年（一一○六年），米芾去世前一年，朝廷才專門設置「書畫學」機構並以米芾為「書畫學博士」，還兼禮部員外郎。那麼，正確的敘述應該是他歷官為「太常博士」職司宮廷收藏鑑定。北宋張邦基《墨莊漫錄》載

「是時禁中萃前代筆跡，號宣和御覽，宸翰序之。詔丞相蔡京跋尾，芾亦被旨預觀」。但其實，米芾卒於徽宗大觀元年（一一○七年），他應是「太常博士」而不是「書畫學博士」。是跟著蔡太師一起奉旨為徽宗內府整理書畫收藏；至於「宣和」御覽，他去世十二年以後才有「宣和」年號，恐怕是張冠李戴，其實與米芾無甚關聯了。

與米芾同時，專攻書畫鑑定並有大成就者，有蘇軾、李公麟、黃庭堅、林希、李嵩、黃伯思、董逌、劉涇、薛紹彭等。但最癡迷鑑定的，文獻著述推黃伯思、董逌；而實物收藏宏富又推王詵、劉涇、薛紹彭。而在其中最稱癡癲的則還是米芾。他有許多言論，十分尖銳而極端，道他人所未道，可謂鞭辟入裡、入木三分。他堅持認為：「其物不必多。以百軸之費置一軸好畫，不為費；以五鐶價置一百軸謬畫，何用？」

米芾的大眼界：畫馬要論匹，看畫重「清玩」

精於鑑定的米芾，在《畫史》中為我們留下了許多可供分析的案例：

比如他鑑定畫馬古人之名作，記有「佳本。所見高公繪字君素二馬，一吃草，一嘶。王詵家二馬相咬是一本。後人分開賣。蘇激家三匹，王元規家一匹，宗室令穰家五匹，劉涇家三匹，皆筆法相似，並唐人妙手也」。乃知當時論畫馬定價不以幅而以「匹」計，豈是王詵家二馬相咬又分開賣的時風所致？

米芾對畫作題材的排序也頗有令人意外之處。他是文人畫的鼻祖，但他看古畫，卻是以佛畫為首：「鑑閱佛像故事畫，有以勸誡為上；其次山水，有無窮之趣，尤是煙雲霧景為佳；其次竹木水石；其次花草；至於仕女翎毛，貴進戲閱，不入清玩。」今天看來，要入「清玩」，佛畫肯定不合適。至於山水煙雲霧景，倒是與他的米點山水甚是吻合。也許，在分類尚不清晰明確的北宋，有時候在畫理上自相矛

盾也是常有的事。另外，米芾對佛畫如此重視，或許也是受到唐以來吳道子寺廟壁畫三百堵風氣的直接籠罩之緣故？在北宋時，我猜想一定還有不少唐代壁畫實物存在，並作為先賢聖跡受到後人膜拜。米芾耳濡目染，印象一定不弱。

至於法書收藏，米芾更是與周邊親友有贈酬的紀錄：蔡京曾送他〈八月五日帖〉；而薛紹彭贈他王羲之〈丙舍帖〉。米芾與劉涇更有太多的書畫相贈和交換的紀錄。正因為有極多的鑑定收藏經驗，他對於辨偽也練就了一套火眼金睛的超人本領。

二○一八年三月一日

鑑藏、作偽、鑑印：米芾好手段（下）

米芾的「潛規則」：科學家碰上了也要栽跟頭

「畫摹多似，人物馬牛尤易似。書臨難似，第不見其真耳，對之則慚惶殺人」。這是畫易偽而書難偽的看法，符合我們今天的認識。又「余昔購丁氏蜀人李昇山水一幀……小字題松身曰『蜀人李昇』，以易劉涇古帖。劉刮去字，題曰『李思訓』，易與趙叔盎。今人好偽不好真，使人歎息」。劉涇將無名的「蜀人李昇」改題唐代山水大家「李思訓」，米芾於是從中得到一個作偽的潛規則：「大抵畫，今時人眼生者，即以古人向上名差配之，似者即以正名差配之」，亦即今之小名頭傍大名頭，以此為鑑定辨偽之一法則。

更有價值的是，米芾從劉涇換款字事出發，談到了北宋人書畫作偽的各種手段，甚至還有案涉自己：「晉庾翼（稚恭）真跡，在張丞相齊賢孫直清汝欽家。古黃麻紙……論兵事，有數翼字，上有寶蒙審定印，後連張芝王廙草帖，是唐人偽作。薰紙上深下淡，筆勢俗甚」。駙馬都尉王詵為收藏名家，每有魏晉法書新獲，必請米芾觀賞臨習，其後曾將米芾臨摹王獻之〈鵝群帖〉散紙取來，「染古色麻紙，滿目皺紋，錦囊玉軸，裝剪他書上跋，連於其後，又以臨虞帖裝染，使公卿跋」。日後米芾一見自家所習之書已成古舊名人名跡又名題跋纍纍，也不去拆穿把戲，還自以為可以亂真而自鳴得意。

又沈括著《夢溪筆談》為一代名著，舉朝風雅之士皆入筆端，唯獨不入米芾，據說也是與米芾善仿書徒起爭執有關。其時米芾遷鎮江丹徒，還與蘇軾等十六人於王詵的西園別莊舉辦雅集，李公麟繪〈西園雅集圖〉，米芾作〈西園雅集圖記〉。有一次，米芾、林希、章惇、沈括集於鎮江甘露寺淨名齋，各出收藏以饗眾人，沈括取出一卷王獻之尺牘，米芾一見說哎呀，這是我臨之舊稿。沈括大怒，曰我收藏日久，豈能是你所為？當場大掃雅興，從此銜怨日深。於是撰《夢溪筆談》自然堅決不入米老了。

米芾的新發現：識破「偽收藏印」的玄機

薰紙、染色、皺紋、題跋、剪裝……在米芾《畫史》中多有這樣的詳細記載。但還有一個重要環節，是當時大家都沒有在意而米芾率先為之的：那就是收藏印。

首先，是指出印章作偽不易：「畫可摹，書可臨而不可摹，惟印不可偽作，作者必異。王詵刻『勾德元圖書記』，亂印書畫。余辨出元字腳，遂伏其偽」。北宋時代，尚無文人篆刻，故爾偽印章向被視為難事。

其次，是用印章為藏品分等級：比如「余家最上品書畫，用姓名字印，審定真跡字印、神品字印……其他用米姓清玩之印者，皆次品也」。

再次，則用鑑印講究細緻合適而不損畫面：「印文須細，圈須與文等……粗文若施於書畫，占紙素字畫多，有損於書帖……王詵見余家印記與唐印相似，始盡換了作細圈，仍皆求余作篆。」

有宋一代，蘇東坡是詩文書畫兼得風流的文化大家，米芾當然也有詩文集《寶晉英光集》。但他對於書法（「集古字」、「臣書刷字」）、繪畫（米氏雲山）、篆刻印章的收藏分級（還有「求予作篆」的親自篆印），以及種種作偽或仿書的屢屢得手，比如著名的〈鵝群帖〉、〈中秋帖〉的傳世千年，更

以劉涇、薛紹彭，最有名的是駙馬都尉王詵的在書畫藝術上用盡手段「為虎作倀」；這些努力，論文化廣度和覆蓋面自然不比蘇學士；但論專精程度而言，在書法、繪畫、印章、收藏、鑑定、著述甚至仿偽方面，卻達到了前人未有的高度。

縱觀宋元明清千年以來，像這樣一個不世出的奇才，尤其是在鑑定作偽方面如此專業的做派，的確是再也未曾出現過。

二〇一八年三月八日

國家圖書館出版品預行編目 (CIP) 資料

典藏記盛 / 陳振濂著 . -- 第一版 . -- 新北市：風格司
藝術創作坊 , 2021.01, 2020.03
　冊 ；　公分
ISBN 978-957-8697-91-1(卷 1：平裝). --
ISBN 978-957-8697-92-8(卷 2：平裝). --
ISBN 978-957-8697-93-5(卷 3：平裝)

1. 蒐藏品 2. 藏品研究 3. 文集

069.507　　　　　　　　　　　　109022115

典藏記盛卷三

作　　者：陳振濂

責任編輯：苗　龍

發　　行：謝俊龍

出　　版：風格司藝術創作坊
　　　　　235 新北市中和區連勝街 28 號 1 樓

電　　話：(02) 8245-8890

總 經 銷：紅螞蟻圖書有限公司

電　　話：(02) 2795-3656

傳　　真：(02) 2795-4100

地　　址：台北市內湖區舊宗路二段 121 巷 19 號

http://www.e-redant.com

出版日期：2021 年 03 月　第一版第一刷

訂　　價：450 元

《典藏記盛》
中華書局（香港）有限公司在香港首次出版
所有權利保留
©2021 by Knowledge House Press

ISBN 978-957-8697-93-5　　　　　　　　Printed inTaiwan